U0134891

麥 田 人 文

王德威／主編

麥田出版

大分裂之後

現代主義、大眾文化
與後現代主義

Andreas Huyssen

安德里亞斯·胡伊森 —— 著

王曉珏、宋偉杰 —— 譯

目次

中文版序
後現代性之後的現代主義

安德里亞斯·胡伊森

（Andreas Huyssen）

啊，那些老問題，那些舊答案，

沒有什麼比得上他們。

——哈姆（Hamm）

（山繆·貝克特〔Samuel Beckett〕之《終局》〔Endgame〕）

《大分裂之後：現代主義、大眾文化與後現代主義》一書所集結的各個章節寫於一九七〇年代後期至一九八〇年代初期，當時，在美國和西歐，現代主義的終結，以及後現代的興起，占據了眾多學科知識分子的想像。本書固然有力地錨定於當時的歷史時刻，但它所提出的美學問題和文化政治問題，至今仍舊意義深刻，這些問題包括時間進程中現代主義本身的命運，高雅藝術和大眾文化的關係，後殖民與全球化脈絡裡文化研究的政治，以及文化傳播與創造中技術和媒體的作用。

一九六九年，我作為一名從西德移居美國的學界移民，幾年以後，我親身經歷了風起雲湧的後現代論爭，讓我倍感奇怪。美國時常以凱旋的姿態宣稱後現代是一場全新的文化構成，從

一個歐洲人的角度來看，這似乎過於誇大其辭了。的確，冷戰
期間將盛期現代主義（high modernism）視爲自由西方的文化，
這種早期的經典理解，在一九六〇年代美國與西歐代際變化的
影響下，已經發生了改變。在德國，安森柏格（Hans Magnus
Enzensberger）代表著這一發展，而美國的領軍人物則是蘇珊・
桑塔格（Susan Sontag）與費德勒（Leslie Fiedler）。在引入了歷
史化裝飾的建築領域中，柯比意（Le Corbusier）或者密斯・凡
德羅（Ludwig Mies van der Rohe）代表的經典現代主義與後現代
主義之間的差別，顯得尤爲突出明顯。這可以解釋爲什麼在風
起雲湧的後現代論爭中，建築占據了如此重要的角色。然而，
一九七〇年代被慶賀爲後現代的藝術、文學、和音樂，大多似
乎承繼了二十世紀初期的歷史前衛派（historical avantgarde）之
遺產，諸如柏林達達主義或者超現實主義等藝術運動，而直至
一九六〇年代，在美國對盛期現代主義的論述中，這些歷史前衛
派僅被簡短提及。如果的確有後現代主義這樣一種運動，那麼，
它所代表的是連續性，也是變化：它是現代主義自身的多種轉型
中的一種。

　　隨著「後現代主義」論爭日漸式微，「全球化」作爲我們時
代的主要能指（signifier）逐日興起以來，現代性與現代主義的
論述引人注目地捲土重來。李歐塔（Jean François Lyotard）有一
氣勢逼人的警句，他說，任何藝術作品在成爲眞正的現代作品之
前，必須是後現代的。這一名言卻以李歐塔從未預見的方式，
一語成讖。時下眾說紛紜的是，「廣義現代性」（modernity
at large）、第二現代性（second modernity）、流動的現代性

（liquid modernity）、另類現代性（alternative modernity）、反現代性（counter-modernity），以及什麼不是現代性。在建築與城市研究領域，同時也在文學、視覺藝術、音樂、人類學、後殖民研究當中，現代性及其與現代主義之間錯綜複雜的關係正得到重新評價。在某種意義上，這不足為奇。在《大分裂之後》一書，我已經駁斥了有關現代和後現代的簡單化的、線性的編年書寫。以一種簡約式的二元論方法把後現代主義與現代主義對立起來，或者把兩者看作進步的時間軸線上相互分離的兩個階段，這正是我所反對的。我把北美的後現代主義視為一種嘗試，這種努力試圖在美國的脈絡裡面，重新書寫並重新協商二十世紀初期歐洲前衛派的關鍵層面。不論是在兩次世界大戰之間，還是在二戰之後的年代中，高雅文化與低俗文化的關係，以及藝術在社會中的作用，其表現方式在美國與在歐洲殊有不同。類似的，一九七〇年代與一九八〇年代侵入美國學界的、被文化保守派譴責為所謂走向封閉的美國精神（布魯姆〔Alan Bloom〕）的大多數歐洲理論，其實深深植根於與工業、後工業時代的現代性相關的歐洲美學現代主義的譜系，與任何所謂全新的美國出發點並無多大關係。最終，北美興起的這一波後結構主義與法蘭克福學派批判理論的浪潮，使得美國人文與社會科學、建築學與批判法學研究中，一些重要部分的知識結構得以現代化，然而它與美國對後現代的理解之間的實質性關聯，卻少得可憐。將後現代主義與後結構主義等量齊觀的這個字首「後」字，愚弄了不少人。不過，一九七〇年代被稱為後現代主義與後現代性的此二者之諾言與局限，卻與下述兩種規畫緊密相連——歷史前衛派的再發現，以及

法國式和德國式批判理論的興起。哈伯瑪斯（Jürgen Habermas）輕率地把後結構主義批判爲擁護現代性的新保守派，在圍繞此論點進行的論爭中，李歐塔的《後現代境況》一書（*La Condition Postmoderne: Rapport Sur Le Savoir*）與詹明信（Fredric Jameson）的重要論文〈後現代主義，或晚期資本主義的文化邏輯〉（"Postmodernism, or the Cultural Logic of Late Capitalism"）爲其中的關鍵文本。當我回溯當時的論爭時，我本人的立場則介於法國與德國批判理論之間。我並不贊同哈伯瑪斯對啓蒙理性的毫不妥協之捍衛，或是他對社會科學的規範理解，同時，我也意識到法蘭克福學派美學理論的局限，這一美學理論（特別是在阿多諾版的美學理論中），仍舊聯姻於盛期現代主義的經典規範。甚至華特‧班雅明（Walter Benjamin），這位時常被宣稱爲後現代之先驅的思想者，被轉換到美國後現代主義這一陌生脈絡當中時，也要付出被大幅扭曲的代價。而在另一方面，後結構主義本身儘管種類繁多，但在我看來，它主要代表了現代主義諸種變體的譜系，而這些變體顯然包括了培德‧布爾格（Peter Bürger）在其重要著作中稱作歷史前衛派的那些運動。這正是《大分裂之後》一書核心的歷史論述所在，而最終，該論述並非起先宣稱的那樣是有關分裂的論述。或者，此書討論的與其說是現代主義與後現代主義之間的分裂，不如說是高雅藝術與大眾文化之間的一種分裂，後一種分裂主宰著冷戰時期對盛期現代主義的論述，並在阿多諾（Theodor Adorno）與葛林伯格（Clement Greenberg）的著作中獲得最爲嚴格的理論化表述。然而，隨著一九六〇年代西方世界出現的新藝術運動和代間政治，這一分裂觀喪失了說服

力。正如一九六○年代以來許多批評家已然指出的，也正如我在本書的導論中強調的，自從現代主義藝術於十九世紀中葉法國波特萊爾（Charles Baudelaire）、福樓拜（Gustave Flaubert）、馬內（Edouard Manet）的作品中興起以來，高雅藝術與大眾文化一直在跳著雙人舞（pas de deux）。

　　在今天看來，那場有關後現代主義的論爭（沒有節制，相互爭戰，矛盾百出，曾經生氣勃勃）則顯得非常偏狹。這種地理學意義上的偏狹，是因為該論爭僅僅局限在北大西洋範圍內的思想和歷史發展。不過即便是在北大西洋範圍內，從哈伯瑪斯到傅柯（Michel Foucault）和德希達（Jacques Derrida）等歐洲知識分子，也從來不曾像美國那樣去接受後現代觀念。寫作《後現代境況》的李歐塔也許是其中例外，但他其實也同其他歐洲知識分子一樣，並不贊同有關後現代的某種美國凱旋主義姿態。也許後現代主義的確充其量不過是美國的一種企圖，以求獲得所謂「美國的世紀」的文化領導地位，而這一所謂的「美國的世紀」在一九八九／九○年間，隨著柏林圍牆的倒塌和蘇聯的解體，曾一度達到高潮，但隨即因「九一一」災難以及美國在全球世界範圍內政治影響力的衰落而崩潰。美國式的後現代主義目標，是一種新的文化國際（cultural international），而諸如此類的「國際」以及他們所強調的，依據兩次世界大戰之間的前衛派模式發展出來的前衛主義，已經變得不合時宜了。於是，「後現代主義」與「後現代性」在今日的批評論述中幾乎消失殆盡，是不足為奇的。

　　然而，我們應該如何處理「現代性」在當代全球化討論中的

回歸呢？「現代性」這一術語難道僅僅是關於最狹義的意識形態層面上之「現代化」的委婉說法嗎？或者是關於與「全球化」難以區分的經濟新自由主義的另一個代碼？或者，有鑑於「現代性」這一術語的歷史深度和論述深度，它是否能幫助我們對於全球化論述（在支持者與反對者中間，這一論述都表現得過於現在主義〔presentist〕了），提出批判式的問題呢？雖然在這一時刻，沒有人能完全解答這些大問題，但是我們可以自信地對「現代性」這個觀念說：「歡迎歸來！」這個觀念從來不曾像某些人所宣稱的，已然被丟入歷史的垃圾堆，而是在近年間，經歷了意味深長的改變。無論如何，對於試圖理解「我們從何處來、我們會往何處去」的人們來說，充滿了歷史和地理複雜性的現代性和現代主義仍舊是關鍵的能指。

　　當然，這一讓人歡迎的回歸是帶著差異性的回歸。這一差異性在眾多領域中可見可感，包括：專業建築學對後現代的歷史主義之拋棄，以及玻璃牆和透明理念的回歸；《現代主義／現代性》（*Modernism/Modernity*）雜誌中的英美批評。這份雜誌是一個快速成長的職業協會（現代主義研究協會）的喉舌，該協會正在逐步接納對「非西方」世界的現代主義研究；在音樂學領域，對阿多諾新近被翻譯成英文的音樂著述的興趣，正不斷高漲；在視覺藝術領域，國際博物館的巡迴展上，有一整個系列的重要展覽，包括近期現代藝術博物館（MOMA）在柏林慶祝它的現代主義收藏，包括在巴黎、華盛頓、紐約舉辦全面的達達主義展覽；還有，也許是至關重要的，在歷史學、人類學、社會學領域，出現了對另類現代性或者多元現代性（alternative or multiple

modernities）的多樣化關注，從而爲眾多文化領域中的批評者開闢了研究和理論論述的廣闊的新疆域。二○○七年在卡塞爾（Kassel）舉辦的最新文獻展（Documenta）明確地提出了如下的問題：現代性與現代主義是否可被樹立爲我們這時代的新的「古典」？是否正是一份必不可少的遺產，當代藝術能夠從中汲取新的生命力？這一名單還可以繼續討論。

　　在一個更大的框架中，現代性問題目前總是與「全球化」聯繫在一起。「全球化」帶著某種令人討厭的凱旋主義姿態，認爲自己代表了最新的有關「進步」的形式。也許正是這種姿態引出了以下的歷史問題，即，當前的全球化進程與早期現代性構成及其跨民族運動有什麼不同？全球化與早期的民族、帝國、國際主義之間有什麼關係？全球化的文化宣言又是以怎樣的方式與現代主義、後現代主義的遺產依然相輔相成？同樣必須說明的是，當前面向一種地理學意義上極大擴展了的現代觀念的回歸，其本身在很大程度上受益於後現代主義與後殖民主義的介入。儘管後現代主義宣稱全盤創新，或許，恰恰因爲這一宣稱，後現代主義使得現代主義的一些維度變得清晰可見了，而因爲冷戰時期現代主義教條的機構化與思想編碼，這些維度本來遭受到遺忘和壓抑：它們涉及的問題包括，前衛派的符號學無政府主義，形塑（figuration）與敘事，性別與性，種族與移民，對傳統的運用，政治與美學之間的張力，各種媒介的融合，等等。後殖民主義研究興起之後，後現代論述帶來的一個值得敬佩的結果是，它在地理學的意義上開拓了世界範圍內其他的現代主義與另類現代性的問題──其他世界的現代主義被看作一種突變的全球化現實，現

代主義不再被理解爲局限在北大西洋範圍之內的事物，這種局限的現代主義是在一九八○年代後現代主義論爭中被排他式地界定出來的。究竟是把這些另類現代性縱向地視爲由西方從外部施與的強加之物，還是視爲由地方或區域文化進行的對西方模式的橫向的轉移、翻譯，以及改變，諸如此類的論爭仍在繼續之中。有關現代主義的一些最有趣的工作，目前正是在這一領域中得以進行的。無論如何，對於文化史而言，對於任何在我們這時代重新思考美學與政治這些老問題的嘗試而言，後現代主義之後的現代性，或者，後現代性之中的現代主義，仍然是核心的論題。

因此，我非常高興兩位譯者決定將我最近的一篇論文，〈現代主義地理學與全球化世界〉（"Geographies of Modernism in a Globalizing World"），作爲附錄收入本書的中文譯本。這篇論文指出了美國早期後現代主義論爭的地理特殊性和局限性，並且描摹出《大分裂之後》與美國當前批評場景的關聯。對於本書的譯者王曉珏（我在哥倫比亞大學的博士學生）、宋偉杰，以及最初與我接洽並促成此書付梓的王德威教授，我致以最深摯的謝意。

導論

　　自十九世紀中葉以來，高雅藝術和大眾文化之間變換無定的
關係一直是現代主義文化的標誌。的確，僅僅根據「高雅」文學
的演變這一假定的邏輯，是無法充分理解在福樓拜和波特萊爾等
作家的筆下，早期現代主義是如何萌生出來的。現代主義通過自
覺的排斥策略，以及生怕被「他者」污染的焦慮，來建構自我。
這一「他者」，就是逐漸在消費和侵蝕一切的大眾文化。而現代
主義作爲一種敵對文化（adversary culture），其強項和弱勢均源
出於此。於是，我們可以無需驚訝地看到，現代主義的這種潔癖
曾以各種決絕的敵對面貌出現：十九世紀末二十世紀初種種打著
「爲藝術而藝術」（l'art pour l'art）旗號的運動，如象徵主義，
唯美主義和新藝術（art nouveau）；第二次世界大戰之後，繪畫
界所宣導的抽象表現主義（abstract expressionism），廣受偏愛
的實驗寫作，以及在文學和文學批評、批判理論和博物館中得到
經典化的「盛期現代主義」。

　　然而，現代主義對藝術作品之自足性的堅持，它對大眾文化
執著的敵意，它與日常生活文化的極端割裂以及與政治、經濟
和社會關懷有計畫的疏遠，這些行爲往往從一開始就受到了挑
戰。從庫爾貝（Gustave Courbet）對大眾肖像的使用到立體主義
的拼貼（collage），從自然主義對「爲藝術而藝術」的批判到布
萊希特（Bertolt Brecht）對大眾文化口語的浸潤，從麥迪森大道
（Madison Avenue）對現代主義繪畫策略自覺的運用到後現代主
義對拉斯維加斯（Las Vegas）公開的學習，此類試圖從內部消
解高／低之對立的嘗試數不勝數。但說到底，這些嘗試從未取得
長久的效應。出於種種原因，它們反倒爲高雅和通俗這對宿敵提

供了新的力量和生命。因此，幾十年來，現代主義和大眾文化之間的對抗依舊勢不稍減，烽煙勁疾。如果說，這是因為前者內在的「品質」和後者的粗劣墮落（針對某些具體作品而言，這種說法不乏正確性），這種論點只會永久地延續現代主義陳舊的排斥策略；它自身就暴露了現代主義潔癖的癥候。有關現代主義和大眾文化這一高／低二分法的持久性問題，本書將指出一些歷史和理論原因，並且，本書將質問，在何種程度上，後現代主義可被視為一個新的起點。

在二十世紀，早期現代主義的自足性美學與誕生自第一次世界大戰灰燼的俄國與德國革命政治之間，與二十世紀初大城市生活的飛速現代化之間，發生了衝撞，並從中產生了對高雅文化之自足性這一唯美主義觀念的最為持久的批判力。這一批判以歷史前衛派的名義進行，後者清晰地標誌著現代性發展歷程中一個新的階段。歷史前衛派最突出的代表包括有表現主義（expressionism）和德國柏林的達達主義（Berlin Dada）；俄國的建構主義（constructivism），未來主義（futurism）和俄國十月革命之後的無產階級文化派（proletcult）；法國的超現實主義（surrealism），尤其是初期的超現實主義。當然，歷史前衛派不久即被法西斯主義和史達林主義所清洗或流放，其剩餘部分則被現代主義高雅文化所吸納，以至於「現代主義」和「前衛派」在批評論述中變成了同義詞。但是，我的出發點是，儘管歷史前衛派最終也許是不可避免地失敗了，然而其目標在於為高雅藝術和大眾文化發展出另一種關係，因此，我們應當把歷史前衛派與現代主義區分開來，一般說來，後者總是執著於高雅與低俗之間

內在的敵對關係。這樣的區分當然不可能解釋所有的具體事例。
有的現代主義者的美學實踐與前衛派精神十分親和，也有的前衛
派藝術家和他的現代主義同行一樣，對任何大眾文化形式抱有深
切的敵意。但即便現代主義與前衛派之間的界線並非涇渭分明，
我所提出的兩者之間的分別，已經足以使我們清晰地辨識出現代
性文化中的一些趨向。具體說來，基於這一分別，我們可以把歷
史前衛派與十九世紀末的現代主義以及兩次世界大戰之間的盛期
現代主義區分開來。此外，二十世紀早期對高／低二分法和現代
主義／前衛派組合的執著，最終會使我們能夠更好地理解後現代
主義及其自一九六○年代以來的歷史。

　　我在本書中命名的「大分裂」（the Great Divide）指的是堅
持在高雅藝術和大眾文化之間進行範疇區分的一種論述。我以
為，如果要在理論和歷史的層面充分把握現代主義及其後果，高
雅藝術和大眾文化之間的分裂，比起許多批評家眼中後現代主義
和現代主義之間所謂的歷史分裂，要更為關鍵。大分裂論述在兩
個時段占據著主流位置，一是十九世紀的最後數十年和二十世紀
初數年，然後就是二戰後的二十多年。甚至在今日的學院中，大
分裂論述，攜帶其美學、道德和政治意涵，依然位居主流地位
（它目睹了文學研究以及新文學理論與大眾文化研究之間的機構
分裂，或者，對把倫理和政治問題從文學藝術論述中排除出去的
堅持）。但是，大分裂論述愈來愈受到近來美術、電影、文學、
建築和文學藝術批評發展的挑戰。本世紀對經典化的高雅／低俗
分裂的第二次主要挑戰，是以後現代主義的名義進行的。與歷史
前衛派一樣，後現代主義拒絕大分裂的理論和實踐，但拒絕的方

式頗為不同。的確，後現代從敵對性的前衛主義的精神中誕生出來，要正確理解這一點，就必須把握現代主義和後現代主義與大眾文化之間的不同關係。有太多的關於後現代主義的討論完全沒有論及這一問題，從而在一定意義上偏離了主題，深陷於僅從風格上來定義後現代的無意義的嘗試。

畢竟，無論現代主義還是前衛派都一直憑藉與兩種文化現象的關係來自我定義：一是傳統的資產階級高雅文化（尤其是浪漫唯心主義傳統與啓蒙現實主義及表現論的傳統）；二是逐漸轉變為現代商業大眾文化的口語和大眾文化。然而，大部分有關現代主義、前衛派，甚至後現代主義的討論都抬高了前者而忽略了後者。就算偶爾論及了大眾文化，也只是將其視為同質的陰暗的背景，在此之上，現代主義的成就閃耀著榮光。這一點，法國後結構主義者與德國法蘭克福學派的理論家們是一致的，儘管他們在其他方面有著顯著的不同。這本書的一個主要目的在於著手糾正這一偏差，希望以此對現代主義和後現代主義之間的分裂和差別作出一種更好的解釋。然而，我的論點並非否認一件成功的藝術作品和文化垃圾（媚俗〔Kitsch〕）之間的質的區別。在藝術品之間作質的區分仍是批評家的一項重要任務。我也不會落入任何東西都行的輕率的多元論陷阱。但是，把一切文化批評簡化為品質問題，正是生恐被大眾文化這一他者所污染的焦慮表現出來的癥候。並不是所有不符合藝術品質標準的作品都自動變成了媚俗之物，而媚俗之作也可能被加工成為高品質的藝術作品。對某些後現代文本的深入理解必須考慮到這一層面。在這本書中，我所關注的更是一些能夠幫助我們理解當代文化的理論和歷史的問

題。我認爲，盛期現代主義的教條已經僵死，並阻礙我們理解當前的文化現象，這一觀點，構成了蒐集在本書之內的這些文章所共有的弦外之音（subtext）。高雅藝術和大眾文化之間的疆界變得越來越模糊，我們應該開始把這一過程看作一次良機，而不該哀嘆品質和自信的失落。有許多藝術家成功地嘗試將大眾文化的形式融入自己的作品，同時，一些大眾文化也逐漸運用高雅文化的策略。而這正是文學和藝術領域的後現代狀況。相當長一段時間以來，藝術家和作家們經受住了大分裂的結束，並在大分裂之後繼續工作。現在該是評論家迎頭趕上的時候了。

所謂的大分裂意指現代資本主義社會中高雅藝術和大眾文化之間存在的必然且不可逾越的分裂，而阿多諾當然是大分裂觀點當之無愧的理論家。他在一九三○年代後期發展出有關音樂、文學和電影的理論，我將之視爲現代主義理論。與此同時，葛林伯格闡釋了相似的看法，以描述現代主義繪畫的歷史並展望其未來，這並非偶然。簡言之，他們二人在當時的確有充分的理由堅持高雅藝術和大眾文化之間在範疇上的區別。他們著述背後的政治衝動是要拯救藝術作品的尊嚴和自足性，使之不致淪喪爲法西斯主義的大眾奇觀、社會主義現實主義、以及西方墮落的商業大眾文化等諸如此類的集權壓迫的犧牲品。無論在文化上還是政治上，他們的主張在當時的情境中是成立的，並有效地幫助我們理解了現代主義從馬內到紐約學派（New York School），從華格納（Richard Wagner）到維也納第二學派（Second Vienna School），從波特萊爾和福樓拜到貝克特的發展軌跡。雖然大分裂論點在新批評學派中得以繼續下去，但是，後者的理論視野有

失狹隘，阿多諾毫無疑問會反對其基本前提。甚至今天，這種理論的一些基本論點仍舊可以在法國後結構主義及其美國後裔中見到，雖然形式也許有些不同。不過我的論點是，這一理論主張已經歧路亡羊了，正在被一種新的典範所取代。此新典範正是後現代，其多樣性和層面之豐富性，毫不遜色於僵化爲教條之前的現代主義。我所謂的「新典範」（new paradigm），並不是說現代主義和後現代主義之間存在著全然的決裂或者斷裂，而是指現代主義、前衛派和大眾文化已經進入一種全新的多邊關係和論述構成，我們將此稱爲「後現代」，它與「盛期現代主義」的典範迥然不同。正如「後現代主義」一詞所指出的，後現代所經營的是與現代之間不斷的，甚至是執迷的協商。

　　所以，《大分裂之後》是若干文章的合集，這些文章前前後後撰寫了將近十年，是從後現代的視角出發，旨在挑戰高雅藝術與大眾文化、政治、日常生活之間必然存在分裂這一觀點。我在最後一篇文章中才詳細闡發了有關後現代的立場，但這一立場間接形成於書中的各個章節，按年代順序依次考察了一九二〇年代歐洲的歷史前衛派，第二次世界大戰後的德國文學，美國波普藝術（Pop Art），一九七〇年代的國際前衛派展覽，以及一九八〇年代初期美國的後現代主義論爭。

　　這些文章先後書寫的順序與全書的次序安排有所不同。本書的三個部分均包括以往和最近寫成的文字。第一部分，「消失的他者：大眾文化」，從理論和歷史角度處理現代主義、前衛派和大眾文化的關係。第一篇文章「隱匿的辯證法」試圖闡明，社會和藝術（通過複製的新媒介）的技術現代化爲歷史前衛

派所使用，以堅持其革命的政治和美學主張。技術以中心因素出現在前衛派反對唯美現代主義的鬥爭中，出現在其對新的感覺模式的強調以及或許虛幻縹緲的前衛大眾文化的夢想當中。第二篇文章討論大分裂理論的主要思想家阿多諾。阿多諾發展現代性文化理論之時，正是前衛派將藝術帶回生活和創造革命藝術的夢想在希特勒（Adolf Hitler）的德國和史達林（Josef Stalin）的蘇聯變成現實的噩夢的時候。這篇文章企圖說明，阿多諾的現代主義理論和對現代大眾文化的批評其實是同一個硬幣的兩面，阿多諾是在法西斯尊崇華格納的背景下對華格納進行了詮釋，這一詮釋實際上為他日後對美國文化工業的批判打下了基礎。對此書的論證而言，這篇文章最為關鍵，因為它闡明了阿多諾的大分裂理論的美學基礎以及歷史和政治成因。第一部分的第三篇文章「作為女性的大眾文化」從女性主義視角出發，討論了自福樓拜和龔固爾兄弟（brothers Goncourt）以來，經由尼采（Friedrich Nietzsche）、未來主義者、建構主義者，直至阿多諾、羅蘭・巴特（Roland Barthes）和法國後結構主義者，現代主義和大眾文化之間的分野是如何性別化為男性和女性之間的分裂的。這篇文章描述了性別分野是如何以微妙和不甚微妙的方式銘寫入大分裂理論之中。我並非要把現代主義或者前衛主義斥為狂熱的男權主義，而是想要批評（儘管是以間接的方式）近年來將現代主義實驗性寫作視為女性的一些法國學者的理論，尤其是克莉斯蒂娃（Julia Kristeva）和德希達的觀點。這篇文章可以作為對大眾文化與高雅藝術之間的對立所進行的一種歷史解構，這種對立的觀念在後結構主義理論中依然揮之不去，並將後者鎖固在現代主義

的理論軌道之中。這一點，我在本書的最後一篇文章中會更詳細
地闡釋。

　　第二部分，「文本和脈絡」，將在歷史脈絡中，針對當代
有關性和主體、記憶和認同、革命和文化抵抗等理論問題來閱
讀一些文本。四篇文章均涉及到現代主義、前衛派和大眾文化
的問題，而且，以不同的方式與現代德國的政治歷史相關，尤
其是法西斯主義和社會主義的歷史。這四篇文章代表了一種特殊
的「閱讀政治」，因此，對那些希望借歷史與政治的重現來經
營當代閱讀和闡釋理論的學者而言，應該是有所裨益的。這些
文章分別討論和分析了威瑪時代的重要電影，佛列茲・朗（Fritz
Lang）的《大都會》（*Metropolis*），這部影片運用了前衛派的
視覺詞彙，同樣也運用了大眾文化長期以來的傳統，以及它將技
術呈現為女人的策略；一部一九六〇年代末期的東德戲劇，穆勒
（Heiner Müller）的《毛瑟槍》（*Mauser*），一部對布萊希特的
教育劇（Lehrstück）《措施》（*The Measures Taken*）所進行的
後史達林式重寫；美國電視連續劇《大屠殺》（*Holocaust*）及
其在西德的接受，它與德國有關奧斯威辛（Auschwitz）和大屠
殺的戲劇（主要是現代主義形式的戲劇）之間的關係；最後，討
論一九七〇年代德國最重要的小說，魏斯（Peter Weiss）的《抵
抗的美學》（*Die Ästhetik des Widerstands*）中傳統、記憶和前衛
派的作用。

　　顯然，在某種程度上，這一部分文本的選擇是任意的，我只
能希望自己多年來的美學和政治關注足夠持之以恆，使讀者能夠
找到貫穿著四篇文章的紅線。然而，這一部分也有一個潛在的論

點，即，這些文本以及它們所提出的問題都無法僅僅在現代主義理論的框架中得到解釋，無論是阿多諾式的理論、新批評或者後結構主義理論。如果說我的閱讀可以稱得上是典範性的，那麼，它們的位置必定處在大分裂理論之後的批評和理論空間之中。

第三部分題爲「走向後現代」，包括三篇文章。第一篇「波普的文化政治」試圖描繪高雅文化和大眾文化之間的新關係，這種關係出現在一九六〇年代早期的美國，有意識地對抗之前數十年的盛期現代主義的規範化。波普藝術被辯證地解釋爲贊同性的和批判性的藝術，並被視爲一九六〇年代文化政治脈絡中開啓後現代的關鍵運動。第二和第三篇文章做了更大的努力，以求理解後現代幽靈在美國製造的重要文化事件，自從一九七〇年代中期以來，這些事件便一直讓我吃驚，憤怒和激動。「尋求傳統」開篇即思考一九七〇年代幾次歷史前衛派藝術展覽的意義，接著，就歐洲和美國的當代藝術和文化提出一些問題，這些問題在「測繪後現代」中更系統地得到闡發。這收尾之篇描繪了後現代從一九五〇年代末期到現在的歷史，集中討論了三個問題：後現代主義與盛期現代主義和前衛派的關係，與新保守主義的關係，以及與後結構主義的關係。此處我的意圖和在全書各處一樣，在於強調後現代或者說，前衛派的贊同性和批判性因素，而不是對之不加批判地加以讚譽或者貶低。如果說，這樣的方法是辯證的，那麼，它既不是黑格爾式的通往昇華和終極的辯證，也不是阿多諾式的靜止的否定的辯證。然而，我並不認爲，西方馬克思主義傳統影響下的文化批判已經破產了，或者過時了，正如我也絕不同意後現代的犬儒主義和對嚴肅的現代主義的辯護之間那種虛

假的二元對立。無論是後現代拼貼，還是企圖恢復高雅文化的新
保守主義都不是勝利者，只有時間才能證明誰是真正的犬儒主義
者。

　　　　　密爾瓦基（Milwaukee），一九八五年十一月

隱匿的辯證法——
前衛派—技術—大眾文化

歷史唯物主義希望抓住一個過去的形象，這個形象在危險的時刻被歷史選中，不期然地出現在人類面前。這個危險既影響了傳統的內容也影響了傳統的接受者。而兩者又同時面臨同樣的威脅：成為統治階級工具的威脅。在每一個時代，我們必須重新努力，使傳統從即將征服它的順從主義勢力中掙脫出去。

　　──班雅明，〈歷史哲學論綱〉（"Theses on the Philosophy of History"）

一

　　一九四○年，當前衛派藝術和文學最重要的理論家之一班雅明寫下這一段文字的時候，他所思考的當然不是前衛派。其時，前衛派還沒有成為班雅明所要拯救的傳統的一部分。而且，班雅明也不可能預見，不論是在發達的資本主義社會，還是在近年來的東歐社會，順從主義最終將會在何種程度上征服前衛派傳統。順從主義就如同不斷增長的寄生物，逐漸吞噬了二十世紀最初三、四十年中歷史前衛派[1]的反偶像崇拜和反叛的力量。第二次世界大戰後，藝術遭到大規模的去政治化，並被機構化為管控的文化，[2]歷史前衛派、現代主義和後現代主義在學院中被經典化，從而，工業文明中前衛派和大眾文化之間重要的辯證關係從方法論上被割裂了，以上種種均為此類順從主義的具體表現。在多數學院批判脈絡中，前衛派變成僵化的、處於政治和日常生活

之外的菁英實踐，儘管改變政治和日常生活曾經是歷史前衛派的核心規畫。

一九四五年後文化的去政治化傾向被投射回到早期前衛派運動之上，有鑑於這種趨勢，當務之急在於重新認識歷史前衛派的文化政治。唯有如此，在討論歷史前衛派和新前衛派、現代主義和後現代主義之間的關係時，在討論前衛派和意識工業（安森柏格）、新事物的傳統（羅森堡〔Harold Rosenberg〕）以及前衛派之死（費德勒）等困境（aporia）時，我們方能提出有意義的問題。因爲，如果有關前衛派的討論不能打破等級論述（高雅／大眾、新新／舊新、藝術／政治、眞理／意識形態）的壓制性機制，如果當今文學和藝術前衛派的問題不能放在廣闊的社會歷史框架中來考慮，那麼，宣告新的到來的預言家們仍將拘囿於反抗文化衰退的徒勞的戰鬥之中——迄今爲止，這場戰鬥的唯一結果不過是給人以一種似曾相識的感覺罷了。

二

從歷史來看，在一九三〇年代之前，前衛派這一概念並非專指藝術，更多地用於指陳政治激進主義，[3]它在法國大革命後數十年間取得了重要性。聖西門（Henri de Saint-Simon）的《文學、哲學和工業觀點》（*Opinions littèraires, philosophiques et industrielles,* 1825）一書賦予藝術家以理想國家和未來黃金時代建設中的前衛地位，[4]自此之後，前衛這一概念與工業技術文明進步的觀念緊密相連。在聖西門的救世圖像中，藝術、科學和工

業促進並保證了正在上升的科技工業資本主義世界的進步，這是個城市和大眾的、資本和文化的世界。所以，前衛這一概念只有與其所領導的事物辯證地聯繫在一起才有意義——狹義說來，這些事物包括舊的藝術表現模式，廣義上，則包括了舊的大眾的生活方式，聖西門的前衛科學家、工程師和藝術家將引導他們進入資本主義繁榮的黃金時代。

在整個十九世紀中，前衛這一觀念與政治激進主義不可分割。經由烏托邦社會主義者傅立葉（Charles Fourier）的中介，這個觀念進入了社會主義無政府主義，並最終進入了世紀轉折時期波希米亞次文化的諸多團體。[5]無政府主義對藝術家和作家的影響達到頂峰的時候，正是歷史前衛派發展形成的關鍵時刻，這並非偶然。當時，無政府主義對藝術家和知識分子的吸引力可歸因於兩個主要因素：藝術家和無政府主義者均拒絕資本主義社會及其停滯的文化保守主義，而且，無政府主義者和左傾波希米亞人均反抗第二國際馬克思主義的經濟和技術決定論和科學主義，對他們來說，後者不啻為資本主義世界理論和實踐的鏡像。[6]所以，當資產階級在國家和工業、科學和文化領域充分建立了統治地位時，前衛主義者壓根就沒有站在聖西門所預見的那類鬥爭的前線。恰恰相反，前衛主義者發現自己側身於工業文明的邊緣，聖西門以為前衛主義者將會預言並實現這一工業文明，而此刻卻正是前衛主義者所抗爭的對象。為了理解前衛藝術和文學在後來所遭受的來自右派（非藝術的藝術〔entartete Kunst〕）和左派（資產階級的頹廢〔bourgeois decadence〕）的攻訐，我們必須認識到，早在一八九○年代，前衛派對文化反抗的堅持就已經與

資產階級藉文化來確立自身合法性的需要相衝突，同時，也與第二國際偏愛古典資產階級遺產的文化政治相矛盾。[7]

　　無論是馬克思（Karl Marx）還是恩格斯（Friedrich Engels）都從未認為，文化（更別提什麼前衛藝術和文學）在工人階級鬥爭中具有重要性，儘管我們可以說，他們的早期著作，尤其是馬克思的巴黎手稿和《共產黨宣言》（*Communist Manifesto*），的確暗示了文化和政治經濟革命之間的關聯。馬克思和恩格斯也從未賦予政黨以工人階級前衛的地位。把黨機構化為革命先鋒的是列寧（Vladimir Ilich Lenin）。在《怎麼辦》（*What Is to Be Done*, 1902）和其後〈黨的組織和黨的出版物〉（"Party Organization and Party Literature", 1905）一文中，列寧割裂了政治和文化前衛主義之間的辯證關係，使文化前衛主義從屬於政黨。列寧宣稱，藝術前衛只不過是政治前衛的工具而已，是「由全體工人階級政治自覺的先鋒所驅動的偉大的社會民主機制中的一顆螺絲釘，」[8] 這於是為後來壓制和清洗俄羅斯藝術前衛派掃平了道路，此類文化壓制和清洗行為出現於一九二〇年代初期，在一九三四年社會主義現實主義成為官方政策後達到高潮。[9]

　　在西方，歷史前衛派的死亡要緩慢許多，而且，在不同國家，歷史前衛派消亡的理由也各個不同。德國一九二〇年代的前衛派在一九三三年希特勒上台後突然中止，西歐前衛派的發展則因戰爭和德國對歐洲的占領而被打斷。後來，在冷戰期間，尤其在意識形態的終結這一觀念深入人心後，歷史前衛派的政治動力消失了，藝術創造的中心從歐洲轉移到美國。當然了，在一定程度上，諸如抽象表現主義和波普藝術等藝術運動之所以缺乏政治

維度，是由美國前衛藝術和文化傳統之間獨特的關係所決定的。
針對資產階級文化遺產進行的反偶像崇拜式的反叛，這在歐洲意
義重大，但如果出現在美國，則不論在藝術還是政治上都是沒有
意義的。在歐洲，文學和藝術遺產在資產階級確立其合法地位的
過程中具有關鍵作用，在美國則不然。有關歷史前衛派在西方特
定時期的死亡，以上種種解釋方式儘管極其重要，卻沒有窮盡一
切可能性。歷史前衛派之所以喪失了力量，更基本的原因也許在
於二十世紀西方文化自身的變化：正是西方文化工業的興起（其
興起與歷史前衛派的衰落重合），使得前衛派的規畫過時了。

　　概言之，從聖西門以來，歐洲前衛派的基本特徵是藝術和政
治之間微妙的平衡，但自一九三〇年代開始，文化和政治前衛派
分道揚鑣。在當代兩大主要政治體系中，前衛派均失去了其文
化和政治動力，搖身變成爲他人確立合法性的工具。在美國，
去政治化的文化前衛派所生產的大多是贊同性文化（affirmative
culture），最顯著的例子莫過於商品拜物教統領一切的波普藝
術。在蘇聯和東歐，歷史前衛派首先被史達林的文化劊子手日丹
諾夫（Audrey Zhdanov）的鐵腕所勒殺，之後又還魂成爲文化遺
產，爲面臨日漸增長的文化和政治異見的政權提供了工具，用以
確立自身的合法性。

　　今天，不論從政治還是美學上來說，呼喚業已失落的政治和
藝術前衛派的統一體意義重大。這將有助於我們創造一種適合我
們自己時代的政治和文化的新的統一體。歷史前衛派堅信，藝術
是改變社會的關鍵，在今天，人們越來越難以贊同這一觀點。有
鑑於此，我們的任務並非簡單地恢復前衛派。任何此類的努力都

將是徒勞的。在美國尤其如此。歐洲前衛派之所以沒能在美國立足，正是因為此地根本沒人相信藝術具有改變世界的力量。但是，我們也沒有必要傷感往事不堪回首，緬懷曾幾何時，藝術與革命之間的親緣性是天經地義的。當務之急是堅守歷史前衛派關於文化塑造日常生活的信念，而後發展出適合當今文化和政治脈絡的相關策略。

三

　　文化具有潛在的解放動力，並威脅著發達資本主義，這一觀念在西方馬克思主義傳統中有其長久的發展過程，從早期的盧卡奇（György Lukács）到哈伯瑪斯的《合法性危機》（*Legitimation Crisis*）直至內格特（Oskar Negt）和克魯格（Alexander Kluge）的《公眾與經驗》（*Öffentlichkeit und Erfahrung*）。[10]即便當這一觀念在阿多諾的著作中顯著缺席時，它其實暗含在阿多諾看似二元對立的理論之中，後者將操控性的文化工業和前衛派固定在否定性關係之中。最近出現的前衛派理論家培德・布爾格在他的論述中大量援引了這一馬克思主義批評傳統，尤其是班雅明和阿多諾。布爾格令人信服地論證道，諸如達達、超現實主義以及一九一七年後的俄國前衛派等藝術運動的主要目標在於，將藝術重新融入生活實踐，從而充填阻斷藝術和現實的鴻溝。藝術和生活之間的鴻溝不斷增大，在十九世紀末期的唯美主義中變得幾乎不可逾越，布爾格認為，這是資本主義社會藝術發展的符合邏輯的結果。在其消除這一鴻溝的努力中，

前衛派必須摧毀布爾格所謂的「機構藝術」（institution art）。
「機構藝術」所指的是資產階級社會中藝術生產、傳播和接受
的機構框架，其基礎是康德（Immanuel Kant）和席勒（Friedrich
Schiller）的有關所有藝術創造必須具有自足性這一美學。在
十九世紀，藝術從現實中逐漸分離出來，對藝術自足性的堅持曾
經把藝術從教會和國家的桎梏中解放出來，此刻卻把藝術和藝術
家推到社會的邊緣。在為藝術而藝術的運動中，藝術與社會──
帝國主義社會──的分離導向了死胡同，唯美主義最為出色的代
表藝術家們痛苦地、卻十分清楚地意識到這一點。所以，歷史前
衛派試圖改變為藝術而藝術脫離現實的狀況，為藝術注入反叛的
活力，使藝術生產能夠改變社會現實，在這個意義上，歷史前衛
派與左拉（Emile Zola）的「我控訴」一樣對資產階級社會具有
反抗性。布爾格指出，在歷史前衛派中，資產階級藝術達到了自
我批判的階段；它不僅僅批評以前的作為藝術的藝術，而且是批
評自十八世紀以來在資本主義社會發展形成的「機構藝術」本
身。[11]

　　當然，此處對馬克思式的批評和自我批評的範疇的使用意味
著，對資產階級「機構藝術」的否定和揚棄（Aufhebung）必將
導向資本主義社會自身的改變。但既然這樣的改變沒有發生，前
衛派融合藝術和生活的努力只可能以失敗告終。人們後來把這一
失敗命名為前衛派的死亡，這一失敗也正是布爾格的出發點，是
他稱前衛派為「歷史的前衛派」的緣由。前衛派沒有能夠通過藝
術和政治重組新的生活實踐，而前衛派的敗北所導致的種種歷史
現象，恰恰使得現今重振前衛派事業成為幾乎不可能之舉。在這

些歷史現象中──法西斯主義的政治美學化，[12]西方大眾文化把現實虛構化，而社會主義現實主義則把虛構文學標榜爲現實──藝術和生活之間的一分爲二遭到了虛假的否定。

如果我們同意，前衛派反叛的對象是資產階級文化的整體性及其統治和駕馭的心理和社會機制，如果我們想要把歷史前衛派從遮蔽其政治力量的順從主義勢力中拯救出來，那麼，我們必須回答下面一系列問題，這些問題涉及的不僅僅是布爾格討論的「機構藝術」和前衛派藝術作品的形式結構。達達主義者、超現實主義者、未來主義者、建構主義者、以及生產主義者，這些藝術家們究竟是如何嘗試克服藝術和生活之間的分裂的？有關生產、傳播和消費藝術的條件的極端變化，他們如何從理論上闡發之並實踐之？在那幾十年中，他們究竟處於何種政治位置，在他們自己的國家中，他們擁有哪些具體的政治可能性？具體的政治和文化反叛狀況以何種方式影響了他們的藝術，他們的藝術又在何種程度上成爲反叛的一部分？對以上問題的回答，會因爲涉及國家的不同而不同：布爾什維克俄國、凡爾賽條約之後的法國、或者遭受第一次世界大戰和夭折的革命之雙重失敗的打擊的德國。而且，即便在這些國家之內，在各種藝術運動之中，也還存在著諸多的不同之處。顯而易見的，施維特斯（Kurt Schwitters）的蒙太奇與哈特菲爾德（John Heartfield）的攝影蒙太奇（photomontage）在美學和政治層面上迥然有別，蘇黎世達達和巴黎達達所發展出的藝術和政治敏銳性與柏林達達極爲不同，而馬雅可夫斯基（Vladimir Mayakovsky）及革命未來主義也無法與阿瓦托夫（Boris Arvatov）或者蓋斯塔夫（Aleksey

Gastev）的生產主義等同起來。但同時，正如布爾格有力地論證指出，所有這些現象都可以納入歷史前衛派的概念當中。

四

　　這裡，我所要做的不是回答以上提出的所有問題，而是揭示前衛派和大眾文化之間隱藏的辯證關係，藉此重新審視前衛派藝術的客觀歷史條件，以及前衛派衰亡和大眾文化同時間興起的社會政治的弦外之音。

　　我們所知道的西方大眾文化，若要離開了二十世紀的技術是不可想像的：媒體技術以及與交通（公共和私人交通）、家居和休閒相關的技術。大眾文化依賴於大量生產（mass production）和大量再生產（mass reproduction）的技術，從而依賴於消弭區別的同質化過程。人們普遍承認，這些科技深刻地改變了二十世紀的日常生活。然而，很少有人認識到，技術以及不斷技術化的生活世界同時也徹底改變了藝術。的確，在前衛派克服藝術和生活的鴻溝以及促使藝術有效地改變日常生活的嘗試中，技術發揮了關鍵的、甚至是最為關鍵的作用。布爾格正確地指出，從達達主義開始，前衛派運動與之前諸如印象主義、自然主義和立體主義等藝術運動的區別不僅在於前者對「機構藝術」的批判，更在於前者與指涉性的模仿美學及其自足的、有機的藝術作品之概念的決裂。我以為，我們還可以更進一步指出：沒有其他任何一個因素像技術那樣影響了前衛派藝術的出現，技術不僅滋養了藝術家的想像（動態主義〔dynamism〕、機器崇拜、機械美、建

構主義和生產主義〔productivism〕觀念），而且深入影響到藝術作品的核心。我們可以在諸如拼貼、組裝、蒙太奇和攝影蒙太奇等藝術實踐中深刻感受到技術對藝術作品之肌理的滲透以及技術想像；這種技術想像在攝影和電影中得到了終極實現，攝影和電影這兩種藝術形式不僅能夠被複製，而且它們的宗旨就在於機械複製性（正是班雅明在他著名的文章〈機械複製時代的藝術作品〉（"The Work of Art in the Age of Mechanical Reproduction"）中第一次指出，恰恰是這種機械複製性徹底改變了二十世紀藝術的本質，改變了藝術生產、傳播和接受／消費的條件）班雅明在社會和文化理論脈絡中闡發了杜象（Marcel Duchamps）一九一九年在作品*L. H. O. O. Q.*中所要表現的想法。杜象以反偶像崇拜的方式修改了一幅《蒙娜麗莎》（*Mona Lisa*）的複製品，在另一件作品中，他送交了一個大量生產的小便池，作爲泉的雕塑展覽，由是，杜象成功地摧毀了班雅明所謂的傳統藝術作品的神韻（aura，亦譯爲「靈光」），這一代表了本眞性和獨一無二性的神韻造成了作品和生活之間的距離，並要求觀眾沉思和沉浸於作品之中。在另一篇文章中，班雅明指出，摧毀神韻的意圖已然潛在於達達主義的藝術實踐中。[13]對那些依然創造個人作品而非可大量複製的藝術物品的藝術家而言，摧毀神韻以及看似自然和有機的美正是他們作品的特徵。那麼，神韻的消亡並非如班雅明所認爲的直接由機械複製技術所決定。我們的確應該避免類似簡單化的觀點，在工業和藝術技術之間直接進行類比，避免藝術或者電影中的蒙太奇技術和工業蒙太奇的混淆。[14]

事實上，促使前衛派之萌發的也許不僅僅是藝術生產力的內

在發展，更是技術所帶來的新的經驗。新技術的發展帶來兩種對立的經驗，一種是十九世紀後期開始的技術的美學化（世界博覽會、花園城市、加尼埃〔Tony Garnier〕的工業城市計畫〔Cité Industrielle〕、桑泰利亞〔Antonio Sant'Elia〕的「新城市」〔Città Nuova〕城市建築想像圖、德國工業聯盟〔Werkbund〕等等），另一種是由一戰的戰爭機器所引發的技術恐怖。這種技術恐怖論是符合邏輯的、歷史的發展結果，大可追溯到對於技術的批評以及有關進步的實證論意識形態，這些批評的早期闡述者是深受尼采關於資本主義社會批判之影響的十九世紀後期的文化激進分子。但是，只有到了一九一〇年以後，前衛派藝術家們才把技術和技術想像融合在藝術創造之中，從而成功地以藝術的形式表現了資本主義世界這種技術的兩極經驗。

作為達達反叛之基礎的技術經驗正是一戰高度技術化的戰場，這場戰爭被義大利未來主義者頌譽為全部的解放，被達達主義者詛咒為歐洲資產階級終極瘋狂的表現。技術在一戰的物資戰（Materialschlachten）中暴露其毀滅的力量，而達達主義者則把技術的毀滅性投射到藝術當中，以此來激烈對抗資產階級高雅文化的聖地，畢竟，這些高雅文化的代表曾經在一九一四年熱情地擁護戰爭的到來。如果我們還記得資產階級意識形態依賴的是文化與工業及經濟現實（即技術的主要領域）的分離，那麼，我們就能夠更加深刻地理解達達的激進和抗爭的意義。工具理性、技術擴張和效益最大化向來被視為高雅文化領域美的表象（schöner Schein）和非功利快感（interesseloses Wohlgefallen）的對立面。

　　在其重新整合藝術和生活的嘗試中，前衛派所要融合的當然不是資本主義定義的現實和高雅、自足的文化。借用馬庫塞（Herbert Marcuse）的術語，前衛派不願把現實原則和贊同性文化焊接在一起，因爲兩者恰恰在相互分離之時方能各自成立。相反地，當前衛派把技術和藝術融成一體時，技術就從其工具性中解放出來，從而削弱了藝術和技術的資本主義定義，即，視技術爲進步，而視藝術爲「自然的」、「自足的」和「有機的」。從比較傳統的、從未被徹底廢棄的再現層面上來看，前衛派對資本主義啓蒙及其對進步和技術的褒譽的批判，表現在其繪畫、製圖、雕塑和其他藝術品中，這些作品把人呈現爲機器和機器人、木偶和模型，常常是面目皆無、頭腦鏤空、雙目空空或是直直地呆視著遠方。這些作品的宗旨並非在於刻畫某種抽象的「人類狀態」，而是在於鞭撻資本主義的技術工具性侵入了日常生活的肌理，甚至於侵入了人的身體。這一點在柏林達達主義作品中表現得最爲明顯，柏林達達是達達主義運動中最爲政治化的一支。確實，只有柏林達達才成功地把藝術行爲和威瑪共和工人階級的鬥爭結合在一起，但如果認爲蘇黎世達達或巴黎達達不包含任何政治重要性，認爲他們的計畫「僅僅是美學的」，「僅僅是文化的」，這是一種太過簡單化的看法。如此的闡釋方式不免淪爲文化和政治二元對立的犧牲品，而這一僵化的二元對立正是歷史前衛派所試圖摧毀的。

五

在達達主義中，技術的主要作用在於嘲弄和瓦解資產階級高
雅文化及其意識形態，因而帶有與達達之無政府主義精神相一致
的反偶像崇拜的價值。在一九一七年後的俄國前衛派中——未來
主義、建構主義、生產主義和無產階級文化派，技術所涵蓋的
意義與此迥然不同。當俄國前衛派在革命後公開其政治化維度
時，它已經完成了與傳統的決裂。藝術家們組織了起來，積極參
與政治鬥爭，他們中間有許多人參加了盧納察爾斯基（Anatoly
Lunacharsky）的教育人民委員部（NARKOMPROS），即，蘇
維埃教育機構。許多藝術家自動在藝術和政治革命之間建立起聯
繫，他們的最終目標是要把前衛派藝術的破壞力量焊接到革命之
中。前衛派經由創造新藝術和新生活來生成藝術和生活的新組合
的目標似乎就要在革命的俄國實現了。

這種政治和文化革命的新狀態以及有關技術的新觀念在藝術
的左翼戰線（LEF）、生產主義運動及無產階級文化派中更加昭
然若揭。事實上，這些左翼藝術家、作家和批評家們對技術的執
著崇拜，在當時任何西方激進主義者看來都是不可思議的，尤
其是因為這種崇拜情緒以一些人們耳熟能詳的資本主義詞彙表
現出來，如標準化、美國化，甚至於泰勒化（taylorization）。
在一九二〇年代中期，當一股相似的技術化、美國化和功能主
義（functionalism）熱情席捲威瑪共和的自由派陣地時，格羅茨
（George Grosz）和赫茲菲爾德（Wieland Herzfelde）拒斥這種
俄羅斯式的技術崇拜，並在俄國特定歷史狀態中闡釋其成因，

即，俄國作爲即將步入工業化的落後的農業國家，二人更傾向於已經高度工業化的西方所生產的藝術：「與西方相比，俄國的這種建構主義的浪漫主義具有更深層的意義，在更大的程度上由社會狀況所決定。在俄國，建構主義在一定程度上是對起步階段的工業化所釋放出的技術力量的自然反應。」[15]但其實，格羅茨和赫茲菲爾德也意識到，技術崇拜起先不僅僅是對工業化的反應，或是一種宣傳機制。塔特林（Vladimir Tatlin）、羅琴科（Aleksandr Rodchenko）、利西茨基（El Lissitzky）、梅耶荷德（Vsevolod Meyerhold）、特列季亞科夫（Sergey Tretyakov）、布里克（Osip Brik）、蓋斯塔夫、阿瓦托夫、愛森斯坦（Sergey Eisenstein）以及維爾托夫（Dziga Vertov）等藝術家對技術所注入的希望與對一九一七年革命的希望是密不可分的。和馬克思一樣，他們堅持資產階級革命和無產階級革命之間的質的區別。馬克思把藝術創造歸於人類勞動的基本範疇之內，並認爲，只有當生產力從壓迫性的生產和階級關係中解放出來之後，人類的自我實現才有可能。考慮到俄國一九一七年的情況，生產主義者、左翼未來主義者以及建構主義者把藝術行爲置於社會化工業生產的領域之中，自然是符合邏輯的：在歷史上第一次，藝術和勞動從壓迫性的生產關係中解放出來，即將進入一種新的生產關係之中。在中央勞動局（CIT）的作品中，我們也許可以看到這種趨勢的最佳例子，蓋斯塔夫領導下的中央勞動局試圖把勞動科學組織法（NOT）引進藝術和美學之中。[16]這些藝術家的目標並不在於不計代價地發展俄國的經濟技術，後者正是新經濟政策（NEP）時期以來俄國共產黨的目標所在，該目標也表現在後來

社會主義現實主義作品中的工業和技術拜物教的特徵當中。這些
藝術家的真正目標在於把日常生活從其物質的、意識形態以及文
化的束縛中解放出來，從而取消工作和娛樂、生產和文化之間的
人為屏障。他們所希望看到的不是裝飾性的藝術，用其虛幻的光
芒去照亮日漸工具化的日常生活。他們企盼一種既美麗又有用的
藝術，能夠介入日常生活，一種大規模遊行式的和大眾節慶式的
藝術，一種關於客體和主觀態度的、關於生活和著裝的、關於說
話和書寫的具有能動性的藝術。簡言之，他們所需要的不是馬庫
塞所謂的贊同性文化，而是一種革命的文化，一種生活的藝術。
他們堅持強調人類生活是心理和身體的綜合體，並認為，只有和
日常生活的革命相伴，政治革命才能勝利。

六

　　在這種對必要的「情感和思想的組織」（保達諾夫
〔Aleksandr Bogdanov〕）的堅持中，我們可以尋到十九世紀晚
期的文化激進主義者和一九一七年後的俄國前衛派之間的相似
性，只除了兩者對技術的看法正好相反。然而，這一相似性恰
恰也點明了一九二〇年代俄國和德國前衛派之間意味深長的不
同之處，後者的主要代表包括格羅茨、哈特菲爾德以及布萊希
特。

　　布萊希特持有與特列季亞科夫相似的視藝術為生產、視藝術
家為操作者的看法，但是，布萊希特絕不可能贊同特列季亞科夫
把藝術用作是心靈的情感組織的工具的要求。[17]特列季亞科夫把

藝術家描寫爲心靈的工程師、靈魂的建築者，[18]而布萊希特則可能把藝術家稱爲理性的工程師。布萊希特的戲劇技巧「陌生化效果」（Verfremdungseffekt）主要依賴於理性的解放力量，以及理性的意識形態批判，這本是資產階級啓蒙運動的原則，布萊希特希望以其人之道還治其人之身，運用同樣的原則來反抗資產階級文化霸權。今天，我們不可能不意識到，當布萊希特辯證地使用啓蒙原則時，他沒有能夠擺脫工具理性的殘餘，因而依然受制於阿多諾和霍克海默（Max Horkheimer）所揭示的啓蒙的另一個辯證法。[19]布萊希特在某種程度上與班雅明一樣，有拜物式地崇拜技術、科學和藝術中的生產的趨勢，希望現代技術能夠用來建設社會主義大眾文化。二人都相信，資本主義現代化的力量終將導致其自身的滅亡。追根溯源，這一觀點植根於經濟危機和革命的理論，到一九三〇年代，這一理論其實已經不合時宜了。但即便在這裡，布萊希特與班雅明的不同之處仍舊比他二人的相似之處有意思得多。在其〈機械複製時代的藝術作品〉一文中，班雅明認爲藝術技巧完全取決於生產力的發展，布萊希特則從不這麼認爲。布萊希特相信理性的解放力量以及陌生化效果，而班雅明則並非如此。布萊希特也從未像班雅明那樣，相信彌賽亞式的救世主義（messianism），或是把歷史視爲可建構的對象。[20]但是，眞正把班雅明和布萊希特對意識形態批評的信念區別開來的是，班雅明強調體驗（Erfahrung）和世俗的啓迪（profane illumination），而且，這清晰地點明了班雅明與俄國前衛派之間的親緣性。正如特列季亞科夫在其未來主義詩歌策略中，依靠震驚來改變藝術接受者的心靈，班雅明也把震驚視爲關鍵，來改變

藝術的接受方式，並打破日常生活昏晦和災難性的延續性。從這一點來看，班雅明和特列季亞科夫都與布萊希特不同：布萊希特的陌生化效果所取得的震驚本身並沒有什麼功能，其作用在於輔助理性的解釋實踐，爲的是揭示社會關係的神祕的第二性。而班雅明和特列季亞科夫則把震驚看作是摧毀感官接受的固定模式的關鍵所在，而不僅僅用來打破僵化的理性論述。他們認爲，這種摧毀行爲是任何革命地重組日常生活的必要前提。事實上，班雅明最有意義也是尚未得到充分發展的觀點之一，就關係到感官接受的歷史變化的可能性，他把這一變化與藝術複製技術的變化、大城市日常生活的變化以及二十世紀資本主義商品拜物教變化的性質聯繫起來。有意思的是，正如俄國前衛派的意旨在於創造社會主義大眾文化，班雅明恰恰在其論大眾文化和媒體的文章中，以及論波特萊爾和法國超現實主義的研究中，發展出有關感官接受的主要理論（神韻的消亡、震驚、分散注意力、體驗等等）。正是在班雅明一九三〇年代的作品中，我們得以最後一次深切地理解前衛派藝術和解放的大眾文化烏托邦希望之間的隱匿的辯證法。二戰之後，有關前衛派的討論僵化爲高雅和低俗、菁英和大眾之流的二元對立體系，而這恰恰是前衛派的失敗以及資本主義統治之延續的歷史表徵。

七

　　今天，毋庸置疑，前衛派——不論是達達主義、建構主義、抑或是超現實主義——的震驚技巧已然過時了。我們只需看看好

萊塢製作對震驚的剝削使用（如《大白鯊》〔*Jaws*〕或者《第三類接觸》〔*Close Encounters of the Third Kind*〕）就可以明白，震驚能被用來重新肯定感官接受，而非改變它。對布萊希特式的意識形態批判而言，情況也頗爲相似。在一個充溢著資訊（包括批評資訊）的時代，陌生化效果喪失了它的去神祕化力量。過多的資訊只會成爲噪音，不論是批評還是非批評資訊。不僅是歷史前衛派變成了歷史，就連不管以何種名目復興它的企圖也是徒勞無益的。歷史前衛派的藝術創新和技巧已然消耗殆盡，並爲西方大眾媒介文化所利用，後者包括好萊塢的電影、電視、廣告、工業設計、建築以及技術美學化和商品美學。文化前衛派曾經承載了實現一種解放性的大眾文化的烏托邦希望，如今，它的位置已被大眾媒介文化以及在其後面支撐的種種工業和機構所取代。

　　反諷的是，技術曾促發了前衛派藝術作品及其與傳統的決裂，之後卻又褫奪了前衛派在日常生活中必要的生存空間。在二十世紀，成功地改變了日常生活的是文化工業，而非前衛派。但是，在這種美其名曰爲大眾文化的二手剝削系統中，歷史前衛派的烏托邦希望仍然留存，儘管是以扭曲的形式存在著。因此，今天有些人更加願意討論技術化的大眾文化中的矛盾問題，而不願去思考各種新前衛派的產品和實踐，後者的創新性常常來自社會和美學健忘症。如今，歷史前衛派的最大希望也許根本不在於藝術作品之中，而在於那些旨在改變日常生活的零星的運動當中。那麼，我們的當務之急就在於保留前衛派的嘗試，去面對那些尚未歸於資本的、或者爲資本所激發卻尚未完成的人類經驗。

尤其是美學經驗，必須在日常生活的改變過程中占有自己的位
置，因爲美學經驗極其適合於組織想像、情感和感官力，以對抗
一九六〇年代以來資本主義文化壓迫性的去崇高化趨勢。

第二章

倒讀阿多諾——
從好萊塢到華格納

　　自從一八四八年革命失敗以來，現代性文化最顯著的特徵，就在於高雅藝術和大眾文化之間波譎雲詭的關係。這一爭鬥的典型的現代形式，最初出現在拿破崙三世統治的第二帝國和俾斯麥建立的新的德意志帝國。這一爭鬥常常以一種無可調和的矛盾形式出現。然而同時，雙方陣營一直試圖在搭建跨越此鴻溝的橋樑，或者，至少在運用對方的各種組成要素。從庫爾貝對大眾圖像的運用，到布萊希特對大眾文化口語的浸淫，從麥迪森大道有意識的利用前衛派繪畫策略，到後現代主義對拉斯維加斯無可遏制的學習，我們可以看到許多諸如此類的試圖從內部消解高雅與低俗這一對立的策略轉移。但是，這一對立卻也出乎意料的頑固。基於這種頑固性，我們也許會得出結論說，陣營雙方或許相依相存，他們旗幟鮮明的相斥性其實表明了他們彼此祕密的相互依賴。從這個角度來看，大眾文化的確是現代主義被壓抑的另一面，家族的幽靈在地下室中徘徊低語。另一方面，現代主義常常被左派詬病爲菁英主義，傲慢無禮，而且把資本主義文化的主流符碼加以神祕化，而右派則將其妖魔化爲自然社會內聚力的橙色落葉劑（Agent Orange）。現代主義是制度急切需要的稻草人，目的在於爲文化工業的繁榮提供大眾合法性的光環。或者，換言之，現代主義極其豔羨大眾文化所具有的廣大吸引力，卻把這種嫉妒隱藏在批判和輕蔑的自我保護屏障之後，而充滿了罪惡感的大眾文化則期望著永遠失落的嚴肅文化的尊嚴。

　　當然，僅僅靠文本分析，或者，退回到趣味或品質一類的範疇，我們並不能解決現代主義和大眾文化之間這種頑固的共謀關係所提出的問題。我們需要更寬闊的思考框架。馬克思和韋

伯（Max Weber）這一傳統的社會科學家，諸如哈伯瑪斯，認爲隨著市民社會的興起，文化領域會從政治和經濟體系中孤立出來。這種領域的分化（Ausdifferenzierung）也許不能強有力地解釋當今的社會發展，但是，這的確是資本主義現代化早期階段的根本特徵。事實上，它爲以下這對孿生領域的出現提供了歷史前提，即，高雅自足藝術領域和大眾文化領域，兩者均被視爲身處經濟和政治領域之外。當然，此處的反諷在於，只有當文學、繪畫和音樂第一次按照市場經濟原則被組織起來時，藝術對自足性的憧憬，以及藝術與教會和國家的分離才眞正成爲可能。從一開始起，藝術的自足性就被視爲商品形式的對立面。十八世紀晚期以來，閱讀公眾迅速成長，書籍市場不斷資本主義化，音樂文化逐步商業化，現代藝術市場得以發展，這一切標誌著高／低二元對立以其獨特的現代形式出現了。然後，當新的階級衝突在十九世紀中葉爆發出來，當工業革命不斷加快的步伐要求爲新的大眾創造出新的文化指向，這時，此二元對立開始負載重要的政治意義。哈伯瑪斯在他的《公共領域的結構轉型》（*Strukturwandel der Öffentilichkeit: Untersuchungen zu einer Kategorie der bürgerlichen Gesellschaft*）一書中分析了這個過程，他令人信服地論證道，在現代大眾文化的出現和先前資本主義公共空間的消解的過程中，第二帝國時代起了關鍵的作用。[1]當然，哈伯瑪斯此處的用意在於爲文化工業注入一個歷史維度，大約二十多年前，阿多諾和霍克海默提出，這一文化工業是封閉的、似乎不受時間影響。在布倫克曼（John Brenkman）身上仍能見出哈伯瑪斯論證的力度，在一篇重要文章中，布倫克曼完全

贊成哈伯瑪斯的歷史斷代法：「與十九世紀所有的資產階級機構
和意識形態一樣，這個公共空間經歷了激烈的扭曲，一旦它的壓
制功能經由它起初的改變功能顯現出來。公共空間的倫理和政治
原則——討論的自由、公共意志的主權性，等等——其實不過是
保護其經濟和政治現實的面具，即，資產階級的私人利益決定了
一切社會和機構權威。」[2]確實，正如現代主義的起源一樣，現
代大眾文化的誕生必應追溯到一八四八年前後，布倫克曼這樣總
結這一時代：「歐洲資產階級仍在浴血奮戰，以求鞏固其對貴族
和君權的勝利，就在這一時候，它突然又面臨了一項反革命任
務，即，壓制工人，防止他們公開宣揚他們的利益。」[3]

　　在有關大眾文化起源的討論中，對十九世紀中葉的革命和反
革命的關注當然是舉足輕重的，但這並未勾勒出故事的全貌。一
個重要的事實是，隨著商品生產的全球化，大眾文化開始以前無
古人的方式逾越階級的界限。許多大眾文化形式吸引了不同階級
的受眾，另一些則仍受到階級的限定。傳統大眾文化進入與商
品化文化的慘烈戰爭，後者生產了各色混雜的形式。此類對商
品統治的反抗經常得到現代主義者的認同，他們熱切地將大眾
文化的主題和形式融匯入現代主義的語彙。[4]於是，當我們把現
代大眾文化的起源定位於十九世紀中期時，目的在於確定晚期資
本主義文化並非起始於一八四八年。然而，文化的商品化確實在
十九世紀中葉作為一股強勢力量噴勃而出，我們必須考察，它當
時的特定歷史形式是什麼，這些形式又是以何種方式與人類身
體的工業化以及勞動力的商品化發生關聯。近年來，許多社會
史、技術史、城市史和時間哲學的著作都不約而同地關注到紀登

斯（Anthony Giddens）所言的工業資本主義在形成年代的「時空商品化」。[5]我們只需想想有具體文獻記載的因火車旅行所帶來的時空感受和表述的變化，[6]新聞攝影所帶來的視覺領域的拓展，歐斯曼（Haussmann）巴黎所帶來的城市空間的重新結構，還有，工業時間和空間在學校、工廠和家庭中對人類身體日漸造成的影響。世界博覽會數年一次的奇觀，不同時期的主要大眾文化現象，以及在最早龐然大物的百貨公司所進行的精美的商品展示：這一切均可作為人類身體和物質世界之間日益變動的關係的顯著的徵候，物質世界圍繞著人類身體，而後者也正是前者的重要組成部分。那麼，在藝術中，時間和空間、物質和人類身體的商品化的痕跡何在呢？當然了，聊舉一二，波特萊爾的詩歌、馬內和莫內（Claude Monet）的繪畫、左拉或馮塔納（Theodor Fontane）的小說和史尼茨勒（Arthur Schnitzler）的戲劇，為我們提供了現代生活的深刻圖像，而評論者們則集中考察了當時一些典型的社會類型，諸如妓女和浪蕩子、遊手好閒者、波希米亞人和收藏家。但是，雖然現代在「高雅藝術」中的凱旋已經得到了充分的紀錄，有關大眾文化在十九世紀生活世界的現代化過程中的地位，我們的研究卻剛剛起步。[7]

很明顯，如果要對十九世紀大眾文化進行特殊的歷史和文本分析，阿多諾和霍克海默有關文化工業的觀點並無多大用處。從政治角度來看，如若今天還固守著古典文化工業的觀念，那我們只能滯步不前，或者，大言不慚於普遍化操縱和統治一類的道德說教。但如果把資本主義的長期存在推諉於文化工業，那就是形而上學，而非政治。從理論角度來看，固守阿多諾的美學只

會造成視障，使我們無法看到，自從古典現代主義和歷史前衛派消逝以來，當代藝術代表了一種阿多諾或其他現代主義範疇所無法闡釋的新的情境。正如我們不願把阿多諾的《美學理論》（*Ästhetische Theorie*）提升爲一種教條，我們也不願把文化工業理論簡單地帶回十九世紀。

然而，如果在大眾文化／現代主義之二元對立的初期階段的脈絡中來探討阿多諾，卻仍能使我們獲益匪淺。原因如下，首先，阿多諾是僅有的幾個評論家之一，他深信，現代文化的理論必須同時面對大眾文化和高雅藝術。遺憾的是，美國的大部分文學和藝術批評遠非如此。大眾傳媒研究亦然，與文學和藝術史研究完全脫節。阿多諾所爲其實縮小了這一區隔。他的確堅持從本質上區分文化工業和現代主義藝術，但是，這不應該被理解爲規定性原則，而應視爲一系列尚待討論的歷史經驗和理論假設的反映。

第二，文化工業理論對德國的，以及，在較小範圍上，對美國的大眾文化研究產生了巨大的影響。[8]回溯阿多諾有關現代大眾文化的理論方式，或許也是不壞的研究起點。畢竟，對阿多諾進行批判的、善意的討論對反駁以下兩種思潮也許大有裨益：其一是理論上甚少建樹，對「大眾」文化持基本肯定的描述；另一種思潮則認爲，受資本和利潤操控的傳媒機器其功能在於進行帝國思想控制，因而對之加以道德譴責。

但是，任何對阿多諾的討論，必須首先指出其思想中的理論局限，後者不能僅僅簡化爲洗腦或操控。我們必須看到，阿多諾的盲點既是理論的也是歷史的盲點。的確，在我們今天看來，他

的理論就像是歷史廢墟，受到了其表述和起源環境的殘損和破壞，亦即，德國工人階級的失敗，現代主義的勝利及隨後的流亡，逃離中歐、法西斯主義、史達林主義和冷戰。我並不想如常言所說的那樣復活或埋葬阿多諾。我們在不斷變化的脈絡中理解現代性文化，而這兩種姿態都沒有把阿多諾放入其風雲變幻之中。這兩種姿態試圖吸乾阿多諾文本的精力，這些文本之所以對我們依然富有啓發性，正因爲它們遠離我們所身處的當下，後者越來越不可自拔地深陷於理論自戀，或者無可救藥地回歸到舊時快樂的人道主義。

　　所以，我將首先簡要地總結一下文化工業理論的基本論點，並指出其內在的一些問題。在第二節中，我將展示，我們可以逆常規閱讀阿多諾，他的理論絕非如看上去的那樣封閉。我的閱讀旨在開放阿多諾的理論，使其能夠面對自己的猶豫和反抗，使其能夠在略微不同的框架中發揮功用。在最後兩節中，我將討論，阿多諾有關現代主義和文化工業的理論不僅受到法西斯主義、流亡和好萊塢的影響，還受到十九世紀晚期文化現象的深刻形塑，在這些文化現象中，現代主義和文化工業以奇特的方式接壤，而非天各一方。與阿多諾一起在「爲藝術而藝術」、青年風格（Jugendstil）和華格納那裡尋找文化工業的種種因素，可以達成兩個目的。首先，這種實踐可以使我們看到，阿多諾有關文化工業和現代主義的理論並非貌似的那麼二元對立和自我封閉。再者，在更廣的層面上，它可以驅使我們去眞正探討現代主義是如何使用和改變了大眾文化的種種因素，像安泰俄斯（Antaeus，希臘神話中的巨人）一樣從此類接觸中汲取力量和活力。[9]

文化工業

　　我將把這個簡要的概述分爲四組：

　　一、文化工業是資本主義社會「上層建築」根本變化的結果。這一變化的完成正當資本主義進入壟斷階段，它的後果是如此深刻，以至於馬克思在經濟和文化之間做出的基礎和上層建築的分野開始受到質疑。馬克思的論述反映的是十九世紀自由競爭時期的資本主義現實，而二十世紀的資本主義則已經「重新統一」了經濟和文化，它把文化置於經濟之下，重新組織文化含義和象徵意指，以求適應商品的邏輯。壟斷資本主義尤其借助了複製和傳播的新技術媒體，成功地吞噬了往日所有形式的大眾文化，把所有不論是本地的還是區域的論述進行同一化，並通過增選的方式把所有反抗窒息於商品的統治之下。一切文化被標準化了、被組織和管理，其唯一目的在於將文化轉變爲社會控制的工具。社會控制成爲整體的，因爲在「操控和溯及既往的需求的迴圈圈內，整體體系日益壯大。」[10]此外，文化工業甚至成功地摧毀了贊同與批判的辯證法，後者是自由競爭階段資產階級高雅藝術的特徵之一。[11]「具備典型文化工業風格的文化實體不再也是商品了，它們是徹頭徹尾的商品。」[12]或者，用更準確的馬克思語言來敘述，更可展現馬克思對使用價值和交換價值所做的區別，因而使文化工業顯得無所不包，統治一切：「交換價值原則越是毫不容情地把人類偏離使用價值，越能成功地把自己裝扮成終極的享樂目標。」[13]正如藝術作品成爲了商品，並作爲商品被消費，消費社會的商品本身變成了形象、再現和奇觀。商品的勾

魂曲替代了曾經爲資產階級藝術所堅持的快樂的保證（promesse de bonheur），消費者奧德賽快樂地縱身跳入商品的海洋，他希冀著尋找滿足，卻一無所獲。[14]百貨商店和超級市場成爲文化的墓地，相比博物館或學院有過之而無不及。在這個理論中，文化和商品化坍塌了，因爲文化工業的引力勘探了所有內涵和意指。對於阿多諾而言，現代主義藝術正是這一情境下的產物。但是，這樣一種資本主義文化的黑洞理論帶有太多馬克思主義的色彩，同時，卻又不夠馬克思主義。它之所以太過馬克思主義化了，是因爲它刻板地把馬克思商品拜物教理論（僅僅作爲魅幻景象〔phantasmagoria〕的拜物教〔fetish〕）的狹隘閱讀運用在文化產品之上。而它又不夠馬克思主義，因爲它忽略了實踐，漠視了那些爲意義、象徵和意象而進行的鬥爭，後者正是文化和社會生活的重要組成部分，甚至在大眾媒體試圖招安時，也依然如此。我並不想否認日益增長的文化商品化及其後果在文化產品中席捲一切的陣勢。我想拒絕的是這一觀點所隱含的暗示，即，功能和使用完全由共同意圖所決定，交換價值完全代替了使用價值。阿多諾理論的雙重危險在於，文化產品的特殊性被消抹一空，而消費者則被想像爲處於一種消極的倒退階段。如果說，文化產品是徹頭徹尾的商品，僅僅具有交換價值，那麼，它們甚至連完成自己在意識形態再生產中的功能都不可能。但是，既然文化產品至少爲資本保存了使用價值，那它們也就爲抗爭和顛覆提供了空間。畢竟，文化工業完成了自己的公共功能；它滿足了文化需求，並使之合法化，這些文化需求本身並非虛假或純粹反動的；它表達了社會矛盾，以求把這些矛盾同一化。而這一表達的過程

恰恰可成爲論證和抗爭的戰場。

　　二、消費大眾被自上而下地操控和納入集權國家或者文化工業的虛假整體之中，這一假設與心理分析的自我衰退（decay of the ego）理論具有對等關係。洛文塔爾（Leo Löwenthal）曾經這麼說：文化工業是逆向的心理分析，他這裡所指的當然是佛洛依德（Sigmund Freud）的著名論述：「本我（id）所在地正是自我（ego）所在地。」法蘭克福社會研究所的《權威和家庭研究》（*Studies on Authority and the Family*）以一種更爲嚴肅的方式敷衍出一種理論，這種理論提出了資產階級家庭中父權權威的客觀衰落。父權的衰落導致了性格類型的變化，後者的基礎是與外部標準保持一致，而非如自由競爭時代時那樣，基於權威的內在化。然而，權威的內在化被視爲之後（成熟）強大的自我拒絕權威的必要前提。而文化工業被視爲一種主要的因素，用來阻止這種「健康的」內在化，並用那些必將導向臣服主義的外部行爲標準來代替它。當然，這種分析是與研究所的法西斯主義分析緊密相連的。因而，在德國，希特勒變成了父親的替代，而法西斯文化和宣傳爲羸弱的、輕信的自我提供了外部準則。根據阿多諾，伴隨著家庭中自我衰退的過程，資本主義生產原則滲入個體心理（psyche）之內：「人的器官組成在成長。隨著機器相對於可變資本（variable capital）之比例的增長，那些決定主體成爲生產工具而非生存目的之因素也增長了。」[15]然後，「在這個重新組織的過程中，作爲商業經營者的自我大量地把自己付託給作爲商業機制的自我，以至於變得非常的抽象，成爲一種純粹的指涉點：自我保存反倒喪失了自我。」[16]

　　無論是從心理分析和性別的角度，還是從近來家庭結構和子女撫養的變化的角度，自我衰退理論都可以引發詳細的討論。此處，我僅談一點。主體的歷史構成問題依然十分重要（這既反對本質主義有關自足主體的觀念，也反對有關去中心化主體〔a decentered subject〕的非歷史的觀念），而同時，自我衰退理論似乎在暗示一種對強大的資產階級自我的懷舊，並依舊鎖固在父權思維方式之中。作為父親的替代的文化工業──潔西嘉‧班雅明（Jessica Benjamin）滔滔雄辯把這種觀點斥為「沒有父親的父權主義」。[17]此處，批判理論依然受到傳統主體哲學的束縛，我們無須批判西方形而上學發展的整個歷史就可以發現，有關穩定「自我」的觀念是可以追溯其歷史淵藪的，即，資本主義時代。阿多諾和霍克海默在闡釋文化時，用商品的結構瓦解了藝術的結構，同樣的，此處，他們用個體心理的分崩離析瓦解了社會經濟結構，再一次，封閉的形式占了上風。空洞的主體和整體性相互牽扯，僵滯不前。世界看上去彷彿凍結在夢魘之中。

　　三、文化工業分析引伸了一些理論假設，並將之運用到所分析的文化之上。這些理論假設來自對馬克思所進行的黑格爾式及韋伯式的接受，它們最先在盧卡奇的《歷史與階級意識：馬克思主義辯證法研究》（*History and Class Consciousness: Studies in Marxist Dialectics*）一書中得到論述。如果說西方馬克思主義擁有奠基性的文本，那麼，這本書定然當之無愧。的確，我們可以把《啓蒙的辯證》（*Dialectics of Enlightenment*）中有關文化工業的章節理解為一種政治的、理論的和歷史的回應，其回應對象便是盧卡奇對馬克思商品拜物教的再解讀，以及韋伯的社會實

踐哲學的理性化理論。盧卡奇堅信，無產階級既是歷史的主體，
也是歷史的客體，阿多諾和霍克海默的文本否定了這種看法，這
正是其政治前衛性之所在；在文本中，作者闡釋了商品拜物教和
物化如何及爲何在歷史辯證法中永遠喪失了其解放功能，這正是
文化工業理論之經典性所在。在很大程度上，正是這種潛在的與
盧卡奇的政治和理論的爭論，使得阿多諾異常偏愛物化、整體
性、認同和商品拜物教等重要的批判範疇，也使得他將文化工業
呈現爲一種僵化的體系。然而，伴隨著對自我衰退的憂慮，這些
範疇卻阻礙了對社會和文化實踐進行不同方式的分析，阻礙了對
生產和再生產體系內部的多種子體系之功能自足性的洞見。我們
甚至可以稱之爲一種範疇的內爆，其表現在於阿多諾極端濃稠的
行文。正是因爲這種內爆，文化工業所包括的個體和系列現象無
法得到具體的歷史的分析。誠然，阿多諾時常承認，人類主體的
物化概念有其局限性。但是，他卻從未捫心自問，文化商品的物
化概念本身是否也可能有其局限性。如果我們仔細分析文化商品
的指陳策略，分析文化商品及其接受過程中所必然涉及的彼此交
融的壓制和願望實現，欲望的滿足、錯置和生產，那麼，這些局
限性就會十分清楚地暴露出來。但另一方面，我們也必須承認，
阿多諾對大眾文化論爭的貢獻在於，他努力地對抗另一種形式的
不可見性。有些人給文化工業蒙上了一層神祕的面紗，將之推銷
爲「消遣的娛樂」，更有甚者，視之爲一種眞正的純粹的大眾文
化。阿多諾則把大眾文化作爲一種社會宰制形式進行分析，從而
爲其撕去了這層神祕的面紗。

　　四、與詹明信最近所論述的相反，阿多諾從未忽略，自從在

十九世紀中葉現代主義和大眾文化同時出現以來，兩者就一直在跳著強迫性的雙人舞。的確，阿多諾向來就把現代主義看作是對大眾文化以及商品化的反應，這一點，我在後文有關阿多諾對華格納和勳伯格（Arnold Schöenberg）的討論部分還會提及。阿多諾曾去信批評班雅明有關複製的文章，在這封著名的信函中，阿多諾寫道：「兩者（現代主義和大眾文化）均帶有資本主義的傷疤，均包含變化的因素。兩者均爲組成自由的一半要素，但兩者相加卻無法構成完整的自由。」[18]在阿多諾看來，這種一分爲二的現象有其歷史成因，而且，他清晰地指出，現代主義是「文化危機的癥候和結果，而非文化危機的新的『解救方式』」。[19]對於詹明信有關商品是「最基本的形式，是現代主義的構成要素」[20]的觀點，阿多諾定然會鼎力贊同。即便阿多諾有關現代主義和大眾文化之辯證關係的觀念最終還不夠辯證，我們也完全可以強調，與保守大眾文化評論家的評估性方法相比，阿多諾的洞見相去不可道里計，與那些樂天派的現代主義勝利的衛道者相比，阿多諾則鮮有相似之處。儘管如此，阿多諾的文化工業理論的確有其問題，之所以如此，恰恰因爲他把這一理論作爲現代主義理論的補充，德希達意義上的補充。這一點，我會在下文詳細論述。因此，阿多諾的現代主義規範之所以缺乏廣度和涵蓋度，並非個人「菁英主義」趣味使然，而是他對商品化之文化影響的嚴格無情的分析所致。我們必須質疑此分析是否完全成立，才能批判性地商討阿多諾的現代主義規範。在這一脈絡中，我認爲，我們必須指出阿多諾現代主義理論的基礎包括了某些排斥策略，亦即，把現實主義、自然主義、報導文學和政治藝術斥爲低等文類。文

化工業既然被判定爲物化，所有形式的再現都紛紛落入物化的判決：複製和廣告實踐。與文化工業的產品一樣，再現的現代藝術被斥爲虛假現實的物化複製產物。作爲有關現實主義最敏銳的評論家之一，阿多諾卻堅決肯定語言和圖像再現現實以及複製對象的力量，還有比這更詭異的事嗎？基於阿多諾現代主義理論中有關現實主義的問題，我認爲，任何對於阿多諾文化工業理論的批判必須同時深入考慮他的現代主義美學。我甚至可以再進一步強調，不思考資本主義大眾文化而輕言現代主義研究，正如侈談自由市場而不考慮多民族一樣不恰當。

邊緣修正：倒讀阿多諾

　　如果對阿多諾文本中的猶疑、反抗和錯置的地方不加以考慮，我們就無法全面地討論文化工業理論。最近韓森（Miriam Hansen）在細讀阿多諾的〈電影的透明度〉（“Transparencies on Film”）一文中，提供了一次令人信服的倒讀阿多諾的實踐。[21]這種閱讀方式的確揭示出，阿多諾時常對其本人在《啓蒙的辯證》一書中的立場持懷疑態度。韓森指出，最明顯的例子之一可見於阿多諾死後出版的手稿〈大眾文化的策略〉（“Schema der Massenkultur”）。阿多諾撰寫此文的原意是要將其納入《啓蒙的辯證》的文化工業一章。阿多諾和霍克海默簡單概括要旨如下：「人類，當他們順從於以進步的名義強加於他們身上的所謂生產的技術力量時，他們就被轉化成爲客體而心甘情願地聽任擺布，從而落後於生產力的眞實潛力。」[22]但兩位作者接著以

辯證的方式把希望放在物化過程的重複特性之上：「但因爲作爲主體的人類依然制約了物化過程，大眾文化必須不斷重複對人類的控制；這種無止境的重複行爲的絕望努力正是我們唯一的希望所在，希望重複將會是徒勞的，希望人類將無法被完全操控。」[23]這樣的例子比比皆是。倒讀阿多諾有關文化工業的經典著作的確可以證明，阿多諾清楚地意識到自己理論的局限所在，儘管如此，我並不認爲我們可以因之而徹底改變對這些文本的理解。問題也許在另一個領域。我們可以從邊緣突破文化工業理論單一的封閉性，但這一突破本身卻鞏固了主體方面的另一層封閉。根據上文摘引的論述，只有主體才可能對文化工業進行反抗，不管這一主體是多麼地具有偶然性，是多麼地空洞無物。這一論述並沒有考慮到內格特和克魯格所謂的「對抗公共領域」（Gegenöffentlichkeiten）中的主體之間的互動性、社會行爲，以及文化經驗的集體組織性。僅僅責備阿多諾所持有的單一的，或「資產階級」的主體觀念，是不夠的。主體的孤立和私人化畢竟是絕大多數資本主義大眾文化所產生的真實後果，用阿多諾的話來說，這中間導致的主體性與資產階級上升時期的主體性截然不同。事實上，我們應該討論的是，阿多諾是如何定義那種有可能避免擺布和控制的主體性。

最近薩思（Jochen Schulte-Sasse）指出，阿多諾理論的前提是把主體進行非歷史的實體化，視爲具有分析能力的自我同一的自我（ego）。[24]如果薩思的解讀是正確的，那麼，以文化工業來對抗化的主體便無異於批判理論家的小兄弟，也許比不上他的兄長穩重，在對抗時不夠強勁，然而，對抗的希望確實得在文

化工業所要摧毀的殘留的自我形塑中尋找。但在這裡，我們也可以倒讀阿多諾，指出其著作中的若干段落，這些段落把穩定和頗具戰鬥力的自我視爲問題，而非解決方法。在對康德的認知主體的批判中，阿多諾質疑了具有物化和客體化社會經驗的、作爲特定歷史產物的自我同一主體的觀念：「認知主體的堅固程度以及自我意識的認同顯然在模仿等同客體的未經思考的經驗。」[25]這種主體設防的方法與耶拿浪漫派頗有相似之處，下面的引文很適當地總結了阿多諾對其中嚴重問題的批判：「當主體越不努力成爲主體時，主體就越成爲主體；當主體越努力想像自己的存在，想像成爲一個客觀的實體時，主體就越不成爲主體。」[26]

　　同樣的，在一段有關佛洛依德和資產階級對生殖器性行爲（genital sexuality）的偏向的討論中，阿多諾承認自我認同的原則是一種社會結構：「不成爲自己是一種性烏托邦的願望：有關自我原則的協商。它震盪了最廣義的資產階級社會的常量：對認同的要求。首先，認同必須被建構起來，而最終認同必須被揚棄。僅僅與自身認同的人是不會快樂的。」[27]在這樣的段落中，我們可以看到阿多諾與自然重修舊好的脆弱的烏托邦景象，這裡，阿多諾和霍克海默眼中的自然既是外在的，也是內在的自然，這種對自然的邏輯質疑了內外自然的分野：「一種對尚未受到任何成型自我的操控的原始衝動力的回憶滋養著自由觀念的萌發。自我對這種衝動力的抑制越強烈，那種史前史的自由就變得越混沌且問題重重。如果失去了對先於自我成型而存在的未經馴服的衝動力的回憶（後來，這種衝動被貶斥爲無法掙脫自然的束縛），我們就不可能得到自由的觀念，即便這一觀念反過來又強

化了自我。」[28]此處的辯證法以懷疑論收尾，這與上文出自《干涉》（*Eingriffe*）的引文所表達的觀點截然相反，後者認為，揚棄資產階級的自我形塑這一作法看起來賦予人希望。當然，此處的問題在於，與佛洛依德在《文明及其不滿》（*Civilization and Its Discontents*）一書中一樣，阿多諾在比喻層面上以個體發生（ontogenetic）摧毀種系發生過程（phylogenetic）。有關自我發展和啟蒙運動辯證法的歷史和哲學推想，阻礙了阿多諾進一步去思考，在何種程度上，為了何種目的，文化工業產品可能以非退化的方式促進了這種先於自我成型的衝動力。他之所以沒有能夠看到這種可能性，是因為他太過投入地討論了文化商品化怎樣消解了自我的形塑，從而導致了退化現象。他擱淺在這種懷疑論上，以至於在他的文明哲學中，一方面，這種先於自我成型的衝動力帶著自由的標記以及與自然和解的希望，另一方面，它代表了自然對人類的原初統治，而人類為了自我發展，必須反抗這種統治。

任何關於這種先於自我的衝動力（其部分是本能）與大眾文化的關係的進一步討論都會導向有關認同的關鍵問題，即阿多諾（以及其他理論家）的現代主義美學的終極怪獸。阿多諾從未走到這一步。與任何具體個體的認同必然取消了批判的距離，其不可避免的後果是，使虛假整體性得以合法化。文化工業所導致的人類主體的物化是有限度的，因此，主體層面的對抗行為是有可能發生的，阿多諾也承認這一點。但是，阿多諾從未問過他自己，大眾文化商品本身是不是也可能有局限性。這種局限性的確存在，如果我們深入分析具體文化商品的指代策略，分析文化商

品的生產和消費過程中欲望的滿足、錯置和生產之間的相互交
融。在大眾文化的接受中，認同過程是如何發生的，開闢了何種
空間，又關閉了何種可能性，認同過程因爲性別、階級和種族的
不同又有怎樣細膩的變化：如果我們不把大眾文化視爲否定辯證
法意義上的現代主義的可怕的他者，那麼，這種種問題正是文化
工業理論所應該探討的。而倒讀阿多諾恰恰打開了他著作內部這
樣的一些空間，從而使我們有可能爲後現代時期重新書寫阿多諾
的論述。

史前史和文化工業

書寫現代性的史前史（prehistory），正是班雅明未竟的
十九世紀巴黎拱廊街計畫的目標所在。有關班雅明和阿多諾之間
就文化商品化、現代性及其史前史之間的關係的不同理解而產生
的論爭，已有豐富的記載和研究。阿多諾曾對班雅明於一九三五
年的拱廊街計畫的綱要進行了深刻的批判，有鑑於此，我們不禁
會驚訝，爲什麼阿多諾自己從未寫過有關十九世紀的大眾文化的
文章。如果他試著寫過，他就有可能站在同一個領域中來駁斥班
雅明，而阿多諾最接近十九世紀大眾文化研究的實踐，也只是那
本一九三七年在倫敦和一九三八年在紐約書寫的有關華格納的
書。於是，阿多諾只能從有關二十世紀文化工業的分析出發，來
與班雅明進行論爭，尤其是有關班雅明〈機械複製時代的藝術作
品〉一文。在政治層面上來說，阿多諾在一九三○年代後期和
一九四○年代早期的這種批判實踐是無可厚非的，但他也爲此付

出了巨大的代價。以法西斯主義和發達資本主義消費社會中的大眾文化經驗為例，文化工業理論本身受到了它所責難的物化過程的影響，因為這一理論沒有為歷史發展留有空間。對阿多諾而言，文化工業代表了在無限輪迴的迴圈中對史前史的徹底回歸。誠然，阿多諾否定了大眾文化自身的歷史，但他對班雅明的拱廊街計畫的批判則清晰地表明，他將十九世紀末期視為文化商品化的前奏時期，這一過程在二十世紀的文化工業時期達到頂峰。如果說十九世紀後期已經處於文化野蠻主義和文化倒退迷惘的威脅之中，那麼，我們也許應該把阿多諾再往回推一步。畢竟，在阿多諾所有的著作中，他把現代性文化，亦即，由現代主義和文化工業兩方面組成的文化，詮釋為發達資本主義或者壟斷資本主義的產物，而這個時期的資本主義與之前的自由資本主義時期是迥然不同的。德國的自由資本主義文化從未強盛過。而到了一八九〇年代，大致是第二帝國建立的時候，自由資本主義文化就已經完全衰落了。有關從自由資本主義到壟斷資本主義文化的關鍵歷史過渡，阿多諾從未認真關注過，起碼不像他對十九世紀後期的藝術發展那樣關注，對阿多諾而言，後者導致了所謂現代主義的誕生。但即便在他對十九世紀後期藝術的研究中，他以當時主要的藝術家（後期的華格納、霍夫曼斯塔爾〔Hofmannsthal〕、格奧爾格〔Stefan George〕）為探討對象，而忽視了大眾文學（邁〔Karl May〕、岡霍夫〔Ludwig Ganghofer〕、馬里特〔Eugenie Marlitt〕），以及工人階級文化。有關自然主義，他僅輕率地一筆帶過，而在他有關十九世紀後期的論述中，對於諸如攝影和電影等技術媒體的早期發展，則隻字未提。僅僅在討論華格納的時

候，阿多諾論及資本主義早期；華格納成爲阿多諾筆下現代性史前史的舉足輕重的人物，這絕非偶然。

　　在談到阿多諾行文中十九世紀大眾文化的缺席時，我們應該注意到另一個重要的問題。早在一九三〇年代，阿多諾肯定就已經意識到了大眾文化的歷史研究。他只需抬眼看看身邊的同事所進行的研究就夠了。譬如法蘭克福社會研究所的洛文塔爾，他的研究主要集中在十八和十九世紀的德國文化，包括高雅和低俗文化。洛文塔爾時常徵引二十世紀對大眾文化的批判和早期學者對大眾文化的討論之間的關聯，這些早期的學者包括席勒和歌德（Johann Wolfgang von Goethe）、托克維爾（Alexis de Tocqueville）、馬克思和尼采等等。因此，我們再一次面對這個問題：爲什麼阿多諾忽視第二帝國時期的大眾文化？如果他注意到了，那麼他會發現，十九世紀後期的許多經典大眾文化作品在第三帝國時期依然風行。對此類延續性的詮釋，對於理解法西斯文化的史前史[29]以及極權主義的誕生（摩西〔George Mosse〕將此形容爲大眾的民族化過程），將會大有裨益。可惜的是，這並非阿多諾的首要興趣所在。他的中心目標是建立現代性藝術的理論，他的自我期許並非歷史學家，而是參與者和評論家，去思考資本主義文化發展的一個特別階段，尤其是此階段中的某些趨勢。對阿多諾而言，眞正的現代主義藝術誕生的例子是勳伯格的音樂所代表的朝向無調性（atonality）的轉型，而非波特萊爾的詩歌，如班雅明和許多其他現代主義歷史學家所認爲的那樣。我認爲，此處重要的並非例子選擇的不同，而是處理方式的不同。班雅明把波特萊爾的詩歌與現代生活的質地和經驗並置在一起，

用以揭示現代社會是如何侵入詩歌文本的。與之不同，阿多諾則狹窄地立足於音樂材料本身的發展。但阿多諾卻也把音樂材料闡釋爲社會事實，闡釋爲現代性經驗的美學質地和結構，即便這一結構疏離了主體的經驗，而且最終必須通過主體經驗的中介才可能發生。既然阿多諾相信，十九世紀後期的文化商品化爲文化工業提供了前奏，爲勳伯格、卡夫卡（Franz Kafka）和康丁斯基（Wassily Kandinsky）作品中現代主義美學成功對抗商品化做出了必要的舖墊，那麼，如果阿多諾試圖在十九世紀後期、現代主義出現之前的高雅藝術（例如華格納、青年風格和「爲藝術而藝術」）中去尋找文化工業的萌芽，應該是符合邏輯的。於是，我們就面臨這樣一種悖論，即，如果我們想要在阿多諾有關十九世紀文化的著作中找尋有關大眾文化論述的紕漏，我們就必須去閱讀他有關十九世紀高雅藝術的論述。這裡，如果有人高喊著「菁英主義」的口號而草率地結束一切討論，我並不會覺得意外。我們當然能夠在阿多諾身上找到菁英主義的偏見。但這並不意味著，阿多諾所提出的問題得到了令人滿意的解答。如果說，現代主義是對經由文化而進行的商品長征的一種回應，那麼，我們對文化商品化所產生的影響的探討，也必須涉及藝術材料自身的發展過程，而不應該局限於百貨公司或者流行時尚。阿多諾的解答也許並不正確，而且，他對現代主義狹隘的闡釋忽視了太多的空間，但是，他所提出的問題卻是絕對正確的。當然了，我並不是說，阿多諾提出的問題囊括了我們所應質疑的全部。

　　那麼，阿多諾是如何處理十九世紀後期的呢？乍看上去，阿多諾筆下的現代主義歷史與英美批判學派的現代主義歷史相吻

合，英美評論家們認為，從十九世紀中葉到一九五〇年代，現代
主義持續著自己的發展軌跡。就文學這一媒介而言，阿多諾頗為
偏愛現代主義文學的某一分支：從波特萊爾和福樓拜經由馬拉
美（Stéphane Mallarmé）、霍夫曼斯塔爾和格奧爾格，到瓦萊里
（Paul Valéry）和普魯斯特（Marcel Proust）、卡夫卡和喬伊斯
（James Joyce），以及策蘭（Paul Celan）和貝克特，儘管偶爾
對某些作家（如格奧爾格和霍夫曼斯塔爾）的批判會有些許的變
化。對於阿多諾而言，具有政治介入的藝術和文學不啻為可咒的
對象，英美批評派有關現代主義的主流論述也持有相同的觀點。
因而，歷史前衛派的重要運動均遭到排斥，諸如義大利未來主
義、達達、俄國建構主義（constructivism）和生產主義，以及超
現實主義，這些具有政治介入的藝術運動的缺席有著嚴峻的意
義，是阿多諾有關十九世紀後期論述的明顯的標記。

　　如果仔細考察阿多諾的美學理論，我們可以發現，他並不認
為現代主義的發展歷經了自十九世紀中葉以來單一線形的軌道。
恰恰相反，阿多諾認為現代藝術的發展在世紀轉折之際遭遇了一
次嚴重的斷裂，他所指的正是歷史前衛派的出現。當然了，阿多
諾常常被看作是前衛派的理論家，但這裡前衛派這一術語的使用
前提，卻是前衛派與現代主義兩種概念的問題重重的混用。儘管
在其早期著作中，培德‧布爾格仍然把阿多諾叫作前衛派理論
家，但自從他的《前衛藝術理論》一書問世以來，人們已不再像
以往那樣混用前衛派和現代主義這兩個術語了。[30] 布爾格認為，
歷史前衛派的主要使命在於將藝術重新融入生活，一種最終失敗
的英雄的嘗試。如果布爾格此論是正確的，那麼，阿多諾就不可

能是前衛派的理論家，而是現代主義的理論家。再進一步說，阿多諾是「現代主義」的一種結構的理論家，這種結構已經消化了歷史前衛派的失敗。人們並非沒有注意到，阿多諾時常藐視前衛派運動，如未來主義、達達和超現實主義，而且他苛刻地排斥前衛派重新融合藝術和生活的諸多嘗試，視之爲從美學向野蠻主義的危險的倒退。然而，這種洞見同時卻也遮蔽了評論者的眼光，他們沒能認識到，阿多諾現代主義理論不僅回應了歷史前衛派對某種藝術作品的概念的撻伐，即，藝術作品乃有機體或人造天堂，同時也回應了十九世紀末期的唯美主義和美學自足理論。只有當我們意識到這兩種思想遺產，我們才能眞正理解阿多諾的某些論述，諸如他在《現代音樂哲學》（*Philosophy of Modern Music*）中所言：「今天，唯一發揮作用的作品是那些不再發揮作用的作品。」[31]我認爲，只有布爾格一人才在最近的一篇文章中眞正意識到阿多諾美學理論的這一歷史核心：「唯美主義促成的藝術與生活的徹底決裂，以及歷史前衛派宣導的藝術和生活的重新融合，這兩者缺一不可，一起爲下面的看法提供了思想前提，即，認爲藝術是所有理性結構的生活實踐的對立面，同時是一種挑戰社會基本結構的革命力量。前衛派最激進的成員，尤其是達達主義者和早期超現實主義者，企圖通過藝術來改變社會，有意思的是，這種希望在阿多諾的美學理論中存活了下來，儘管是以一種有所保留的、殘損的形式。藝術是那個無法實現的『他者』。」[32]阿多諾的確具有充滿張力的兩種截然不同的趨勢：一方面是唯美主義對藝術作品之自足性的堅持，以及唯美主義與日常生活的雙重隔絕（其一，作爲藝術作品與日常生活的隔絕，其

二，拒絕現實主義的再現方式）；另一方面是前衛派對藝術自足
性傳統的徹底棄絕。於是，阿多諾在維護作品自足性的同時把這
一自足性送入了社會領域之中：「藝術的雙重性質，亦即，自
足的藝術和藝術作爲社會產物，毫不容情地滲透在藝術自足性
之中。」[33]同時，阿多諾以一種極端的方式看待現代性在前衛派
中完成的與過去以及傳統的決裂：「與以往的藝術風格不同，它
（現代性的觀念）沒有否定先前的藝術形式；它所否定的是傳統
本身。」[34]這裡，我們需要記住的是，與傳統的徹底決裂在德國
要比在法國出現的晚得多，在法國，這一決裂早在諸如波特萊爾
和馬內等藝術家身上就已清晰可見，而在德國，同樣的決裂可見
於勳伯格而非華格納，見於卡夫卡而非格奧爾格，也就是說，這
一決裂在德國要在世紀轉折之後才得以發生。從現代性在德國的
發展這一角度來看，波特萊爾不啻爲現代性的燈塔，正如在阿多
諾眼中，愛倫坡（Edgar Allan Poe）是波特萊爾的燈塔一樣。[35]

　　從阿多諾討論「爲藝術而藝術」、青年風格以及華格納的音
樂的方式之中，我們不難看到一九〇〇年之後的歷史前衛派運動
對阿多諾的深刻影響。他認爲，「眞正的」現代主義的每一次出
現，都是高雅藝術內部藝術形式退化的結果，這一退化正是愈演
愈烈的文化商品化的標識。

　　阿多諾的著作中充溢著對十九世紀唯美主義和「爲藝術而藝
術」運動的批判。在他題爲〈當代長篇小說中敘述者的位置〉
（"Standort des Erzählers im zeitgenössischen Roman," 1954）的
文章中，我們讀到：「（現代主義藝術的）作品位於具有政治
介入的藝術和爲藝術而藝術這兩者之間的矛盾之上。當具有政

治介入的藝術（Tendenzkunst）和作爲愉悅的藝術這兩種庸俗主義（philistinism）相互對立時，現代主義作品超然其外。」[36]在《啓蒙的辯證》一書中，阿多諾把「爲藝術而藝術」與政治宣傳廣告相對起來進行討論：「廣告行爲變成了徹頭徹尾的藝術，正如戈培爾（Paul Joseph Goebbels）（帶有預見性地）把兩者結合在一起：爲藝術而藝術，爲廣告而廣告，一種社會權力的純粹表現。」[37]只有當作爲商品的現代性宣告其虛假的普遍性時，「爲藝術而藝術」、宣傳廣告以及政治的法西斯唯美化才能結合在一起。再舉一個例子，在《美學理論》中，阿多諾從歷史角度寫道：「爲藝術而藝術的有關美的概念是空洞的，卻又顯得十分執著。這讓我不禁想起新藝術運動（Art Nouveau），尤其是易卜生（Henrik Ibsen）筆下長髮與蔓藤攀附纏繞以及美麗的死亡等意象中散發的魅力。美似乎喪失了行動能力，喪失了自我決定的能力，只能通過攀附『他者』方能確定自我。美就像脫離土壤的根莖，淪爲命定的人造裝飾物。」[38]之後，阿多諾接著論述：「在其內在結構中，爲藝術而藝術的作品受到自身潛在的商品形式的詛咒，於是，它們作爲媚俗物而苟延殘喘，受到輕視與嘲弄。」[39]此處阿多諾的批評其實十分接近於尼采，尼采曾對德意志帝國的大眾文化做出最深刻同時卻頗爲曖昧的批評。最近，人們開始越來越多地討論尼采對批評理論的影響。例如在《善惡的彼岸》（*Beyond Good and Evil*, 1886）中，尼采把「爲藝術而藝術」批評爲一種頹廢的形式，並以比喻的方式將其與虛假的科學客觀性及實證主義文化聯繫起來。但阿多諾卻藉著馬克思商品形式的概念而成功地爲此類批評提供了系統的基礎。正是對商品形

式（尼采從未涉及於此）的強調，使得批評理論能夠對社會科學所自恃的客觀性以及物化的唯美主義做出一以貫之的批判。這也使阿多諾能夠把對「爲藝術而藝術」的批評和對青年風格的批評聯繫起來，在一定意義上，青年風格的目標是顚覆「爲藝術而藝術」流派中藝術與生活的隔離。

　　在阿多諾有關現代主義藝術萌生的歷史論述中，世紀轉折時期的青年風格的確占有關鍵地位。儘管阿多諾對青年風格的某些個別作品（譬如格奧爾格的早期作品，以及勳伯格年輕時候的創作）評價甚高，但他認爲，藝術的商品特徵——作爲所有解放的資產階級藝術中潛藏卻內在的組成部分，正是在青年風格運動中現身成爲外在的事實，從藝術作品中跌跌撞撞地暴露在世人面前。在這裡，我有必要從《美學理論》中摘引一段論述：「對這一發展，青年風格貢獻巨大，這一運動打著把藝術送回生活的旗號，轟轟烈烈地張揚著王爾德（Oscar Wilde）、鄧南遮（Gabriele D'Annunzio）和梅特林克（Maurice Maeterlinck），這一切不過是文化工業的序曲。美學觸媒領域主觀的區別和大範圍的傳播使得這些觸媒變得易受操控。人們如今可以爲文化市場而生產這些觸媒。爲個人稍縱即逝的反應而調整藝術，這種行徑與藝術的物化過程結成統一戰線。藝術與主觀感受的物質世界越來越相似，這使得一切藝術對其自身的客觀性棄之如敝屣，從而導致藝術向公眾獻媚。「爲藝術而藝術」的口號不啻爲掩蓋其對立面的面紗。這正是對頹廢的歇斯底里的攻訐的本質所在：主觀的區別揭示了孱弱的自我，其對應的正是文化工業顧客的精神面具。文化工業學會了如何從中獲利。」[40]對此，我有三點簡單的

觀察：阿多諾的確強烈反對後期前衛派融合藝術和生活的努力，但這是因爲他認爲，儘管是片面地認爲，這種努力與青年風格的作爲極其相似。第二，前衛派消解藝術和生活之間的界線的嘗試（無論是達達、超現實主義還是俄國的建構主義和生產主義）在一九三〇年代以慘敗收場。有鑑於此，阿多諾對此類努力的懷疑是無可厚非的。以一種前衛派決沒有料到的方式，生活眞的變成了藝術——法西斯將政治美學化爲公眾奇觀，日丹諾夫的社會主義現實主義以及好萊塢式的資本主義現實主義的夢幻世界將現實虛化爲小說。但更重要的是，阿多諾之所以貶斥青年風格爲文化工業的序曲，是因爲在高雅藝術領域中，青年風格是第一個充分表現出資本主義文化藝術的商品化和物化特徵的藝術流派。文化工業的前兆特徵居然萌發在青年風格這一極端個人主義、摒棄大眾複製的藝術流派之中，阿多諾對青年風格的深刻敏銳的批判恰恰抓住了這一核心悖論。青年風格正代表了一個重要的歷史時刻，在這個時刻，商品形式對高雅藝術領域的入侵達到了一定的程度，以至於高雅藝術以狂喜的姿態縱身躍入深淵，遭致徹底吞噬——這裡最佳的比喻莫過於叔本華（Arthur Schöenberg）所描述的被蛇所蠱惑的鳥。正是這個歷史時刻爲阿多諾的現代主義否定美學提供了前提，這一美學的最早代表是勳伯格的作品。在阿多諾眼中，勳伯格對無調性的轉向代表了一種關鍵性的策略，即，通過揭示商品化和物化的根本特徵，來避免商品化和物化的命運。

華格納：魅幻景象與現代神話

　　勳伯格在音樂領域當之無愧的「先驅」自然是華格納。阿多諾認為，在華格納的某些作曲技術中，作為音樂現代主義最高成就的無調性轉向已然隱約可見。華格納運用了不和諧音程（Dissonance）和半音音階（chromatic scale），以多種方式顛覆了古典和聲，使用調性不確定性（tonal indeterminacy），在音色（colar）和配器法（orchestration）方面進行創新，在阿多諾看來，這種種嘗試為勳伯格和維也納學派奠定了基礎。儘管如此，阿多諾認為，勳伯格和華格納之間的關係既是傳承也是反抗（在阿多諾有關現代主義在藝術領域的誕生的論述中，這二人的關係是關鍵），這一點在〈《論華格納》文章集自序〉（"Selbstanzeige des Essaybuches 'Versuch über Wagner'"）一文中得到最簡潔明瞭的論述：「一切現代音樂都是在反抗他的（華格納）統治的過程中發展起來的──然而，一切現代音樂的要素都已潛在於華格納的音樂之中。」[41]阿多諾之所以在一九三七至一九三八年寫作論華格納的長文，其目的並不在於書寫一部音樂史，或讚譽現代主義的突破。事實上，其目的在於分析德國法西斯主義在十九世紀的社會和文化根源。有鑑於當時時代的壓力──希特勒與拜洛伊特（Bayreuth）的瓜葛，以及華格納被納入法西斯文化機器之中，華格納的作品不啻為進行此類研究的最合適的對象。在這裡，我們必須謹記，阿多諾每次談到法西斯主義，都指向文化工業。因而，《論華格納》一書不僅是有關誕生於整體藝術作品（Gesamtkunstwerk）之精神的法西斯主義的論

述，也是有關肇始於十九世紀最曖昧的高雅藝術的文化工業的討論。乍看起來，這種觀點似乎十分荒誕，因為它忽視了一個事實，即，在華格納時代，一種發達的工業大眾文化已然存在。但是，阿多諾的意圖並不是要為大眾文化的起源書寫一部綜合史，而且，他並沒有認為，文化工業理論的建立必須鎖定高雅藝術領域。阿多諾所強調的是，現今有關現代主義的主流論述忽視了某種重要的事實。迄今為止的現代主義論述凸現了繪畫領域中抽象和平面化的特徵，文學領域中文本的自我指涉性，音樂領域的無調性，以及各種形式的現代主義藝術與大眾文化及媚俗文化之間不可調和的敵對關係。阿多諾指出，促成大眾文化發展的社會動因同樣作用於高雅藝術領域，任何對現代主義或前現代主義藝術的分析，必須在美學材料的發展過程中分析這些社會動因。沒有不曾遭受社會動因影響的藝術作品，這一看法強烈質疑了藝術作品之自足性的觀念。但阿多諾卻更進一步指出，在資本主義社會中，高雅藝術已然是、而且一直是為大眾文化所浸潤，即便它試圖擺脫大眾文化，徒勞地尋求一種自足性。在關於高雅藝術和大眾文化商品化的糾葛的分析中，論華格納一文無疑提供了典範。事實上，這篇文章比《現代音樂哲學》一書更具啟發性，它不啻為現代主義之凱旋主義的底片。華格納的作品發生於青年風格和「為藝術而藝術」運動之前，後兩種藝術流派被貶斥為對商品的臣服。正是高高矗立於現代性門檻之上的華格納的作品，成為了傳統與現代性、自足性與商品、革命與反動，以及神話與啟蒙之間抗爭的首要地點。

　　在這裡，我不可能窮盡阿多諾關於華格納的所有著述，因此

我只集中討論那些將華格納的美學創新和現代文化工業的某些特徵聯繫起來的要素，而無暇兼顧阿多諾筆下華格納的另一半，亦即，作爲前現代主義者的華格納。

首先，阿多諾點明了在他身處的時代中，華格納代表了音樂和歌劇發展的最高狀態。但同時，阿多諾也一直強調，華格納音樂既帶有進步也帶有反動的因素，兩者相互依存，缺一不可。阿多諾稱譽華格納的勇氣，勇於規避市場對「簡單」歌劇的需求，從而避免了歌劇的庸俗化。但其中悖論在於，阿多諾認爲，這一規避的努力反倒使華格納更深地陷入商品的魔咒。在後期一篇題爲〈華格納的現實〉（"Wagners Aktualitat," 1965）的文章中，阿多諾提供了有關這一困境的強有力的描述：「華格納的一切都有其歷史核心。他的精神就像一隻蜘蛛一樣，盤坐在巨大的十九世紀交換關係之網中間。」[42]不論華格納所編織的音樂擴及多遠，蜘蛛和網永遠不可分離。那麼，這些交換關係是如何表現在華格納的音樂當中呢？華格納的音樂是如何陷落在文化商品化之網當中呢？在討論了華格納的社會特徵之後，阿多諾進一步分析了作爲作曲家和指揮家的華格納。阿多諾論道，爲了掩蓋作曲家和觀眾之間愈演愈烈的疏離狀況，華格納把音樂想像成「一石激起千層浪」，並通過精心計算的「效果」把觀眾納入作品當中：「作爲擊水人……作曲家／指揮賦予公眾的反應一種恐怖主義色彩。在音樂力量的支撐下，對待聽眾的民主式的謹慎態度轉化成爲帶有規訓力的縱容：以聽眾的名義，任何人，只要其情感游離於音樂節拍之外，都被迫緘默噤聲。」[43]在這種對華格納的「姿態」的闡釋中，阿多諾指出，觀眾是如何變成「藝術家計算

出來的物化的客體。」[44]正是在這樣的時刻，華格納音樂與文化
工業的相似之處清晰地凸顯出來。作曲家／指揮試圖把觀眾導入
臣服的努力，在結構上與文化工業對待消費者的嘗試是同等的。
但這一等同關係卻以相反的方式表現出來。在華格納的劇院中，
作曲家／指揮依舊是可見的、在場的個人——這是自由資本主義
時代的殘餘表現，觀眾則作為身處指揮家棒後的黑暗之中的公眾
集合在一起。然而，文化的工業組織卻以不可見的公司管理來取
代具體的作曲家個人，同時把公眾消解為由孤立的消費者組成的
無形的大眾。於是，文化工業消滅了文化生產的個人化，卻使接
受過程成為私人化，從而反轉了自由資本主義時期的典型關係。
阿多諾視華格納的觀眾為美學計算下的物化客體，有鑑於此，他
下面論述的觀點就不足為奇了，即，華格納的音樂已然預設了日
後成為文化工業運作基礎的脆弱自我：「這些長達數小時的龐大
的作品的觀眾被看作是無法集中精力的人——這一點與公民在
消遣時間的疲勞不無關係。當觀眾放任自我隨波逐流時，音樂對
著他電閃雷鳴，無止盡地重複著，把訊息雷霆萬鈞地轟入他的
腦海。」[45]此類盤旋往復最顯著的表現莫過於華格納的指導主題
（leitmotiv）的藝術技巧，阿多諾把華格納的指導主題與白遼士
（Louis-Hector Berlioz）的固定樂思（idée fixe）和波特萊爾的憂
鬱（spleen）聯繫起來。阿多諾認為，指導主題具有雙重特性，
即，既是寓言也是廣告宣傳。作為寓言，指導主題傳達了對傳統
整體化音樂形式以及德國唯心主義的「象徵」傳統的進步的批
判。但同時，指導主題也是一種廣告形式，因為它的設計主旨在
於方便健忘者去記憶。指導主題的這種廣告特徵並不是什麼後見

之明。阿多諾在華格納同時代人對其回饋中已然發現了類似的批評，這些批評在指導主題及其所描繪的人之間初步劃上等號。華格納作品中潛在的指導主題的商業蛻變傾向在好萊塢的電影音樂中充分得以實現，「在這裡，指導主題的唯一功能是宣告主角或主要情境的出現，以幫助觀眾更輕鬆地跟進。」[46]

在阿多諾的論述中，物化作爲中心觀念出現。「寓言的刻板性」不僅像疾病那樣侵擾了指導主題，而且侵擾了華格納作品的全部——音樂、人物、圖像和神話、以及它在拜洛伊特機構化爲當時主要的奇觀之一。接著，在旋律、音色和配器法層面上，阿多諾繼續討論物化現象，這一現象不啻爲音樂材料中商品化的表現。此處，阿多諾所關注的焦點是，華格納作品中的音樂時間發生了什麼樣的變化。阿多諾認爲，音樂時間變得抽象了，而作爲抽象的時間，開始在旋律和人物層面公然反抗音樂和戲劇的發展。於是，音樂材料被擊得粉碎，人物變得僵化而靜止。作爲時間序列結構的主題被印象主義式的聯想所取代：「對作曲家來說，對節拍的使用是掌握他所啓動的空洞時間的虛幻的方法，因爲決定他控制時間的能力的，並非音樂的內容，而是時間本身的被物化的秩序。」[47]華格納作品中「聲音」的統治地位也消解了和聲所需要的時間壓力。這樣，音樂時間被空間化了，並被剝奪了它的特殊歷史情境。[48]

有鑑於以上這些對指導主題、時間的物化秩序以及粉碎的音樂材料的觀察，阿多諾得出了一個中心觀點，把華格納的作曲技術與生產模式聯繫起來：「我們不難看到華格納作曲技術與工業生產的量化過程以及導向小單位的分裂過程之間的相似之處⋯⋯

分裂為最小單位，整體變得可受操控，而且臣服於主體的意志，這一主體已然從先前所有形式的主體中解放出來。」[49]如果我們接著往下看，華格納音樂與文化工業的相似之處就更加昭然若揭了：「在華格納的例子中，粒子化過程的專制傾向已然主導一切；這正是個體的貶值過程，與之相對的是排斥一切真正的、辯證的互動關係的整體性。」[50]

當然了，阿多諾在此處所思考的是華格納作品中表現的十九世紀時間與空間的工業化過程。在華格納的配器法中，相對於整體性的個體的貶值表現為，個體樂器的聲音被湮沒在音色延續體和大型旋律組合之中。對阿多諾而言，這種配器技術的「進步」正如俾斯麥時代工業篡權的進步一樣可疑。

如果說，音樂和戲劇時間的物化過程是阿多諾論述的一個重要因素，那麼，另一個重要因素是主觀聯想和音樂意義的曖昧性。華格納的同時代人把這種特徵描述為緊張與極度敏感，尼采稱之為頹廢，我們則可視之為華格納的現代性。有意思的是，阿多諾偶爾會指出華格納的現代性與波特萊爾和莫內的現代性之間的關係：「與波特萊爾一樣，華格納對資產階級的發達資本主義的閱讀解構了比德邁爾（Biedermeier），傳導出一種反資產階級的、英雄式的訊息。」[51]在〈華格納的現實〉一文中，阿多諾對作曲家的音色的處理的討論，無疑使人想到莫內的藝術：「華格納通過分解細微細節的方式成功取得音色的微妙變化，在這一技巧中，他結合了最細微的因素，從而創造了一種類似於音色的結構單元。」[52]然而，華格納僅僅靠近了門檻，而波特萊爾和莫內卻已登堂入室：「任何在華格納和印象主義之間做出的比較都是

不完全的，除非我們牢記，華格納所有技術成就所遵循的普遍性象徵主義的信條是夏凡納（Pierre-Cécile Puvis de Chavannes）的，而非莫內的。」[53]因此，阿多諾稱華格納爲「屈打而成的印象主義者」，認爲華格納的落後是因爲十九世紀中葉德國經濟和美學發展的落後狀況所致。上述比較中得出一個關鍵的悖論，即，華格納對文化工業的預期與他在那個時代的美學落後程度是成正比的。他的音樂預設了遠處地平線上的未來，恰恰因爲這種音樂尚未脫離一種業已被現代生活淘汰的過去。換言之，華格納作品中寓言和不和諧的現代性受到「普遍性的象徵主義」的修正，後者模仿一種虛假的整體性，杜撰一種同樣虛假的紀念性，即，整體藝術作品的紀念性。

　　華格納與文化工業之間的親緣性，在阿多諾有關魅幻景象、整體藝術作品以及神話的章節中論述得最爲明晰有力。阿多諾把華格納的歌劇描述爲魅幻景象，並藉此分析，在商品時代，美學表象（ästhetischer Schein）發生了何種變化，此外，商品拜物教給藝術作品施加了何種壓力。作爲魅幻景象，華格納的歌劇隱藏了生產過程中一切勞動的痕跡。遮蔽藝術作品中生產的痕跡曾是早年唯心主義美學實踐的一條主要原則，在華格納處重現，自當不是什麼新鮮事了。但這恰恰是問題所在。當商品形式開始侵蝕現代生活的各個層面時，所有美學表象都面臨著轉化爲魅幻景象、轉化爲「非現實的絕對現實的幻象」的危險。[54]阿多諾認爲，華格納向商品形式的壓力俯首稱臣。如果我們對以下取自魅幻景象章節的文字稍作改動，完全可以把這段文字當作《啓蒙的辯證》中有關大眾文化章節的一部分：「它（非現實的絕對

現實的幻象）總結了魅幻景象不浪漫的那一面：在魅幻景象中，美學表象變成了商品特徵的一種功能。作爲商品，它促使幻象的生成。幻象的絕對現實恰恰是下面這種現象的現實，即，不停歇地試圖漂離位於人類勞動中的起源，而且，在臣服於交換價值的同時不知疲倦地凸顯使用價值，宣揚說，使用價值才是眞正的現實，商品不是『模仿』：這一切嘗試的目的其實在於增進交換價值。在華格納身處的時代裡，陳列在櫥窗中的消費品把充滿魅惑的虛幻表象投向消費大眾，同時努力轉移大眾的注意力，使他們無法看到表象特徵，無法認識到，其實這些消費品處在他們能力所及的範圍之外。同樣的，在魅幻景象中，華格納的歌劇帶有向商品轉化的趨勢。這些歌劇的布景具有陳列在櫥窗中的商品的特徵（Ausstellungscharakter）。」[55]然後，神話出場了，作爲幻象的代表和通往史前史的倒退：「當現代性因其自身的局限生產出類似古董的最新產品時，魅幻景象就出現了。這時，每向前走一步，就同時是向後退一步，退入遙遠的過去。當資產階級社會向前邁進時，它發現，爲了生存，它必須以幻象來裝扮自己。」[56]作爲魅幻景象，華格納的歌劇以神話的形式複製了商品的夢幻世界：「他（華格納）隸屬於第一代，最先意識到，在一個徹底社會化的世界裡，一個個人是不可能改變非人力所能決定的事情的。但是，他並沒有權力對統領一切的整體性直呼其名。因而，這個整體性就被轉化爲神話。」[57]於是，神話成爲華格納對抗比德邁爾時期類型音樂的成問題的解決方式，他創造的眾神和眾英雄是爲了保障他能同時成功逃離商品時代的庸俗性。然而，當現實與神話融合在整體藝術作品中時，由理念、神和英雄組成的華

格納的神聖領域不過是現實庸俗世界的魔幻改寫罷了。在一些零散的論述中，阿多諾以一種與班雅明十分接近的方式把華格納作品中某些瞬間與德國十九世紀末期的日常生活文化並置起來。於是，紐倫堡名歌手（Die Meistersinger von Nürnberg）——就像包裝著名的「紐倫堡薑餅」（Nürnberger Lebkuchen）的紙盒上的圖畫一樣——喚醒了未經玷污的、前現代德國的歡樂歷史，這一歷史日後天衣無縫地成了民間文化的養料。愛爾莎（Elsa）與羅恩格林（Lohengrin）的關係（「我的王啊，我永遠都不會問這樣的問題」）所宣揚的是女性在婚姻中的服從。佛旦（Wotan）被解讀為被埋葬的革命的魅幻景象，而藍茲（Siegfried Lenz）被詮釋為「天生的」叛逆，他加速了，而非阻礙了，文明的災難性毀滅。《尼伯龍根的指環》（Ring）中的雷霆主題變成了由國王的汽車喇叭奏響的信號。阿多諾直搗華格納現代神話譜系的歷史核心，他寫道：「我們不可能忽視華格納神話譜系和帝國的聖像世界之間的關係，只要想一想那折衷主義的建築風格、贗製的哥德式城堡，以及新德意志復興的野心勃勃的夢的象徵——從巴伐利亞的路德維希城堡到名為『萊因黃金』的柏林餐館。但執著於本真性的問題永遠是徒勞的。當發達資本主義以排山倒海的力量創造出高高矗立在集體意識之上的神話時，現代意識托庇其中的神話世界也已深深標誌了（mark）資本主義的烙印：主觀意識夢想的夢想其實是客觀上的夢魘。」[58]於是，華格納所謂未來之戲劇的整體藝術作品，預演了日後法西斯主義所完成的夢魘般的復古倒退。整體藝術作品的原旨在於對抗資本主義社會藝術和生活的分裂化和粒子化過程。但由於選擇了錯誤的途徑，它只

能以失敗收場：「正如尼采和後來的新藝術運動一樣（華格納在許多方面可謂其先驅），他（華格納）試圖獨力實現一種美學整體，嘴裡頌唱著咒語，臉上竭力做出毫不顧慮的模樣，儘管心裡明白，這一整體存活的必要社會條件並不存在。」[59]誠然，華格納歌劇的神話維度讓人想到後來的法西斯主義，但其音樂、唱詞和意象的同質性卻預演了好萊塢電影的基本特徵：「於是，我們看到，歌劇的演變，尤其是藝術家自足性的出現，與文化工業的起源是不可分割的。帶著年輕人的一腔子熱血，尼采沒能認識到未來的藝術作品，即，電影，會從音樂精神中孕育而出。」[60]但是，華格納音樂劇的整體是一種虛假的整體，隨時可能從內部開始解體：「即便在華格納生前，以一種與他的作品矛盾的方式，一些片段（諸如，〈魔火音樂〉〔"Fire Music"〕和〈佛旦的惜別〉〔"Wotan's Farewell"〕、〈女武神〉〔"the Ride of the Valkyries"〕、〈愛之死〉〔"the Liebestod"〕，以及〈耶穌受難日音樂〉〔"the Good Friday music"〕）從各自的脈絡中剝離出來，重新組合，風行一時。這與華格納音樂劇本身的特點不無關聯，華格納精心安排了這些片段在整體作品中的位置。此類的片段截選例子讓我們看到了華格納作品整體的可分割性。」[61]這一分裂化的邏輯促成了兩種發展，其一是勛伯格的現代主義，其二是華格納精選之流的唱片。當高雅藝術被捲入商品化的風暴時，現代主義作為回應和反抗誕生了。《現代音樂哲學》一書粗略地表達了這一觀點：「現代繪畫從再現（Gegenständlichkeit）中解放出來，這一過程的意義就像音樂從調性中解放出來一樣。繪畫藝術的這種解放是由對藝術商品化（尤其是攝影）的反抗而決定

的。自降生以來，激進音樂以同樣的方式回應著遭遇商品化腐蝕的傳統音樂。於是，抵制文化工業侵蝕的抗體便形成了。」[62]儘管上述推論看上去比較機械化，尤其是關於繪畫領域中抽象趨勢的出現，但它有助於再次提醒我們，現代主義自身即是文化工業的人質，忽視這一事實的現代主義理論是不完全的。阿多諾把現代大眾文化描述成變身爲噩夢的夢幻，這一嚴苛的論述在今日已然不切實際了，我們應視其爲特定歷史脈絡的產物，是在理論上對法西斯主義的強有力的反思。但阿多諾的這一論述依然有其正確的地方，即，大眾文化並非從「外部」強加於藝術之上，而是藝術轉化爲自身的對立面，其動因恰恰是因爲藝術從資產階級傳統藝術形式中解放出來。在商品化的漩渦中，從來不存在什麼外部。華格納就是最好的例證。

結語

　　倒讀阿多諾，從後期的《啓蒙的辯證》回溯到寫於一九三七至一九三八年的關於華格納的文章，從法西斯主義和資本主義文化工業回溯到德意志第二帝國，這樣的實踐得出以下結論，在尚未遭遇美國大眾文化之前，阿多諾有關文化工業的理論的框架就已然成形了。早在論華格納的文章中，阿多諾已經充分發展了有關拜物主義和物化的關鍵範疇，諸如脆弱的自我，退化，和神話。這些範疇將於日後在美國文化工業脈絡中得到再一次的表述。與此同時，在閱讀阿多諾關於華格納的精妙絕倫的論述時，一種奇異的似曾相識的感覺油然而生，時間似乎再次被錯置了。

在陪伴阿多諾回溯十九世紀的旅途中，我們彷彿同時進入了阿多諾可惜未能活著領略的另一個時空，亦即，後現代的時空。有關華格納的大量章節讀上去彷彿一個現代主義者回應後現代主義的論爭。我們不難想像，阿多諾將會如何迎頭痛斥後現代建築和音樂對歷史論述蒼白脆弱的引用，如何藐視嘲笑寓言墮落為藝術「場景」中的「怎樣都行」（anything goes），又會如何地抗拒關於美學經驗的新的神話譜系，抗拒對於表演、自救及其他自戀形式的崇拜。阿多諾將會毫不遲疑地看穿，現代主義的分裂表現為回歸史前史，以及藉現代性的後歷史來摧毀現代性的史前史。

畢竟，藝術作品仍處於商品形式的掌控之中，這一情況比十九世紀更為嚴峻。阿多諾曾談及的交換關係的巨大的蜘蛛網正不斷擴大。在十九世紀末期，大眾文化尚且具有對抗性，與當今無所不在的管控文化（the administered culture）相比，十九世紀末期還留有未受殖民的空間，以發展潛在的挑戰和對抗。如果以上的理解是正確的，那麼，我們必須問一問自己，在古典現代主義沒落之後，真正的當代藝術還能有何種機會。一種可能的答案是，當代藝術的唯一機會在於現代主義規畫的進一步發展。阿多諾也可能會如此提議，即便他清楚地意識到現代主義自身創造力衰竭以及教條化和僵化的危險。另一種答案是，在現代主義和大眾文化的交接處尋找和重新鉚定當代藝術生產和實踐。誠然，商品化過程侵入了、然而並未完全削弱華格納的作品。相反，商品化反而促成了偉大藝術作品的誕生。我們也必須反過來問一問，為什麼當今世界不可能生產出野心勃勃的成功的藝術作品，從現代主義和包括種種次文化在內的大眾文化這兩種傳統之中同

時汲取養分。我們時代一些最有意思的藝術似乎正在實踐這一規畫。當然了，阿多諾會說，產生出華格納作品的歷史脈絡已然一去不復返了。這自然是事實，但我並沒有建議，我們應該去單純復興華格納的藝術，以之爲當今的楷模。當人們果眞去如此實踐時——西貝爾貝格（Hans-Jürgen Syberberg）的電影即爲其中一例，其結果往往不盡人意。我們眞正應該做的是，謹記阿多諾有關華格納之矛盾和困境的論述，拋棄純粹主義的姿態，這一套姿態要麼把一切藝術鎖在向內緊縮的現代主義實驗室中，要麼徹底拒絕從現代主義和大眾文化的張力中創造當代藝術的嘗試。畢竟，誰會願意成爲後現代的盧卡奇呢？

第三章

作爲女性的大眾文化
——現代主義的她者

一

　　如果說現代主義擁有奠基性作品，那麼，福樓拜的《包法
利夫人》（*Madame Bovary*）必居其一。愛瑪・包法利（Emma
Bovary）嗜讀浪漫小說。用作者的原話來說，包法利夫人的性格
中，「感傷氣質多於藝術氣質」。[1]福樓拜用一種超然而又略帶
嘲諷的筆觸描述愛瑪的讀物，「這些小說充斥了愛情故事和多
情男女，被虐待的貴婦人暈倒在廢棄的涼亭裡，每到一處驛站都
要遭到謀害的馬車夫，疲於奔命的馬匹，陰森森的樹林，浪漫的
陰謀，說不完的誓言，抹不盡的眼淚，擁抱與親吻，月下的路
口，林中的夜鶯，情郎勇猛如雄獅，溫柔如綿羊，品格無比高
尚，衣著無懈可擊，哭起來每每是淚如泉湧」。[2]當然，在盧昂
（Rouen）大學求學時期，福樓拜本人就以沉迷浪漫小說著稱。
所以，我們必須基於福樓拜自己的這段生活經歷，來看待愛瑪・
包法利在修道院中的閱讀習慣。當然，批評家們很少會忽略這一
事實。但是，我們大可懷疑，青少年時期的福樓拜是如何閱讀這
些小說的，如果愛瑪・包法利確有其人，那麼，福樓拜與愛瑪，
或者她同時代的女子相比，他們的閱讀方式會是一樣的嗎？對此
疑問的回答免不了會是一種推測。但是，在推測之餘，有一點事
實是可以肯定的：我們所知道的愛瑪・包法利是一位浪漫傳奇的
女讀者，掙扎在瑣細的浪漫敘述的幻影與法國七月王朝外省生活
的現實之間，渴求品味貴族式的浪漫愛情，最終卻傾覆在資產階
級日常生活的寡然乏味之中。而福樓拜卻被視為現代主義之父，
以大師的聲音規範了一種美學，這種美學的基礎是對愛瑪・包法

利所嗜愛的文學的毫不留情的摒棄。

至於福樓拜的名言，「包法利夫人，那就是我」，我們可以設想他知道他在說什麼。而評論者努力地想要揭示福樓拜與愛瑪‧包法利之間的共同點，以便論證他如何在美學上超越了她在「眞實生活」中的困境。在此類論述中，性別問題往往隱而不顯，從而更顯得強勁有力。與此不同，在其煌煌巨著《家庭裡的白癡》（*L'Idiot de la Famille*）中，沙特（Jean-Paul Sartre）分析了福樓拜臆想自己是女人這一「客觀神經症」的社會和家庭條件。沙特成功地表明了，福樓拜如何盲目地迷戀於自身的女性化想像，與此同時卻又分享著同時代對女性的敵意。在現代主義的歷史中，福樓拜這種想像與行爲的模式屢見不鮮。[3]

毋庸置疑，這種男性化的女性認同與男作家的自我女性化想像是有充分的歷史成因的。福樓拜這例神經症自有其主觀條件，但除此之外，這種現象的產生源於文學和藝術的社會地位越來越趨邊緣化，男性化等同於行動、事業和發展，男性領域也隨之限於商業、工業、科學和法律。我們也可以清晰地看到，男性作家的自我女性化想像往往成爲對抗資本主義社會的戰鬥基礎，與此同時，女性被逐步排擠出文學領域，而資本主義父權社會的厭女症也隨之加劇。因此，面對「包法利夫人，那就是我」這樣的宣言，我們必須堅持其中的差異。克莉絲塔‧沃爾夫（Christa Wolf）在她的文學創作中，批判地思考了「在有人開始描寫卡珊多拉之前，她是誰？」這一問題，她寫道：

我們對這句話（福樓拜的「包法利夫人，那就是我」）的讚美之

情，已經延續了一百多年。我們讚美福樓拜在不得不讓包法利夫
人死去時所流下的眼淚，讚美他揮淚完成的這部精采小說的清晰
冷靜的布局與構思。我們不應該而且也不願意停止對他的讚美。
但是，福樓拜並不是包法利夫人。儘管我們有美好的意願，並且
知道作者與其創造出的人物之間神祕的聯繫，我們到底不能完全
忽視這一事實。[4]

　　這種差異之一在於女性（包法利夫人）的角色被定為下等
文學的讀者，而男性（福樓拜）則作為天才和真正文學的作者
而出現。前一種文學被認為是主觀的、多愁善感的、消極的，
而後一種文學則是客觀的、嘲諷的、在美學表現上能夠自我控
制的。這一差異對我論述有關大眾文化論爭中的性別書寫至關重
要。我認為，將女性定位為低俗文學熱望的消費者，這種作法開
創了一種典範。這自然大大影響了那些有著與「偉大的（男性）
現代主義者」同樣抱負的女性作家。克莉絲塔・沃爾夫援引巴
赫曼（Ingeborg Bachmann）苦澀的三部曲小說《死亡的方式》
（*Todesarten*）作為福樓拜的對照：「巴赫曼**就是**《馬利納》
（*Malina*）中那個無名無姓的女人，她就是小說片段《弗朗莎事
件》（*The Franza Case*）中的弗朗莎。她永遠無法掌握自己的生
活，無法找到一種自己的生活方式。她永遠無法將自己的經驗塑
造成為可講述的故事，無法將其提煉成為一件藝術作品」。[5]
　　在她自己的小說《追憶克莉絲塔・T》（*The Quest for
Christa T*）中，克莉絲塔・沃爾夫強調了女性作者的「講述我的
困難」。當然，如何在文學文本中講述「我」——常常被看作陷

入主體性敘述甚至流於過分矯飾，是浪漫派以後現代主義作家面對的主要難題這一。現代性首先促成了一種具有歷史特殊性的主體性，並爲它的形成創造了決定因素。這種主體性包括笛卡兒（René Descartes）的「我思故我在」和康德的認識論主體，同樣也包括了資產階級企業主和現代科學家。之後，現代性逐漸掏空了其造就出的主體性，從而使主體性的表述變得極其困難。現代藝術家，不論是男性或是女性，大都清楚這一事實。但是，他們之間仍舊存有差異，我們只需想想福樓拜自信十足的個人陳述「包法利夫人，那就是我」和小說出名的「漠然冷靜」的風格之間的遽然有別就可略知一二。在現代資本主義社會中，既然男性和女性的主體性所對應的社會與心理之建構和合法性具有根本的區別，那麼，如何講述「我」，這其中的困難對女性作者來說必定與男性作者不同。女性作者也許並不像她的男性同事那樣，覺得「漠然冷靜」以及隨之而來的自我物化爲審美作品，是一種頗具吸引力和緊迫性的理想模式。畢竟，男性可以輕鬆地否定自己的主體性，以成就更高的美學目標，只要他能夠在日常生活的經驗層次上認爲這麼做是理所當然的。因此，儘管帶著些猶豫，克莉絲塔·沃爾夫仍得出了一個強有力的結論：「我認爲，美學的出現，就像哲學和科學，並不是爲了使我們能夠更好地接近現實，而是爲了製造一層自我保護的軀殼，以便更好地避開現實」。[6]從福樓拜到巴特以及其他後結構主義者，自我保護地逃避，這的確是現代主義美學的基本姿態。克莉絲塔·沃爾夫所謂的現實當然包括了愛瑪·包法利的羅曼史（浪漫小說以及戀愛花絮），因爲對低俗文學的拒斥一直是現代主義美學重要的組成因

素之一，旨在使自身及其藝術作品避開日常生活的瑣碎與寡淡乏味。與那些宣揚藝術自足性和文本性的旗手相反，現代生活的現實以及大眾文化在一切社會領域中不祥的擴張一直是，而且早已經，銘寫（inscribed）在美學現代主義之中。大眾文化一直是現代主義規畫中潛在的隱形文本。

二

這裡，有一個觀點使我非常感到興趣。這個觀點形成於十九世紀，它認為，大眾文化應與女性聯繫在一起，而真正的文化是男性的特權。當然，將女性排除在「高雅藝術」之外的傳統並非始於十九世紀，但是，這一傳統確實是在這個工業革命和文化現代化的時期萌生出新的意義。霍爾（Stuart Hall）正確地指出，大眾文化論爭中潛在的主體是「大眾」，大眾的政治和文化抱負，以及他們通過文化機構進行的鬥爭和妥協。[7]但是，當十九世紀和二十世紀初期喚起了大眾的威脅——用霍爾的話來說，大眾「在門口嘈雜喧嚷」，又哀嘆隨之而來的文化和文明的衰落（對此，大眾文化不可避免地擔上罪名），此時，還有另一個潛藏的主體。在歐洲社會主義誕生和第一次大規模的婦女運動時代，敲砸大門的大眾也同時是敲砸男性主流文化大門的婦女。十九世紀向二十世紀過渡時期的政治，心理學和美學論述孜孜不倦地執迷於把大眾文化和大眾性別化為女性，而同時，高雅文化，不論是傳統的還是現代的，依然固守為男性的特權領域。這的確發人深省。

誠然，一些評論者已經拋棄了大眾文化這個觀念，以便「從一開始就摒棄有助於宣揚大眾文化的闡述方式：這種闡述方式似乎在暗示著，從大眾中間可以自發地萌生出一種文化，即通俗藝術的當代形式」。[8]因此，阿多諾和霍克海默創出文化工業這個術語。安森柏格稱之爲意識工業，從而賦予它又一層深意。在美國，赫伯特・席勒（Herbert Schiller）提到心靈主管，里爾（Michael Real）則使用大眾傳媒文化。這些術語變化之後所包含的批評用意是不言而喻的：它們都意指著，現代大眾文化得到自上而下的管理和強加，它所代表的威脅並非來自大眾，而是那些掌管這一工業的人。這樣一種闡釋當然可以很恰當地糾正以往關於大眾文化的天眞的觀念，即，大眾文化等同於通俗藝術的傳統形式，且自發地產生於大眾之間。但另一方面，這種闡釋同時消抹了原先「大眾文化」這一術語所包含的一整套性別意指，例如，認爲大眾文化是女性的，此觀念顯然也是「自上而下地強加於」大眾文化這一術語之上的，而且，這大可幫助我們理解現代主義／大眾文化這組一分爲二的觀念是如何在歷史和修辭層面上形成的。

我們可以說，有關「大眾文化」這一術語所發生的變化實際上反映了關於「大眾」的批判思考。質言之，一九二〇年代以來的大眾文化理論大致不再明顯地將大眾文化女性化，法蘭克福學派的理論就是其中一例。關於大眾文化，他們所強調的特徵更包括諸如流水線生產，技術再生產，管理以及對客觀事實的重視。大眾心理學會將這些特徵歸屬於男性而非女性領域。但是，先前的思考模式雖說不再顯現於論述本身，卻依然不時地在論述的語

言當中浮游而出。因而，我們可以看見，阿多諾和霍克海默論述說，大眾文化「無法否認閹割的威脅」，[9]當他們說道，「大眾文化，在她的鏡子中，永遠是這個世界上最美麗的」，[10]他們明白無誤地將大眾文化女性化爲童話中邪惡的皇后。同樣的，克拉考爾（Siegfried Kracauer）在他關於大眾裝飾的精采文章中，開篇就將「梯勒女孩」（Tiller Girls）* 的大腿帶入讀者視野，雖然其後的論述主要集中在理性化和標準化方面。[11]上述例子表明，大眾文化概念中的女性銘刻儘管盛於十九世紀末期，並沒有從二十世紀的理論書寫中消失，甚至連那些努力克服十九世紀理論缺陷的評論家們，也沒有完全避免將大眾文化神祕化爲女性。

　　大眾文化理論中這類性別的成規觀念又一次死灰復燃，這與當前有關現代主義／前衛派文學所謂的女性化傾向的論爭也有一定的關係。近年來法國批評者們指出，現代主義和前衛派文學的書寫空間主要具有女性化傾向。基於十九世紀中葉以來將大眾文化／現代主義視爲女性／男性之性別對立的傳統二分法，這樣的觀點就大有可斟酌的餘地了。克莉斯蒂娃的作品也許可作爲這種論述的最佳代表。當然，它所針對的是以馬拉美—洛特曼—喬伊斯（Mallarme-Lautreamont-Joyce）爲軸線的現代主義，而非我所要強調的福樓拜—湯瑪斯·曼—艾略特（Flaubert-Thomas Mann-Eliot）這一支傳統。但即使在對前者的分析中，這種觀點依然存

* 譯者註：「梯勒女孩」（Tiller Girls）指一九二〇年代流行於德國的女子舞蹈團。這是一種以軍事手法訓練出來的，以整齊化爲特徵的踢腿舞。根據曼徹斯特編舞指導梯勒（John Tiller）而命名。

在問題。首先，它會使整個女性書寫的傳統隱沒不見。再者，它的主要理論假設——「那些無法銘刻入普通語言之中的即爲『女性的』」，[12]與十八世紀晚期以來在文學中占據重要位置的整個男性自我女性臆想的歷史之間，[13]具有可疑的相通處。這種觀點如果想要成立，就必須對包法利夫人與通俗文學之間的「天然」聯繫，即，把女性與大眾文化連在一起的論述，視而不見，而且，必須把尼采一類的厭女狂看作是爲女性伸張正義之鬥士。蘿蕾蒂斯（Teresa De Lauretis）最近批評了這種對女性的德希達式之詮釋，她論述道，首先，德希達和尼采所謂的女性的位置是空的，並非女性所眞正擁有的。[14]確然，在福樓拜和尼采之後的一百多年，我們又面對著男性的女性自我臆想的圖像。而這種理論的宣導者（其間也包括重要的女性理論家）不辭勞煩地把自己與任何一種形式的政治女性主義區分開來，這絕非偶然。法國評論者對現代主義的「女性」一面的閱讀開啓了關於性別和性的迷人的問題，這些問題對現代主義主流論述提供了積極的批判視角。儘管如此，十分明顯的是，這種囫圇地將現代主義作品女性化的作法完全忽略了現代主義發展中強勁的男性和厭女潮流。這種趨向不時地公開宣稱對女性和大眾的蔑視，而尼采當爲其中最富雄辯，最具影響力的代表。

　　這裡，我首先要談一談大眾文化作爲女性的接受歷史。十九世紀末以來，許多文獻不時用輕蔑的口吻以女性特徵來描述大眾文化，而工人階級文化和舊有的通俗文化或是民間文化的遺留形式卻未遭其禍。此處的大眾文化主要包含連載的副刊小說，通俗雜誌和家庭雜誌，租書店收集的讀物，暢銷小說等等。聊舉一

例，龔固爾兄弟在通常被視為自然主義的第一個宣言的小說《翟米尼‧拉塞特》（*Germinie Lacerteux*, 1865）中，就批判了他們所謂的虛假的小說。他們將其描寫成那些「低級趣味的小作品、野雞的回憶錄、臥房中的自白、色情的猥褻，在書店櫥窗的圖片上賣弄風騷的醜聞」。而眞正的小說（le roman vrai）則被稱為「嚴肅和純粹的」。它的特徵為科學性，它所提供的絕非多愁善感，而是龔固爾兄弟所謂的「愛情的臨床圖像」（une clinique de l'amour）。[15]二十年後，康拉德（Michael Georg Conrad）主編雜誌《社會》（*Die Gesellschaft*, 1885），標誌著德國「現代（主義）」（die Moderne）的開始。在其創刊號的社論中，康拉德聲明，他的目標是把文學和批評從「初入社交的優雅少女和韶華已逝的太太們的專政下」和「太太式批評」的傲慢空洞之修辭中解放出來。他接著又批判了當時流行的文學家庭雜誌，「這個文學和藝術廚房的員工們徹底掌握了利用和模仿著名的馬鈴薯宴席的精湛藝術……此宴席由十二道菜肴組成，每道菜以一種不同的方式烹製馬鈴薯」。[16]康拉德既然把大眾文化的生產喻為廚房，那麼，當他又呼籲重建「飽受威脅的男性氣質」，恢復思想，詩歌和文藝批評中的剛毅和勇敢時，我們就聞之不足為奇了。

顯而易見的，這些論述均基於一種傳統的觀念，即，在美學和藝術能力方面，女性低於男性。女性當然可以是藝術靈感的來源，但是，除此之外，藝術繆思對女性而言是禁地，[17]除非她們心甘情願地屈於一些低等的類別（畫畫花鳥什麼的）和裝飾藝術。總之，將次等的大眾文化性別化為女性，是與現代主義中（繪畫尤為如此）男性神祕化趨向的出現同步發生的，這一點在

女性主義論著中有詳細的記述。[18]但是，十九世紀下半期產生了一個有趣的意義連鎖效應：從女性藝術家的卑下位置這一頑固的積念（其經典論述當見於舍夫勒〔Karl Scheffler〕的《婦女與藝術》〔*Die Frau und die Kunst*, 1908〕），到將女性與大眾文化聯繫在一起〔霍桑（Nathaniel Hawthorne）〕的「三流女作家這些可咒的烏合之眾」為其一例），直至把女性與大眾等同起來，視為政治威脅之淵藪。

這一支論述免不了要回溯到尼采。尼采以女性特徵來描寫大眾，有意思的是，他這一作法總與他藝術家—哲學家—英雄的觀念密不可分。在尼采眼中，藝術家—哲學家—英雄是在苦難壓迫下縈縈獨立的孤獨者，站在現代民主與其非本真文化無可化解的對立面。我們可以在尼采反對華格納的論辯中看到這樣的例子。對尼采來說，在大眾的黃昏和文化女性化的時代，華格納是本真文化衰敗的典型代表。尼采說道，「藝術家和天才的危險是女人：令人憐愛的女性使他們面對墮落。當他們發現自己像眾神一般被仰慕著，他們中間幾乎沒有人具有足夠強勁的性格以對抗這種墮落，或者，被『拯救』：不久，他們降到與女人同一個層面上」。[19]尼采的論述暗指，華格納在把音樂變為僅僅是眩目的景觀、戲劇和幻想時，他就已臣服於令人憐愛的女人：

我已經解釋了華格納的歸屬，他不屬於音樂的歷史。雖說如此，在音樂的歷史中，他代表了什麼？演員在音樂中的出現。這一事實是觸手可及的：偉大的成功，對大眾的成功。這一成功不再與本真文化站在一起，而是，人們必須成為演員，才能取得成功。

雨果和華格納，他們代表的是同樣的事情：在衰亡的文化中，不
管什麼樣的決定，只要它和大眾站在一道，本真性就轉變為多餘
的，負面的和不利之物。只有演員還能激起偉大的熱情反響。[20]

如此，華格納、戲劇、大眾、婦女──這些全都成為意義符碼的
網路，處於真正的藝術之外，確切地說，處於其對立面：「沒有
人會把他精微的藝術感覺帶到劇院去，為劇院工作的藝術家尤為
如此。劇院缺乏孤獨感。而任何一件完美的東西總是缺少目睹者
的。在劇院中，人們變成了民眾、人群、女性的、偽善者、有選
舉權的牲口、主顧、白痴──總而言之，變成了像華格納那樣
的人」。[21]此處，尼采當然不是想要攻擊戲劇或者悲劇，對他來
說，這兩種藝術一直是文化的某種最高表現。當尼采把戲劇稱為
「大眾的造反」，[22]他預見到了後人所苦心經營的奇觀社會理論
（the society of spectacle），和布希亞（Jean Baudrillard）所攻訐
的擬象（simulacrum）。尼采這位哲學家同時批判戲劇化帶來了
文化的衰敗，這並非偶然。畢竟，在資本主義社會中，劇院是僅
有的幾個允許女性在藝術中占一席重要位置的場所之一，而這恰
恰是因為表演被視為模仿性的，再生產的，而非原創的，生產性
的。因此，在尼采對華格納的音樂的女性化的批判中，他所謂的
「無限的旋律」──「人們走進海洋，慢慢地失去了穩固的立足
點，最終毫無保留地屈服於波濤」，[23]即對資本主義文化之機械
化入木三分的批判，同時表露了資本主義文化有關性別的最為極
端的偏頗和成見。

三

我們可以清楚地看見，把女性和大衆等同起來這種作法，具有深刻的政治意涵。因此，馬拉美的妙語reportage universel（普遍的報導，亦即，大衆文化）——其對suffrage universel（普選權）毫不隱晦的指涉，就不僅僅是一句機智的雙關語而已。此間的問題不再只是藝術和文學。在十九世紀晚期，某種傳統的由男性構想出來的女性形象承載了種種（個人的和政治的）臆想、錯置的恐懼和焦慮。這些恐懼和焦慮的成因包括了現代化進程和新出現的社會衝突，同時包括了一些特定的歷史事件，如一八四八年革命，一八七○年巴黎公社，以及威脅著自由主義秩序的反動的大衆運動之展開，奧地利爲其一例。[24]如果我們看一看這個時期的期刊和報紙，我們可以發現，無產階級和小資產階級大衆總是被描述成一種女性的威脅。歇斯底里的騷動的群氓（mob），滔滔如洪水般吞噬一切的暴動與革命，大城市生活的茫茫沼澤，大衆化不斷蔓延的淤泥，街壘旁紅色妓女的身影——此類形象充斥著主流媒體的文字以及十九世紀末二十世紀初右翼意識形態的寫作，斯威力特（Klaus Theweleit）在其《男性幻想：女人、瘋子、身體、歷史》（*Male Phantasies*）中對後者有細緻入微的分析。[25]在這個自由主義式微的時代，對大衆的恐懼常常也是對女性的恐懼，對失控的自然力的恐懼，對性和潛意識的恐懼，以及對身分和穩定的自我疆界在大衆中消失的恐懼。

此類觀點最好的代表爲黎朋（Gustave Le Bon）影響甚廣的《群體心理學》（*La Psychologie des foules*, 1895），佛洛依

德在其《大眾心理學和自我分析》（*Mass Psychology and Ego Analysis*, 1921）一書中則指出，黎朋的書僅僅總結了當時歐洲流行的論述而已。在黎朋的研究中，男性對女性的恐懼和資產階級對大眾的恐懼融為一體：「大眾無所不在，充滿了女性特徵。」[26]以及，「大眾的情感流於簡單和擴張，於是，大眾既不懂得懷疑，也不知道變數。大眾像女人一樣，一下子就能走向極端……反感與非難的星星之火，若是在孤獨個人的情況下，是絕對難以成勢的，但是，當個人處於大眾之中時，這片刻間就燃成了燎原的仇恨」。[27]接著，黎朋總結了自己的恐懼，他所使用的意象比十九世紀任何其他形象——譬如，象徵主義畫布上常常出現的茱蒂絲（Judith）和莎樂美（Salome）更加突出地表現了文明所經受的女性威脅：「大眾就像古代寓言中的史芬克斯（Sphinx，獅身女怪，寓意難以捉摸、猜不透的人）：我們不得不找到大眾心理所提出的問題的答案，或者，我們只能甘心被他們吞食」。[28]此處，男性對吞沒一切的女性的恐懼投射到大都市的大眾之上，後者的確代表了對資本主義理性秩序的威脅。一方面是唯恐喪失權力的陰魂不散的鬼影，另一方面是害怕失去強健穩固的自我疆界的恐懼，兩者結合在一起，密不可分，共同構成了資本主義秩序中男性心理的必要條件。我們也可以將黎朋的大眾社會心理學回溯到現代主義本身對史芬克斯的懼怕。由是，共選、商業化和「錯誤」的成功所帶來的被大眾文化吞沒的惡夢成為現代主義藝術家揮之不去的恐懼。這些藝術家辛勞地加固著真正的藝術和非本真的大眾文化之間的界線，以標明自己的疆土。再一次，問題不在於區分高雅藝術和大眾文化及其同屬在藝術形式上的不同，

而在於堅持不懈地把列於低等的大眾文化性別化為女性。

四

　　基於對大眾文化和大眾這種病態的觀念，現代主義美學自身
──最起碼在其基本特徵之一，顯得越來越像是一種反應構成，
而不是在現代經驗的熊熊烈火中鍛造出來的英雄基業。儘管有過
度簡單之嫌，我仍然認為，我們可以在現代主義美學中辨別出一
種核心組成，這一核心歷經歲月蹉跎，表現在文學、音樂、建築
和視覺藝術中（其表現隨著媒體的不同而變化），並且對文藝批
評和文化意識形態產生過巨大的影響。如果我們試圖為經歷了重
重經典化的現代主義藝術作品建構一個理想類型（這裡，我要排
除後結構主義的現代主義考古學，因為它轉移了討論的基礎），
那麼，它大致應該是這樣的：

- 作品是自足的，完全與大眾文化和日常生活分隔開來。
- 作品是自我指涉的，具有自我意識，常常含有諷刺意
 味，模棱兩可，具有嚴格的實驗性。
- 它是純粹的個人意識的表達，而非時代意識或者集體心態
 的反映。
- 它的實驗性特徵使它與科學相類，而且，和科學一樣，它
 生產和攜帶知識。
- 現代主義文學從福樓拜以來一直孜孜不倦地探索並遭遇語
 言。現代主義繪畫從馬內以來同樣刻苦地探索著媒體本

　　身：畫布的扁平，符號、顏料和筆法的結構，畫框的問
　　題。

● 現代主義藝術作品的主要前提是摒除所有表述的古典系
統，消滅「內容」，排斥主體性和作者的聲音，棄絕相似
和擬眞，驅除任何形式的現實主義。

● 只有通過加強自身的疆界，保持自身的純粹與自足，避免
任何大眾文化和日常生活指陳的污染，藝術作品方能維護
自身的抗爭姿態：對抗資產階級日常生活文化，以及大眾
文化和娛樂這些資產階級文化表述的主要形式。

　　這種美學最早的範例之一當爲福樓拜著名的「漠然冷靜」和
他的寫作欲望，寫「一本與什麼都不相關的書，沒有任何外界瓜
葛，而只靠其風格的內部力量來統一自身的書」。福樓拜可以說
是爲現代主義在文學領域奠定了基石，既爲其從尼采到巴特的擁
護者也爲其批評者如盧卡奇。這種現代主義美學的其他歷史形式
可見於自然主義的臨床與解剖的目光；[29]十九世紀末以來爲藝術
而藝術的學說，無論其披著古典的抑或是浪漫主義的外衣；世紀
轉折時期常見的對藝術和生活一分爲二的堅持，這種觀點把藝術
銘寫在死亡和男性氣質之上，而把生活評價爲下等和女性的；最
後是從康丁斯基到紐約學派的有關抽象主義的絕對化主張。

　　但是，直到一九四〇和一九五〇年代，現代主義福音和隨之
而來的對媚俗（kitsch）的批判方臻盛時，近似於美學領域中的
一黨專制國家。當下，後結構主義關於語言和書寫，性和潛意識
的觀念在何種程度上是通往全新文化視野的後現代起點，依然是

個尚待斟酌的問題。或者，儘管後結構主義對現代主義觀念進行了猛烈的攻訐，它是否只是現代主義本身的另一重變體。

　　此處，我並不想把現代主義複雜的歷史簡化爲抽象的概括。顯然，要理解理想的現代主義作品中各色的層次和要素，就必須將其放入並且通過特定歷史和文化脈絡中的特定作品來閱讀。譬如，對不同時期的藝術家來說，藝術作品的自足性這個觀念具有不同的歷史決定因素：在《判斷力批判》（*Kritik der Urteilskraft*）中第一個闡述這個觀念的康德，一八五〇年代的福樓拜，第二次世界大戰時期的阿多諾，或者，今天的史黛拉（Frank Stella）。我想要說明的是，把現代主義的複雜歷史簡化成程式化的典範的，恰恰是現代主義的宣導者們。他們之所以這麼做，是爲了護衛當時的美學實踐，而沒有爲從當下的角度理解過去提供豐富的閱讀可能。

　　我也並非要證明，現代主義只有一種男性的性別政治，女性爲了與此對抗，必須尋求自己的聲音，自己的語言，以及她們自己的女性美學。我想要強調的是，我們必須把現代主義強勁的男性神話（在馬里內蒂〔Filippo Marinetti〕、容格爾〔Ernst Jünger〕、貝恩〔Gottfried Benn〕、路易斯〔Wyndham Lewis〕、塞利納〔Louis-Ferdinand Céline〕等人身上，這一點清晰可見，更不用說馬克思、尼采和佛洛依德）與其不懈地將大衆文化女性化和低下化的努力（儘管如此作爲使得現代主義不再顯得那麼具有英雄氣概）放在一起來觀看。畢竟，現代主義藝術作品的自足性一直是其抵抗、戒絕和抑制的結果：對大衆文化的誘惑的抵抗，對取悅更多受衆的歡愉感的戒絕，以及對任何對現代

性嚴苛的前提條件構成威脅的東西的抑制。現代主義者堅持純粹
性和藝術的自足性，佛洛依德在自我（ego）和本我（id）間偏
愛前者，並且堅持穩定的自我疆界，而馬克思則在生產和消費之
間偏向前者，這之間的相同點是顯而易見的。畢竟，在傳統中，
大眾文化的誘惑被描摹成一種在夢中和虛幻中失去自我的危險，
一種僅僅消費而不生產的危險。[30]因此，儘管無可否認地具有反
抗資本主義社會的姿態，我們在這裡所描述的現代主義美學及其
嚴苛的工作倫理似乎更站在資本主義社會的現實原則一邊，而
非其快樂原則。我們能得出這一結論，多虧了現代主義的一些傑
作，但是，不可否認的是，在這些作品作為自足的現代性傑作的
組成當中，常常銘刻著單向度的性別書寫。

五

　　此處更深一層的問題牽涉到現代主義與孕育它而且在它發展
的各個階段滋養它的現代化進程之間的關係。換言之，問題在
於，儘管現代主義規畫具有明顯的異質性，為什麼某種有關現代
的普遍論述依然能夠長久地存在於文學和藝術的批評當中？為什
麼直至今日，現代主義論述在文化機構中的霸權地位依然無法被
最終取代？我們必須加以質疑的是現代主義美學和現代化發展的
神話和意識形態之間所謂的對抗的關係，從表面上來看，現代主
義執著其詩意語言的永恆的力量，以此來排斥現代化進程。後現
代時期開始用各種論述來質疑對一帆風順的進步和現代性的種種
優勢的信仰。以此為出發點，我們可以清楚地看到，即便在其最

激烈的反資本主義表現中，現代主義，和它所抨擊的世俗的現代化一樣，深深地糾纏在相同的過程與壓力之中。尤其在對工業和後工業資本主義關於生態環境的批判中，以及對資本主義父權社會的女性主義批判中，現代主義和現代化神話之間隱匿的關聯顯而可見。

我想通過考察迄今爲止影響最大而且最經典的兩套關於現代主義歷史發展脈絡的論述，來簡要說明以上觀點。這兩套論述是葛林伯格關於繪畫和阿多諾關於音樂和文學的論述。兩位評論家都認爲大眾文化是現代主義的他者，是其陰魂不散的鬼影，高雅藝術必須與之抗爭，以維護自己的領地。儘管這兩位評論家不再把大眾文化想像爲女性，他們對現代主義的思考依然保持在舊有典範的軌道之中。

事實上，葛林伯格和阿多諾通常被視爲現代主義美學之純粹性的最後衛士，自從一九三〇年代末期以來，他們以現代大眾文化之冥頑不化的敵人而著稱。（當然，大眾文化已經成爲當時一些專制國家有效的統治工具，在這些國家中，現代主義作爲腐朽或沒落之物被禁止了。）在他們的氣質和批判視野方面，這兩位評論家之間自然存在有許多不同之處，但是，他們都相信現代藝術發展的必然性。粗略地說，他們均相信進步，即便不是社會的進步，那起碼是藝術的進步。他們的作品中明顯地表露出有關直線形發展軌跡和藝術的最終目標的比喻。譬如葛林伯格：「前衛派在對絕對的尋求中，達至『抽象』或者『非客觀性』藝術，以及詩歌。」[31]從法國一八六〇年代最早的現代主義前衛繪畫到紐約學派的抽象表現主義（葛林伯格時候的真理），葛林伯格如何

把現代主義繪畫敘述成單向度的發展脈絡，更是人所共知了。

　　同樣的，從後期浪漫派音樂到華格納，最終到勳伯格和維也納第二學派（阿多諾時候的眞理），阿多諾也在其中辨識出一種歷史發展邏輯。誠然，兩位評論家都承認這些發展脈絡中存在著阻礙因素，在阿多諾的敘述中，史特拉汶斯基（Igor Stravinsky）代表了這種阻礙，在葛林伯格處，是爲超現實主義。但是，歷史進化，或者說，美學進化，仍舊主導著兩者的理論，並且賦予其某種僵化的特徵。看起來，阻礙和歧路反倒凸顯了現代主義通往其終極目標的充滿戲劇性的必經之路，這個終極目標可以是葛林伯格所描述的輝煌的勝利，也可以是阿多諾筆下的純粹的否定性。在這兩位評論家的著作中，現代主義理論成爲被移植入美學領域的現代化的理論。而這恰恰是這種現代主義理論的歷史強勢所在，也使得這種理論和它所經常批判的學院形式主義區分開來。此外，阿多諾和葛林伯格都認爲，盛期現代主義在發展到頂峰之後，趨向衰退。阿多諾寫了有關「新音樂的老年」，葛林伯格則將他的憤怒宣洩到波普藝術以降繪畫中再現意識的重新出現。

　　同時，阿多諾和葛林伯格也都意識到現代化的代價，他們也都了解，事實上，正是文化空間商業化和殖民化不斷加快的步伐形成了現代主義前進的推動力，或者，更確切地說，把它推到了文化領域的邊緣地帶。尤其是阿多諾，他始終清醒地意識到，自從十九世紀中葉現代主義和大眾文化同時降生以來，兩者一直在情不自禁地跳著雙人舞。對他來說，藝術的自足性是一種相對的現象，並非爲形式主義失憶症辯護的機制。在他有關從

華格納到勳伯格的音樂轉變的分析中，我們可以清楚地看到，在
阿多諾的眼中，現代主義一直是基於對大衆文化和商業化的反應
而形成的，是在形式和藝術材料層面上運作的反應構成。葛林伯
格一九三〇年代後期的作品也清晰地反映出，他同樣意識到，在
某些基本層面上，大衆文化決定了現代主義的面貌和發展過程。
甚至可以說，根據在大衆文化和現代主義之間的「大分裂」的旅
行長短，我們可以衡量我們自己文化的後現代性。然而，在我所
知道的有關現代主義和大衆文化之間想像的對抗的表述中，再沒
有比阿多諾下述論述更爲精闢的了。在給班雅明的一封信中，阿
多諾寫道：「兩者（現代主義和大衆文化）都帶有資本主義的傷
痕，都包含有變化的因素。兩者都是從自由身上撕裂的兩半，但
是，它們卻永遠無法拼接成自由」。[32]

　　但是，討論遠不能到此爲止。盛期現代主義的後現代危機以
及它的經典表述必須被視爲資本主義現代化本身的危機和根深蒂
固的父權結構的危機，而後者支撐著前者。傳統的二分法將大衆
文化看成是單一的，吞噬一切的，專制的，隸屬於退化和女性的
陣營（「專制主義激發了退回母體的欲望」，引自艾略特[33]），
而現代主義則是進步的，充滿活力的，代表了文化中的男性優
勢。在過去的二十多年中，無論在經驗層面，還是理論層面，這
種觀念都從不同的方式受到了挑戰。有關現代文化的歷史，語言
的本質和藝術自足性，人們發展了新的理論和詮釋。有關現代主
義和大衆文化，新的理論問題湧現出來。我們中間的大多數人很
可能會贊同，我在此處所描寫的現代主義觀念，即便它仍在博物
館和學院一類的文化機構中占據重要席位，也已是昨日黃花。

一九五○年代末以來，以後現代名義進行的對盛期現代主義的攻擊，在我們的文化中留下了自己的印記。我們仍然在努力探究這一轉變造成的所得與所失。

六

　　那麼，後現代主義和大眾文化之間的關係又是怎樣的呢？後現代主義如何進行性別書寫？後現代主義和現代化的神話之間又是何種關係？如果說在某個潛意識層面上，現代主義美學的男性特徵與現代化的歷史相連──後者強調工具理性、朝向終極目標的進步、強化的自我疆界、紀律以及自控力，如果說現代主義和大眾文化都易受到以後現代為名的批判，那麼，我們必須詰問，在何種程度上，後現代主義為真正的文化轉變提供了可能性，或者，在何種程度上，對逝去傳統的後現代入侵僅僅製造了擬像，一種即時圖像文化，它通過掩蓋最新現代化突進所造成的經濟和社會錯亂，使其顯得愜意宜人。我認為，在後現代主義所帶來的影響中，這兩者兼而有之。但此處我想要集中討論的，僅限於一些充滿前景的文化轉變的徵兆。

　　後現代主義變幻無形的性質和不定的政治立場使其現象殊難把握，其範圍之界定幾乎不可為，有鑑於此，我若能提供一些嘗試性的思考，足矣。此外，一家之後現代主義可以是另一家之現代主義（或是其變體），而與此同時，當代文化的某些朝氣蓬勃的新形式（例如，個性鮮明的少數族裔文化和類型豐富的女性主義文學和藝術作品在廣大公眾中的湧現）卻極少被視為後現代，

即便這些文化現象深刻地影響了廣義的文化以及我們探究當今美學政治的方法。從某種層面上來說，恰恰是這些文化現象的存在挑戰了關於現代主義和大眾文化必然進步的傳統信念。如果後現代主義不僅僅是現代對自身的又一次反叛，那麼，它就必須在有關對前衛主義進步觀念的挑戰意義上來加以界定。

這裡，我的用意並不是要再一次界定，什麼是眞正的後現代，但是，在我看來，有一點是十分明白的，即，若要測繪當代文化的特殊性，從而釐清它和盛期現代主義的距離，對大眾文化和女性的（女性主義）藝術的審視是必不可少的。不管我們是否使用「後現代主義」這個術語，女性在當代文化和社會中的位置以及對此文化的影響，與盛期現代主義和歷史前衛派時期截然不同，這一點是毋庸置疑的。高雅藝術對某些大眾文化形式的借用（反之亦然）愈來愈模糊了兩者之間的界限，這一點也是明白無誤的。現代主義曾經借助其長城驅逐蠻夷，保衛文化的戰場，而今僅僅是一片光滑的空地，對一些人來說，這塊土地也許是肥沃的，而對另一些人而言，則是危險的。

這一有關後現代的辯論的核心點在於現代藝術和大眾文化之間的大分裂，一九六〇年代的藝術運動在其對盛期現代主義經典的實踐批判中，開始有意地摧毀此分裂，而當今的文化新保守主義者則試圖將其重新建立起來。[34]人們普遍認同的有關後現代主義的特徵之一在於，後現代主義嘗試在高雅藝術的形式與大眾文化和日常生活文化的某些形式和範疇之間進行協商。[35]在這種歸併的努力的同時，女性主義和女性作爲藝術的主要力量出現了，隨之，以往遭以貶斥的文化形式和範疇（譬如裝飾藝術、自傳體

文本和書信等等）受到了重新估量，這種同步現象，我想，恐怕並非出於偶然。但是，融合高雅藝術和大眾文化的原初動力（如六○年代早期的波普藝術）與女性主義有關現代主義的批判並不相關。這種融合的努力應當歸功於歷史前衛派（包括達達、建構主義〔constructivism〕和超現實主義等藝術運動），它試圖將藝術從其美學隔離區中解放出來，並將藝術和生活重新結合在一起。[36]的確，在某些層面上，早期美國後現代主義者把高雅藝術領域向日常生活想像和美國大眾文化開放的努力，比之歷史前衛派在高雅藝術和大眾文化的裂縫中尋求生存的嘗試，頗有相似之處。回顧起來，為了克服資本主義唯美主義及其與「生活」的割裂，二○年代的主要藝術家所使用的武器恰恰是當時傳播甚廣的「美國主義」，後者包括爵士樂，體育，汽車，技術，電影和攝影。這裡，布萊希特是一個很好的例子。而他正是受到十月革命之後俄國前衛派及其為大眾創造一個革命前衛文化的白日夢的巨大影響。看起來，二○年代的歐洲美國主義在六○年代返回了美國本土，點燃了早期後現代主義者反抗英美現代主義之高雅文化教條的戰火。兩者的區別在於，歷史前衛派通常在爭取新社會的革命主張（這也是新藝術的必要條件）的基礎之上——甚至當它反對列寧主義前衛政治的時候，認為其壓制了藝術家，來協商它的政治意識。在一九一六年（達達在蘇黎世的「爆發」）和一九三三、一九三四年（德國法西斯主義和史達林主義清洗歷史前衛派）之間，許多主要藝術家十分認真地看待前衛派這個名字中所包涵的主張，亦即，領導整個社會，走向文化的新領域，並為大眾創造前衛藝術。當然，在二戰之後，這種革命藝術和革命

政治雙棲雙宿的精神消失了。其原因不僅僅在於麥卡錫主義，而更是史達林的黨羽對二〇年代左翼前衛派之所爲的結果。六〇年代美國後現代主義者試圖重新協調高雅藝術和大眾文化之間的關係，並在那個年代風起雲湧的新的社會運動中贏得其政治力量，而在這些運動中，女性主義運動涉及了階級，種族和性別，對我們的文化也許發揮了最具持續力的影響。

但是，在性別和性方面，歷史前衛派同樣是父權的，厭女和男性主義的，與現代主義的主要流派沒有多大區別。我們只需看看馬里內蒂的「未來主義宣言」中使用的比喻，或者讀一讀弗萊塞爾（Marie Luise Fleisser）在題爲〈前衛派〉（"Avantgarde"）的文章中對她與布萊希特的關係的尖刻的描寫——其中，那位來自巴伐利亞的年幼無知，卻具有文學抱負的女人變成了這位惡名昭彰的大都市作家陰謀下的畿內亞豬。或者，我們還可以想想俄國前衛派是如何拜物教般地崇拜生產，機器和科學，法國超現實主義文學和繪畫如何把婦女描摹成爲男性幻想和慾望的對象。

至於五〇年代末六〇年代初的美國後現代主義，與它們之間也沒有大的差別。但是，前衛派對美學自主性的批判，它充滿政治內涵的對高雅藝術之高雅的攻訐，它對以往遭受忽視甚至流放的其他文化形式的確認的渴望，創造出一種美學氣候，在其中，女性主義政治美學能夠繁榮，能夠發展其對於父權凝視和墨蹟的批判。六〇年代對事件、行爲和表演的美學反叛明顯地受到了達達、Informel和行爲繪畫的啓迪。除了少數例外，諸如艾克斯波特（Valie Export）、摩曼（Charlotte Moorman）、許尼曼（Carolee Schneemann）的作品，這些形式並沒有傳達女性

主義感覺或者經驗。但是，富有歷史深意的是，女性藝術家逐漸
使用這些形式，從而表達自己的經驗。[37]從前衛派實驗到當代女
性藝術之間的道路，比之從盛期現代主義到女性藝術的人跡稀少
的旅程，似乎短得多，更少荊棘，且更具創造性。面對當代藝
術，我們大可質疑，設若沒有女性主義在藝術中的蓬勃活力，沒
有女性藝術家表述身體經驗以及與性別相關的表演經驗的種種方
式，表演和「身體藝術」是否還能成為七〇年代藝術舞台上的
主要風景。我只需提雷娜（Yvonne Rainer）和蘿莉・安德森之例
（Laurie Anderson）即可。同樣的，在文學中，設若沒有女性運
動的社會和政治存在，設若女性沒有堅持男性有關感覺和主體性
的觀念（或者，此觀念的或缺）不適用於女性，那麼，有關感覺
和認同的思索，有關與性別和性相關的感官經驗和主體性的探究
就幾乎不可能成為美學爭論的主題。這一爭論甚至駁詰了後結構
主義有關主體死亡的強勁的論述和德希達式的對女性的徵用。
因而，德國七〇年代小說中對「主體性」問題的關注並非如人
們通常以為的始於施奈德（Peter Schneider）的《藍茨》（*Lenz*,
1973），而更應追溯到施特魯克（Karin Struck）的《階級愛
情》（*Klassenliebe*, 1973），以及巴赫曼的《馬利納》（*Malina*,
1971）。

女性藝術和文學到底在何種程度上影響了後現代主義進程，
不管我們如何回答這一問題，可以肯定的是，女性主義對社會以
及藝術、文學、科學和哲學論述中父權結構的激進的質疑，是我
們衡量當代文化特殊性，其距離現代主義及其製造之大眾文化女
性神話的遠近的尺規之一。即便近來布希亞還將女性特徵賦予大

眾，作爲女性威脅的大眾文化和大眾，此類觀念已屬於另一個時代。當然，布希亞讚揚了而非貶低大眾的女性特徵，從而賦予這一陳舊的二分法一層嶄新卻又更爲複雜的含義。但是，他的作法也許僅僅是又一種尼采式的擬象。[38]經過女性主義對電視、好萊塢、廣告和搖滾樂中多層次的性別歧視的批判，這種陳舊的修辭不再具有誘惑力。所謂大眾文化的威脅（或者，其優勢）是「女性的」，這種觀念也終於失去了說服力。也許，其逆反陳述更能說明些問題：大眾文化執著於性別化暴力的某些形式對女性而非男性更形成一種威脅。畢竟，眞正控制了大眾文化生產的，往往是男性而非女性。

總言之，我們可以清楚地看到，把大眾文化視爲女性的和低下的這種觀念，其主要歷史位置在於十九世紀晚期，即便作爲其基礎的大眾文化和高雅藝術二分法直到最近才失去其說服力。另一點也十分清楚，即，這種思維模式的衰亡與現代主義自身的衰落同步而行。但是，我要強調的是，主要是女性藝術家在高雅藝術中可見的與公開的存在，以及大眾文化中新型女性表演者和生產者的出現，才使得這種陳舊的性別機制成爲過時之物。這種將女性特徵賦予大眾文化的普遍作法，其前提總是將女性排除在高雅文化及其機構之外。現在，這種排除的行爲已經成了昨日黃花。於是，往昔的修辭喪失了說服力，因爲現實已經變化了。

蕩婦與機器——
佛列茲‧朗的《大都會》

　　對於佛列茲·朗家喻戶曉的，同時也是惡名昭彰的科幻劇作《大都會》（*Metropolis*），輿論從未青眼相加。儘管人們頗爲讚賞這部影片的視覺成就，[1]卻往往批評其內容過於簡單化，構思不當，或者，純粹是反動的。當這部電影於一九二七年第一次在美國上映時，《紐約時報》的評論家巴特萊特（Randolph Bartlett）對導演大加詬病，認爲他「對戲劇的眞實性缺乏興趣」，「沒有能力」提供情節動因，這因此使得此片在美國的重新編輯順理成章。[2]在德國，評論家艾格布萊希特（Axel Eggebrecht）攻訐《大都會》神祕化地扭曲了「階級鬥爭不可動搖的辯證關係」，爲史特拉斯曼（Gustav Stresemann）掌政下的德國奏響了紀念碑式的頌歌。[3]艾格布萊希特的批評主要針對影片結尾處資本和勞動的和解，這得到了左派評論家們的再三引用。的確，如果我們把現代技術社會中階級和權力之間的關係視爲這部影片的唯一的主題，那麼，我們必須承認，這些評論家們的論點是正確的。而且，我們也會贊同克拉考爾的觀點，他認爲，在影片的意識形態主題句「心靈爲手和腦的中介」和法西斯「旨在贏得並保有人民的心」（戈培爾）的意識形態宣傳「藝術」之間，存在著親緣關係。[4]克拉考爾特意以朗自己的話來結束他對《大都會》的評論，在這段話裡，朗描述了戈培爾在希特勒上台不久後與朗本人的一次談話，「他（指戈培爾）告訴我，許多年前，他與領袖在一個小鎭觀看了我的電影《大都會》，希特勒說，他想讓我製作納粹電影。」[5]

　　這種基於階級和政治經濟觀念的意識形態批判的一個問題在於，它屢屢暗示，社會民主黨人的改革主義不可避免地幫助

了希特勒上台，從而模糊了威瑪共和和第三帝國之間的政治區別。這種批評更爲成問題的地方在於，它對這部電影社會想像之外的其他重要層面視而不見，這些層面顯然也處於影片敘事的中心，其重要性絲毫不亞於社會想像層面。傳統的意識形態批判當然不錯，但其盲點把我們拘囿在對影片單一維度的閱讀中，使我們無法理解《大都會》在觀眾中激起的巨大興趣。我認爲，觀眾之所以如此喜愛此片，其原因恰恰在於評論家置之不理的那些敘事因素。例如，大都市的統治者之子弗里德（Freder），與來自地下的向工人宣講和平與社會和諧的女子瑪麗亞（Maria）之間的愛情故事，評論家們向來斥之爲感傷的和幼稚的（愛斯納〔Lotte Eisner〕、延森〔Paul M. Jensen〕）；科學家羅特旺（Rotwang）在實驗室精心複製機器蕩婦瑪麗亞，被視爲阻擾故事發展的反生產行爲（克拉考爾）；這位機械蕩婦的某些行爲，如跳肚皮舞，被稱作枝節蕪蔓，不可理喻（延森）；影片有關中世紀宗教和煉金術的象徵意象被視爲不適合用來描寫未來的都市生活（艾格布萊希特）。但我認爲，正是雙重瑪麗亞的設計、宗教象徵主義的運用、以女機器人來代表技術的手法，以及弗里德和女性與機器、性與技術的複雜關係，爲窺探此片的社會和意識形態想像提供了關鍵性。儘管克拉考爾對《大都會》的具體分析忽視了這一重要的技術與性的關係，但他在《從卡里加利到希特勒》（*From Caligari to Hitler*）一書中的論述確實是十分有道理的：「《大都會》充滿了豐富的地底暗流，像走私物品一樣穿越了意識的邊界，沒有受到盤查。」[6]此處的問題在於如何定義這些地底暗流，克拉考爾在其影片分析中不屑於此。

　　當然，迄今爲止評論家的注意力主要集中在電影有關技術圖像的強勁的序列之上，後者在絕大程度上控制了影片敘事的走向。

　　——影片開場的一系列鏡頭展現了城市偉大的機器，以不可動搖的節奏運轉轟鳴。

　　——在廠房中，弗里德目睹了猛烈的爆炸，技術在他眼中變成了吞食祭品的摩洛神（moloch），在中央控制大樓中，控制盤像太陽一樣轉動，在這一切種種的呈現中，技術宛如神祗，呼喚著膜拜、臣服與祭祀。

　　——巴別塔的意象（事實上，大都市的機器中心就被稱作新巴別塔）把技術和神話及傳說聯繫起來。這一聖經的神話被用來建構中心主題，即，勞動分化爲用於建築的手和用於設計和思考的腦，這是本片建議必須克服的分化。

　　——大都市統治者高坐在他的控制和交流中心，而工人們深居於地下的廠房內，機器爲統治者服務，卻同時奴化了工人，在其中，資本和勞動的衝突一覽無遺。

　　——最後，也許也是最重要的，技術被象徵化爲女機器人，一個率領工人摧毀廠房的機器蕩婦，最終被燒死在火刑台上。

　　艾格布萊希特和克拉考爾把朗對技術的描寫與一九二〇年代的機器崇拜聯繫起來，這自然是不錯的，機器崇拜也表現在新客觀主義（Neue Sachlichkeit）文學和藝術之中。[7]但在我看來，僅僅把此片放在新客觀主義領域中來考量是不夠的。只要想想《大都會》常被視爲表現主義風格的電影，即可明白一二。的確，如果我們回想一下表現主義對待技術的態度，那麼我們不難看出，

其實，這部電影在代表了威瑪文化關於現代技術的兩極觀點之間左右搖擺。表現主義觀點強調了技術壓迫性和破壞性的潛力，其形成追本溯源，顯然在於一戰機械化戰場帶來的經驗和夢魘般的記憶。在一九二〇年代，尤其在威瑪共和的穩定時期，表現主義的這一觀念逐漸逝去，取而代之的是新客觀主義的技術崇拜及其對技術進步和社會管理的堅定信心。在這部影片中，這兩種觀念各占一席之地。所以，一方面，《大都會》得益於凱澤（Georg Kaiser）的有關技術的表現主義戲劇《煤氣廠》（*Gas*）。兩部作品描寫的主要技術形式是動力、煤氣和電力，《大都會》中有關工業事故的情節與凱澤劇中第一幕煤氣廠爆炸事件十分相似。但在另一方面，影片中城市的造型、高牆林立、橋梁和高架路在塔林般的工廠和辦公樓之間聯結縱橫，又像透了霍赫（Hannah Höch）的達達攝影蒙太奇，以及新客觀主義繪畫中的工業和城市景觀（如葛羅斯貝格〔Karl Grossberg〕、舒爾茲〔Georg Scholz〕、涅凌爾〔Oskar Nerlinger〕）。

因而，從歷史和風格角度來看，朗的《大都會》是表現主義和新客觀主義的合成體，更確切地說，是這兩個藝術運動所持的有關技術的對立的觀點的合成體。這部電影是朗於一九二四年在美國（包括紐約）旅行途中構思的，發行於一九二七年一月。《大都會》試圖回應並解決這兩種相互衝突的有關技術的觀念。儘管表面上影片堅持表現主義反技術的人道主義觀念，但最終仍偏向於新客觀主義一方，在處理似乎難以調和的矛盾過程中，機器蕩婦起了決定性的作用。反諷的是，在作為影片主要敘事的對壓迫性和破壞性的現代技術的撻伐中，朗所依賴的乃是最

先進的電影技術之一，即，舒夫坦（Schüfftan）的鏡子合成技術（Spiegeltechnik），在同一部攝影機上使用兩個鏡頭，拍攝兩個不同的圖像（布景和演員），用一次曝光合成在一個畫面中。如我在下文中論證的，複製、鏡像和投射不僅標誌著這部電影的技術特色，同時也構成了其敘事之心理和視覺層面的核心。

機器／女人──歷史閒話

就我所知，《大都會》中有關機器／女人的主題從未得到深緻的分析。在其最近對《大都會》的重新解讀中，詹京斯（Stephen Jenkins）邁出了重要的一步，把朗電影中女性形象的重要性提升為中心議題。[8]儘管詹京斯對許多有關瑪麗亞和弗雷德的觀察頗為中肯，但他的分析在以下三方面尚有欠缺：詹京斯對瑪麗亞的解讀，從她起初對父親之法的威脅開始，一直到她最終與弗雷德一起重歸大都會的統治系統結束，其間伊底帕斯情結（Oedipus）的分析痕跡過於濃重；第二，詹京斯絲毫沒有質疑朗對技術的再現，因而忽視了一九二〇年代有關政治和意識形態的關鍵論爭；第三，他從未考慮，電影中有關女人和性的男性想像是如何，或者為什麼，與技術圖像聯繫在一起。在我看來，只有深入探討影片中機械蕩婦的母體，方能全面把握本片所要傳達的意義。

發明家／魔法師羅特旺所創造以代替工人的機器人以活生生的女人肉身出現，這究竟是為什麼呢？畢竟，技術世界向來屬於男人，女人總被視為廁身於技術之外，是自然的一部分。詹京斯

解釋道，蕩婦的主要作用在於代表威脅弗雷德的閹割恐懼，如此解讀未免過於簡單。這種詮釋方式可以適用於影片的諸多敘事線索，而且，如此也無法解答，技術與女性性別以及閹割焦慮之間到底有何種聯繫。朗並不以為有任何必要去解釋為何羅特旺製造的機器人托庇女性肉身，這一事實本身恰恰揭示了一個其來有自的傳統在此片中的輪迴再現，這一把機器人刻畫為女人的傳統俯拾即是。

在此，我們不妨把酒閒話歷史。[9]一七四八年，法國醫生梅特里（Julien Offray de La Mettrie）在《人是機器》（*L'Homme machine*）一書中，把人類描寫為由一系列獨特的、機械地運動的部分組成的機器，爾後得出結論，身體不過是一座鐘罷了，與其他事物一樣遵循機械法則。在十八世紀，這一否定情感和主體性的激進唯物主義觀在政治上有助於攻擊封建教權主義（clericalism）和絕對主義國家（absolutist state）的合法性籲求。它希望，那些教會和國家用以合法化其權力的形而上事物一旦被揭示是虛假的，即可被廢棄。然而，與此同時，儘管具有革命性意涵，此類唯物主義理論最終導致產生盲目運作的世界機器的觀念，世界變成了巨大的自動機器，其起源和意義非人類所能理解。意識和主體性降格為全球機械主義的小小功能之一。社會生活不再由形而上之合法性許可權所決定，取而代之的是自然法則。現代技術時代及其合法的機器由此誕生了。

在十八世紀，上百位機械師試圖創造機器人，即能夠行走和跳舞、畫畫和唱歌、吹笛或彈琴的人類替代品，而且，這些機械師的表演成為歐洲宮廷和城市的主要景觀之一，這一切絕非偶

然。像人的機器人「安德羅丁」（android）和機器人，如法國
工程師佛康森（Jacques de Vaucanson）製造的吹長笛的人，瑞士
鐘錶匠賈桂—道茲（Pierre Jacquet-Droz）製造的管風琴演奏師，
捕捉了時代想像，代表了人類世代以來夢想的實現。隨著後來驅
動工業革命的勞動機器的系統引介，機器人文化衰退了。但恰恰
在這一時期，即十八、十九世紀轉折時候，文學開始介入這一主
題。機器人不再被視爲機械發明天才的證明；恰恰相反，機器人
被當作噩夢，對人類生活的威脅。作家們在機器人身上發現了與
眞實人相似的駭人特徵。這些作家的主題並非機械製造的機器人
本身，而在於機器人對人類帶來的威脅。我們不難看到，這一文
學現象所反映的是人類本性和身體之技術化的愈演愈烈，在十九
世紀早期，這種技術化達到了一個新的程度。

　　十八世紀的機器人製造者們並沒有特別偏頗任何一種性別
（男、女機器人的比例均衡），而令人震驚的是，後來的文學作
品則明顯偏好女機器人。[10]所以，從歷史角度來說，我們可以得
出結論，一旦機器開始被人們視爲魔鬼的、無以解釋的威脅，視
爲混沌和破壞的包容物時——舉例來說，這個觀點代表了十九世
紀對鐵路的典型反應，[11]作家們就開始把機器人想像爲女人。因
而，我們此處所面對的是一個複雜的投射和錯置過程。面對不斷
改進的機器，人們的恐懼和感官焦慮投射成爲男性對女性的性的
畏懼，這其中所反映的是佛洛依德所謂的男性閹割恐懼。相對而
言，這一投射過程不難理解；儘管傳統上，女人與自然的關係比
男人與自然的關係更爲緊密，然而從十八世紀以降，自然本身逐
漸被詮釋爲一個巨大的機器。女人、自然和機器的內涵融合爲一

體，三者的共同性在於：他者性；這三者在其存在中，召喚著恐懼，威脅著男性權威和統治。

終極技術想像——無母創造

　　基於上述假設，讓我們回到《大都會》。我在上文已經提到，影片本身並沒有回答，為什麼機器人是女性；它想當然地就使用了女機器人，並把她刻畫為擬自然的。然而，哈堡的小說作為影片改編的基礎卻明確陳述了其所以然。在小說中，羅特旺解釋了為什麼製造女機器人，而不是城市統治者弗里德森（Fredersen）所命令的作為人類勞力替代品的男機器人。羅特旺說道：「任何一個男性創造者都會為自己創造一個女人。我不相信造物主的第一個作品是男人這一假話。如果創造這個世界的神是男性……那麼，他當然會先造一個女人。」[12]這一段解釋似乎與我上文提出的假設並不吻合，後者認為，女機器人所反映的是男性對技術和女人的雙重恐懼。與之相反，這一段文字所暗示的是，女機器人起源於她的男性造物主昇華後的性慾。這使我們不由得想到皮格馬利翁（Pygmalion）神話，根據這個神話，女人絕不是男人的威脅，而是保持著消極和順從的特徵。但如果我們看到在這兩個例子中，男性均處於主導地位，那麼，這一矛盾就不難處理了。畢竟，羅特旺是把機器人當作物品來製作的，當作一件他能夠控制和主導的無生命的對象。

　　此處的問題顯然不是男性對待女性的性慾望。創造了那個他者——即，女人——的，是一種更深的性（libidinal）慾望，這

個創造他者的過程也同時褫奪了對象的他者性。技術男人所時常
忽視的恰恰是實踐這一終極任務的慾望。在通往對自然更強的技
術宰制的路上，大都會的統治者和工程師必須嘗試創造一個女
人，以男性角度來看，女人遵其「自然天性」是對抗技術化的。
僅從自然生理複製角度說來，女人與技術生產領域保持著質的距
離，後者只能生產出無生命的物品。通過製造女機器人，羅特旺
實現了無母生殖的男性幻想；更重要的是，他所創造的不僅僅是
自然生命，而是女人本身，自然的象徵。自然與文化的斷裂似乎
癒合了。最徹底的自然技術化以再自然化的形式出現，即，重返
自然的過程。男人終於實現了渾然一體的孑然一身的狀態。

　　這當然是想像的解決方式。而且，這種解決方式把暴力施加
在眞實女人身上。眞實的瑪麗亞必須被征服，被剝削，這樣，通
過男性的神奇力量，機器人瑪麗亞才能被賦予生命，這正是該傳
統的標誌性主題。這部影片充分表明了，在各方面，眞正起作用
的是男性統治和操控：如對眞實瑪麗亞的控制，這個女人代表的
是對高技術世界及其心理和性壓制系統的威脅；羅特旺對女機器
人的控制，在他的命令之下，他的造物執行特定的任務；大都會
統治者對勞動過程的宰制，他計畫以機器人來替代內在無法控制
的人類勞動力；最後，統治者通過對女機器人，即，假瑪麗亞的
狡猾利用，來實施對工人活動的掌控。

　　於是，在這一層面上，這部電影暗示了女人和技術之間一種
簡單的、極端有問題的同源對等性（homology），這種對等性
從男性投射中生發出來：正如男人發明和製造技術物品來爲自己
服務，滿足自己的慾望，女人被希望是用來反映男人的需要，爲

她的主人服務，因為女人在社會領域是由男人發明和製造的。此外，正如技術物品被視作男人之自然能力的擬自然延伸，在男人眼中，女人被視作男人再生產能力的自然容器，男人創造力的簡單肉體延伸。然而，不論是技術，抑或是女人，都絕不能被視為男人能力的單純自然延伸。技術和女人一直具有其質的獨特性，這二者的威脅性恰恰來源於它們的他者性。正是此他者性威脅導致了男人的焦慮，加強了男人控制和主宰此他者的決心。

處女和蕩婦——雙重威脅的錯置

在影片中，女人的他者性以兩種傳統的女性形象表現出來：處女和蕩婦，這兩種形象皆著眼於性。雖然，處女和蕩婦都是想像建構，是男性想像的「理想類型」，屬於博文遜（Silvia Bovenschen）所謂的「想像的女性氣質」[13] 之範疇，但是，這兩種女性形象的建構遵循女性特有的、真實的社會、生理學和心理學內在特徵，因而，我們不能視之為另一類虛假意識而加以廢棄。《大都會》最有意思的地方在於，儘管是出於男性角度的想像，這兩種女性形象均對高技術、高效率和工具理性的男性世界造成了威脅。儘管從情節發展和意識形態實體層面上來說，影片盡其所能地消除這一威脅，並在大都會中重建了男性統治，但是，這一威脅在整部影片中自始至終存在著。首先，真實瑪麗亞對城市統治者弗里德森造成了挑戰。她預言了心的統治，即，感情和情感滋養的統治。在她出場的片段中，瑪麗亞領著一群衣衫襤褸的工人孩子進入大都會「金色青年」（jeunesse dorée）的

歡樂花園。這其中所暗示的是瑪麗亞的生育和母性滋養能力。但同時，當瑪麗亞向弗里德揭示了工人階級的悲慘生活，她也就使弗里德疏離了自己的父親。在影片開始時，瑪麗亞顯然代表了對大都會主人的威脅，而到了影片結束時，她則變成了整個系統的人質。這清晰地表現在下列情節中，即，羅特旺帶著弗里德森暗中窺視瑪麗亞對深居地下墓穴的工人發表演說。弗里德森根本就不知道城市地下存在著黑暗的墓穴，這一事實本身就說明了，弗里德森的統治並非天羅地網，無所不在。弗里德森的目光通過高牆上的一個小孔注視著地底墓穴的集會，聆聽瑪麗亞對工人宣講和平與忍耐，而非反叛。瑪麗亞散播著先知的預言，預示著主人和奴隸之間終將和解：「在計畫的腦和建設的手之間，必將出現一個調解者」，「心能夠溝通兩者」。弗里德森並不贊同這一觀念，他並不認為這是遮掩勞動和資本、主人和奴隸之間的矛盾的意識形態面紗（而這顯然是希特勒和戈培爾解讀這部影片的方式），因此，他抽身退離了窺視孔，面色嚴峻，雙手緊握著拳頭，深深插入口袋之中，然後，他命令羅特旺去製造一個酷似瑪麗亞的機器人。弗里德森向空中揮舞著拳頭，說道：「把這女孩藏在你家裡，我把機器人派到工人中間，在他們中間製造事端，破壞他們對瑪麗亞的信心。」從社會和意識形態角度，我們很難解釋弗里德森的反應，因為瑪麗亞與布萊希特的屠宰場裡的聖約翰娜（Saint Joan of the Stockyards）一樣，宣講的是社會和平。但從心理學角度來看，我們完全可以理解弗里德森為什麼要破壞瑪麗亞在工人中的影響。他所感受到的威脅絕非是工人有組織的反抗，而是他對情感以及感情滋養的懼怕，也就是說，他的畏懼

針對的是女人，即，瑪麗亞，所代表的一切。

　　弗里德森對女性氣質和情感滋養的恐懼引發的是男性關於女機器人的幻想，在影片中，這個女機器人象徵了世代以來男權建構的兩種女性形象，這兩種女性形象恰恰與有關技術的兩種同源的觀點聯繫起來。在機器／女人身上，技術和女人以男性想像的造物和／或崇拜對象出現。女人作爲無性處女／母親或妓女／蕩婦的雙重天性的神話投射到技術之上，後者的雙重性表現在或是中性和馴服的，或是具有潛在威脅性，難以駕馭的。一方面，我們看到馴服的、在性方面被動的女人形象，她服從男人的需要，反映出主人想像中的女性形象。這種類型在影片中最典型的代表是創造不久的女機器人，那時，她遵從她的主人的願望，聽候他的命令。技術似乎完全處於男性的掌控之中，其作用正如男性所設想的，是男性慾望的延伸。但即便此刻，駕馭技術依然十分費力。影片告訴我們，羅特旺在製造他的機器人時失去了一隻手。當機器人第一次會見弗里德森時，他背對這鏡頭站著。當女機器人走上前去，伸出手向弗里德森問候時，他猛然警覺地倒退了一步，使人不禁想起他第一次見到眞實瑪麗亞時下意識的身體反應。後來，羅特旺把順從的無性的機器人變爲瑪麗亞的化身，弗里德森則把她作爲煽動者派到地底的工人中間。於是，女機器人搖身成爲妓女／蕩婦，混沌無序的禍根，她象徵了女性的威脅力量，而這本是機器人所缺乏的（或者起碼是處於男人控制之中的）。當然，和處女／母親的無性的特徵一樣，蕩婦的性的特徵同樣是男性的幻想。確實，機械蕩婦一開始依賴且順從弗里德森，正如原初的機器人與羅特旺的關係一樣。但此處存在著意味

深長的曖昧性。雖然蕩婦的作用是弗里德森操縱工人的中介，她也召喚出性慾的（libidinal）力量，這力量威脅了弗里德森的統治和大都會的社會肌理，因而，這力量必須被消除，以重建秩序和控制。影片在在表明，蕩婦的性威脅了男性統治和控制，這恰與有關技術的觀念相呼應，即，技術不再是人所能駕馭的，並釋放出其破壞人性的潛能。畢竟，影片中的蕩婦是承載了男性有關女性的性破壞力的技術物品。

男性凝視，以及，規訓和慾望的辯證法

正是在此技術和女人之性的脈絡中，影片中一些常被視爲無足輕重的情節才呈現出完整的意義。羅特旺安排了一次盛大的聚會，所有出席的客人都是男性。在這次聚會上，羅特旺首次呈出了外貌與處女／母親／情人之典型瑪麗亞一模一樣的機械蕩婦，以證明沒人能夠分辨出機器人和眞人。在流光麗影中，假瑪麗亞從一個巨大的裝飾性的甕中冉冉出現，跳著迷人的曼妙的豔舞，吸引了在場所有男性充滿慾望的凝視。影片對這一凝視的處理方式十分到位，採用了不同男人的眼睛逼視鏡頭的一組蒙太奇。從電影技術角度來看，這是此片最有意思的序列之一，爲我們理解之前瑪麗亞和機器人出場的序列提供了幫助。當假瑪麗亞從她的甕中嬝嬝升起，輕解羅衫時，由男人凝視的眼睛組成的蒙太奇刻畫出男性凝視事實上如何建構了螢幕上女性的身體。我們彷彿在目睹機器人的第二次、公共的創造，她的肉體、皮膚和身體不僅被暴露出來，而且由男性的慾望再次建構而成。如此再回顧先

前的序列，我們就會明白，攝影機鏡頭其實一直把觀眾放在影片中男人占有的位置：工人們著魔似地望著在燭光照耀的講壇上演講的瑪麗亞；背對著鏡頭的弗里德森凝視著羅特旺的機器人；羅特旺的電筒光把瑪麗亞固定在洞穴中，從而在象徵意義上強姦了她；最後，在羅特旺操控的目光的監視之下，瑪麗亞的身體特徵被轉移到金屬的機器人身上。女人以男性凝視的投射出現，而這一男性凝視說到底就是攝影機鏡頭的凝視，亦即，又一件機器的凝視。在上述討論的序列中，視覺被認同爲男性視覺。在朗的敘述中，與攝影機的機械眼睛等同的男性的眼睛，製造了女性對象，視之爲技術物品（即，機器人），然後，通過敘述中內在的諸多男性視覺，賦予她以生命。這一凝視不啻爲多種欲望曖昧的融合：控制的欲望、強姦的慾望，最終是殺人的欲望，後者在焚燒機器人的場景中得到了實現。

　　同樣重要的是，這個人造女人的製造過程是由內向外的。首先，羅特旺製作了機械的女人「芯子」；諸如肌肉、皮膚和頭髮等外部分在第二階段添加而上，這時，眞實瑪麗亞的身體特徵通過精密的化學和電子手段被移植到，或者說投射到機器人身上。女人被分裂和部分化爲內部和外部天性，這一技術過程與後來摧毀蕩婦的幾個階段互爲鏡像：蕩婦的外在部分在火柱上焚燒而盡，只剩下機械的內殼，我們於是又一次看到了影片開始時的金屬機器人。這裡我的論點是，在《大都會》中，製造和摧毀具有緊密的聯繫。而且不僅如此，組合以及分解女人身體的恰恰是男性視覺，由是褫奪了女人自身的認同，把她變爲投射和操縱的對象。朗的《大都會》有意思的地方不在於他以上述的方式使用

了男性凝視。幾乎所有傳統的敘事電影都把女人的身體作為男性視覺的投射。《大都會》有意思的地方在於，電影以上述方式把男性凝視和視覺作為主題呈現出來，從而揭示了敘事電影通常加以掩蓋的電影的一個基本準則。

　　然而，本片意味深長處遠不僅如此。朗的電影引發我們思考，視覺本身在我們的文化中的宰制是否頗成問題，並非如伊里亞斯（Norbert Elias）在其有關文明進程的著述中所認為的那樣，對文明進步做出了積極的貢獻。[14]事實上，伊里亞斯的材料本身即不排除其他詮釋的可能性。例如他有一段引文出自十八世紀聖約翰洗者喇沙（La Salle）的一本禮儀手冊（*Civilité*, 1774），「孩子喜愛撫摸衣裳和其他手感舒適的東西。這種欲望必須得到矯正，他們必須被教育，他們所撫摸的東西必須是他們的眼睛所看到的。」接著，伊里亞斯得出以下結論：「其他著述中也已論證，嗅覺，即，嗅聞食物或其他東西的傾向，被視為是動物性的習慣。在這裡，我們可以認識到，在文明社會中，眼睛這個感覺器官具有獨特的重要性。與耳朵相仿，甚至在更大程度上，眼睛成為快樂的中介，這恰恰是因為諸多的障礙和禁忌遏制了快樂欲望的直接滿足。」[15]上述引文以及伊里亞斯的論述中所使用的語言引人深思。矯正、障礙、禁忌——這些術語表明了，此處涉及的絕不僅僅是欲望的滿足，抑或是文明的進程。傅柯在其《規訓和懲罰》（*Discipline and Punish*）一書中對現代化進程進行了分析，他揭示視覺和凝視是如何逐漸成為控制和規訓的方式。儘管伊里亞斯和傅柯各自對於討論的現象得出不同的看法，但是，他們二人有關視覺的微觀研究恰恰肯定了阿多諾和霍克海

默的微觀研究論點，即，資本主義社會中經由科學和技術實現的對外在自然的宰制以一種辯證和不可避免的方式與對內在自然的宰制聯繫在一起，這裡，內在自然指的既是自身的也是他人的。[16]

我認爲，這一辯證關係正是朗的《大都會》的潛在脈絡。作爲快樂和欲望的視覺必須得到管理和控制，只有這樣，作爲技術和社會統治的視覺才能勝利地浮現出來。在這個意義上，影片把瑪麗亞愛撫、滋養的凝視與大都會主人鋼鐵般冷峻的、嚴格自我控制的，以及控制性的凝視對立起來。在影片開始時，瑪麗亞逃脫了弗里德森的控制，因爲，地下墓穴是大都會中處於監視塔全景敞視（panoptic）控制系統之外的唯一一處所在。即便僅僅爲了這個，瑪麗亞也應當受到懲罰和管制。此外，她的「內在自然」必須爲機器所替代。然而反諷的是，用女機器人來代替眞實女人的嘗試失敗了，羅特旺和弗里德森不得不面對被壓抑者的回歸。一旦瑪麗亞變成了機器，或者說，一旦機器挪用了瑪麗亞的外貌，她再一次開始逃離她的主人的控制。看起來，不管以何種面目出現，女人總是不可駕馭的。誠然，女機器人瑪麗亞執行她的程式所安排的任務。通過煽動性的言語，伴隨著感性的身體語言，她誘惑著男性工人，在廠房裡點燃了他們的怒火，搗毀機器。在這一序列中，威脅性壓迫工人的技術的表現主義恐懼得到錯置和重構，變成了女人的性對男人和技術的威脅。因而，不再被視爲機器的女機器人使所有男人失去了控制：不論是上層社會的男人，他們在觀看了她的豔舞後慾火焚身，之後神志不清地跟隨她跑過城市的大街小巷，嘴裡呼喊著「讓我們看著這世界淪入

魔鬼之手」；還是地下墓穴的工人，她把他們轉變爲砸毀機器的暴民。有趣的是，工人們的妻子也加入了這一暴動，而這是她們第一次在影片中亮相──她們處在一種歇斯底里和狂野的狀態之中。如此一來，暴民場景就被賦予了狂暴的女性氣質的特徵，後者所代表的威脅不僅針對偉大的機器，而且也針對廣義的男性統治。女人的威脅成功地替代了技術的威脅。但是，機器造成的威脅僅僅針對操作機器的工人，而由蕩婦和工人妻子們所代表的女性所釋放出的性的力量，[17]所危及的卻是大都會的整個系統，上城和下城，主人和奴隸，尤其是工人的孩子們，這些孩子被遺棄在地下，獨自面對摧毀後的中央動力系統所引發的滔滔洪水。

女牛魔王演繹失控的技術

人們通常以爲，女人在性方面天生被動，在性方面積極的女人是反常的，或者說是危險的，有破壞力的。《大都會》中的機器蕩婦顯然象徵了積極、具有破壞力的女人之性和技術的破壞潛能合體。這種把女人和機器相提並論的作法絕非始自朗的電影。除了我上文引用的文學例子之外，在十九世紀諸多把技術和工業比作女人的寓言化再現中，類似的實例歷歷可見。[18]對我的論述來說，下面的例子更具深意：二十世紀早期韋貝爾（Jean Veber）題爲《機器吞噬人類的寓言》（*Allégorie sur la machine dévoreuse des hommes*）的畫作。[19]在畫的右半部，我們看到一個巨大的塔輪吞噬著一打又一打的，看似矮人一般的人。一條木桿在塔輪和一個金屬箱之間來回運動，金屬箱上坐著一個巨大的裸

體女人，雙腿分開，露出魔鬼般的微笑。這幅畫表現的顯然是性
交的寓言，是有關被釋放到男人身上的具有破壞力的女人之性的
寓言。其中所暗示的是，女人挪用了機器的性器官力量和運動，
轉而以此暴力來脅迫男人。不難看出，此寓言指的是男性的性
焦慮，是對女性失控的性力、長牙的陰道（vagina dentata）以及
被女性閹割的恐懼。這幅繪畫沒有把女人和機器等同起來，而賦
予兩者以相互喻托的關係，以形容男性所想像和畏懼的某種女人
的性。但在《大都會》中，女人和機器卻在機器／蕩婦身上合而
爲一。有鑑於此畫在性層面的直白，它有助於我們揭開影片潛在
內容的另一個主要角度。著名藝術收藏家和批評家愛德華・福
克斯（Edward Fuchs）曾就韋貝爾一九〇六年的寓言繪畫做出評
論，這些評論文字其實可以用來刻畫《大都會》的機器／蕩婦，
而且更爲鞭辟入裡：「女人象徵了機器令人懼怕的、祕密的力
量，可以碾過任何落在其輪下之物，搗碎任何夾在其齒輪、軌
道和皮帶間的東西，摧毀任何企圖停止其輪軸轉動的人。反之
亦然，機器象徵了絞死男人的、女牛魔王（Minotaur）一般的女
人，冷酷、無情地把男人變成『百牲祭』（hecatomb）時犧牲的
祭品。」[20]這不啻爲男人把女人的性神祕化爲失控的技術的絕佳
總結。

驅逐女巫機器的儀式

　　有鑑於韋貝爾的畫和愛德華・福克斯的詮釋，《大都會》開
篇的一些序列呈現出新的不同的意義。乍看起來，瑪麗亞第一次

出場時，在工人孩子們的陪伴之下，彷彿代表了俗套的天眞無邪
的處女／母親形象，不帶任何性的含義。這種解讀自然不錯，然
而，這僅僅說明了故事的一個方面。我認爲，此處意味深長的
是，弗里德看到瑪麗亞的第一眼其實飽含了性意涵。在弗里德遇
到瑪麗亞之前，他正在花園的噴泉邊戲耍地追逐一個年輕女子。
弗里德終於在噴泉前面抓到了她，擁她入懷，俯下身去，正要親
吻她。正在此時，大門開了，瑪麗亞和孩子們走了進來。弗里德
鬆開了懷中的女子，在觀點鏡頭中（point of view shot），他在
眩暈的興奮中凝視瑪麗亞。此處，當弗里德凝視著瑪麗亞時，她
的四周圍繞著彩虹，這一切在在指出，在那一刻，瑪麗亞成爲慾
望的對象。誠然，她在弗里德心中引發的激情與前一個場景暗示
的戲謔輕薄的性不同，但是，這一激情也絕非不帶有任何性的意
涵。這裡水的意象的使用也可爲我們提供一個線索。正如後來的
洪水隱喻了女性的狂暴（無產階級女人）和女人性的威脅力（蕩
婦），此時的噴泉也同樣帶有性的比喻。不同的是，噴泉喻托的
水的意象代表著可控制的、可引導的、因而不具威脅力的性，這
種戲謔的性是大都會所認可的。同樣的，在噴泉場景中，身體運
動的編排強調了幾何、對稱和控制，這些特徵也可以在前面統治
者體育館的一場賽車序列中找到，這場賽車戲後來在影片剪接時
剪掉了。伊甸園中的體育和性運動的描畫，突出了城市黃金青年
無憂無慮的、卻同時處於控制之中的特點。這些有關上層社會的
場景所對應的是朗刻畫的，具有裝飾性的工人世界，亦即機械地
活動在幾何的方框中。[21]即便在她出場的時刻，瑪麗亞顯然已經
侵擾了現存狀態。針對瑪麗亞出場的回應中，弗里德的身體運動

和姿態添加了新的特徵。從此刻開始，他渾身充滿慾望和衝動，盲目地四處遊走，彷彿無法控制自己的身體。更爲重要的是，弗里德是因爲追求瑪麗亞才下到地底，第一次來到了大都會龐大的機器廳。不論是否瑪麗亞「引導」他來到這裡，影片的敘事把弗里德與機器的首次相遇和他的性慾連接在一起，在關於一場爆炸戲中，這一連接關係變得更爲昭顯。其實，接下來所有發生在機器房中的事件不啻爲反映弗里德內心狀態的鏡像。溫度上升到危險點之上，機器超出了人類所能控制的範圍。此起彼伏的爆炸把工人從腳手架上摔出。蒸氣肆虐，肉體橫飛在空氣中。在接下來的一個場景中，處在徹底震驚狀態的弗里德開始產生了幻覺。在他的視覺中，大機器腹部的開口（我們可以看到其中轉動的曲柄）變成了一張怪誕的、面具一般的臉，張著血盆大口，露出兩排利齒。一行工人，半裸著身體，爬行在金字塔般的台階上，兩位神父站在晦暗喧囂的深淵的兩側，監視著幾個一身橫肉的奴隸，這幾個奴隸吆喝著，驅趕工人們一個一個地走向閃光的、在煙火蒸氣中不停升降的曲柄。當然，弗里德噩夢般的幻覺所包含的意義十分明顯：技術像摩洛神一樣索取人類生命的祭品。但這還不是全部。如果我們仍舊認爲弗里德對瑪麗亞的追求是由性所驅使的，如果我們仍舊記得他的第二次幻覺直接與性有關（有關機器／蕩婦瑪麗亞的幻覺），那麼，我們可以把上述場景中的意象視爲對以下主題的第一次描繪，亦即，陰道長牙的主題、閹割焦慮，以及男性把對失控的女人的性恐懼錯置到技術之上。

　　有鑑於這種詮釋方式，我們對眞實瑪麗亞的理解也產生了不同的意義。我們因此不再拘泥於原先的解讀，即，在「善良

的」、無性的處女瑪麗亞與「邪惡的」性的蕩婦之間做類的區分。[22]相反的，我們意識到這兩種女性類型之間的辯證關係。在性政治的層面上，電影所要強調的正是馴服和控制這種具有威脅性和爆炸性的女人的性，後者內在和潛在於任何女人身上。在這一脈絡中，我們可以看到，為了徹底理解影片所刻畫的技術和性之間的關係，有關機器／蕩婦在實驗室的製造過程這一場描寫得極為細緻的戲是至關重要的。在羅特旺把瑪麗亞擒獲之後，他著手對瑪麗亞進行分解，拆卸和摧毀。經由複雜的化學和電子技術，羅特旺把性從瑪麗亞身上過濾出去，然後裝載在無生命的機器人身上，於是，機器人獲得生命，變成了蕩婦瑪麗亞。因此，蕩婦的性是由真實女人瑪麗亞的性轉換而來，其中起關鍵作用的是男性的投射。經過這一過濾程序，真實的瑪麗亞不再是先前那個精力充沛的積極的女人，而是成為一個完全依靠男性支持的無助的母親。所以，在一場洪水戲中，瑪麗亞看起來似乎癱瘓了，不得不等待弗里德來拯救孩子們，之後，弗里德把她從羅特旺手中解救出來。

在男性凝視之中，瑪麗亞被分解和複製，一分為二，成為一個溫順的、無性的母親和一個具有破壞潛力、最終被燒死的蕩婦。同樣的，弗里德的慾望必須得到解除和控制，消滅性的潛力。這一過程發生在弗里德目睹假瑪麗亞倒在他父親懷中之後的一場戲中。弗里德經受了身體和精神的雙重崩潰。他臥病在床期間，怒睜雙眼，幻想著蕩婦在宴會上的出場情景，與羅特旺所安排的真實宴會一模一樣。儘管我們可以使用佛洛依德有關原始場景（primal scene）、來自父親的閹割威脅，以及伊底帕斯衝突

的理論來解讀這一場戲，[23]但這種詮釋方式未免過於狹窄。這場戲的宗旨並不在於解決伊底帕斯矛盾，以求把弗里德帶回到父親的法律之中。這場戲的意旨更在於表明，所有男性對女性的性慾望均與閹割恐懼相連。在弗里德幻覺的末尾處，這一點表現得昭然若揭：弗里德的幻覺以天主教七宗罪的雕塑結束。當死亡之神揮舞著利刃向弗里德／鏡頭／觀眾逼近時，弗里德驚恐地狂叫一聲，跌落在枕頭上。

當弗里德重新出現在地下墓穴中，試圖揭發假瑪麗亞，阻止她誘惑工人時，我們可以看到他已經吃了教訓，擺脫性慾，徹底癒合了。弗里德能夠在心中區分假的、性感的瑪麗亞和真實的瑪麗亞，這意味著，他已經能夠遏制自己的性慾。這一點在最後的場景中表現得更為明顯，弗里德成功地疏導了吞噬工人住區的洪水，解救了瑪麗亞和孩子們。影片結束時，瑪麗亞不再是弗里德性慾的對象。性被重新置於控制之下，正如通過燒毀女巫機器、技術的破壞力和邪惡，亦即，「性」本性被消解了。

如此一來，表現主義有關技術的恐懼，以及男性對女人的性焦慮，似乎被驅魔術驅逐了，尤其通過焚燒女巫的比喻，後者確保中魔者的回歸。表現主義所懼怕的現代技術的破壞潛能似乎必須被錯置和投射到機器／女人身上，只有這樣，破壞的潛能才能得到消除。當神祕化的技術所攜帶的危險被轉譯成為同樣神祕化的女人對男人造成的性危險時，女巫可以被綁到火刑柱上燒死，這暗示著，技術之威脅維度被解除了。如此遺留下來的是一派靜謐的景象，技術成為社會進步的基礎。於是，從表現主義到新客觀主義的過渡完成了。通過技術的進步，勞資之間的衝突可以得

到解決——這是新客觀主義所堅信的，也是這部影片所要傳達的
資訊。有關心必須成爲手與腦的中介這一觀點，不過是表現主義
的殘留思想罷了。這只不過是一片意識形態的面紗，其下所掩蓋
的不外乎是資本和高技術統領勞動、男性凝視統治女人、以及對
女性和男性之性的壓抑的重建。影片最後一個場景中，工人和主
人從鏡頭角度被相互隔離，運動中的人的身體重新恢復裝飾性的
整齊序列，這在在表明，手和腦依然是分離的。在其長盛不衰的
暢銷自傳中，亨利‧福特（Henry Ford）詳述了其惡名昭彰的分
類法，把人類分爲大量的手和少許頭腦。這種思想一統天下。德
國法西斯主義調節手和腦、勞動和資本的實踐自然聞名天下。而
那時候，朗已然漂泊流亡了。

生產革命——海納・穆勒的教育劇《毛瑟槍》

　　穆勒的《毛瑟槍》是一部以革命爲主題和目標的戲劇。這
齣以革命作爲主題的戲劇，超越了它本身的歷史脈絡，思考了
二律背反和矛盾的問題，這使它躋身於法國大革命以來歐洲戲
劇的一類特殊傳統。畢希納（Georg Büchner）的《丹東之死》
（*Danton's Death*）、維什涅夫斯基（Vsevolod Vishnevsky）
的《樂觀的悲劇》（*Optimistic Tragedy*）、弗里德里希・沃
爾夫（Friedrich Wolf）的《卡塔羅的水手》（*The Sailors of
Cattaro*）、卡繆（Albert Camus）的《正直的人們》（*Les
Justes*），以及布萊希特的《措施》等均爲穆勒的《毛瑟槍》之
哲學前輩。作爲教育劇（Lehrstück），《毛瑟槍》繼承了布萊希
特的《措施》傳統，並青出於藍而勝於藍，發展出一種新型戲
劇。其中革命者探討歷史變化的辯證法，由此進行自我批評、自
我教育，以「完成某些行爲」（布萊希特）。這部戲劇創作於
一九七〇年的東德，它的前提基礎和思考對象是東德社會特殊的
社會變化和統治。進一步來說，此劇立足於革命的生產，以及作
爲生產的革命，激進地探究了列寧式的共產黨內意識的物化，以
及黨派精神狀態的危機。據此，此劇既接受又批判了作爲其基礎
的社會狀態。它拒絕解決其內在矛盾，如此一來，它把教育劇形
式演化成思考和克服這些矛盾的方法。

　　《毛瑟槍》的中心主題在於探討，實現社會大目標的過程中
殺人的必要性以及暴力的意義。此劇所承繼的戲劇傳統裡，上述
主題總是被賦予悲劇含義。例如畢希納戲劇的主角丹東被置於焦
點中，通過他來觀察一個不可避免的社會進程，這一進程如同
「撒旦吞噬自己的子女」。丹東之死是浮現的歷史必然性中一齣

個人悲劇。卡繆的《正直的人們》寫於距畢希納一百一十年後冷戰時期的法國，提出了類似的二元對立，且更堅決地強調個人的道德危機。愛情詩人卡利亞耶夫，此時變成了革命暴力詩人，他具有政治污點，最終被現代政治必然性的「瘟疫」吞噬了。在畢希納看來，歷史和客觀力量削弱和沖淡了個人悲劇的困境，而存在主義道德家卡繆卻毫不遲疑地拒絕通過革命精神而將暴力合法化。但是對二十世紀的許多人來說，布爾什維克革命改變了問題框架。維什涅夫斯基的《樂觀的悲劇》從另一方面演繹了這一矛盾：悲劇變成了樂觀的悲劇，因為困境被轉化成更大的利益，而且是為了數目最多的人。弗里德里希‧沃爾夫的《卡塔羅的水手》和布萊希特的《措施》也可以納入這一傳統。但是，在布萊希特處，情況又有所不同。對他來說，悲劇這個概念不再是中心問題。這樣一來，布萊希特不得不改變戲劇傳統本身。我將會在下文詳述，《措施》可以被讀成、也已經被讀成戲劇悲劇。然而，如此解讀卻忽視了布萊希特本身作為戲劇家和革命者的初衷。

　　一部講述一個天真的年輕革命者必須被處死的作品，怎麼可能不是悲劇呢？首先，這部戲劇在理論上的構思並非旨在提供一個教訓，而是為了表現矛盾的過程。[1]它提供的教育不是目標式的，而是示範型的。目標式的教育會告訴我們：這個小同志講仁慈和人道，這是不對的；他從所犯的錯誤而導致的後果中吸取教訓，為了集體的利益，為了革命，犧牲自己的生命。而示範型的教育會告訴我們：這裡所表現的是矛盾的過程，以及對此過程的精神思考；演繹這些矛盾。不要從中學習（目標式的教育，作為成品的戲劇，對理念不加批評的接受），但是，通過積極地再生

產這些矛盾，在這一過程中學習（示範型的教育，再生產某個過程，示範，批判式地演繹某種行為）。處於教育劇核心的是實踐理論，其基礎是有關體驗過的理論和思考過的行為辯證關係。但此外還有兩個基本的前提假設：a）劇中特定的歷史性和具體性被懸置起來，以求探討矛盾的邏輯，這一過程本身是由表演者／演員／觀眾／參與者的歷史性決定的；b）對歷史性這一概念的辯證的和唯物主義的理解。戲劇中包含了悲劇情況，而悲劇並非其中心所在；戲劇的中心是學習過程。布萊希特解釋了一個情況的三個組成部分，以此提供一個極端的例子：需要完成的任務；小同志的信仰、世界觀和相應行為；指導黨和集體的實踐的馬克思主義經典教條。所有這些組成部分代表了既定必要性中的互動力場。教育劇的宗旨在於孤立和探討某個現實中的既定因素，藉此在演員—觀眾的經驗中來具體化和質問這些因素，而不是簡單地就任何組成部分的正確與否（共產主義ABC，黨的決策）達成判斷。

因此，最純粹的教育劇並非面對大數量的觀眾，這一點，愛斯勒（Hans Eisler）和布萊希特均在不同場合強調過。愛斯勒：「這是一種特殊類型的政治研討班，研討對象是與黨的策略和政策相關的問題……教育劇的用場與音樂會不同。它是教育作品，面向來自馬克思主義學校和無產階級大眾的學生……重要的是，演唱者們不能把文本當作既定的事實來接受，而是要在排練的過程中進行討論。」[2]

《措施》一劇的困難出現於文本內外。一九三二至一九三三年的大規模演出導致一系列誤解，這是可以意料到的。顯而易見

的是，觀眾原本習慣於亞里斯多德式的戲劇傳統，以及資本主義文化工業的生產消費機制，他們不可能擺脫原有的觀看和學習方式。再加上此劇寫作的原旨是宣傳（教育劇），用以煽動群眾：列寧曾經區分兩種類型的宣傳，一類是作爲經典的傳播和教育之宣傳工具，以及激發黨和有組織工人的意識的宣傳，另一類是作爲群眾政治手段的宣傳煽動。但《措施》一劇本身也有問題。在許多方面，布萊希特沒有能夠把教育劇的邏輯形式貫穿始終。

事實上，《措施》包含了自然主義，更有甚者，悲劇的因素，這與其宣稱的教育劇宗旨大相違背。其中一個例子可見於一場戲中小同志死亡所表現的溫情脈脈的團結主題。這一溫情不過是通俗劇（melodrama）的姿態，用以強調所要傳達的資訊（教訓〔die Lehre〕）。由於緊湊的情節結構，觀眾沒有別的選擇，只可能把小同志的死解釋爲整齣劇的目標所在。這裡，我們再一次看到，教育劇的形式尚未窮盡其潛能。情節仍然過於繁重，故事／歷史過於繁重。劇中仍然存在著淨化（catharsis）的時刻，從而暴露出布萊希特戲劇與資產階級（個人）悲劇的親緣性。主角被犧牲了，犧牲了自己，他體驗了淨化和昇華的過程。此劇的中心在於救贖，而非改變社會。當然，對布萊希特來說，小同志的死亡所包含的社會和政治層面舉足輕重，但是，借用穆勒的術語，死亡本身成了此劇過於具體的目標。在《措施》中，教育劇作爲一種戲劇形式所要成就的示範性教育沒有充分展開。此劇之所以被誤解爲悲劇，箇中原因在其自身。

爲了展示穆勒是如何把布萊希特的教育劇加以極端化，我們必須首先就布萊希特研究做一些批判性整理。這些思考最終將使

我們意識到，《措施》作爲教育劇有其局限性。

有關布萊希特的《措施》研究領域中，兩種截然相反的解讀方式占據了重要位置。格林是第一種解讀方式的最佳代表，他把此劇視爲處理自由和必要性之間無法解決的矛盾之悲劇。根據這種觀點，絕對價值之間的衝突必然導致個人英雄的負罪感和死亡。第二種觀點由史坦威格（Reiner Steinweg）所經營，首先發表在《另類》（*Alternative*）雜誌上。這種觀點以布萊希特的教育劇理論爲其出發點，試圖證明《措施》是練習作品而非悲劇。史坦威格把布萊希特的作品視爲教育劇的最佳典範，因此他認爲悲劇理論是不準確的。

兩種詮釋方式顯然均有其政治隱含。第一種方式常被用來加強對布萊希特進行冷戰式的駁斥。評論家們把此劇視爲悲劇，由是，他們把布爾什維克黨比作希臘悲劇中致命的奧林匹斯諸神（維瑟〔Benno von Wiese〕）；他們以爲，虛無主義者布萊希特渴求全權的權威，布萊希特所信奉的是，「正因爲荒謬，所以我才相信」（credo quia absurdum, 艾斯林〔Martin Esslin〕）；或者，他們魯莽地把布萊希特貼上史達林主義者的標籤，認爲此劇預演了一九三〇年代的莫斯科審判（費希爾〔Ruth Fischer〕）。這些評論家或者把教育劇用作貶斥布萊希特的工具，視作者爲粗俗的唯物主義者或史達林主義者，或者把教育劇本身攻訐爲乾巴巴的、教條式的戲劇，視之爲布萊希特生命中一個過渡階段，認爲布萊希特在教育劇之後方才達到其成熟時期，即一九三〇年代後期和一九四〇年代不再帶有鮮明政治色彩的史詩戲劇。這種把布萊希特去政治化的作法當然是冷戰時期

的產物。另一方面，第二種解讀方式把布萊希特的作品加以極端政治化，所反映的是一九六〇年代後期德國左翼對布萊希特的接受。儘管這種解讀方式比較接近於布萊希特的本意，但仍有其缺陷。雖然史坦威格和《另類》的編輯們正確地批判了傳統布萊希特研究中的政治偏見，但他們並沒有正面處理《措施》所提出的政治問題。他們試圖全盤拋棄悲劇理論，其實這也可以被看作是對布萊希特政治問題的另一種消毒過程，因爲他們把所有注意力都集中在教育劇的形式方面，對布萊希特的列寧主義在當時和現在的政治意義，根本不加質疑。

　　鑑於以上兩種解讀方式，最近對《措施》的詮釋顯得意味深長。這一詮釋發表在希維爾布希（Wolfgang Schivelbusch）有關布萊希特之後德意志民主共和國社會主義戲劇的著述中。[3]他承繼了視此劇爲悲劇的傳統觀點，同時撤去其中冷戰論述的糟粕，卻沒有喪失理論本身。希維爾布希的論述可大致歸總如下：在《措施》中，我們所面對的是共產主義人道精神和小同志自發的個人人道精神之間的矛盾。小同志認識到自己的錯誤和後果，同意被處死，接受自己的死亡，視其爲「不成熟的人道主義」（vorzeitige Menschlichkeit）的結果。和先前一些評論家一樣，希維爾布希把這一不成熟的人道主義看得過於樂觀了，從而忽視了它對他人帶來的危險。在布萊希特對此劇的修訂本中，他特別強調，這種不成熟的人道主義的確會帶來災難性後果，危及數人的生命，以及革命使命的成功。希維爾布希則認爲，小同志是兩種不相容的價值觀念的悲劇衝突的犧牲品：正是小同志身上自發的和人道的價值危及了人道主義的革命實現。但是，與過去的觀

點不同的是，希維爾布希認爲，小同志的悲劇並不在於他的錯誤
行徑，而在於當他發現眞相時，已經爲時太晚了。儘管如此，希
維爾布希強調了矛盾的統一體，亦即，在團結、溫情和理解中的
最終和解，死亡場景就發生在這一情境之中。由是，希維爾布希
把《措施》解讀爲樂觀的悲劇，從而重新處理了以往的悲劇理
論，並賦予其以新的政治意義。當希維爾布希談到處決小同志的
「殺人的友愛形式」，或者，「人道的消滅」時，他也遮掩了此
劇的主要問題——布萊希特對列寧主義的現實政治不加批判的接
受。在這一方面，希維爾布希顯然與史坦威格更爲接近，而非早
期持悲劇觀的論者。然而，與此同時，他仍然把布萊希特的戲劇
當作現實主義戲劇來閱讀，就如同小同志是一個眞實的個人，舞
台上的一個人物。與希維爾布希相反，史坦威格指出，嚴格說
來，小同志壓根不是「人」，因爲他的角色由那些殺死他的人輪
流扮演。這個角色帶有事後回顧的特徵，因而不允許任何在傳統
悲劇意義上對此劇做存在主義解讀的嘗試。如此看來，布萊希
特的教育劇與樂觀的悲劇也不盡相同，後者的例子包括弗里德里
希·沃爾夫的《卡塔羅的水手》和維什涅夫斯基的《樂觀的悲
劇》。

　　在進一步研究布萊希特的過程中，史坦威格的教育劇觀點至
關重要。但是，我們需要對其做出修正，這一修正不僅涉及政治
層面，而且涉及形式層面。史坦威格把《措施》解讀爲教育劇理
論的典範，其實並非如此。《措施》一劇中包含了自然主義因
素，這與史坦威格所描述的教育劇理論顯然格格不入，反倒在一
定意義上支持了希維爾布希把此劇重新視爲悲劇的閱讀實踐。

　　穆勒正是把此背景作為自己的出發點，並試圖超越它。穆勒對布萊希特文本所做的修正，使之邁向教育劇更為純粹的形式，實現了這一形式自身的內在目標。穆勒的戲劇所反思的同樣是歷史革命的後期階段。如果說，布萊希特的教育劇主要目的在於否定資本主義劇院和戲劇，那麼，穆勒的《毛瑟槍》可被視為否定之否定。布萊希特逝世前曾說，他把《措施》看作是未來戲劇的模式。那麼，《毛瑟槍》正是寫在這個未來，而且是為了這個未來而寫作的教育劇。布萊希特的使命在於，為前革命時期資本主義社會的觀眾傳達革命的經驗。那麼，在社會主義社會寫作的穆勒，認為自己的使命在於，身處歷史經驗尚在塑造的過程中去傳達這些經驗；的確，恰恰是布萊希特的教育劇使得穆勒有可能實現這一目標。

　　在《毛瑟槍》中，布萊希特的小同志僅在很短的一個場景中出現，身分是B。他在此劇中僅僅作為背景的重現，以作為《毛瑟槍》的出發點。《毛瑟槍》一劇沒有最終目標時刻。我們甚至可以質疑，劇中是否存在任何情節。具體的歷史幾乎被徹底消抹乾淨。最後作品沒有提出知識和意識，而是在戲劇進行過程中，知識和意識得以建構、解構、重新建構。《毛瑟槍》沒有提供觀眾可以現成帶回家的解決答案。它也沒有呈現抽象的自發的人道主義——最後終將變為不人道的——與在未來實現人道主義的革命主張之間的矛盾。相反，在整齣劇中，這個革命的主張一直與個人的非人道主義處於辯證的張力中，這是集體的、有組織的殺人工作所導致的不可避免結果——「和其他任何工作沒什麼兩樣的工作／和其他任何工作都不相同的工作。」不可避免，不是因

爲A應被視爲革命殺人狂，恰恰相反，是因爲A保持了革命人道
主義的視角。

　　A必須親身經歷將他撕裂的矛盾。他絕望地試圖逃脫這個矛
盾，他要求退離工作。但是集體不答應，也不能放他走。就算他
不再掌管革命法庭，他仍然是集體的一部分。因此，即便別人接
管了他的工作，他仍無法逃避殺人的責任。合唱團站在集體的立
場來理解這一困境。而A只從他個人的角度出發。不論是請求離
職，還是竭盡全力對抗死亡，他的行爲均基於個人的角度。直到
後來，他才說道，「重要的是示範，死亡不算什麼。」他的死不
是個人的死，不是生理學意義上生命的結束。他的死亡的作用是
作爲示範，作爲社會事實。在近來一次訪談中，穆勒說，一個人
最重要的部分是他所能帶來的影響。A的死確實具有影響。他爲
集體傳播了關於革命不可調和的矛盾的經驗。他臨終數語不再反
駁合唱團；合唱團驅使他回歸集體。只有與其他人相連時，人方
能成其爲人，人必須作爲延續體的一部分方能表達自己。

　　A共有兩次拋棄了集體和個人之間的辯證關係：第一次，當
他與他的毛瑟槍合爲一體，像機器一般地殺人；第二次，他在嗜
血的狂熱中失去了自己，繞著遍地的屍體跳著死亡的舞蹈，炫示
自己的殺戮行徑。在劇尾，辯證法再次建立起來，但矛盾依然存
在著，無法調節爲和諧，或者和解。如果說，革命情境致使殺人
成爲不可避免的事，那麼，關鍵在於如何完成殺戮。這正是穆勒
所要解決的此劇至關重要的、也同時是問題重重的中心點：殺戮
作爲生命的功能，像別的任何工作一樣的一項工作，卻又不同於
任何別的工作，它是由集體辯證地組織的，同時也組織了集體。

個人和集體都必須保持清醒的意識，懂得死亡和生命、殺戮和人類革命的主張之間不可調和的矛盾。一旦個人（或者集體）喪失了這一意識（機械殺戮）或者脫離了集體（嗜血殺戮），他就背叛了革命。因此，在《毛瑟槍》表現得特別非人道的地方，穆勒反倒真正堅持了革命的人道角度：合唱隊要求為革命而殺人的A同意自己的死刑，其理由恰恰是因為他執行了要求他執行的工作。然而，有意思的是，在《措施》中，小同志的死在開場時就已經發生了，而《毛瑟槍》並沒有描寫A的最終死亡。A的死並非獻祭給革命的悲劇犧牲，因此，A不能以死亡來洗清罪惡。

　　所以穆勒所寫的絕不是自然主義歷史劇。他建立了一種自我思考的戲劇模式，並由此來表達一種特殊的經驗──任何合法革命都必須警惕的人道和非人道之間的矛盾經驗。劇中沒有矛盾的調和，沒有籠罩著死亡的溫情和團結的神韻。如果真的有什麼矛盾的統一體，那麼這統一體只可能存在於那些被衝突毀滅的人的意識當中，正因為這些人處於矛盾的統一體當中，他們提供了示範。

　　因此，在形式和內容的層面上，穆勒把《措施》去歷史化了，從而將之極端化。布萊希特的原劇包含了小同志（由資產階級知識分子轉變而成的革命者）和黨─合唱團（充溢著引自列寧經典的文字），而在穆勒的劇中，名字以及許多歷史背景都消失不見了。A顯然是集體中的任何一員；問題不在於特定情境中的特定歷史，而在於情境本身。穆勒把作為自然主義因素的「歷史」從《毛瑟槍》中剔除出去，因而得以創造出一種形式的框架，用來包羅他自己─我們，他的─我們的歷史。再者，此劇的結構否定了作為獨立的「可敘述」的實體的故事─情節。在《措

施》中，合唱團用回溯的敘述方式亦步亦趨地講述了小同志的故事。而在《毛瑟槍》中，穆勒剪斷了敘述時間的連續性，把敘述—經驗與經驗本身混合在一起。經由參與的方式，歷史主體性和意識得以回歸到劇中。

　　然而，穆勒的戲劇所關心的不僅僅是革命。和他早期的工業戲劇《建築工地》（*Der Bau*）和《流氓工人》（*Der Lohndrücker*）一樣，《毛瑟槍》也是有關生產的戲劇。恰恰是在這個脈絡中，我們開始注意到此劇與德意志民主共和國的關係。穆勒所要表達的是，製造革命的過程有如生產過程，必然涉及客體化、物化和自我意識的喪失。這齣劇的問題不僅在於因為殺戮而喪失的人道（若僅僅如此，人道概念就會成為某種抽象的概念），而是因為失去了自我意識而導致的人道的淪喪。在這個典範中，我們可以看到，A之所以失去了人道主義立場，是因為他經歷了兩種相互對立的物化過程。當A成為物化的客體時（例子：A的機械殺戮），物化即成了意識的喪失。當A成為未經中介的主體時（A在嗜血殺戮時重新確定自我），物化同樣意味著意識的喪失：

當你的手與手槍變為一體
當你與你的工作變為一體
不再意識到這一點，
這項工作今天必須做完，
那它就必須在今天完成，必須由我完成，
這樣，你在我們前線中的位置就成了缺縫。

　　穆勒給出的是一個過程，即，作為生產的殺戮（一項與任何別的工作一樣的工作，又不同於任何別的工作），而且，因為這是任何生產（與任何別的生產一樣）的極端形式（不同於任何別的形式），他就揭示了平衡的喪失，意識的喪失，亦即，意識不到個人的生產是革命──生產本身的必然組成部分之一。因此，此劇的中心點就通過教育劇的形式表達出來。這齣劇要揭示的不僅僅是，人不能意識不到教訓，喪失了教訓是非人道的（目標式教育）；它要強調的其實是一種作為物化和去物化過程的學習經驗。在穆勒所展示的形式中，我們可以通過暫時的歷史懸置經驗，來直接建構和解構物化的過程。這種模式的抽象性所要求的是參與者的歷史性和行動，從而突破了傳統戲劇的限制。

　　物化的問題也揭示了，穆勒的戲劇顯然表現了他本人作為劇作家在東德的經驗。布萊希特探究的是黨和黨外個人的關係的矛盾，以及隨之而來的策略問題。穆勒將這一維度的矛盾置於一邊，更激進地去挖掘黨內的問題，以及既定策略本身的問題。穆勒所關心的不是「什麼」（個人──黨，正確的或者不正確的策略），而是「如何」（作為生產的殺戮），這樣以一種布萊希特沒有做到的方式，穆勒得以把黨──集體合法化為既定的客觀現實。這正是穆勒的「後──革命」經驗。此處的悖論在於：形式的純粹性──其非歷史特徵──掩蓋了它所依據的歷史（黨的）現實。

　　但這裡還存在著另一個悖論。穆勒的戲劇最列寧主義的時刻，也正是其對列寧主義經驗的批評最為深刻的時候。通過把黨的運作表現為生產和物化過程，穆勒得以直接面對社會主義內部的拜物教問題。把革命政黨的運作方式與生產中勞動的物化過程

等同起來，這一作法指出了頭腦和實踐的技術化特徵，而這正是長久以來列寧主義政黨的標誌。列寧本人在俄國革命之前即把黨比擬爲「巨大的工廠」。列寧以爲，人們可以把作爲「組織工具」[4]的資本主義工廠和作爲「剝削工具」的資本主義工廠區分開來，因而前者可以原封不動地用來作爲革命的工具模式。列寧的這種樂觀主義對工具理性意識形態中存在的問題避而不談，後者乃是組織形式的中心問題。[5]而穆勒把革命比作生產的作法恰恰把這一問題推到討論的焦點。作爲教育劇的《毛瑟槍》所呈現的是工業化的黨的極端形式，以此來對抗黨的工具理性化過程。但是，穆勒與「新《火星報》實際的工人」（列寧）有所不同，後者反對列寧把黨比作工廠的看法（列寧把這些工人稱作貴族式的無政府主義者），而穆勒不但接受，而且建構這個工具，希望藉此去經歷並超越它。

這裡，穆勒有關革命變化的觀念與布萊希特的非常接近，布萊希特總是談到經歷資本主義，而不是超越（馬庫塞）或者簡單否定（阿多諾）之。[6]《毛瑟槍》把我們帶到了矛盾的中心：機械的、消耗勞動的、毀滅生命的行爲，以求創造新的生命：

我是一個人。人不是機器。

殺啊殺，一個接著一個

我做不了。把機器的睡眠賜給我吧。

《毛瑟槍》也把我們帶到辯護和歷史必然性的微妙的分界線上，以之作爲集體─黨派實踐有經驗的意識：

你的工作是血淋淋的，與其他任何工作不一樣，
但你必須把它當作其他任何工作一樣完成。

因為自然的事並不自然

因為殺戮是一種科學
你必須學習它，它才會終結。

　　正是在徹底抓住這個矛盾的時候，在抵達這個拜物教的心臟的時候，穆勒使我們能夠探究物化的社會主義的壓制的歷史。「非歷史」的《毛瑟槍》包含了列寧主義傳統的過去和現在，它並沒有理想主義地拒絕這個傳統，而是將此作為「炸裂常規延續體」的必要前提條件。

　　有鑑於此劇的歷史脈絡，在那個脈絡之外出版和製作這齣劇意味著什麼呢？西方觀眾能夠真正理解它嗎？面對此劇缺乏歷史性，缺乏情節、人物和行動，他們會如何應對呢？考慮到美國戲劇觀眾對劇院慣例的期待，我們幾乎可以預料到，他們必定會把此劇理解為有關殺戮的道德練習，而非創造物化意識和矛盾辯證法的嘗試，難道不是嗎？此劇在麥迪森（Madison）和密爾瓦基（Milwaukee）演出（由威斯康辛大學密爾瓦基分校的學生演出）時得到的反應證實了我們的預想。一些觀眾說，革命暴力應遭到廢止。另一些觀眾則談到反對暴力的勇氣，但他們說，他們從理性角度可以理解革命暴力。無論如何，《毛瑟槍》主要被看作將革命殺戮合法化的戲劇。A和B的處決被用來作為表現革命暴力之任意性的例證。許多人不能理解A如何可能贊同自己的死

刑，因而憤怒了。在他們看來，不論是殺人還是強迫A默許的要求，都是不人道的黨強加於人的沒有必要之規訓手段。

此類反應自有先例。一九四七年十月，在非美籍人士活動委員會（Committee on Unamerican Activities）有關布萊希特的聽證會上，《措施》成了問題的焦點。當今觀眾對《毛瑟槍》也有類似反應，這其中揭示的或許並不是反共態度的延續，而是把教育劇進行劇院大製作所引發的問題。布萊希特一直意識到這一點，所以他甚至要求，《措施》壓根就不該搬上舞台。在美國，若要演出《毛瑟槍》，就必須謹慎處理「演員」和「觀眾」對此劇的接受問題。譬如，德克薩斯的演出用清一色的女性爲其班底，成功地探討了日常生活中多層面的暴力問題，尤其涉及到其中的女性。這要歸功於演出班底內部長時間的自我教育和探索過程，而這原本是教育劇的初衷所在。

因此，正因爲《毛瑟槍》一劇抵抗了對革命或暴力的膚淺的讚譽，我們可以把它理解爲一齣重要的政治劇。恰恰在這個意義上，這齣劇對美國來說有其重要性。在美國革命兩百年的紀念中，革命概念被物化得無法辨識，被紀念活動的商家扭曲炒作，從中獲利。在美國，歷史被系統地驅魔，以便製造一成不變的現在。而在《毛瑟槍》中，一個社會主義劇作家試圖表現體驗歷史的過程，視之爲當今存在的問題。因此，此劇不但與傑拉爾德‧福特（Gerald Ford）對潘恩（Thomas Paine）的《常識》（Common Sense）的荒唐挪用截然相反，也與美國左派未經中介的黨派修辭格格不入，後者本身常常淪爲一種類似的物化的革命概念。在這兩種情況下，作爲過去和現在的歷史均被抹消了。未來甚至從未進入此劇過。

第六章

認同的政治——
《大屠殺》與西德戲劇

一

　　美國電視系列劇《大屠殺》是爲美國觀眾製作的，因此，它
在西德造成的影響完全是意料之外的，無心插柳之作。《大屠
殺》在西德播放後的評論讚譽它爲那十年中的頭號媒體事件。然
而，在這部電視劇播出之前發生的激烈爭論中，來自各色政治陣
營的評論者們無一例外地對之大加撻伐，認爲這不過是對複雜歷
史過程的低廉、通俗化處理，根本不可能幫助德國人反思近幾十
年來的歷史。

　　這部系列劇所帶來的強大感情衝擊，絕非此前處理同一主題
的任何電影、電視和戲劇所能匹敵，這使得一些評論家改變了原
先態度，而那些原本就支持《大屠殺》在西德播出的人就更顯得
理直氣壯。但是，絕大多數左派和左翼自由派評論者們卻無法理
解這部系列劇引發感情爆炸的強度。他們強調，《大屠殺》通俗
劇和感傷的處理方式遮蔽了「眞實的」問題，致使觀眾不能理解
德國歷史。左派尤其執著，批判此劇沒有提供有關國家社會主
義、資本主義和反猶主義的整體歷史解釋。同時，他們也認爲，
這部系列劇的成功可以、也應該被用來開啓後《大屠殺》理性政
治啓蒙活動，集中討論反猶主義的根源，更重要的是，討論國家
社會主義產生的社會、經濟和意識形態根源，反猶主義和大屠殺
問題應該被歸於其下進行討論。

　　這的確到了該批判左派法西斯主義理論的時候了，這一理論
把大屠殺貶謫到歷史事件的邊緣，這其中表現的是許多德國左派
人士對「最終方案」（Final Solution）的特殊性無動於衷。左派

把猶太人的苦難當作工具，用以批評當時和現在的資本主義，這本身即是戰後德國健忘症的一種癥候。那麼，德國左派堅持把奧斯威辛（Auschwitz）比作越南，而右派則主張，奧斯威辛的罪惡可與德雷斯頓（Dresden）狂轟濫炸或廣島原子彈相抵銷，這兩種觀念之間到底有多大區別？當然，這兩種類型的比較所各自立足的基礎不同，而且，之後的政治意圖大相徑庭。但是，左、右兩派均持有相同的普遍化和整體化的思維方式，均忽視了歷史上人類苦難的具體性和特殊性，將其列入對資本主義普遍性的批評之下，或者歸入一成不變的「人類境況」（human condition）概念之中。潛在於這種種「普遍化」作法的危險性在於，它最終有助於把權力合法化，從而喪失了其曾經擁有的批判優勢。

　　與其把《大屠殺》一片的成功視為巧妙的市場行銷結果（這畢竟把人們成功地帶到電視機前），而棄置不顧，或者紆尊降貴地將其歸因於瑣屑的情感力量（為什麼情感就必定是瑣屑的？誰說的？），我們應該更為深刻地探究，重新思考在德國對《大屠殺》的討論中出現的一系列問題，這些問題曾被當成馬耳東風。我認為，德國有關《大屠殺》的評論的中心問題在於，他們有一個共同假設，亦即，對德國國家社會主義之反猶主義的理性認知，和把歷史以感人的、通俗劇的方式表現為家庭故事，這兩者是絕不能彼此相容的。德國左派對《大屠殺》的批評暴露出對感情和主體性的恐懼，這本身就具有歷史淵藪，在一定程度上必須當作第三帝國的遺產加以分析。正因為希特勒成功地利用了感情、直覺和「非理性」，導致了戰後德國人對這整個領域變得疑慮重重。然而，與此同時，我們也知道，威瑪共和時期左派的重

大失敗之一便在於它對公共領域理性政治啓蒙的絕對依賴，而無視私人領域，無視人們的主觀需要和恐懼、欲望、焦慮，於是，這些情感便全盤淪入納粹的宣傳煽動之手，並被有效地組織起來。人們不是不清楚這個問題——布洛赫（Ernst Bloch）已經在《我們時代的遺產》（*Erbschaft dieser Zeit*, 1932）中對此有所論及——然而，總的說來，戰後德國左派似乎並沒有準備好從他們自己的理論論述和政治策略中得出必要的結論。有時候，批評家們自己在觀看《大屠殺》時也體驗了情感的衝擊，並加以承認，但儘管如此，他們的詮釋論述卻又轉而要求客觀的分析，因此，再一次逃避了主體性問題及其意義。

　　當然，《大屠殺》的本意並非提供關於德國反猶主義及其在法西斯體系中的功能的整體歷史理解。但是，有關《大屠殺》一劇在德國的成功，我們必須面對這樣一個關鍵問題，爲什麼它所表達的對大屠殺的理解，是過去幾十年間所有啓蒙的、理性的和客觀的論述和表現都沒有能夠提供的。相對紀錄片、政治戲劇和現代美學，好萊塢式的虛擬化手法是否成立，這個問題在德國引發了沸沸揚揚的爭論。這場爭論背後隱藏的是一整段歷史，即，德國作家和藝術家所嘗試清算的過去的歷史。《大屠殺》的確引發我們去思考有關這段歷史的種種問題，在德國有關此劇的爭論中，這些問題消失在一系列虛假的二元對立當中，亦即，高雅和低俗、前衛和通俗、政治戲劇和肥皂劇、眞理和意識形態，以及操縱的對立。這些問題包括：何種程度上，《大屠殺》使得戰後數十年間德意志聯邦共和國「清算過去」（Vergangenheitsbewältigung）的嘗試變得無效了，不論是

以戲劇、電視製作的方式，還是知識分子和教育者反抗社會和政治健忘症的諸多努力？我們應該如何重新評價「清算過去」之戲劇的整個傳統，從安妮·法蘭克（Anne Frank）的日記到弗里施（Max Frisch）的《安道拉》（*Andorra*），從霍赫胡特（Rolf Hochhuth）的《代理人》（*Deputy*）到魏斯的《調查》（*Investigation*）？更具體地說，《大屠殺》在西德的接受如何揭示出一九六〇年代所謂的「第二次啓蒙運動」之局限性，上述的戲劇大都是這場運動的一部分？最後，在何種程度上，《大屠殺》挑戰了一種布萊希特式和後布萊希特式的政治美學，在過去至少十五至二十年間，左派──其實不僅限於左派，把這種美學視爲不證自明之物？

　　我們必須面對關於比較《大屠殺》和德國戲劇過程中所產生的困難。在其敘述策略、對圖像的操作，以及對音樂、套路和陳腔濫調的運用上，《大屠殺》清楚地，而且常常張揚地暴露出其文化工業的起源。此劇把奧斯威辛變成了另一部西部片，[1]儘管這種看法過於誇大，但是，此劇確實運作在一個與魏斯的《調查》或勳伯格的《華沙的倖存者》（*Survivor of Warsaw*）有截然不同的美學層面上。但此處的問題不在於從美學結構角度進行比較《大屠殺》、政治紀錄片，以及前衛藝術，藉此重新肯定後者的優越性。我的意圖也並非推銷好萊塢式的虛擬類型，以用作政治教育的工具，而拋棄紀錄片和前衛形式的美學表達。這不是非此即彼的問題。我並不認爲，電視劇敘述可以幫我們擺脫前衛派的困境。我想強調的是，某些文化工業產品及其成功恰恰點出了前衛派或實驗性再現模式的缺陷，這不是把電視看作操縱和宰

制的工具就能解釋清楚的。帶著這些問題，我將在下文回顧「清算過去」的問題，以及一些以大屠殺爲主題著稱的德國戲劇，自一九六〇年代以來，這些戲劇對西德的文化和政治論爭有著相當重要的影響。在我看來，《大屠殺》的成功的確可以幫助我們重新審視某些態度和信念，它們曾被一九六〇年代對西德社會持批評態度的作家和知識分子視作不言自明的。問題的關鍵不在於文學作品太少了，而在於我們應該重新評價我們自己的文化「遺產」。

二

　　究竟什麼是「清算過去」？「清算過去」在戰後德國究竟是什麼意義？在《無力悲傷》（*Die Unfähigkeit zu trauern*, 1967）一書中，亞歷山大・米切里希（Alexander Mitscherlich）和瑪格麗特・米切里希（Margarete Mitscherlich）把「清算過去」（大屠殺是其中重要的但並非唯一的組成內容）描述爲回憶、重複，以及清算的心理過程，這個過程必須從個人開始，但只有在集體和社會的支持下方能順利完成。[2]如果在德國，面對過去眞的被當作社會和政治的首要任務，那麼，戲劇、媒體和教育機構均能幫助創造一個有利於集體「清算過去」的氣候環境。然而事實正好相反。在個人和社會層面上都缺乏嚴肅的「清算過去」，不少人已經深刻且詳細地揭示了其中原因，這些人包括米切里希夫婦、阿多諾、郝格（Wolfgang Fritz Haug）和科恩爾（Reinhard Köhnl）。[3]尤其是德國人對第三帝國時期的暴行和大規模謀殺負

有集體罪孽這一觀點──此觀點十分流行於戰爭末期的盟國,並在二戰結束和冷戰爆發之間盛行一時,催生了一整套旨在壓抑、否定和非真實化(Entwirklichung)德國納粹歷史的機制。[4]再加上對德國法西斯主義的經濟、社會和意識形態根源缺乏足夠的理解──最清楚的例子是,德國人普遍認為,第三帝國乃是歷史偶然──所以,在舞台上或者電視中,任何虛構或者紀錄片式的對第三帝國和大屠殺的再現幾乎都不得不創造 「清算過去」的幻象,而在現實中,並沒有真正面對過去。作為奇觀的「清算過去」險些成為替代物和鎮靜劑。人們不時聽到這種責備加諸於有關法西斯主義的最好作品之上,更別提對《大屠殺》的評論了。

然而,正是此類虛構的再現作品第一次突破了集體運作的否定和壓抑的機制。事實上,《大屠殺》的成功為米切里希夫婦的社會心理學解釋增加了籌碼,他們倆的論述在左派知識分子脈絡中找到了「自然」的位置,但正是在這裡,他們的論述被排擠到一邊,真正占據中心位置的是經濟和政治論述,後者強調法西斯主義和資本主義的結構延續性。當然,這些經濟和政治論述針對作為聯邦德國之合法性基礎的意識形態作出了正確的批判,這一意識形態(儘管要對倖存者和以色列支付賠償金)的前提假設是,德意志聯邦共和國與第三帝國之間已然徹底決裂。這些論述批判了西德的資本主義,以及一九七〇年代重新浮現的集權國家(職業禁令、擴建員警和監視系統、恐怖主義妄想症),但也導致了左派陣營中一種新型的健忘症:大屠殺依然被排除在這種解釋模式之外。在這裡,我並不想否定第三帝國和聯邦德國之間的延續性。恰恰相反,我認為此處的關鍵在於探究這些延續性,但

探究必須發生在左派有關德國集權主義、資本主義和國家的討論
未能企及的層面上。《大屠殺》一劇的影響證實了米切里希夫婦
的洞見，亦即，戰後對個人在大屠殺中負有共謀的罪責的否定，
依然是一觸即發的關鍵問題，並且在德國社會特徵和戰後德國文
化中留下了抹之不去的印跡，對老一代和年輕一代來說都是如
此。

　　作爲科隆西德國家廣播電台（WDR）的編劇，梅爾特斯海
默（Peter Märthesheimer）爲西德電視購買《大屠殺》系列劇功
不可沒。他在思考此劇的成功時，援引了米切里希夫婦有關德國
人無力哀悼的社會心理學觀點。雖然到了一九四〇年代末，有關
集體罪責的指控已然遭到廢棄，卻一直強有力地、深刻地影響著
德國人民，他們剛剛經歷了徹底的失敗，從心理學角度來說，他
們剛剛承受了失去集體自我理想，亦即，領袖的打擊，因此，他
們的自我價值和認同感受到了致命的威脅。面對納粹恐怖的現
實之後，德國人民立即把一切歸罪於領袖（一切都是希特勒的
錯），他們很快在個人心裡建立武裝防範，抗拒集體指控罪責。
梅爾特斯海默寫道：「若要覺得自己對大屠殺有責任，就意味著
把自己看作大屠殺的劊子手。若要承認羞恥，就意味著承認對野
蠻主義負有責任，而人們並沒有希望野蠻主義發生……至於把所
有責任擔在肩上的誘惑者希特勒（因此，其他所有人就得以脫開
責任），只要有關他的神話仍然存在，只要仇恨尚未傾瀉在他的
身上，這個誘惑者就能把自己從視野中移開。此前，德國個人從
未有必要爲自己和自己的行爲承擔責任。第一次，他必須獨自承
擔責任……在一九四五年，這些人把他們的靈魂凍在了寒冰之

上。」[5]

對梅爾特斯海默來說，《大屠殺》不僅僅是重要的媒體事件，更是一次重要的社會心理學事件。這部電視劇的成功與其是因為它的「品質」，不如說是因為一九七九年德國的特殊狀況，因為德國的歷史、意識，以及無意識。[6]盟軍再教育官員、教師、記者、劇作家和紀錄片製作人諸多認知的、純理性的努力，都沒能衝破德國人對於過去和領袖之間的情感紐帶和退化其認同，而《大屠殺》卻做到了。梅爾特斯海默的後續論述，我也贊同其觀點，《大屠殺》之所以能馬到成功，個中祕密在於其敘述策略：「這一敘述策略把我們（即，觀眾）放在受害者的一方，使我們和受害者一同受苦受難、一同畏懼凶手。這樣，它就把我們從恐怖的、令人窒息的焦慮中釋放出來，一直以來的觀念把我們放到凶手這邊，這一焦慮已然鬱積我們心頭多年。經由這部電視劇——就彷彿治療試驗的心理劇一般，我們得以在心裡體驗恐怖的每一個階段，感覺並忍受恐怖———一直以來的觀念認為，是我們把這恐怖施加到他們身上，如此一來，我們終於能夠把過去視作自己的創傷並真正加以面對」。[7]

與受害者魏斯一家建立認同，這的確可以視作《大屠殺》對西德的影響關鍵所在。但是，僅僅承認這一點，繼而轉身離去，去著手「真實」的議程，這絕對是目光短淺的作法。這些議程包括：經由理性辯論和紀錄的政治啟蒙運動，或者，創造超越《大屠殺》有效的、所謂過時的觀眾介入和認同機制（因而使之變得無效）的藝術作品。《大屠殺》的成功促使我們重新思考某些美學和政治觀念，包括布萊希特式的戲劇及其政治，和法蘭克福學

派的前衛派美學。

三

　　如果我們回顧西德與大屠殺相關的戲劇的歷史，我們僅能找到兩部激發與猶太受害人情感認同的作品：古德利希（Frances Goodrich）和哈基（Albert Hackett）共同創作的，以安妮‧法蘭克的日記爲基礎的戲劇，以及在較爲狹義和間接的意義上，霍赫胡特的《代理人》。這兩部作品均非布萊希特式的戲劇，均強烈地依賴觀眾與主角的認同。

　　事實上，第一次把大屠殺直接帶上德國舞台的，正是美國舞台版的《安妮‧法蘭克日記》（*The Diary of Anne Frank*）。那是在一九五六年。在那之前，大屠殺僅僅爲一些「清算戲劇」（Bewältigungsdramen）提供了隱含的背景而已，這些戲劇主要集中表現第三帝國時期國防軍（Wehrmacht）的功用，以及一九四四年七月二十日的反抗運動。[8]事後看來，許多此類戲劇明顯帶有不在場證明辯辭（alibi）的色彩。它們有助於辯解軍隊無罪，從而有力地加強了對集體罪責的沉默的拒絕。

　　而另一種類型的沉默標誌了《安妮‧法蘭克》一劇在德國的接受。美國版本的後記描述了這種反應，其中所用的文字與二十三年後描述《大屠殺》一劇在德國的反應的文字極其相近：「一九五六年十月一日，《安妮‧法蘭克》一劇同時在德國七個城市公演。觀眾們的反應是一片驚愕的沉默。這部劇所釋放出的一波情感，總算打破了德國人對待納粹時期的歷史所保持

的沉默。」[9]在當時，人們就清楚地意識到，對法蘭克的命運進行情感認同與個人認同是此劇成功的基礎，正如日後與魏斯一家的認同乃《大屠殺》之強烈影響的原因一樣。然而，對於過去的否定再一次被爆破時，中間忽忽已經過整整二十三年。在一九五六年和一九七九年之間到底發生什麼？畢竟這些年間，艾希曼（Adolf Eichmann）在耶路撒冷遭受審判（一九六一年），法蘭克福舉行奧斯威辛的審判（一九六三至一九六五年），上映了一波有關大屠殺的紀錄片，針對西德的學院、政治和文化機構中缺乏清算過去的行為，發生了數起學生運動和抗議遊行。倘若果真如歷史學家們所說，《安妮・法蘭克》一劇以及原書具有深刻和廣泛的影響，那麼，為何後來的戲劇沒有以這個模式為基礎，進一步發展真正意義的「清算過去」過程呢？這一過程至少在一九五六年已被激發出來，至少在年輕一代人當中是如此的。一九七九年的學生在面對《大屠殺》時對過去一無所知，就如當時一九五六年的學生一般無異，這又該如何解釋呢？這裡同樣沒有簡單的答案，但是，就西德對納粹過去的戲劇呈現來說，我們可以從後《大屠殺》角度提供一些事實和推測。

　　一九四五年之後，十八、十九世紀的歷史戲劇模式喪失了其可行性。這種戲劇模式具有人道樂觀主義，堅信歷史的進步，並頌揚偉大的個人，視其為歷史的載體，這種種已被表現主義戲劇瓦解，證明是過時了。在第三帝國垮台後的年月中，歷史激發的是恐怖而非尊敬和敬畏。那些依舊堅持現實主義戲劇的作家對歷史的含義絕望了，於是，他們轉向一種簡單化的二元對立，把個人道德的正直性與妖魔化和失控的歷史進程對立起來。個人被描

述爲受害者，而非歷史的承載者。這一種觀點清楚地表現在楚克邁（Carl Zuckmayer）的《魔鬼的將軍》（*The Devil's General*）中。這齣劇在一九四〇年代後期和一九五〇年代極其成功，因爲它符合了當時的主流趨勢，即，加以妖魔化第三帝國，視其爲德國歷史上的「自然」災害。妖魔化自然是否認自身介入過去的頗受歡迎機制之一，這裡指的自然不是流亡者楚克邁，而是此劇的主角，以及認同《魔鬼的將軍》的戰後德國觀眾。在今天看來，我們不難意識到，無論在政治、教育還是心理層面，對德國空軍將軍發生認同絕非是讓德國人面對過去現實的合適的策略。但是，即便對哈拉斯（Harras）——本質是善良的，卻悲劇性地被誤導的個人——的認同至少有可能幫助一些觀眾在一定程度上面對自己於第三帝國時期的個人歷史，後來的一些戲劇連這一點都不再允許。

到一九五〇年代後期，德國的「清算劇」對傳統的個人主義戲劇觀幾乎完全棄而不用了。這一轉變的原因似乎不難理解。的確，以個別主角及其行爲爲基礎的戲劇如何足以面對集體罪責的問題呢？早在一九三一年，布萊希特就說過，傳統現實主義戲劇法在二十世紀不再是可行的了，現實本身即要求一種新的再現模式。[10]傳統戲劇手法用個體角色來象徵普遍事物，這在當下變得問題重重，因爲在這個時代，個性本身經歷了重要變化，或者，如一些評論家所言，一種特殊歷史形式的個性有滅絕的危險。布萊希特式的寓言劇爲擺脫這個困境提供了一種可能的出路。這種戲劇不再以個體化的方式反映歷史現實，而是把現實當作一整套關係對待，對個人的表現僅集中在其功能。於是，寓言劇的「抽

象」形式可以把觀眾帶回自身所處的現實中，帶回歷史和現在。
根據布萊希特的看法，寓言之所以有效，恰恰是因為它與現在的
距離。這個距離使得觀眾能夠發展出對現象的理性的理解，而不
會被彼此衝突的情感認同的湍流所吞噬。寓言形式的成立還有
另外一個理由。戰後最好的劇作家的意圖不在於把第三帝國簡單
地搬到舞台上，與現在隔離開來。他們感受到，第三帝國和當下
的聯邦德國之間存在著社會和經濟、心理和意識形態上的延續
性，這正是他們試圖批判的對象所在。這一延續性、這一剪不斷
的紐帶正處於否認和壓制的中心，如果要完成任何真正的「清算
過去」，這一點就必須理清楚。寓言劇的抽象形式使劇作家們得
以攻訐第三帝國、批評聯邦德國的官方文化，但反諷的是，此戲
劇形式同時又阻礙了觀眾認同第三帝國猶太人受害的具體歷史。
寓言形式阻礙了米切里希夫婦認為至關重要的為受害者哀悼的可
能性，因而成為有效清算過去的障礙。另外重要的一點是，猶太
人明顯地在寓言劇中缺席。以猶太人為主角的主要寓言劇只有一
部，弗里施的《安道拉》的主角安德里是猶太人，但劇情發展最
終揭示出，安德里其實不是猶太人。一九五〇年代後期和一九六
〇年代早期的大多數寓言劇所針對的並非受害人，而是小資產階
級在獨裁形成過程中的作用，獨裁政治不可避免的誕生，以及集
權統治制度。寓言時常淪入怪謬荒誕的主流趨勢，因此喪失了布
萊希特有關寓言形式和歷史的辯證法。[11]當世界被呈現為混沌和
荒謬，當小資產階級的狂亂成為理解歷史的維度，嚴肅地清算過
去變得幾乎沒有可能。此外，把法西斯主義歸罪於小資產階級身
上，這顯然是中產階級劇院觀眾能夠泰然接受的，因為這樣一

來，他們就無需面對自己在第三帝國的參與行為。

然而，有關寓言形式的問題還不僅僅於此。其中尚且存在著另一個嚴重的問題，這個問題的影響甚至波及到寓言劇的翹楚之作，如藍茲的《無罪者的時代》（*Zeit der Schuldlosen*, 1961）和弗里施的《安道拉》（1961）。寓言劇的時間和地點的抽象性既是其強處，更是其致命的弱點。既然寓言針對的僅僅是間接的歷史，這就十分容易導致政治誤讀的產生，除非這是如布萊希特的《阿吐羅・烏伊發跡記》（*Der aufhaltsame Aufstieg des Arturo Ui*）那樣的影射寓言（parable à clef）。尤其在那個時代，集權主義理論正在西德大行其道，把右和左、法西斯和共產主義獨裁等同對待，[12]在這樣的背景下，原來毫無歧義地直指法西斯主義誕生的弗里施之《縱火犯》（*Firebugs*），大可被解讀為批判共產主義，可視作一部關於一九四八年捷克或一九五六年匈牙利的戲劇。[13]此處，寓言形式導致了原本意圖克服的否認和壓抑的結果。

弗里施的寓言劇《安道拉》提供了另一個更加複雜的例子。這部戲劇混合了寓言的抽象性和認同的戲劇觀，從而開闢了布萊希特的《阿吐羅・烏伊發跡記》之類的隱射寓言劇所未能實現的新理解方式。《安道拉》的寓言結構非常具體，因而不會造成歧義，使人們不能確定其中所針對的究竟是何種集權主義。但曖昧性仍然存在。安道拉乃受強大鄰國入侵的弱小山國，這顯然指的是弗里施處於第三帝國後半期的祖國瑞士。在劇中，鄰國真的入侵了，致使主角安德里被認為是猶太人而被處決。當然，在現實中，德國從未入侵瑞士。瑞士觀眾可以爭辯說，這部寓言針對的

其實不是瑞士人，而是德國人，畢竟德國人應對奧斯威辛負責，
這樣一來，瑞士觀眾就可以輕易地避而不談瑞士對德國猶太難民
的不友善對待。而德國觀眾則有另一番自我開脫的理由。誠然，
他們不能昧著良心說，此劇處理的僅僅是瑞士的反猶主義。德國
觀眾也承認，《安道拉》象徵的是一九三三年的德國。但是，此
劇的寓言結構加強了德國否認機制中的一個老主題，亦即，納粹
不是德國土生土長的，而是來自外部的一種陌生的力量。此劇似
乎暗示，做一個德國人和做一個納粹是完全不同的兩碼事。因
此，這部戲劇在觀眾和有關他們過去的問題之間保持了一個安全
距離，使觀眾能夠仗著一水之隔遠遠地看待成問題的過去。為
此，評論家貝克曼（Heinz Beckmann）稱譽弗里施，認為他能夠
「引導我們走出所謂的時代劇（Zeitstück）的死胡同」，貝克曼
接著把《安道拉》描述為「現代戲劇的範例，成功地掌握了疏離
化（Distanzierung）方法」。[14] 貝克曼所忽視的是，儘管《安道
拉》具有寓言形式，以及疏離法戲劇觀，卻也為觀眾提供了認同
某種個人的可能性，這種個人與疏離法相左，而且是一九六○年
代其他寓言劇所不具備的。此劇的前半部分引導觀眾與安德里產
生情感認同，後者是安道拉人的受害者。尤其對德國觀眾而言，
這一認同過程之所以可能，恰恰是因為此劇暗示了，當德國人不
等於就是當納粹。所以，正是此劇寓言結構的歷史曖昧性有助於
德國人與受害者發生認同，而不是在被告者的辯護詞中尋找避難
所。

　　評論《安道拉》之所以這麼困難，不僅是因為其混雜的戲劇
法對觀眾產生的影響，更是因為此劇本身，尤其是它的後半部，

破壞了前半部所成功促發的認同過程。當安德里發現，他不是那個被偷偷私運進安道拉，並爲老師所收養的猶太孤兒，而是老師的私生子，此劇使得與猶太受害者產生確定的情感認同變得不再可能，此劇的重心就發生了轉移，問題的焦點變成了安德里本人的身分變化。這時觀眾的使命就變爲思考身分認同和社會形象的塑造問題，而非與劇中人物發生認同。安德里的猶太身分本是觀眾認同他爲猶太人的前提，此時成了想像的、社會的建構物。此劇突然間轉移到理性思辨的層面，猶太人和反猶主義的問題被普遍化了，被歸結到廣義社會身分認同、偏見和代罪羔羊的概念之下，於是，觀眾遠遠地被推離了大屠殺的主題。安德里曾被安道拉人視作他者，以至於他的所有行爲、思想和性格都發生了巨大轉變，此刻，他拒絕接受自己不是猶太人的事實。他有意識地、存在主義式地選擇了他的「猶太」身分，這樣，一旦「黑人」，即，法西斯敵人，入侵安道拉，他的處決將不可避免。弗里施的寓言強調了猶太身分幾乎不是選擇的問題，也並非偏見所至，這在第三帝國至少如此，除此以外，他的寓言還質疑了下面這個看法，即，現代反猶主義是極端偏見和尋找代罪羔羊的另一種形式。有意思的是，弗里施所描述的僅僅是傳統的反猶偏見。波斯通（Moishe Postone）所描寫的現代反猶主義形式──作爲對經濟資本主義以及布爾什維克主義負責的猶太人形象──在弗里施的戲劇中完全缺席。具有反諷意味的是，弗里施的寓言劇中歷史具體性的缺乏（安道拉既象徵了瑞士也象徵了德國）一方面爲其優勢，另一方面卻也成了此劇的缺陷。在此劇的末尾，反猶主義縮減爲另一種形式的普遍偏見和社會形象的構成。弗里施本人

當然懷疑，歷史是否能夠被搬上舞台。在他看來，戲劇並非歷史的反映，而是「人類抗爭具體歷史時的一種自我肯定的形式。」[15]這種存在主義觀點在弗里施的想像世界中自有其有效性，但面對反猶主義和大屠殺時，這種觀點就顯得頗為牽強。然而，有關《安道拉》及其他寓言戲劇的關鍵問題並不在於具體歷史事件或人物的在場抑或缺席，而在於認同的問題。因為弗里施的《安道拉》畢竟在一定程度上使認同過程得以發生，這就使得我們能夠在一定程度上認識法西斯主義現實，而這是諸如《阿吐羅・烏伊發跡記》等布萊希特式的隱射寓言所不能實現的，儘管後者在歷史層面上表述得更為精確。

　　弗里施的《安道拉》於一九六一年首演，這一年正逢大選年，標誌著聯邦德國政治和文化氣候的重大變化。社會和知識分子的停滯僵化為阿登納（Adenauer）休養生息時期和經濟奇蹟（Wirtschaftwunder）的特徵，在這潭沉靜的死水下，已經開始暗潮洶湧。一九五〇年代，作家和知識分子們戒絕政治，投身於麥耶爾（Hans Mayer）所描述的「徹底的意識形態懷疑」之中，[16]到了一九六〇年代，他們開始越來越多地介入公共政治。一九六一年大選前不久，瓦瑟（Martin Walser）編輯了題為《另一種方案，或者，我們是否需要一個新政府？》（*Die Alternative oder Brauchen wir eine neue Regierung?* 〔Reinbek: Rowohlt, 1961〕）的選集。在這部書裡，西德主要知識分子均贊同政治變化，而且從抱持懷疑態度的自由主義角度出發，站在德國社會民主黨（SPD）一邊，視德國社民黨為「小惡」。[17]作者們不時地把求變的決心歸因於阿登納政府清算過去的失敗。一九六一年春

季發生在耶路撒冷的艾希曼審判尤其清楚地表明了，過去在多大的程度上被否認和壓制，儘管政府對集中營倖存者和以色列實行了補償政策（Wiedergutmachung）。在聯邦德國，一九五八年開啓了那些直接對「最終方案」負責任者的法律審判系統。但是，直到艾希曼審判之後，大屠殺的問題方才成爲德國法庭、媒體和舞台上的重要主題。抑鬱四處蔓延。一九六二年，索納曼（Ulrich Sonnemann）意味深長地說，「在西德社會的意識中，其問題在於，一言以蔽之，『未加清算的過去』，即，不能處理過去。」[18]同一年，瓦瑟呼籲，「今天，德國作家所處理的必須是也只能是那些或者隱藏了或者表達了一九三三至一九四五年這些歲月的人物……德國作家對歷史現實保持沉默的每一句話都隱匿了些什麼。」[19]

　　一九六一和一九六五年間，一批有關大屠殺、第三帝國及其餘波的戲劇席捲了德國大小劇院。其中一些戲劇強調意識和否認、記憶和壓制。這些戲劇所涉及的故事通常發生在戰後的年代，其主要意旨在於批判聯邦德國，而非理解大屠殺。相關戲劇包括奇普哈特（Heinar Kipphardt）的《將軍的狗》（Der Hund des Generals, 1962）、瓦瑟的《黑天鵝》（Der schwarze Schwan, 1964），和密克森（Hans Günter Michelsen）的《舵》（Helm, 1965）。從今天看來，意味深長的是那些直接或間接討論與大屠殺相關的具體歷史事件之戲劇：霍赫胡特的《代理人》，奇普哈特的《約埃爾‧蘭德，或，一場交易的故事》（Joel Brandt oder Geschichte eines Geschäfts, 1965），以及魏斯的《調查》。

　　尤其是霍赫胡特和魏斯的戲劇在媒體間激起了廣泛公共辯

論，但與《大屠殺》一劇的影響比較，兩人的接受範圍自然有限得多。雖然《調查》同時在德國十六家劇院首演，之後又成功地在電視轉播，它的影響與《大屠殺》相比根本無法望其項背。至於霍赫胡特的《代理人》，這部劇受到的公眾注意遠超出《安道拉》或者《調查》，[20]但它主要在德國境外公演。有鑑於此，我們接下來比較一下這些紀錄戲劇和《大屠殺》，看看它們各自的成功和失敗。畢竟，我們不能就其影響做量的比較，因為這些作品採用的不同再現模式會在很大程度上決定其影響的質和深度。

　　霍赫胡特的《代理人》首先引發我們在內容和戲劇手法的層面上去思考認同的問題。霍赫胡特使用了傳統的布萊希特之前的戲劇法，其基礎是人物、個人道德責任、選擇的自由、個人罪惡感以及個人悲劇等觀念。《代理人》鼓勵觀眾去進行認同，在這一點上，更接近於一九五六年的《安妮‧法蘭克》一劇。但這樣的比較方式有誤導的可能。《代理人》所激發的不是與猶太人的認同，而是與天主教神父里卡爾多（Ricardo）的認同，後者對教皇庇護十二世（Pius XII）與納粹的妥協提出挑戰，然後經受了內心無數的煎熬，決意陪伴一批羅馬猶太人前往奧斯威辛同死，成為「真正的」基督代理人。這種對大屠殺犧牲者的間接認同仍能在一定程度上提出關鍵的道德和政治問題，質疑第三帝國時期人們的行動和無所行動。當猶太人在第三帝國時期被「驅逐」時，一些德國人轉開了視線，睜一隻眼閉一隻眼，而在一九四五年之後，他們又矢口否認大屠殺的存在，這齣戲迫使這些德國人與劇中的人物發生認同，後者嚴肅地擔負了個人的基督教和人道責任。《代理人》要求觀眾認同里卡爾多和他反抗罪惡

以維護自身積極的人性的英雄鬥爭行為，這不僅促成了此劇的成功，也導致了它遭到各種非議。我們的確有理由懷疑，霍赫胡特出版此劇之困難及其後引發的種種憤怒的、常常是惡意的斥責，究其原因，到底是因為忠實的天主教徒力挺教皇庇護十二世，希望其形象不受玷污，抑或是，此類攻擊的激烈性其實更因否認罪惡感和壓制過去的力量所致。

在《代理人》一劇中，雖然觀眾的認同集中於中介人物，即，天主教神父的身上，但在其中有兩場戲中，觀眾與猶太受害者的直接情感認同成為可能。這兩場戲發生在第三幕中，黨衛隊在羅馬抓住了一家猶太人，這是此劇與《大屠殺》的敘述結構及其對家庭生活的毀壞的關懷最為接近的時刻。誠然，這幾場並非重頭戲，而且，從傳統戲劇法的觀點來看，它們是偶然為之地被加到整部戲中，然而，這些卻屬於所有清算戲劇中最強有力的場景，其原因恰恰因為對里卡爾多的認同此時轉移到對處於家庭場景的猶太人的直接認同。

儘管如此，霍赫胡特的劇中存在著一個基本的問題。霍赫胡特的戲劇法把複雜的歷史事件簡化為個人道德選擇以及善惡鬥爭的問題，早在一九六○年代，阿多諾就在題為〈致羅爾夫‧霍赫胡特的公開信〉（“Offener Brief an Rolf Hochhuth”）一文中對此做出強烈批評。[21]阿多諾的批評肇始於霍赫胡特為一九六五年紀念盧卡奇的專刊撰寫的文章。在其〈人類的拯救〉（“Die Rettung des Menschen”）一文中，[22]霍赫胡特徵引了盧卡奇的觀點為自己的戲劇法辯護，盧卡奇認為，一切文學的起點是具體的、個人的人。基於對盧卡奇的簡略閱讀（霍赫胡特和阿多諾一

樣，完全誤解盧卡奇），霍赫胡特堅持，一切戲劇的基礎是個人，個人選擇的自由，以及對歷史的責任。霍赫胡特反駁了阿多諾有關二十世紀資本主義社會個人主義的衰退的觀點，並由此徹底拒絕了以阿多諾和布萊希特為主要宣導人的前衛美學。在致霍赫胡特的信中，阿多諾以布萊希特的《第三帝國的恐怖和災難》（*Furcht und Elend des III. Reiches*）為例來反擊霍赫胡特的戲劇法，認為前者致力於挖掘第三帝國時期的普通人物，而霍赫胡特的戲劇則集中於要人、外交官與將軍、大主教、教皇、以及魔鬼的化身。阿多諾批判道，霍赫胡特其實採用了文化工業的敘述策略，後者傾向於把重要事件歸於重要人物身上，從而將佚名的社會過程加以個人化。在阿多諾看來，只有前衛美學方才有能力處理二十世紀的生活，以及大屠殺事件：「任何一種基於主要人物的傳統戲劇法都沒有這個能力。現實的荒謬需要一種能夠擊碎現實表面的表現形式。」[23]當然了，布萊希特可能會不同意阿多諾有關現實是荒謬的這一觀點。但作為前衛主義者，布萊希特定會贊同阿多諾的主張，籲求一種擊碎傳統現實主義形式及其現代變種的藝術表現形式。然而，這種前衛派美學的問題恰恰在於其擊碎現實表面的要求，因為，後者同時也阻礙了觀眾發生情感認同，畢竟，認同發生的內在基礎是個人的、可辨認的戲劇人物。誠然，布萊希特的戲劇也能激發出情感，然而，這類情感大都不是導向對個體人物發生認同的情感，後者正是布萊希特所堅決排斥的，在其教育劇階段尤其如此。觀眾絕不會認同貝克特劇中任何殘損的人物，儘管他們大都承認，這些殘損的人物表達出我們的文化和社會的一些最基本的東西。再舉一個類似的例子，我們

根本無法想像勳伯格的《華沙的倖存者》有可能激發出《大屠殺》所導致的那類情感認同。

　　歷史前衛派所代表的藝術形式阻礙了觀眾與具體人物、其問題與矛盾發生情感認同的需要。當然了，這種需要不是「自然的」。它們是從兒童時期開始被社會所建構的，而且，在我們的社會中，這種需要不斷地受到文化工業的加強。從另一個方面來說，標誌著許多前衛派藝術作品的抽象和隱晦可被視作技術發達社會中日漸抽象和隱晦的社會生活的積澱。而這正是這些前衛派作品的真實內容所在。《大屠殺》電視劇所質疑的並非這一真實內容本身，而是前衛派所主張的普遍性，及其忽視布洛赫所謂的社會和文化生活的非同時性（non-synchronism），甚至對它的藐視。[24]

　　魏斯在高度風格化的紀錄戲劇《調查》中，成功地融合了前衛派形式和「現實主義」表現方式。這可以說是有關大屠殺的最好戲劇。在《代理人》最後一幕中，霍赫胡特無怨無悔地把奧斯威辛拉上舞台，魏斯則正好與之相反，他深知奧斯威辛不可能用這樣一種赤裸裸和未經中介的手法表現出來。在所有主題中，奧斯威辛的主題最需要粉碎「現實表面」。[25]其中問題在於，如何才能粉碎現實表面，同時又保持一定程度的現實主義，這部戲劇才不至於滑落到寓言形式，或者其他的比喻類型。魏斯的處理方式既簡單又才華橫溢。他所創作的不是關於奧斯威辛的戲劇，而是關於奧斯威辛的審判，後者於一九六三至一九六五年間發生在法蘭克福。此劇幾乎逐字逐句地建立在《法蘭克福彙報》（*Frankfurter Allgemeine Zeitung*）有關審判報導的基礎之上，這

些報導經過特別整理後，引導觀眾從火車抵達的月台出發，經過集中營各個地點，最後結束在煤氣室和焚化爐。魏斯一劇的演講結構與但丁（Alighieri Dante）的《神曲》（Divine Comedy）相似，尤其是《神曲》的《地獄篇》（Inferno）：演講部分共由十一首歌組成，每首歌分爲三部分，因此一共有三十三個部分。但丁賦予三這個數字的象徵性重量在《調查》中重新出現，不過是以不同的的方式：法庭上有三位代表，九位見證人，和十八位被告。奧斯威辛並沒有出現在舞台上；它在被告人、見證人和倖存者的記憶中得以重建，這些人在法庭上再次碰頭，來證明和表述發生在另一個地點、另一個時間的事件。奧斯威辛僅在語言中得到表現。職是之故，奧斯威辛被簡化爲記憶和語言，表現在倖存者的報告以及被告人的辯解和自我開脫之中，而這恰恰是此劇如此強而有力的原因。在形式上，《調查》是審判報告的嚴密組合，但這種前衛派的形式並沒有導致觀眾對它敬而遠之。它以一種灰色的、事實的、簡潔的行文來描述有關奧斯威辛的現實。這尤其表現在被告人的言詞之中，後者入木三分地代表了戰後德國所特有的否認和辯護的語言。此劇不僅談到了過去，而且，過去活生生地存在於被告人的語言當中，後者暴露了法西斯主義得以建築其清洗政策（extermination）的精神和行爲基礎。

　　魏斯一劇引發的對受害者的認同與《大屠殺》播放過程中所發生的不甚相同。與此同時，人們不會不相信，魏斯感受到自己與死在奧斯威辛的那些人之間具有深刻的紐帶，因爲魏斯自己是猶太人，他在一九三四年與父母一同離開德國。在一篇寫於一九六四年的〈我的地方〉（"Meine Ortschaft"）短文中，魏斯

描述了最近一次去奧斯威辛的訪問，稱之為「來晚了二十年」：
「這是命中注定給我的地方，而我卻逃離了。」[26]也許正是這一
根本層面的認同——來自對受害者身分認同的認同——使得魏斯
沒有必要把戲劇建立在認同戲劇法的基礎之上。與戰後的德國觀
眾不同的是，對魏斯來說，認同是既定的，而不是什麼需要去獲
得的東西。儘管如此，當魏斯訪問奧斯威辛的時候，奧斯威辛對
他來說不過是一個博物館罷了，一個逝去的世界的殘留之物。在
魏斯戲劇的末尾，建立在認同基礎上的倖存者的罪惡感心理，為
一種陌生化的經驗所補足。活著的人無法理解發生過的事情，他
們所擁有的只不過是數字、書面報告、以及見證人的陳述、而缺
乏被毆打、踢踹和身陷枷鎖的經驗。恰恰是作者的認同和他的陌
生感與距離感之間的張力深深地浸淫了《調查》一劇，使之不可
能產生《大屠殺》所觸發的未經中介的情感認同。事實上，《調
查》並沒有像《大屠殺》那樣過多著墨於具體受害的個人。見證
人大多是奧斯威辛的倖存者，他們是為了法庭的需要，描述集中
營及其生活各方面，因此，他們的描述局限於客觀事實。事實的
層疊對觀眾具有深刻的情感影響，但它激發出的是震驚或麻木，
而非認同。如果魏斯要命名具體的殘忍和暴行，那麼，他是為了
影響意識層面，而非虐待狂情感或恐懼的移情化過程。對魏斯來
說，奧斯威辛的異常現象本身禁止了對具體受害人發生情感認同
的可能性。當阿多諾批評《安妮‧法蘭克》一劇不該集中在受害
者個人身上，以至於允許觀眾遺忘整體時，他所持的正是魏斯的
觀點。魏斯的戲劇最強有力之處正是它表述了猶太受害個人和猶
太人集體命運之關係。魏斯把諸如托夫勒（Lili Tofler）的具體

個案放入劇中，其策略在於使大規模謀殺在觀眾眼中顯得更爲具體和直觀，使奧斯威辛不至於變成一種恐怖的抽象象徵。同時，他沒有把個人的命運，不論是受害者還是劊子手方面，表現爲個人的命運，而是精心策畫的滅絕體系的一些實例，導向死亡的網路（其組成部分似乎是隨意的）的諸多基點。魏斯的戲劇作爲藝術作品當然是成功的，而且，我們可以毫不誇張地說，《調查》的演出帶給奧斯威辛審判的公共影響和曝光，甚至比瑙曼（Bernd Naumann）發表在《法蘭克福彙報》上的第一手審判報告還來得強烈。[27]

然而，魏斯的這部劇也存在著一個主要問題。和霍赫胡特的情形不一樣，這並非有關戲劇法的問題，也不是此劇阻礙觀眾對受害者認同的問題。我所指的是政治的問題。《調查》在資本主義和奧斯威辛之間建立了一種未經中介的因果關係。對猶太人的清洗被呈現和解釋爲一種極端形式的資本主義剝削，「壓迫者／能夠擴大自己的權威／到一個前所未有的程度／而／被壓迫者／被迫生產／來自他的骨頭的／肥料粉末。」[28]當然，魏斯可以正確地強調，德國戰爭工業依賴於集中營的勞動和存在於奧斯威辛附近的工廠。而且，奧斯威辛本身就被描寫爲高度組織化和泰勒化的死亡工廠，這是完全令人信服的，並可爲之找到大量的文獻證據。然而，除此之外，此劇的局限性也是十分明顯的。魏斯從未嘗試著處理反猶主義在德國的歷史和特殊性。通過對克魯伯（Krupp）以及染料工業利益集團（I.G. Farben）的指責，魏斯把六百萬猶太人的死歸結到馬克思主義對資本主義的普遍批判之下。這裡，魏斯瀕臨褫奪受害者的個人和集體歷史及其猶太人的

身分的危險，而且，他幾近於把奧斯威辛當作工具，用來把法西斯主義解釋爲資本主義的必經階段。在一九六〇年代後期，當德國學生運動愈來愈轉向於正統馬克思主義對第三帝國的詮釋時，《調查》成爲左派論述的一部分，而後者可被視爲否認過去的又一種方式。這裡所否認的並非是事實。恰恰相反，這些事實被用來啓蒙德國大眾，教導他們認識資本主義、法西斯主義及其在西德社會的苟延殘喘。但是，當面對第三帝國時期猶太人的具體命運時，所有這一切理性的啓蒙及其對資本主義的普遍主義的控訴卻都變得緘默不語。[29] 一種傾向於排除大屠殺本身的知識分子論述在左翼陣營出現了，因此，魏斯一九六五年的戲劇標誌著大屠殺戲劇在西德文學界的終結，這在事後看來並不意外。當相關的討論和詮釋達到了一定層面之後，任何進一步表現大屠殺的戲劇都顯得多餘了。其結果是，在一九七九年，又一代的學生不得不重新發現一九五六年和一九六五年的學生們所發現的、卻無力傳遞給下一代的東西。打破否認和壓抑的努力不得不重新開始。

四

然而，除了一九六〇年代和一九七〇年代的代與代之間的差異，我們可以說，旨在清算過去的三部重要的德語戲劇——弗里施的《安道拉》、霍赫胡特的《代理人》和魏斯的《調查》——之間共同具有一種道德和政治控訴的普遍性姿態，而這種姿態往往阻礙了、而非促進了對過去的清算。儘管弗里施和霍赫胡特使得某些觀眾有可能對他們的戲劇產生認同，但這三部戲劇的初衷

都不在於經由認同過程而促發哀悼。它們的效果依然曖昧：它們的確激發了清算過去的真實努力，但它們也都流於簡單的捶胸頓足式的教育，常常伴隨著對個人罪孽或罪惡感的否認。

弗里施忽視了現代反猶主義的特殊性，僅僅把它作為普遍性偏見的一個例子，因而削弱了觀眾原本對猶太受害者的認同。霍赫胡特宣導一種關於個人責任的普遍性倫理，對現代反猶主義的社會起源和發展問題避而不談。魏斯則把反猶主義變成了資本主義剝削的附屬問題。這三位作者都沒有選擇一種戲劇策略，使得德國觀眾能夠一以貫之地對猶太受害者發生認同。即便猶太人在劇中被認同為猶太人，他們依然處在他者的位置。這些猶太人被表現為外來人，或者邊緣人物，非猶太觀眾很難對他們發生完全的認同，尤其是這些戲劇往往假設，迫害人與德國觀眾是等同的，因此重又激起有關集體罪責的觀念，而後者本身就是導致否認的原因之一。更令人驚訝的是，這三部劇都未能充分刻畫出猶太角色。霍赫胡特至少還嘗試著去引入幾個作為次角的猶太人（雅克布森、盧卡尼一家），而弗里施的猶太主角乾脆變成了非猶太人，魏斯的見證人無名無姓。「猶太」一詞居然在有關奧斯威辛的最好的戲劇中缺席！

正是在這種有關德國美學、戲劇和政治的錯綜複雜的背景中，我們才能理解《大屠殺》電視系列劇的成功及有關批判。與許多標準電視節目一樣，《大屠殺》成功的基礎在於觀眾對某個家庭的具體成員的情感認同。事實上，恰恰是與一個家庭的認同促發了與作為猶太人的家庭成員的認同。[30]魏斯一家是徹底認同德國文化的歸化的猶太人（assimilated Jews），這個事實進一步

加強了觀眾對這家猶太人的認同感。但是，觀眾的認同過程並不
僅僅是由此系列劇內在的敘述策略造成的。與魏斯一家的認同也
受到了媒體和接受脈絡的增進，後者與戲劇的媒體和接受脈絡大
爲不同。看電視畢竟是家庭事件，發生在家這個私人領地，而非
劇院這樣的公共空間。故事的語意結構因其接受脈絡而變得更加
強烈。同時，認同過程並不僅僅發生在個人的、私人的層面，並
不僅僅是看起來的那樣從家庭到家庭。觀看《大屠殺》的四個部
分是一個國家事件，主宰了每天的公共討論和個人談話，至少在
電視播放的那個星期是如此。當一些評論家談到國家的、或集
體的淨化過程，他們指的就是這個現象。認同的過程洶湧澎湃，
從螢幕上的猶太家庭滾滾湧出，流向數百萬德國家庭，他們也對
受害者發生認同，而且，這也許是他們第一次展示出集體哀悼的
跡象。二十三年前的另一部美國劇《安妮‧法蘭克》是唯一例
外，除此之外，這是第一次德國的廣大觀眾能夠把猶太人認同爲
猶太人——當作和他們自己一樣的家庭的一員，有著共同的和矛
盾的情感、觀念和日常瑣碎。《大屠殺》一劇在德國播出的那個
星期所發生的情感爆炸表明了，德國人是多麼絕望地需要認同，
以便打破否認和壓抑的機制。儘管要判斷《大屠殺》一劇對德國
政治和文化的長期影響還爲時過早，自衛和否認機制的整個系統
想要恢復原狀看來是不可能了。但是，即便《大屠殺》果眞能夠
成功地促使集體悼亡的發生，後者果眞能長期地影響德國文化和
社會，這也只可能是一條單行道，亦即，有關德國身分的問題。
的確，《大屠殺》是否能夠幫助幾代德國人就自己的國家、文化
和社會身分提出多種問題，我們還要拭目以待。在過去的數十年

間，這種提問的可能性被埋葬在冗長的健忘症和普遍性詮釋的修辭之下，而且，這一實踐終究會超出《大屠殺》所引發的認同過程之外。

　　從社會心理學角度來說，如果認同和集體淨化過程是必不可少的，那麼，《大屠殺》之所以能在大範圍的觀眾中取得成功，恰恰是因為它是電視節目，而作為電視節目，它運用了電視敘事的基本形式。作為電視節目，《大屠殺》暴露出先前戲劇作品的某些局限。在戰後德國的戲劇中，在不同程度上，對猶太受害者認同的社會心理需要，同前衛派和／或紀錄戲劇的戲劇和敘事策略發生了衝突。戲劇形式的歷史發展，以及強調紀錄、理性解釋和社會理論的政治教育者的規範，均忽視了觀眾的特殊需要。當然，我認為這一事實不僅局限於戲劇領域，這部美國電視系列劇在德國的成功所揭示的是更廣的美學和政治問題，而我們對這些問題的探討，現在不過剛剛起步而已。所以，左派對《大屠殺》的激烈反對不僅反映了德國左派對大屠殺之歷史具體性的視而不見；這還可以被解釋為一種後衛式的（rear-guard）鬥爭，以求固守於前一個時代的前衛派美學和政治，而後者的普遍性和理性訴求在今天早已是昨日黃花，甚至是不合時宜的了。

第七章

記憶，神話，理性之夢：彼得‧魏斯的《抵抗的美學》

在他身後，過去被沖到岸邊擱了淺，將殘骸堆上他的翅膀和肩膀，伴隨著被淹沒的鼓聲；在他身前，未來築起大壩，壓在他的眼睛上，像星星一樣衝擊他的眼球，扭曲他的言詞，用它的呼吸窒息他。有那麼一會兒，還能看見他的翅膀在搧動，聽見他身前、頭頂、身後山崩地裂般的咆哮，他越是憤怒地無望地掙扎，咆哮聲越是響亮，他的掙扎卻也漸趨漸止了。然後，這一瞬間在他面前停止了：站立著，迅速被殘骸淹沒，那不幸的天使停了下來，在飛行僵滯時等待著歷史。直到翅膀重新有力地搧動起來，衝破岩石，宣告他的飛翔。

<div style="text-align:right">——海納·穆勒，《不幸的天使》</div>

一

　　自從一九六四年因《馬拉／薩德》（*Marat/Sade*）一劇而首次在國際劇壇大放異彩以來，魏斯孜孜不倦地對抗著一個倒退的時代，一個屈從於本土化的現代主義時代，一個臣服於進行形式實驗的非政治化的前衛主義時代，並嘗試著將歷史前衛派的激進瞬間從這一倒退的時代中拯救出來。諸如《馬拉／薩德》以及關於法蘭克福和奧斯威辛審判的《調查》（*Investigation*），有效地挑戰了一九五〇年代沾沾自喜的現代主義機構化意識形態，及其將藝術與政治脫鉤的教條作法。在西德，這種藝術／政治的二分法不但消除了現代主義自身原有的激進動力，而且壓抑了對德國法西斯主義這一文化浩劫的一切記憶。在關注德國對國際現代主義的貢獻時，人們很快就會忘記德國民族文化那次災難性的流

產。因此，魏斯一九六〇年代中期的戲劇所再現的，就好像是被
壓抑者的歸來。當然，魏斯的聲音是一位被永久錯置的流亡作家
的聲音，但由於其戲劇的巨大影響力，魏斯與聯邦德國學生運動
的興起，以及一九六〇年代的文化政治密不可分，後者留給我們
數量可觀的作品，其中作者包括魏斯本人、安森柏格、克魯格、
克羅茨（Franz Xaver Kroetz）、和瓦瑟等人；電影導演則包括克
魯格、史特勞布（Jean-Marie Straub）、余葉（Danièle Huillet）
和法斯賓達（Rainer Werner Fassbinder）；視覺實驗者包括「零
組合」（Gruppe Zero）、維也納動作與表演藝術家（Vienna
action and performance artists）、里希特（Gerhard Richter）和波
依斯（Joseph Beuys）。

　　魏斯的戲劇常常不安卻迷人地融合了亞陶（Antonin
Artaud）與布萊希特、殘酷戲劇與史詩教育劇（Lehrstück），他
的規畫可以同布萊希特在東德的繼承者穆勒的劇作相媲美。魏斯
和穆勒都意識到，布萊希特的經典前衛主義的確已經變成了經
典。他們試圖通過融合歷史前衛派的另一個激進的傳統，同時也
是更陷於困境的一個傳統，即，超現實主義，來重整布萊希特的
傳統，並賦予它新的活力。當然，布萊希特對超現實主義的敵對
態度是廣為人知的，而且恰恰是魏斯與穆勒的嘗試，化解了歷史
前衛派這兩個主要潮流之間的界限，並將兩位戲劇家置於一種顯
然是後布萊希特和後超現實主義的情境。就魏斯作為戲劇家的發
展過程而言，我們不該忘記的是，與穆勒相反，魏斯並不是從布
萊希特那裡，而是從超現實主義那裡，開始其戲劇生涯的。當
然，魏斯與穆勒超越布萊希特與超現實主義的規畫，從來不僅僅

是一個美學的選擇。這一選擇的決定因素，同樣也包括法西斯主義、史達林主義、以及戰後資本主義的歷史經驗，這些經驗使得布萊希特式的以及亞陶式的解決方案越來越無法令人滿意。與此同時，恰恰是重新設置前衛主義界限的嘗試，使得二人的作品成為一個時代的代表，而這個時代後來被稱作後現代。

這裡，有必要談談魏斯作為一個藝術家的發展歷程。實際上，魏斯是在一九三〇年代開始其藝術生涯的，那時候，他作為魔幻現實主義派的畫家流亡於瑞典，其作品受益於德國表現主義以及一九二〇年代後期的新客觀主義（Neue Sachlichkeit）。[1]只有在第二次世界大戰之後，他才完全轉向寫作，而且一開始沒有取得任何真正意義上的成功。與此同時，魏斯潛心研讀並逐漸著迷於雅里（Alfred Jarry）、韓波（Arthur Rimbaud）、布紐爾（Luis Buñuel）以及法國超現實主義的作品。他早期付梓於西德的重要小說《馬車夫的身影》（*Im Schatten des Körpers des Kutschers*, 1960），以及兩部自傳作品《告別父母》（*Abschied von den Eltern*, 1961）和《逃亡的終點》（*Fluchtpunkt*, 1962），如果沒有超現實主義的影響，是不可想像的，但是這些作品也沒有獲得多少成功，原因大概是，習慣了伯爾（Heinrich Böll）和弗里施的德國讀者無法理解魏斯激進的實驗式的主體性。對今日的英語世界來說，人們只知道魏斯是幾齣重要戲劇的作者，後來淪為說教劇寫作，還創作有關越南戰爭和安哥拉的葡萄牙殖民主義的宣傳性民謠。在一九六五年「皈依」馬克思主義後，不論在美學上還是政治上，魏斯裝腔作勢所謂的美學與政治的前衛主義重新整合似乎已經消耗殆盡了。至少，主流批評家們如此認為。

　　但不久，魏斯創作了《抵抗的美學》（*Die Ästhetik des Widerstands*），一部長達九百五十頁的巨著。它以三卷本的形式分別於一九七五年、一九七八年和一九八一年出版問世，而且一九八一年，在小說第三卷付梓的同時，另有兩卷箚記也一併刊行。毫無疑問，《抵抗的美學》是一九七〇年代主要的文學事件之一。這部小說不但可以被視爲作家魏斯藝術與政治的巔峰之作（summa artistica et politica），而且從一九七〇年代的視角來看，《抵抗的美學》還是一種經久不衰的敘事反思，思考著二十世紀與政治前衛派相關的前衛主義的興衰。我認爲，正是這後一個層面，將魏斯的傑作（opus magnum）拉入後現代的軌道。儘管魏斯本人未能活著親眼目睹在歐洲愈演愈烈的後現代主義爭論，但測繪魏斯的小說在當前的美學爭論中所占據的地位，這仍舊是可以做到的。《抵抗的美學》承認，歷史前衛派力圖彌合藝術與生活、美學與政治這一嘗試本身是有問題的，但與此同時，魏斯顯然更看重前衛主義的寫作策略，例如蒙太奇和拼湊，對夢的紀實描述，以及對事實與虛構之間僵硬界限的有意模糊。在其寫作策略和總體創作中，《抵抗的美學》摒棄了經典現代主義以作品爲定位的預想，它轉而關注個人的意識，關注藝術與生活、文學與政治在範疇意義上的分離。意味深長的是，這部小說的出版形式是以灰色紙張裝訂而成三大冊，用大號字體印刷，且留下寬敞的頁邊，供讀者書寫感想。所有這一切，都有意模仿著布萊希特一九三〇年代初大名鼎鼎的《論文集》（*Versuche*）。不過在我們面前，是一大疊裝訂好的無法改變的文本，而不是一個在每一次創作過程中都可以重新書寫的戲劇腳本。因此，魏斯切切

實實地堅持了關於藝術作品的觀念，只不過清除了藝術作品自律性、自足性、統一性、完整性的偽裝。

於是魏斯的美學立場，似乎站在了高雅現代主義與歷史前衛派之間的斷裂線上，而無論是高雅現代主義，還是歷史前衛派，在一九六〇年代以來，在美學和政治上都遭受了質疑。魏斯活動在一個後來被稱爲後現代的張力場中，他尤其反對主體已死以及作者隨之死亡的現代主義教條。想像一下，一九三〇年代現代主義論爭的經典之作會怎樣討論魏斯的《抵抗的美學》！無論是布萊希特還是阿多諾，更不用提盧卡奇了，都不會輕易認爲《抵抗的美學》符合他們的現代美學觀念，或是符合他們與魏斯不一樣的抵抗觀念。布萊希特看到的也許是對超現實主義、非理性和憂鬱的背叛，並懷念一種「理解性藝術」（eingreifende Kunst）的概念，而同樣的東西在阿多諾看來，大概以爲是另一種被迫性的調解，即，在仍舊過於正統的馬克思主義和一種倒退式的美學綜合（把紀實性的現實主義與對潛意識的拜物教式的臣服這二者綜合起來）這二者之間進行調解。《抵抗的美學》與這些早期現代性理論家的重要立場並不相容，有鑑於抵抗與美學之間的有力聯繫正是這些作者所共用的一個基礎，而且，魏斯的確繼續著這些先賢的事業，那麼，這一點就格外令人驚奇了。究竟在何種意義上，魏斯的寫作不同於阿多諾或者布萊希特早期所理論化的現代傳統呢？而這種不同是否足夠將魏斯的作品拉入到後現代主義問題的軌道裡面去呢？

把魏斯與後現代主義聯繫起來，有些人對此想法甚至會極度反感。那些宣導後現代、微妙的反諷、以及作者式快感

（writerly pleasure）的領軍人物，將無法吞嚥魏斯的政治觀，也不能消受他扭曲式的、拷問式的人類歷史觀。而後現代主義的反對者們，特別那些左派陣營裡的反對者們，也將難以消化魏斯的寫作策略以及他憂鬱的世界觀，而對「現存的眞正的社會主義者」來說，他們根本不可能接受魏斯表現史達林主義恐怖的那種方式；不過，他們仍然會願意將魏斯從後現代的污染中解救出來，在他們看來，後現代即爲純粹的唯美主義和非政治的嘗試。正如東德、西德對《抵抗的美學》的接受所顯示的，魏斯撰寫了一部與「時代精神」（Zeitgeist）相逆的書，尤其與（這一點必須要加以強調）福斯特（Hal Foster）所命名的贊同性的後現代主義相逆。於是問題就變成，在何種意義上，我們可以從福斯特等評論家近期指出的抵抗式的後現代主義這一視角，來解讀魏斯的《抵抗的美學》。

　　不過，我們是否應該把魏斯的這部小說收納到正在浮現的後現代主義作品中，這只是一個次要的問題。更爲關鍵的是要說明，《抵抗的美學》怎樣參與到如下一個特定的問題當中，這個問題使得當代文化與高雅現代主義、前衛派區別開來，換言之，這個問題植根於一九六〇年代和一九七〇年代的經驗和狀況（constellations）當中。其次，在德國的後現代問題裡，魏斯的小說怎樣標示出一種立場，這種立場既不會輕易被文化工具所回收，更不會輕易淪落爲供出版機構不斷運轉的文學時尚。魏斯以記憶與懷念的辛勞來對抗政治與美學上的時代精神健忘症。爲了對抗後現代的遺忘策略（歷史援引和主觀主義直覺這些權宜之計），魏斯提出了廣泛的（儘管絕不是總體化的）歷史重建工

作，以及在寫作中存在的另類主體性觀念。爲了對抗時髦的啓示
錄擬像理論（simulacra theories）以及核災難，魏斯注目人類在
垂死掙扎中流露的眞正的痛苦與傷害。文化新保守派企圖恢復被
馴化的現代主義，以之作爲保守的一九八〇年代的經典，爲了對
抗這種嘗試，魏斯堅持力守現代主義與歷史前衛派的激進主張，
以另類的形式將現代主義與歷史前衛重新銘刻到當下的脈絡之
中。有些人認爲，魏斯寫出了一九六〇年代之後的經典的（如果
不是經典主義的）德國小說。另有些人宣稱，當創造性的想像力
日益轉移到電影領域，而使文學景觀變得枯竭之時，《抵抗的美
學》是文學荒原裡唯一眞正激進的前衛主義作品。在我看來，
《抵抗的美學》二者都不是，或是以不同的方式說，它二者都
是。

二

　　如果《抵抗的美學》比一九七〇年代德國任何其他的文學作
品都更有力地抵抗著輕易的復辟（recuperation），那麼這部作品
究竟講述了什麼故事呢？《抵抗的美學》的故事看起來似乎非常
簡單，而且這種假像甚至會讓人覺得，我們彷彿是在處理一部
中規中矩的歷史小說。魏斯發展出一種「集體小說」（collective
fiction）的觀念，[2] 關注第一次世界大戰後工人階級運動以及
一九三〇年代後期希特勒戰爭期間反法西斯抵抗運動的悲劇歷
史。這部小說的敘事軌跡將我們從柏林社會主義抵抗組織的祕密
活動，一直牽引到西班牙內戰的陣地，經由巴黎和瑞典（魏斯本

人最終的流亡地）的德國流亡者焦慮不安、飽受威脅的生活，最終返回到野獸的腹地，柏林，普洛曾西（Plötzensee）行刑場，肉鉤子，繩索，以及一九四四年七月謀刺希特勒失敗後，遭到逮捕的抵抗戰士被連串處死等一系列事件。

　　然而這同一個故事，卻可以用另一種貌似簡單的方式來講述，就好像我們在解讀一部常規的發展小說，一部成長小說（Bildungsroman），只不過增加了政治維度。誕生於十月革命那一年（比魏斯的出生年份晚上一年）的第一人稱敘事者，是一個具有文學野心和階級意識的年青工人，他尋求著自己的藝術身分和政治認同。這個無名無姓的「我」貫穿著整個敘事（從一九三七年開始），報導了他本人從一九三三年到一九四五年的生活體驗。希特勒上台驟然打斷了主角和他的朋友柯比（Coppi）的教育生涯，而他們的朋友海爾曼（Heilmann）繼續參加體育訓練。維繫三人友誼的動力是對文學和藝術的真正需要，這種需要，成為感知世界與「逃避失語」狀態（卷一，頁54）的一種手段，而彼得‧魏斯本人畢其一生，也在力圖逃避那種失語狀態。因此《抵抗的美學》第一卷的開篇，便有力地描述了柏林博物館派嘉蒙神殿的壁雕（Pergamon altar frieze），三位友人從審美上和情感上體驗著壁雕的內容，將其與自己的社會地位和政治意識聯繫起來。古代藝術和現代歷史在文化接受的行為中交織在一起，這為魏斯抵抗美學的觀念提供了基礎。卡夫卡的《城堡》與但丁的《地獄》，傑利柯（Jean Louis Géricault）描摹死亡的畫作〈美杜莎之筏〉（"Raft of the Medusa"）與畢卡索的〈格爾尼卡〉（"Guernica"）等其他藝術作品，都被魏斯生動

地挪用到敘事網路的關鍵地方。

敘事者從父親（一直是社會民主黨成員）那裡，聽說了一九一八年後德國工人階級運動的故事，以及這場運動兩敗俱傷的爭鬥和致命的分裂（後來導致希特勒上台執掌政權）。由於得到支持西班牙的布拉格委員會的援助，敘事者參加了西班牙內戰，並在保衛西班牙共和國的陣線裡當上了一名醫務人員。在這裡，敘事者遇到了醫師和精神分析學家惠德恩（Max Hodann），惠德恩是威瑪共和性改革運動的領軍人物之一，現在則成為敘事者的精神導師。在照看傷患的同時，敘事者繼續研讀歷史與政治，藝術和文學，而時代的陰雲籠罩不散，幾次莫斯科審判，史達林對西班牙左派的背叛，以及佛朗哥（Franco）的軍隊勢不可擋的推進，種種事件，接踵而至。西班牙共和國垮台之後，敘事者被清洗，坐著「美杜莎之筏」，流亡到巴黎，接著到了斯德哥爾摩，在那裡，敘事者與其他流亡者一起，找到了收容所和工作的機會。流亡瑞典時，敘事者遇見了布萊希特，並投身於文學事業。同時，他還為德國共產主義者祕密的、被迫害的流亡組織及其報紙，擔當通訊員。在《抵抗的美學》第三卷，也就是最後一卷中，男性敘事者的聲音幾乎完全消逝於背景之中，多種多樣的女性聲音浮現出來，而在這些女性聲音裡，對失語、自我的喪失、瘋狂與死亡的銘寫，甚至比在前幾卷占主導地位的男性聲音更強而有力：在親眼目睹了東歐發生的納粹宰制的暴行之後，敘事者的母親陷入沉默無語的狀態；諾貝爾和平獎獲得者之女奧西埃茨基（Rosalinde Ossietzky），被絕望地殺害於納粹集中營；瑞典女詩人和作家博耶（Karin Boye）的自殺；

最後，是抵抗組織「紅色樂隊」（Rote Kapelle）的成員畢肖夫（Lotte Bischoff）於一九四四年歸來，回到柏林陰悶燃燒的廢墟，那被《抵抗的美學》稱之為「男人的憤怒」（die Raserei der Männer）的最終的紀念碑。柯比、海爾曼和其他友人都已被處決身亡。畢肖夫活了下來。但這部小說的最後幾頁，則用一種未來虛擬式的我的口氣來書寫，預期著戰後的時代，卻幾乎沒給讀者帶來什麼安慰。抵抗的美學阻擋不了抵抗的死亡，也不能制止核時代另外一種致命對抗形式的出現；不過，《抵抗的美學》這部小說指出，在未來試圖抵抗任何宰制的時候，這樣一種美學仍舊是必不可少的，而無論是魏斯還是小說中的惠德恩都會認為，這些宰制形式的根源，不僅僅在於勞動與資本之間的衝突（共產主義有意克服這種衝突），甚至還在於更為基本的現代父權制的情慾機制（libidinal economy），而無論在資本主義還是共產主義制度中，這種情慾機制都存在著。

最後，還有第三種解讀《抵抗的美學》的方式，這種方式也是有條件的，正如魏斯本人所創造的術語「理想式自傳」（Wunschautobiographie）一樣。魏斯自己把這個術語引入到這場爭論中，而這一術語卻被評論家們轉而用之，惡毒尖刻地用來抨擊魏斯本人。此處，小說中的敘事者成為一個虛構的化身，體現了左派方面以及反法西斯抵抗陣營的生活，而這種生活，正是魏斯，這位資產階級培養出來的自我專注的藝術家，這位四十多歲才走向社會主義的藝術家，所真心嚮往的。的確，在敘事者與作者之間，存在著大量相似之處，例如，他們幾乎同一年出生，具有同樣的朋友、同樣的遭遇、和相似的經驗。但是，魏斯絕非

要將他本人等同於他筆下的無產階級敘事者，就此意義而言，魏斯也絕不是要把資產階級主體的歷史，重寫為想像式的無產階級主體的歷史。這類有關「轉向」（Tendenzwende）的批評，帶著公然抨擊的意圖來譴責魏斯的政治傾向，從字面意義來預先假定「理想式自傳」的涵義，因而重新引入並堅持了事實與虛構之間的範疇界限，而這一範疇界限，正是《抵抗的美學》，以及很多其他現代主義和後現代主義文本，所要力圖消除的。有鑑於這種對魏斯本人的政治敵意，那麼，聽到那些成名的文學評論家對他的指責，我們也就不足為奇了。這些評論家們抱怨道，魏斯的人物不可信，這部小說再現情感時是不負責任的，思考窒息了行動，一言以蔽之，《抵抗的美學》太難懂了。魏斯帶給西德批評界當權派的一種政治過敏症，所襲擊的常常是這些評論家的蹩腳美學，而不會是魏斯本人的美學觀念。[3]不過，將《抵抗的美學》解讀為一部「理想式自傳」，或是解讀成一次野心勃勃的嘗試，力圖連接歷史與主體性的問題，同時不抹除文獻、歷史、虛構之間的張力，恰恰是這種讀法，可以凸顯出將魏斯與現代主義大師分隔開來的距離。這個距離正是魏斯與卡夫卡、穆齊爾（Robert Musil）、湯瑪斯・曼在寫作中處理自傳與虛構之間的關係時，所表現出來的不同之處。[4]因此，這名敘事者在尋找身分時，左右搖擺於極端的主體性與幾乎全面的自我輕視這二者之間，而永遠無法加以調解，這正是，卻也不是，魏斯本人對自我的尋求，其中折射出，作者想要說出「我」這個字是何等艱難。

於是《抵抗的美學》有三個故事──第一個故事展現了歷史事件，具體體現在德國抵抗組織「紅色樂隊」的行動中，而柯

比、海爾曼、畢肖夫都是該組織的成員；第二個故事與第一個故事密切相關，建構了虛構的敘事者的美學和文學鬥爭；第三個故事銘刻了魏斯眞實的／虛構的身分，他作爲一名政治藝術家進入了自己的小說。而第四個故事是我在此章中無法論及的，這個故事是魏斯有關自己一九七〇年代《抵抗的美學》這部小說所進行的實際工作，作爲文獻資料記載於隨即出版的兩卷本《箚記手冊》裡面。那麼現在讓我們進入《抵抗的美學》這個歷史與虛構的迷宮，並集中關注一個特別的（對我來說是非常重要的）敘事層面：魏斯對於二十世紀初期前衛派問題的重構，而這一重建，就像對「紅色樂隊」之行動的敘事描寫那樣，是以摩涅莫辛涅（Mnemosyne）的名義，也就是以希臘記憶女神和九位繆斯女神之母的名義，著手進行的。《抵抗的美學》暗示，歷史前衛派可以在雙重意義上提出文化抵抗的問題：對法西斯主義的抵抗可以建構出自己的美學，這一美學對抵抗的政治功能是至關重要的；而且，就其最廣泛的形式而言，美學因其本身固有的特性就能夠動員對任何宰制的抵抗。作爲一部歷史小說，《抵抗的美學》以很大的魄力和辨別力，體現了一九三〇年代有關現代主義和前衛主義的論爭。作爲在一九七〇年代書寫的一部歷史小說，《抵抗的美學》所提供的絕不僅僅是一種回溯式的學術記錄。在一個憤世嫉俗思想日益高漲、後現代觀念精疲力竭的時代，魏斯以小說的形式提供出一套政治美學，這種政治美學爲當下挽救了、同時也擺脫了歷史前衛派。

三

　　魏斯以四種敘事「結構」（Engführungen），苦心思考藝
術前衛派與政治前衛派的問題。在《抵抗的美學》第一卷，對
派嘉蒙神殿壁雕詳盡無遺、主題式的描述，再現的是奧林匹亞
山的十二神（Olympians）與「提坦眾巨神（Titans）、巨人們
（Giants）、獨眼巨人們（Cyclopes）和厄里倪厄斯復仇女神
（Erinnyes）」之間的一場紀念碑式的大戰（卷一，頁10）。
隨即是在柏林，在柯比的廚房裡展開的一場漫長的有關藝術的
爭辯；這場爭辯的核心問題，是前衛派與文化傳統的關係。在
第二卷，在一九三〇年代後期巴黎的人民陣線（popular-front）
的鬥爭當中，德國共產主義者穆澤柏格（Willi Münzenberg）
向小說的敘事者講述了他對一九一六年蘇黎世鏡子胡同
（Spiegelgasse）、列寧、伏爾泰卡巴萊酒館（Cabaret Voltaire）
的回憶；達達主義與革命政治的關係是關鍵所在。第三種「結
構」同樣見於第二卷，包括敘事者在瑞典巧遇布萊希特，而瑞典
成為敘事者改變身分成為作家的轉捩之地。第四種「結構」發生
在第三卷，即魏斯所謂的「地獄漫遊」（Hadeswanderung），書
寫的是一九三九年處於諸般事件壓力下的前衛派的地獄：希特
勒—史達林條約，戰爭，大浩劫。

　　此處我所描述的魏斯對歷史前衛的重構，並不是以散文式
的閒話方式納入到《抵抗的美學》中去的。這種散文式的閒話
方式，我們可以在現代主義的經典作品中找到，例如，布洛克
（Hermann Broch）的《夢遊者》（*Sleepwalkers*），或是以不同

的方式出現在湯瑪斯．曼的《浮士德博士》（*Doctor Faustus*）中。前衛派的問題非常緊密地聯繫著一個年青工人知識分子小組的體驗和學習過程（柯比，海爾曼，和敘事者本人），這三位組員在效力柏林抵抗陣線的同時，也孜孜不倦地從事著文化研究。「我們的學習總是反叛式的，」他們說（卷一，頁53）。「我們向繪畫、書籍每推進一寸，都構成一場戰役。我們匍匐而行，推動對方前進，我們的眼瞼在閃爍，有時候這閃爍讓我們大笑，而這笑聲又讓我們忘記了自己該往何處去」（卷一，頁59）。地點和時間——柏林一九三七年——指向了這樣一個事實，即，在《抵抗的美學》中，歷史前衛派以回溯的方式出現了。戈培爾在慕尼克舉辦的「墮落的藝術」（entartete Kunst）展覽也發生了。已經有四年的時間，德國系統地隔絕了同國際前衛派的聯繫；國際前衛派在蘇聯的命運是，它在一九三四年召開的第一屆全蘇作家代表大會之前，已經被封鎖了三年之久，而這次代表大會則標誌著「社會主義現實主義」作為官方教條的出現。《抵抗的美學》對前衛派的回溯式挪用所發生的時代背景是，前衛派的發展在柏林與莫斯科已遭到徹底抑制，隨後，曾經介入著名的表現主義論爭的某些參與者，特別是布萊希特、西格斯（Anna Seghers）和布洛赫，都試圖為社會主義挽回前衛派的動力，以求反抗那種對文藝進行強硬控制的日丹諾夫主義（Zhdanovism）以及人民陣線的美學。西格斯、布萊希特、布洛赫、盧卡奇在那場表現主義論爭中，都曾分別表述過不同的立場。魏斯也相應引入過不同的聲音，以對話的方式來表達自己拯救前衛派的努力，而不是直接給予讀者強硬的、短平快的立場。在柯比的廚房中所

進行的交流，積極的、正面的聲音一直占據著主導地位，但同時總是被另一種批判的、質疑的對抗聲音所纏繞。我認爲，這種對話式的雙軌線，包含著魏斯本人的「立場」，他有意避免非此即彼的強行調解。這一敘事二重奏，已經含蓄地表現在魏斯，這位資產階級流亡作家，及其筆下無名無姓的無產階級第一人稱敘事者，二人共同具有的身分與非身分上，並在《抵抗的美學》第一卷中第一個偉大的前衛派段落中得以展開；魏斯的立場分散到幾處，或是「我們的韓波」海爾曼的聲音（卷一，頁8），或是海爾曼的朋友和同志柯比的聲音。小說敘事者則在傾聽。下面的引文，是從柯比廚房的辯論裡面選出的一個典範段落：

在十月革命的年代，繪畫和建築已經投射出與革命的本質相一致的建構的可能性。海爾曼問道，那麼現在我們爲什麼不得不退卻，落後於我們已經取得的目標；爲什麼這種革命的藝術遭到否定和抨擊；這些革命作品曾經賦予時代的實驗作品以聲音，而且因爲包圍著這些作品的生活本身正經歷著翻天覆地的變化，所以這些作品是革命的，那麼爲什麼要詆毀這些作品；爲什麼關於新征途的勇敢的、遠大的比喻被那些陳規老套的比喻所取代；如果馬雅可夫斯基、葉賽寧（Sergey Yesenin）、別雷（Andrey Bely）等詩人，馬列維奇（Kazimir Malevich）、利西茨基（El Lissitzky）、塔特林（Vachtangov）、瓦舍坦果夫（Jevgeni B. Vachtangov）、泰洛夫（Aleksandr Tairov）、愛森斯坦、或維爾托夫等藝術家已經發現了與新的宇宙意識相等同的語言，那麼爲什麼還要把狹隘的限制強加到感受能力之上。柯比則說道，表現

主義者和立體主義者在十月革命之前的十年裡所鼓動起來的東西，在某種形式框架中表達了自己，而這種形式框架，需要特殊的訓練才能被理解。它是一種藝術的叛逆，是對規範的造反。它表現的是社會的騷動，潛藏的暴力，以及求變的推動力，然而，德國一九一八年十一月革命的工人和士兵卻從未看見或聽到任何諸如此類的藝術隱喻。莫斯科的達達主義者和未來主義者則在這些戰士不熟悉的層面繼續浮沉。……政治運動並沒有大力幫助藝術家們聽到這樣的聲音，形式的革命現在應該同日常生活的革命轉型聯合起來。俄國的工人們依然無法了解文學和藝術的前衛派事業。（卷一，頁66以下）

迴避柯比有說服力的論辯是困難的。藝術作為一個半自足的表述系統，的確在二十世紀初期發展出一定程度的複雜性與陌生性，其結果是，由於階級的限定，那些不熟悉這些藝術發展軌跡的人，必然會遭遇嚴重的接受問題。不過，柯比的懷疑之聲並不是主要的。海爾曼與柯比之間的對立，正如在前面引文中公然爆發的，後來被帶回到一個集體式的「我們」當中，這個「我們」包括柯比在內，並與海爾曼早些時候的熱情不同：

在恩斯特（Max Ernst）、克利（Paul Klee）、康丁斯基、施維特斯、達利（Salvador Dali）、馬格利特（René Magritte）的繪畫作品裡，我們看到對藝術偏見的廢黜，看到在騷亂與腐敗之上、在恐慌與激變之上閃電的光亮，並且能夠區別，哪些是面對令人精疲力盡、痛苦不堪的世界的真正攻擊，而哪些則僅僅是根

本無法挑戰市場的令人作嘔的姿態。（卷一，頁57）

當然，有人會說，這個集體式的「我們」講起話來，已經受益於
一種回溯式的角度，這距離革命在藝術中和街道上的爆發已有
二十多年的光景了。但是一九一七年以降，對前衛派規畫的理解
或是承認，還是沒見多大起色。實際上恰恰相反，接受情況明顯
變得更糟糕了。因此，敘事者對這場有關前衛派之爭論的總結，
明顯批判了強加在現代藝術和文學之上的政治規訓：

我們的教育不但需要克服階級社會的障礙，還要著手批判某種社
會主義文化觀念的原則，這種觀念厚古薄今，贊許過去的大師，
但是驅逐二十世紀的先驅者們。我們堅信，喬伊斯與卡夫卡、勳
伯格與史特拉汶斯基、克利與畢卡索，與我們最近開始研讀的
《地獄篇》的作者但丁屬於同一個等級。（卷一，頁79）

然而，《抵抗的美學》第一卷對現代主義的挪用，以及由這幾位
帶著求知渴望的工人組成的前衛派，不僅僅尖銳地控訴了第二國
際與第三國際（the Second and Third Internationals）的社會主義
文化政治。這種挪用的模式本身，也為柯比的論點提供了反面例
證，因為柯比認為，這種藝術必須完全與工人的想像格格不入。
魏斯並沒有將接受的問題減小到最低限度，但是他堅持，在真正
的前衛派精神中，再現形式的革命與新的感受模式、體驗模式相
互影響，相互作用，而這種新模式感受著、體驗著一個迅速變化
的生活世界，這個生活世界轉而又為社會革命與政治革命的希望

提供了基礎。在有限的意義上，魏斯繼續從事著歷史前衛派廣受討論的將藝術還給生活這一項規畫，但他賦予該規畫一種重要的轉移，即，魏斯並沒有強調生產（解除作品的範疇，批判機構藝術，等）的重要性，他轉而關注接受問題，以及具有特定歷史和社會地位的主體是怎樣在作品中，將藝術／生活的問題聯繫到他們本人對現代生活的感受和體驗上面。

四

　　前衛派問題的第二種「結構」將我們帶回到一九一六年的蘇黎世，在那裡，達達主義的革命完完全全是在列寧的眼皮底下發生的。當時的列寧仍在流亡，在蘇黎世「拉丁區」（quartier latin）同一個鏡子胡同的一間租來的小房間裡，生活、組織、寫作。而達達主義也在鏡子胡同，從巴爾（Hugo Ball）的伏爾泰卡巴萊酒館的活動和挑釁中，脫穎而出。蘇黎世鏡子胡同裡面政治與藝術的這種「結構」在魏斯的作品中是有先例的。在他一九七〇年的戲劇《流亡的托洛茨基》（*Trotsky in Exile*）中，巴爾和查拉（Tristan Tzara）就發現他們二人同無論是列寧還是托洛茨基，都處於無法調和的對立狀態。「卑劣的魔術」（foul magic）和「假革命」（pseudorevolutionaries）是列寧下給這場藝術革命的所有判詞。然而在《抵抗的美學》中，這一對抗式的群體卻被魏斯用同一種聲音描述出來，這樣的聲音在《流亡的托洛茨基》中不曾出現過，而它在成功地把握兩種極端的同時，並沒有抹除二者之間的差異。這種聲音是德國共產主義者穆澤柏格

發出的，在一九三八年的巴黎，穆澤柏格向敘事者講述了他本人曾經親身參與的那些過去發生的事件：「在那園丘般隆起的鏡子胡同上方，計畫正在進行，而在胡同的下方直至底端，一種狂熱的非理性卻正在爆發。鏡子胡同象徵著暴力式的雙重革命，一個是醒來的革命，一個是做夢的革命」（卷二，頁59）。與此同時，穆澤柏格充分意識到，相互的理解是不可能存在的：「鏡子胡同的藝術家們幾乎沒有意識到他們真正的任務應該是發展政治革命，而鏡子胡同的政治家們卻不相信藝術有可能具有革命化的效果」（卷二，頁58）。一九一六年，這兩種敵對立場所具有的僵硬的片面性，在穆澤柏格的反省中得以克服，而穆氏的思想與魏斯的思考密切相關：

穆澤柏格說道，關鍵是要闡明一種全面的社會革命與藝術革命的假設，以便證明那些歷來遭到分別對待的因素，其實是互相歸屬的。我們還不需要呼喚藝術（其任務是要顛覆精神的現狀）來執行政治使命。藝術作為一種媒介，已經盡其所能了。而且，這並不是說要讓政治掃除同它在一起的藝術。真正富於新意，而且迄今為止都還讓人無法充分理解的作法，是去承認兩種力量各有其特殊性和同等價值；這種作法並不意味著要讓雙方唱對台戲，而是找到藝術與政治平行展開、同時進行創造這一過程中的公分母。在革命的藝術行動與政治行動的強度中，也在二者國際主義的目標中，存在著一致之處。（卷二，頁62）

　　穆澤柏格對革命前衛派與藝術前衛派的理解，其根據在於二

者相互接近的地方。列寧觀看革命藝術的鏡子，看出的只是損毀與破壞，而達達主義者凝視政治革命的鏡子，發現的只是以其他手段持續進行的權力政治。鏡子胡同的雙重鏡像仍舊在相互排斥著對方。然而穆澤柏格卻從每一個鏡子中都觀照到一個他者的存在，這個他者不可取消地成爲任何一種革命身分的一部分，而且仍然需要通過它的他者性來加以理解。但是，蘇聯社會主義的進展等一系列歷史事件，而不是激進藝術與激進政治之間任何內在的不相容性，使得穆澤柏格的先見之明變得不合時宜了。無論是在小說中，還是在現實裡，穆澤柏格都被史達林的死黨所殺害。魏斯共用著穆澤柏格的信念，這一事實在魏斯的《箚記手冊》中變得昭然若揭，因爲他這樣寫道：「再一次，藝術的實驗形式（近似於革命的能量），不得不屈從於保守主義；也再一次，社會主義革命的身體力行者們退回到他們先祖的習性」。[5]

五

　　然而返祖現象不僅是革命之實踐者的問題。它也內在於前衛派自身，既是眞實生命行爲的一個問題，也是藝術策略及其實踐的一個問題。魏斯堅持藝術、生活、政治之間的不可分割性，這一作法卻擋住了一條容易的退路，這條退路指向，雖然先驅者的革命政治是具有返祖傾向的，但是實驗性的革命藝術卻可以免除這種返祖現象。在《抵抗的美學》中，恰恰是布萊希特成爲左翼前衛派藝術家返祖現象的範例，而同樣是布萊希特，長期以來一直爲致力於政治藝術事業（可以保存歷史前衛派的成就）的戲劇

家、電影製作者、和批評家們提供了楷模和靈感。

年青的敘事者在瑞典流亡時與布萊希特的巧遇，組成了《抵抗的美學》中前衛派問題的第三個「結構」。這一「結構」在很多重要的方面，都與前兩種「結構」不同。在柯比廚房裡發生的辯論有關前衛派，關涉到前衛派美學實驗的政治，並在三個年青的社會主義者的閱讀與學習過程中折射出來。穆澤柏格與敘事者在巴黎進行的討論，卻通過一位一九一六年事件的親身參與者（即便是以一種邊緣的方式介入），引入了眞實生活的記憶這個層面；但是穆澤柏格是一位政治知識分子，而不是一名藝術家，他試圖超越的是政治先驅者與藝術前衛派之間的「誤解」。因此，即使是在這裡，讀者也得面對有關前衛派的諾言與失敗的一種論述。只有到了第二卷的第二部分，前衛派才眞正找到了自己的體現者，亦即，作爲其主要代表人物之一的布萊希特。在《抵抗的美學》裡，我們所看到的不再是一種關乎前衛派的論述，而是前衛派如何在進程裡，也在行動中，發揮其作用。而且意味深長的是，敘事者在他與布萊希特的遭遇中，拋棄了接受式的、反思性的姿態，並採取了第一個重要步驟，變成一位作家——最終成爲《抵抗的美學》的作者。不過魏斯當然沒有把左翼前衛主義加以理想化，因爲一九六○年代以來，左翼前衛主義已經太頻繁地（而且是可以理解地）被人們理想化了；魏斯也避免了簡單化地反對布萊希特與政治藝術。在一九七○年代西方國家各種各樣的政治反轉與文化退潮之後，布萊希特與政治藝術愈來愈多地受到了大量惡意的攻擊。

那麼，布萊希特是怎樣進入《抵抗的美學》這部小說的

呢？我們很容易概括出幾樁事實。布萊希特在逃往芬蘭時，從一九三九年八月到一九四〇年四月居留在斯德哥爾摩。佛朗哥在西班牙的勝利，法國人民陣線的解體，希特勒—史達林條約的簽訂，第二次世界大戰的開始，對波蘭的瓜分，德國對丹麥和挪威的占領，反法西斯抵抗組織陷入絕對的低谷：就是在這樣的幾個月裡，魏斯本人在斯德哥爾摩遇到了布萊希特，而且有機會在一次訪談錄中談到了這一因緣際會：「當時，我只是以邊緣人的身分參與布萊希特的活動。我並不真的喜歡他，因為他對我沒有興趣。我也有自卑感。我沒什麼東西給他看，還沒有完稿的作品。我是一個缺乏經驗的起步者，而他是大師。在我們的短暫遭遇裡，他作為大師的角色是顯而易見的。他被人群包圍著，這些人仰視他，幫助他，隨時隨地準備好為他清除路上的一切。在那個時候的瑞典，他只會尋找那些對他有用的人」。[6]

　　魏斯全面研究了所有記錄著布萊希特流亡生活的現成材料，然後擴展了他與布萊希特的簡短經歷，這成為《抵抗的美學》中敘事者對布萊希特之印象的基礎。在他看來，布萊希特好像一位原始遊牧部落的「祖先」（Urvater），一位在家庭、女性、合作者的個人關係中進行盤剝的野獸，一位「大規模返祖男性崇拜」（massively atavistic cult of masculinity）的化身。[7] 布萊希特將身邊圍繞的人套上枷鎖，靠著主宰數目眾多的女性而茁壯成長，這些才華橫溢的女性包括魏格爾（Helene Weigel）、貝爾勞（Ruth Berlau）、施黛芬（Margarethe Steffin），而布萊希特則驅策著這些女性為他的寫作與性需要服務，他甚至無視人類禮儀和行為規範中最簡單的標準。布萊希特面容蒼白，一雙淚眼，一

副面孔拒人於千里之外；他嗓音尖銳，嘎嘎作響。他很少洗澡，臭氣薰人。他穿著厚厚的毛襪，長長的內褲，而且不用寬衣解帶就可以滿足自己的性飢渴。一言以蔽之，布萊希特看起來就像一個獨裁者，和一個小資產階級的暴君。[8]

　　不過布萊希特的個人行為也擴展到他的工作習慣上面。他把周圍的人當作他自己作品的工具，把這些追隨者們變成他的文學工廠裡的機器；他我行我素的特質被解釋成進行生產的客觀條件：「在他馬力十足的工廠裡，他匆匆忙忙地走來走去，監管著所有的部門，到處傳達著簡短的指導，跟蹤著各種產品的軌跡，檢驗著結果，並把產品收藏在手邊，以圖進一步的用場」（卷二，頁213）。魏斯將布萊希特描摹成一個文學方面的列寧主義者，他對主體性的否決，與一種自我中心的權力意志攜手並進，與讓他自己的文學工廠不斷保持運轉的執著攜手並進。

　　毫無疑問，布萊希特通過現身說法，力圖保持觀察當下政治的歷史視角，從而為政治消沉與迷惑（有瓦解反法西斯主義抵抗運動之虞）提供了一副解毒劑。因此有批評家為《抵抗的美學》裡面的布萊希特辯護，認為布萊希特不啻為「不穩定世界的穩定性之源」。[9]對於小說的敘事者來說，這當然也是真的。儘管布萊希特與敘事者的關係缺乏任何主觀的投入，甚至連哪怕是最微小的個人興趣也沒有，但是對敘事者來說，這位年長的作家仍舊成為政治與美學之錨，而敘事者同布萊希特緊密工作著，他從瑞典的原始材料中為布氏提供素材和資訊，以供布萊希特寫作那部曾經構思、但從未完成的有關十五世紀瑞典農民起義的人民領袖恩厄爾布雷克特（Engelbrekt）的戲劇。敘事者在布萊希特身上

觀察到的政治與文學的衝撞，讓敘事者本人感到振奮，而且至少暫時完全征服了他，即便他痛苦地意識到，他本人的角色不過是大師的「一位信使，一個中介，一名僕人」（卷二，頁204）：

我還不熟悉在這兒運行的生產機制。布萊希特退回到冷酷無情的保護膜後面，這是無關緊要的；真正算數的是他的作品，哪怕是最短的一首詩，都可以講述對事件的參與，對那些觸動我本人生存體驗的各種事件的參與。召集專家學者，在喇叭筒裡埋伏以待，他的身體突然衝出來接受資訊，重新排演各種衝動的過程，所有這一切，似乎都是布萊希特工作方式的一部分。他吸收的集體知識，賦予任何他寫作的內容以一種整體有效的政治意義。……我彷彿能聽到錘錘打打的聲音，這種錘打從種種對立性中，鍛造出一條一致性的鐵鍊。但是我躬身自問，怎麼可能把這種政治能力傳送到文學當中，其結果竟可以使文學作品完全變成當下的一部分，同時還獲得自律性。（卷二，頁168以下）

　　像這樣一個段落所傳達的敬佩之感，是確鑿無誤的。但是無論魏斯還是敘事者，對於布萊希特的人格及其作品之間的這種精神分裂，終究無法釋懷。人格的返祖現象進入文學創造的過程，就會造成損失：「我發現自己身處一個工廠作坊，或者說，當我不斷努力去熟悉各種工具和機器時，我幾乎昏厥，就好像身處刑訊室一樣」（卷二，頁169）。簡而言之，敘事者對生產的體驗，就像身體受到傷殘，或是遭受拷打一般。的確，敘事者從布萊希特的前衛派寫作中學到了無價的課業，但是從一個重要

的方面來看，布萊希特的方法令敘事者失望了。當大師讓敘事者
意識到政治與文學之間的衝撞時，他也催發了敘事者「離開無名
小輩狀態」的需要（卷二，頁168），以及追溯並建構敘事者本
人身分的願望，儘管這種想法可能會遭受破壞。不過，布萊希特
對主體性的綱領式否定，對非理性與潛意識的拒斥，恰恰使得這
一任務變得難以完成。布萊希特的鐵律和理性自控，其本身就是
奠基在一種根本的壓抑機制之上，這一點，魏斯在一段動人的文
字中已經承認了。而在魏斯筆下，布萊希特面對著斯德哥爾摩碼
頭的德國艦船上飄揚的納粹記號時，身體上發生了崩潰，不得不
被人抬到即將運送他出走的船隻上面，連同那些被搬運的書籍和
手稿，駛向他流亡的下一站。從他早期的實驗文本《馬車夫的
身影》到《馬拉／薩德》一直到他紀念碑般的巨作《抵抗的美
學》，對魏斯（作為作家）這一段文學軌跡的考察使我們堅信，
魏斯非常清醒地意識到布萊希特文學所具有的列寧主義的缺點。
在《箚記手冊》中，我們讀到：「從布萊希特那裡我們受到的教
育是，把我們的個人方面置於一旁，把我們看成是集體的一分
子，這樣做符合了列寧主義的嚴格原則，因為該原則影響到文化
革命的觀念。也就是說，我們被要求有意識地進入一個過程，在
那裡，創造性的工作是一場運動，由所有人參加，被所有人體
驗」。[10]

　　然而，在寫作的過程中遺忘自己的個性，這種前衛主義／現
代主義作法的可疑性，不僅在布萊希特本人的崩潰事件，還是在
敘事者的評論（容易被讀成對布萊希特立場的含蓄批判）之處，
均顯而易見，而且，這同樣表現在《抵抗的美學》的整部小說之

中。我將文學列寧主義視為某些（不僅僅是左派的）前衛派潮流和現代主義潮流的典範，《抵抗的美學》第三卷則以最為基本的方式挑戰了文學列寧主義，而寫作《抵抗的美學》這一行為本身最終克服了文學列寧主義。不過，第三種「結構」會提示我們，在某個層面上，魏斯的後現代主義乃產生於對布萊希特美學的批判式的挪用，而布氏的美學也吸引了其他幾位德國當代作家，尤其是穆勒、克魯格，以及，以另一種截然不同的方式，吸引了克莉絲塔・沃爾夫。

六

　　這便將我帶到《抵抗的美學》第三卷前衛派問題的第四種也是最後一種「結構」。在這一卷，魏斯完成了一種激情澎湃的寫作，它的詩意密度、冷酷無情且熱情洋溢的、超現實的想像，在德國當代文學中是無與倫比的。第三卷開篇處，敘事者的母親陷入沉默，因為她在受到法西斯主義的攻擊、經由波蘭逃亡的路上，親眼目睹了種種不可想像的暴行。一旦由危轉安，在瑞典暫住下來，她還是無法忘記眼見的一切。她的凝視不可挽回地轉向內心。她在那些難忘的形象裡漂流，那些形象是她親眼所見，而且永遠無法交流的，超越了語言和再現的範圍。雖然他母親在波蘭的部分經歷，在他父親所描摹的逃亡歷程中得以轉述，但敘事者從來未能深刻地觸及到阻礙他母親言談能力的那場經驗，因此在他的故事裡存在著巨大的缺隙。母親的失語具有神話色彩，在她兒子的心裡，母親的臉的形象很快便與大地母親蓋亞（Ge）

的形象重疊在一起，而大地女神的死，以及她心愛兒子的死，是敘事者從派嘉蒙神殿的壁雕那裡回想起來的：「乘火車返回斯德哥爾摩的路上，朝窗外看去，我看到了母親這張臉，巨大，灰暗，被襲擊它的種種形像所磨損，一個石頭的面具，在破裂的表面上留下失神的眼睛」（卷三，頁20）。

正是母親所跌入的精神錯亂的狀態，或者像小說中另一個人物指明的，一種使人麻痹的啓迪狀態（a state of paralyzing illumination），從根基上動搖了敘事者對布萊希特事業的信心。他認識到，他母親的想像超出了布萊希特美學方法的範圍，也許也超越了再現的範疇，他本人則被強迫著去發展一種新的、非詞語意義上的接受性，以便給痛苦的母親營養，而這種痛苦是卡珊多拉的痛苦，因為她失去了說話的能力。為了在小說中轉述母親的經驗和心智狀態，敘事者不得不求助於其他的再現方式。而他選擇的，恰恰是為布萊希特所迴避的超現實主義傳統的手法。但是，正如薛爾伯（Klaus Scherpe）指出的，魏斯在《抵抗的美學》中對超現實主義寫作模式的多重使用，並非有意要指責其他人的理性政治論述都是謊言。[11] 毋寧說，他試圖承認那種常常已經銘刻在理性當中的返祖現象，也試圖以藝術方式闡明返祖現象的危險和恐怖之處，從而控制返祖現象，並在這個深淵（法西斯主義和史達林主義的恐怖區域）的邊緣保持一種自我感。

敘事者，以及魏斯本人，幾乎無法保持住那一立場。在敘事者母親生病期間，瑞典女詩人博耶作為類似敘事者之精神導師的角色在小說中出場了，但博耶最終也未能逃出這個深淵所帶來的迷惘。顯然，魏斯將博耶的自殺與他母親緩慢的枯槁並置起來。

但博耶是一名作家；她在同敘事者涉獵廣泛的交談中，可以道出自己的體驗。博耶在學生時代，曾經是瑞典的一名政治活躍分子，但她在蘇聯之行中對社會主義產生了幻滅感。於是她退入到自己的私人生活和個人寫作中，而恰恰是一次文學體驗，促使她從隱居狀態中走了出來。博耶在將曼的《魔山》翻譯成瑞典文的過程中，一開始被那場「值得回憶的愛情故事」所俘虜，但隨即，她越來越受不了這部重要的現代主義小說裡面男性視角的傲慢自大，於是《魔山》「突然間從柔情和慾望轉變成對女性的誹謗和侮辱」（卷三，頁32以下）。博耶結束了自己的婚姻，試圖把自己從男性的壓迫中解放出來。一九三二年，她前往柏林從事精神分析，柏林體育館（Sportpalast）的法西斯主義示威活動中那種大眾的癲狂，曾經短暫地吸引過她。精神分析對博耶沒有什麼真正的助益，只是釋放了她本人潛藏的同性戀慾望，於是她和另一位女性相愛，並生活在一起。但是在那裡，她也沒有找到幸福。博耶所描述的「縱情歡樂的男性世界」（卷三，頁33）這一柏林經驗，促成了她最後一部重要的作品，一部烏托邦小說，題為《卡洛卡茵》（Kallocain）。

博耶的《卡洛卡茵》在瑞典出版的時間，恰在托洛茨基被謀殺幾個月之後，而距穆澤柏格的死，也只有幾日之遙。意味深長的是，魏斯將敘事者對《卡洛卡茵》的閱讀，直接聯繫到博耶的法西斯主義經驗，以及史達林對托洛茨基和穆澤柏格的謀殺，而死去的二人，在第三國際的活動軌跡中，一直雄辯地捍衛著前衛派的實驗。現在，前衛派的事業全面失敗了。但是當敘事者在法國一處偏遠的森林反思穆澤柏格之死的時候，這場失敗的決定要

素是一系列歷史事件的猛烈襲擊，這一點就變得清晰可見了：

思考著這片森林裡的刑場……我試圖想像一系列的瞬間，繩索緊
緊纏繞在穆澤柏格的脖頸上，他被吊在樹枝上，記憶的肥皂泡在
他的頭腦中破碎，而這個密集的、獨特的世界爆炸成一片灰色的
物質，有關鏡子胡同的記憶痕跡被批得體無完膚，以及刺殺列
寧，還有他，再一次……（卷三，頁23）

　　博耶的故事對《抵抗的美學》這部小說的整體是至關重要
的。在此處，魏斯從女性主義的視角，繼續從事他對前衛派的批
判。在這部小說的敘事經濟學當中，同性戀女詩人博耶顯然被設
計為布萊希特的文學對立角色：一個相對無名的女作家，與一位
男性前衛主義大師。借助博耶，敘事者開始熟悉一整套判然有別
的有關寫作和生活的假設。博耶幫助他理解他母親受到的傷害，
以及母親的沉默無語對敘事者的美學來說意義何在（有人在使用
意義這個詞時，會猶豫不決）。當母親行將就木之際，敘事者反
思著自己的寫作所具有的危機四伏的未來：

直到現在為止，生活和藝術之間並沒有矛盾。在藝術中，現實找
到其最高的表達形式。但是當母親的生活現在正離我遠去的時
候，藝術也開始漸行漸遠。與母親的分隔越不可避免，藝術手法
在我眼裡就變得越可疑，越陌生。如果母親，我最親近的人，也
變得不再為人所認識了，那麼我又怎麼能繼續在藝術那裡發現親
近性和確定性呢？什麼理性的東西都沒有留下，包括進入創作過

程的知識分子的能量；只有藝術起源處的一種肉體的衝動還能被
感知（卷三，頁130以下）

　　敘事者母親退到沉默寡言的狀態，從而將敘事者推到可表述
的事物與不可表述的事物的邊緣。但這還不是威脅著敘事者有意
寫作的慾望的全部危險所在。寫作的危險是由特定歷史所決定
的，就像他母親的疾病一樣。在莫斯科審判之後，在法西斯主義
將政治加以美學化之後，在希特勒—史達林簽訂條約之後，博耶
的藝術事業就好像一種典範，突出了革命式的（即，布萊希特式
的，以及，超現實主義式的）前衛主義內在的可疑性。在魏斯筆
下，博耶的《卡洛卡茵》，作為一部政治冰川紀烏托邦小說，是
對一個世界充滿想像的預感，那個世界被分成兩個巨大的集團，
一個是世界國家，一個是宇宙國家，而在那裡，即便是對自由與
文化的記憶，也已經被斬盡殺絕了。博耶完成《卡洛卡茵》不久
後的自殺之舉，似乎封閉了她對當下狀況的烏托邦視野，這個當
下既不具有美學，也無政治可言：

對於她，對於這個孩子一樣的女人來說，事情發展到這樣一個地
步，以至於詩歌的內在語言不再能夠與生活的外在形式和諧共
處，而對藝術裡面絕對自由的呼喚也無法實現了，只能擱淺在被
生活宰制的狀態上。作為意識形態和政治組織的黨，被想像成實
現人之完美化的工具的黨，已成為國家本身，成為安定性、確定
性、僵硬性的原型，成為與藝術相對抗的原則，而藝術越想堅強
地自我防守，就不得不變得越加狂暴，直到有一天，從某種角度

看去，什麼都沒剩下，那仍舊試圖創作詩歌的衝動也從內部耗光
了自己。（卷三，頁4）

博耶的死，這場因為對「人之狂暴」倍感絕望而導致的自殺行
為，以及博耶之死同敘事者母親形象飽和之失語狀態的密切相關
性，將敘事者推逼到他本人感知與接受的極限，而博耶與敘事者
的母親已然永遠跨過了這個極限。敘事者試圖與惠德恩，他本人
（也是魏斯）長期的友人，進行長談，以應對博耶的生與死：

也許實際情況是，某個人會執迷地認為，藝術與政治生活的深溝
大壑是不可彌合的，而另一個人卻堅持認為，藝術與政治是不可
分割的。大概這是對同一件事情的兩種不同的看法。有人認為博
耶並不是跌倒在外部局勢施加給藝術的壓力之上，而是崩潰於一
種無能為力，即，無法憑藉藝術和獨立思考，來影響那似乎不可
撼動的現實，那麼，持有這種看法的人只是披戴了一套救生用
具，其目的是，當藝術無法控制地盡可能地越潛越深時，他還可
以不斷地漂在水面上。但是博耶對真相的追求究竟是怎樣的？惠
德恩問道。當她不斷地檢驗這一衝突的時候，她是否忽略了綜合
的可能性，是否只看到了悖論，而那悲劇性的悖論最終結束了她
的生命。被一陣咳嗽襲擊而全身發抖，惠德恩逃到門口，向手帕
上吐了一口，然後說道（這時他的肺在呼呼作響），怪誕可怕之
處（在這裡，他把博耶的命運和我母親的命運聯繫起來）並不在
於那些恐怖的景象……而是在於這一巨大的、不可接近的秩序，
這個秩序一旦確定之後，就不會再流溢出任何不安之物，而且

一直在那裡，持續以不證自明的方式存在，並決定著那些最終將會，而且以無論多麼微乎其微的方式，窒息和消滅我們的一切事物。（卷三，頁46以下）

在惠德恩的反思裡，似乎有兩種歷史觀合併在一處，一種是馬克思主義的歷史觀，將歷史看作是階級鬥爭的歷史，另一種觀念則把人類的歷史看作是「大屠殺的歷史」（卷三，頁47）。現代主義對進步與普遍性的夢想（不管方式何等微妙，歷史前衛派畢竟受惠於這一夢想），揭示出這個夢想本身乃是一場噩夢。杜勒（Albrecht Dürer）的銅版畫《憂鬱》（*Melancholia*），象徵著博耶以及敘事者母親言語和想像的殘疾，也喻示著兩位女性在面對不可名狀之物（在魏斯看來，一直是對藝術創造進行糾纏的一種威脅）時的自暴自棄。現代性以及革命前衛主義的文化樂觀主義，讓位於啓蒙辯證法深刻陰鬱的想像。

　　魏斯在《抵抗的美學》中闡明的困境，其最佳的視覺表達大概是哥雅（Francisco Goya）的著名的銅版畫《理性夢中生惡魔》（*El sueño de la razon produce monstrous*）。這幅銅版畫裡，一位男子坐在椅子上睡去，將頭埋在桌上的雙臂裡面，而桌上可以看到書寫工具和紙張。成群的貓頭鷹和蝙蝠從黑暗的背景裡威脅性地出現，逼伏在沉睡者的身體上。不過，「理性夢」（sueño de la razon）所指的不僅僅是「理性的睡夢」，它也包括「理性的夢想」，這種曖昧的含義可以帶來對哥雅銅版畫的雙重解讀方法，啓蒙式的或是反啓蒙運動的解讀。啓蒙運動總是宣傳要戰勝「理性的睡夢」，而「理性的睡夢」作爲神話與迷信，在

它的世界裡密布著怪物，奴役束縛著人類的主體。但是「理性的
夢想」卻是解放後的人類所具有的革命夢想，它製造著自己的暴
力與恐怖的迴圈。穆澤柏格區分了醒來的政治革命與做夢的藝術
革命，並認為這兩種革命應當相輔相成；但面對著現代革命史的
政治噩夢，他的區分變得難以維繫。因為如果醒來的革命本身只
不過是一場理性的噩夢，而藝術革命的夢想則與它不可分割地
綁在一起，那麼那種困境（aporia）就可以完滿了。似乎沒有出
路，而前衛派的命運也似乎封死了。前衛派的技巧和美學策略還
可以流傳，但是它烏托邦式的、時常是彌賽亞式的對另一種生活
的渴望，似乎是無可挽回的。

七

　　然而，魏斯的希望自然是要從前衛主義的噩夢中醒來，驅逐
並戰勝恐怖與惡魔。危險地站在他所描述的深淵邊緣的近處，魏
斯防止自己墜入沉默寡言，或是抵制著自我毀滅的誘惑。但他後
現代式地承認革命史的噩夢，承認在這一革命史中前衛派的含
義，並沒有以時髦的「後歷史」（posthistoire）方式來結束，魏
斯本人也從未簡單地陷入憤世嫉俗態度的險境。這正是他抵抗的
美學作為一件藝術作品的令人信服之處。魏斯拋棄了革命前衛派
將藝術移回生活的英雄式錯覺，也扔掉了前衛派具有內在危險性
的「新人」、「新藝術」的總體化主張。

　　富於悖論色彩的是，恰恰是法西斯主義和史達林主義這兩個
美學實驗的最兇惡的敵人的歷史，向魏斯揭示了前衛派本身高度

可疑的深層結構。而且也恰恰因爲魏斯本人堅信，所有的藝術都
具有深層的政治性，這使他對前衛主義的批判能夠達到比培德‧
布爾格的前衛派理論（最終將前衛派看成是對資產階級機構藝術
的無效攻擊）更爲深刻的程度，更不用提那些當代的新保守派以
高雅現代主義的名義對前衛派所進行的刻毒詆毀了。與此同時，
這一批判也緊密地聯繫著魏斯對自己持有的馬克思主義傾向的不
滿，並且正如《抵抗的美學》這部小說顯示的，魏斯的不滿情緒
取決於一九七○年代的文化：對現代化進行的生態的、政治的批
判，女性主義對父權制的批判，以及對主體性概念的關注（從唯
心主義傳統這一大山當中，從現代主義對主體的否定這一大山當
中，解放主體性）。

　　在魏斯的批判文字中，他從來不曾忘記，在歷史前衛派的遠
大抱負和烏托邦渴望之間所存在的張力，以及這些抱負與渴望所
遭遇的政治流產。但是對於如何看待二戰以後的歷史時期，魏斯
抵抗著一種受意識形態驅動的看法，這種看法之所以表揚前衛派
的實驗，是因爲他們把前衛派看成右派和左派極權主義的犧牲
品，並進而把前衛派變成冷戰時期自由主義基本教義派的工具。
魏斯在《抵抗的美學》當中的回憶行爲，恰恰通過把前衛派的記
憶上交給一種毫不退縮的政治批判（堅守前衛派美學本身的政治
時刻），從而拯救了前衛派的記憶。然而這種毫不退縮的政治批
判並不是殲滅式的批判。毋寧說，如果顛覆和革命是兩次世界大
戰之間處於盛期的現代性所具有的典型特徵，那麼這種毫不退縮
的批判撤回了顛覆式與革命式的美學，取而代之以一種更適度、
也更寬泛的抵抗的美學。說它更適度，是指它拒絕了前衛主義的

種種絕對革命的主張，轉而信賴作為一種媒介的藝術，這種藝術有助於建構出體驗和主體性，因而可以對抗資本主義文化的同質化力量。而說它更寬泛，是因為它並沒有厚此薄彼，只偏愛藝術表達中最先進的手法；它以近乎班雅明式的模式，用過去時代的藝術表現力，來闡明當下抵抗的空間。這麼看來，《抵抗的美學》中海爾曼、柯比和敘事者所討論的藝術作品大多數是前衛派之前的作品，就畢竟不是事出偶然了。不過對小說中所討論的作品的選擇，例如派嘉蒙神殿的壁雕、傑利柯的《美杜沙之筏》、但丁的《神曲》、以及布魯蓋爾（Pieter Brueghel）的地獄想像，都直接關係到現代派藝術和現代性體驗的核心問題，即，啟蒙辯證法。不過有人會問，魏斯轉向過去時代的藝術，是否僅僅是後現代式歷史拼湊的另一個（左派）版本，或者同樣可疑的，是否是東歐社會主義「遺產理論」（Erbetheorie）的體現。我認為二者都不是。魏斯在小說中對前現代藝術作品的偏愛，遠非歷史援引的權宜之計（這種權宜之計在反前衛主義的贊同性的後現代主義那裡，是非常典型的），也遠遠不是對傳統進行一種普遍化的人文主義經典化（無論是西方式的，還是社會主義式的）。魏斯之所以從來不曾陷入危險，屈從於這兩類立場中的任何一種，是因為《抵抗的美學》在挪用過去的文化時，仍舊以一種對話的方式與當下的歷史偶然性和種種需要發生聯繫；這種挪用植根於反法西斯主義抵抗運動的生活世界，因此既不會傾向於普遍性的真理主張，也不會輕易走向戲仿式（parodistic）的後現代姿態。

　　藉由《抵抗的美學》，魏斯指明，在藝術中，而且通過藝

術，對理性的內在恐懼能夠得到控制，野蠻主義與返祖現象的威脅也可以被擊退。雖然歷史前衛派在時代政治事件的極度重壓下，在它也許不可避免地與重要的解放敘事發生聯繫的過程中，有時候會危險地接近理性的恐怖，但是它也提供了相應的藝術手法，用來轉述恐怖的經驗本身。也許歷史前衛派與理性的恐怖，雙方互不可缺。我們可以認為，魏斯拯救前衛派的嘗試在於，他充分地利用了前衛主義的寫作策略，同時讓前衛主義的不同方面經受回溯式的批判。魏斯能做到這一點，是因為他在《抵抗的美學》中讓布萊希特式的傾向不斷與超現實主義傾向進行對話，而不是在二者之間進行調和。但這部小說就總體而言，根本不是傳統意義上的前衛主義作品。其語言的不朽、莊嚴性、高度的節奏感，似乎無止無休的符號關係的大廈所形成的綿延的曲線，將歷史展現為冷酷無情的死亡機器，而敘事者的身分在破碎的主體性與隱姓埋名之間奇特地搖擺，這一切使得《抵抗的美學》更好像是要在前衛派的敗績之上，嘗試著再創造出一部史詩作品。魏斯對但丁《神曲》的長久迷戀，特別是對「煉獄」篇和「地獄」篇的癡迷，畢竟不僅僅出於一時的主觀興致。

魏斯一直堅持對藝術素材和創作過程進行理性的控制，這有利於在一個史詩、小說都被判以死刑的時代，力爭達到史詩的廣度。最終，魏斯的美學還是一種擴展了意識的美學，擴展後的意識試圖通過再現和寫作，來駕馭潛意識與返祖現象的力量。不過對魏斯來說，抵抗返祖現象的威脅，這個目標最終仍舊是一個政治目標。如何實現這個目標，在《抵抗的美學》中並沒有答案，而只是在這部三卷本小說的開頭和結尾處的神話意象中得以再現

出來：即，對派嘉蒙神殿壁雕的描繪。壁雕中的一種缺席恰恰標誌了解放的希望，這就是赫拉克利斯（Heracles）的缺席。因為在壁雕上，只能看到大力士所披戴之獅皮的強壯獅爪的殘跡。歷史的主體作為空洞的空間，仍有待填充──這就是魏斯在《抵抗的美學》最後一頁所提示的內容：

我會走到壁雕面前，那裡，大地的兒女們會起身反抗那些一再剝奪他們鬥爭果實的強權力量，我會看見走在碎石上的柯比的父母和我的父母，工廠、造船廠、礦井會傳出汽笛和轟鳴聲，銀行的保險庫會砰然關閉，監獄的大門會發出尖銳刺耳的聲音，裝甲艦新兵永久的喧鬧聲會在機槍火力連發射擊聲的附近，搖滾樂會扯破空氣，火與血會向上噴射，留鬍子的臉，帶皺紋的臉，帶著一點點智慧的前額，有著閃亮牙齒的黑色的臉，樹皮編織的頭盔下面黃色的臉，年青的幾乎是孩子氣的臉，會擁上來然後在煙霧中消失，因為長期的戰爭而喪失了判斷力、但仍然反抗著壓迫的人們會相互攻擊，會相互窒息、碾碎，就像壁雕上面的那些人，會被他們沉重的盔甲所壓倒，會滾在對方身上，壓壞、撕碎路上的一切，而海爾曼會引用韓波，柯比會引用《共產黨宣言》，而在扭打混戰中還有一處空間會是自由的，獅子的鐵爪會懸在那裡，等待著被抓到，只要在下方的人們不停止互鬥，他們就不會看到獅皮上的獅爪，他們認識的人當中也沒有誰會來填充這塊空地，為了這強有力的一抓，他們必須使自己的力量壯大起來，這最後一抓的驚人的強勁的動作將最終掃去壓在他們頭上的可怕壓力。

（卷三，頁267以下）

　　與穆勒對班雅明的歷史天使進行重新書寫一樣，魏斯筆下從歷史的噩夢中醒來的圖景，是完全用神話的詞語來描摹的。魏斯建構這一圖像的方式，使他顯然有別於西方馬克思主義中的現代主義者，不論是布萊希特還是阿多諾。但是魏斯的確堅持這樣一種圖像，而不是宣揚世界的非物質性或者意義的災變啟示。就此意義而言，他又有別於眾多的後現代主義者，而且為當代文化開啟了一個獨特的空間。魏斯堅定不移地抵抗災難啟示式終結（「後歷史」感受力的特徵）的誘惑，不過，他在《抵抗的美學》中試圖藉由過去來思考現在，並為一個免除了恐懼與噩夢的未來保留一方空間（儘管是暫時的），這種嘗試，只是以另一種方式講述了其他後現代主義者以不同方式講述的內容。然而，這些差異就足以標誌魏斯與其他後現代主義者之間的差異。

第八章

波普的文化政治

　　二十世紀六〇年代，當西德學生運動將其對大學體制的嚴屬批判擴展到對整個社會、政治、機構建制的猛烈抨擊時，風起雲湧的波普熱情席捲了聯邦共和國。幾乎令人著魔的波普觀念指的不僅是安迪・沃荷（Andy Warhol）、李奇登斯坦（Roy Lichtenstein）、衛塞爾曼（Tom Wesselmann）等人的新藝術；它也代表著「垮掉的一代」和搖滾樂，廣告藝術（poster art），佩花嬉皮士崇拜（flower child cult）與吸毒場面（drug scene）等，實際上代表著任何一種「次文化」與「地下」文化的宣言。簡而言之，波普成為年輕一代新生活方式的象徵，這種生活方式反叛權威，並從現存社會的規範中尋求解放。當一種「解放欣快症」（emancipation euphoria）在以高中生和大學生為主的人群中間四處蔓延時，波普在其最寬泛的意義上，與新左派反對獨裁主義的公共活動和政治行為結合了起來。

　　因此，保守派的出版機構再一次責難這場西方文化的「全面衰退」，認為沒有必要去調查這些示威（無論帶不帶有政治色彩）是否合理合法。傳統意義上比較保守的文化批評家也相應做出了反應。由於他們更情願在隱居生活中沉思卡夫卡與康丁斯基、實驗文學與抽象的表現主義，所以他們將波普藝術貶斥為非藝術、超市藝術、媚俗藝術、以及對西歐藝術的可口可樂化。[1]但是，工業與商業的各個部門（生產與市場記錄、廣告畫、電影業、紡織業）卻立刻領悟到，這場青年運動創造出來的需求會有利可圖。於是新的市場開業大吉，販賣著便宜的絲網印刷品（silk screens）和小尺寸的平面美術作品（graphic works）。小型畫廊就像小時裝店一樣頻繁開張。[2]當然了，藝術專家們還在

繼續爭辯著，波普應不應該被接受爲一種合理合法的藝術形式。

　　與此同時，以年輕人占極大比例的藝術受眾已經開始把美國的波普藝術解釋成示威與批判，而不是對富裕社會（affluent society）的贊同。[3]認爲波普藝術是批判式藝術這一看法，在德國要比在美國普遍得多，箇中原因，值得考察。德國強大的文化批判（Kulturkritik）傳統固然可以解釋這種接受的差異；但另一個因素是，德國對波普藝術的接受恰好與學生運動同時發生，而在美國，波普要早於那些發生在大學裡面的動亂。當波普藝術家們展覽各種各樣的商品，或是宣稱可口可樂瓶、電影明星、或是漫畫連環畫（comic strips）等系列產品也是藝術品的時候，不少德國人並沒有把這些作品看成是對大量生產的現實所做的贊同性複製；他們更樂於認爲，這種藝術傾向於抨擊藝術批評中價值觀與標準的匱乏，並尋找途徑，試圖彌合高雅藝術或嚴肅藝術與低俗藝術或娛樂藝術之間的鴻溝。雖然這些藝術品本身只是局部地暗示了這種詮釋，但是該論斷卻被個別接受者的需求與興趣所強化，而且被年齡、階級起源、意識衝突所決定。一九六〇年代，歐洲的藝術家們的確試圖發展出一種社會批判的藝術，而這些藝術家的作品常與美國波普藝術作品放在一起展覽。上述這一事實當然有助於歐洲把波普藝術詮釋爲一種批判性藝術的趨勢。不過，反獨裁主義的示威及其對馬庫塞文化理論的服膺所營造的一種氛圍，才是真正的核心要素，正是這種氛圍將社會批判的神韻投射到許多文化現象之上（而這些現象從今天的視角來看則殊有不同）。

　　一九六八年，當我觀看德國卡塞爾（Kassel）波普藝術文獻

展（*Documenta*），以及科隆（Cologne）瓦拉芙理查茲博物館（Wallraf-Richartz）展出的大名鼎鼎的路德維希（Ludwig）收藏品的時候，我自己的身體感官被強烈吸引，而且興奮起來，原因是我不但看到了羅森伯格（Robert Rauschenberg）、約翰斯（Jasper Johns）的作品，而且更被安迪‧沃荷、李奇登斯坦、衛塞爾曼以及印地安納（Robert Indiana）的作品所震撼。同許多人一樣，我相信波普藝術能夠成爲藝術與藝術欣賞之漫長的民主化進程的肇始。當時我的想法是虛假的，也是直覺的。無論是對是錯，當時許多藝術觀賞者所親身經歷的這種眞正解放的感覺才是更加重要的：因爲波普藝術似乎將藝術從非形式藝術、抽象表現主義的極度乏味中解放出來；它也似乎打破了象牙塔的限制，而在象牙塔裡，一九五〇年代的藝術一直在自繞圈子。波普藝術似乎嘲笑著那類從來就不承認幻想、遊戲和自發性的，已經死去的嚴肅的藝術批評。波普藝術對明亮色彩一視同仁的使用是勢不可擋的。我的確傾倒於波普藝術顯而易見的遊戲快感，以及它對我們日常環境的注目，我也折服於（在我看來）波普藝術對這同一種環境的潛在批判。藝術愛好者的數目正在驚人地擴展。在一九五〇年代，大多數藝術展覽只是對專家與購買者的小圈子開放的排外事件。在一九六〇年代，數以百計，甚至數以千計的愛好者們參加單個展覽的開幕式。展覽不再只是在小畫廊中進行；現代藝術侵占了大型藝術機構與博物館。當然，他們仍然是資產階級的愛好者，包括許多年輕人，年輕學生。但我們不禁會遐想並相信，藝術興趣的擴展是沒有限度的。至於保守派批評家大加撻伐的評論，似乎只是證明了新藝術的確是激進的、進步的。相

信美學經驗可以提升覺悟，這一看法在那個年代非常普遍。

除此以外，波普藝術還有其他方面在召喚著年輕的一代。波普藝術的「現實主義」在於，它貼近日常生活的客體、圖像與複製品，它也引發了關於藝術與生活、圖像與現實之間關係的一場新的辯論，這場辯論充斥於全國性報紙、週刊的文化版。波普藝術似乎將高雅藝術從其資產階級社會的藩籬中解放了出來。藝術與「其他世界，其他經驗」之間的距離，能夠得以消除。[4]為跨越高雅藝術與低俗藝術之間傳統意義上的鴻溝，而鋪設一座橋樑，這一必要的需求引領著新的道路。波普藝術宣稱，通過參與並調解藝術與現實的關係，它將消除美學與非美學之間的歷史分隔。藝術的世俗化似乎已經達到了一個新的階段，在那裡，藝術作品的起源，亦即，魔法與儀式，所殘留下的遺跡終得以祛除。在資產階級意識形態中，藝術作品儘管幾乎完全脫離了儀式，但仍舊以宗教替代品的方式發揮著作用；然而憑藉波普藝術，藝術本身成為世俗的、具體的、適合於大眾接受的。波普藝術似乎有潛力成為一種真正的「流行」藝術，並解決二十世紀初期以來昭然若揭的資產階級藝術危機。

資產階級藝術危機：阿多諾與馬庫塞

如果相信波普藝術的批判性與解放效果，就會充分意識到資產階級藝術的這場危機。在湯瑪斯・曼的《浮士德博士》那裡，這場危機導致作曲家萊維屈恩（Adrian Leverkühn）最終與魔鬼簽訂契約，而魔鬼的幫助成為萊維屈恩所有譜曲的必要條

件。《浮士德博士》裡的魔鬼說起話來，簡直就像一個藝術評論家：「但是疾病是普遍的，直截了當的藝術製作和逆向藝術製作一樣暴露出疾病的癥候。難道製作不是威脅著要罷手了嗎？無論什麼嚴肅的想法，落到紙上，就暴露出力不從心，暴露出厭倦煩憎。〔……〕作曲本身已經變得太艱難了，難得見鬼了。如果嚴肅的作品無法走得更遠，那麼我們還怎麼工作呢？但是，我的朋友，這就是事實，傑作、自足的形式都屬於傳統的藝術，解放了的藝術會拋棄它」。[5]有人不禁會問，作曲何以變得如此艱難？為什麼傑作就一定是過去的事？社會在變化嗎？魔鬼回答說：「的確，但這不重要。作品讓人望而卻步的難度，就深深地植根於作品的本身。音樂材料的歷史運動已經轉而反對自我封閉的作品」。[6] 湯瑪斯·曼筆下的魔鬼所闡明的解放了的藝術仍舊是一種高度複雜難懂的藝術，它既無法打破自身的封閉，也不能解決美學幻覺（Schein）與現實之間的激進對抗。眾所周知，湯瑪斯·曼從阿多諾的音樂哲學中汲取營養，化入他的小說《浮士德博士》。魔鬼道出的正是阿多諾的心聲。阿多諾本人總是堅持藝術與現實的分離。對阿多諾來說，嚴肅藝術只能夠否定現實的消極面。他相信，只有通過否定，作品才可以保持其獨立性、自足性、和真理主張。阿多諾在卡夫卡與貝克特的複雜作品中，在勳伯格和貝爾格（Alban Berg）極為難懂的音樂作品裡面，找到了這種否定。讀畢湯瑪斯·曼的小說，讀者大概會如是作結：藝術的危機發生在這樣一個領域中，該領域緊密封鎖、全然不受外界的影響，而且與藝術的生產關係相分離（任何現代藝術家都必須處理這種關係）。但是，要理解阿多諾的論點，我們必須把他

的思想放入他分析文化工業的框架結構裡面，這種分析框架見於他與霍克海默合撰的《啓蒙的辯證》（一九四七年）一書中。[7]對阿多諾而言，嚴肅藝術否定現實似乎是必不可少和無法規避的；這一看法脫胎自他的美國經驗，根據這種美國經驗，阿多諾堅信，在現代的、合理組織的資本主義國家中，甚至連文化都失去了獨立性和批判性。這種文化工業的操縱式實踐（阿多諾思考的主要對象包括唱片、電影、收音機產品），迫使所有精神的、思想的創造屈從於商業利潤的動機。在一九六三年的一次廣播演講中，阿多諾再一次作出結論：「文化工業有意從上而下對其消費者進行整合。它也強行把高雅藝術與低俗藝術調和起來，這種高、低之別已經存在了幾千年，而文化工業的調和會對高雅藝術與低俗藝術造成雙重傷害。高雅藝術因為其效果被程式設計操控，於是被剝奪了嚴肅性；而低俗藝術則被套上鎖鏈，而被剝奪了存在於低俗文化內部的、當社會控制尚未全盤實現時表現出來的那種不羈的抵抗性」。[8]在他看來，在今天，傳統意義上的藝術已變得難以想像了。

　　當然，一九六〇年代的波普藝術愛好者們在阿多諾的全面操縱的論述裡，是找不到多少援助的，但他們在馬庫塞所要求的文化揚棄中，則發現了更多的支持，而且，這些愛好者們相信，波普藝術即將開啓文化的揚棄運動。馬庫塞的論文〈文化的贊同性特徵〉（"The Affirmative Character of Culture"）於一九三七年最初發表在《社會研究雜誌》（*Zeitschrift für Sozialforschung*）上，一九六五年由蘇爾坎普出版社（Suhrkamp）重印。在這篇文章中，馬庫塞申斥古典資本主義藝術將自身隔離於社會勞動與

經濟競爭的現實，申斥它所創造的充滿美妙幻覺的世界，一個所謂的美學自足的領域，其目的在於以非眞實的、虛幻的方式來實現對幸福生活的渴求，滿足人類的需要：「對藝術中的文化理想進行示範是有正當的理由的，因爲只有在藝術中，資產階級社會才容忍它自己的理想，並嚴肅對待這些理想，視其爲一種普遍的要求。在現實世界中被看作是烏托邦、狂想、反叛的內容，在藝術中是被允許的。在那裡，贊同性文化展示了被遺忘的眞實，而這些本是『現實主義』在日常生活中成功地展現出來的。美這個中介淨化了眞實，並使眞實在當下現實中凸顯出來。在藝術中發生的一切是不受束縛的」。[9]馬庫塞認爲，我們只需要相信表現在資產階級藝術中的美好生活的烏托邦。然後，藝術的自足性必然會被消抹，藝術必然會被整合到物質生活的過程之中。贊同性文化的這種消除功能，將與資產階級生活方式的革命攜手同行：「當美不再被再現爲眞正的幻覺，而是對現實以及現實中之歡樂的表達時，美就會找到新的體現」。[10]哈伯瑪斯已經指出，早在一九三七年，馬庫塞在觀察法西斯主義的大眾藝術時，對虛假的文化揚棄的可能性也許就不再抱任何幻想了。[11]但三十年後，發生在美國、法國、德國的學生動亂，似乎恰恰開啓了馬庫塞曾經希望的文化轉型與生活方式的激變。[12]

由於波普藝術在德意志聯邦共和國的有力影響發生在一九六〇年代的後半期，所以對波普藝術的接受，恰好同步於反專制示威遊行的高潮，也同步於創造新文化的努力。這一現象可以解釋，爲什麼波普藝術在德意志聯邦共和國（而不是在美利堅合眾國）被接受爲反抗傳統的資產階級文化鬥爭的同盟，以及爲什麼

很多人相信波普藝術實現了馬庫塞的要求，即，藝術不是幻覺，而是對現實以及現實中之歡樂的表達。對波普藝術的這種詮釋裡面，存在著無法解決的內在矛盾：一種在我們的日常環境中表達知覺快感的藝術，怎麼可能同時表達對這一日常環境的批判呢？也會有人問，關於這些問題，馬庫塞在何種程度上被誤讀了。我們有充足理由懷疑，馬庫塞是否會把波普藝術解釋為一種文化的揚棄。馬庫塞確曾談到文化被整合到物質生活的過程，但他從未詳盡解釋過這一論點。如果這一缺陷是硬幣的一面，那另一面就是，馬庫塞一直堅持資產階級唯心主義美學。試舉一例：馬庫塞讚賞巴布・狄倫（Bob Dylan）的歌，他把這些歌曲從物質生活過程中提升出來，從中看到對解放的、烏托邦的未來社會的承諾。馬庫塞對藝術作品的這種先行的（anticipatory）、烏托邦式的角色之強調，與阿多諾將藝術作品視為對現實進行全面否定的看法，二者同樣受惠於資產階級美學。然而，正是馬庫塞思想中的這種唯心主義，吸引了早期的學生運動，而馬氏對波普在聯邦德國之接受的影響，使得波普藝術與反獨裁主義動亂之間的關聯，變得顯而易見了。

安迪・沃荷與杜象：藝術史的閒話

　　稍後我會討論波普藝術在德意志聯邦共和國之接受的第二階段（新左派對波普的批判式評價，必須放在一九六八年後更大的藝術辯論的脈絡中加以討論），但現在有必要先對藝術史做一番考察。

　　一九六二年，安迪・沃荷，這位在聯邦德國被視爲波普藝術最具代表性的人物，[13]「繪製」了一系列瑪麗蓮・夢露（Marilyn Monroe）的肖像畫系列。我選取其中的一幅加以討論：以矩形序列，排放五張從正面觀看的夢露的臉。沃荷選用了一張照片，以絲網印刷技術對之加以複製，[14] 並對原作略加修改。藝術因而成爲對複製品的複製。爲藝術作品提供內容的，恰恰不是現實本身，而是間接的現實，即，作爲陳腐形象的大眾偶像的畫像，這一形象數百萬次出現於大眾傳媒，並沉潛到無數觀眾的意識深處。沃荷的這一作品由同一的因素構成，其特徵是一種簡單的、理論上沒有限制的系列結構。這位藝術家已經向無名的大眾複製的準則投降，並記錄了他與大眾傳媒之形象世界的親近性。是贊同還是批判，那是一個問題。絲網上的夢露，這一藝術結構本身幾乎沒有提供任何答案。

　　一年以後，在一九六三年，沃荷創作了一個類似的肖像系列，有一個赤裸裸的標題〈三十個比一個好〉（"Thirty are better than one"）。這一次，畫作的主題不是大眾文化的偶像，而是對達文西（Leonardo da Vinci）《蒙娜麗莎》（*Mona Lisa*）的複製，並且是以黑白攝影的方式。文藝復興時期藝術大師的傑作，在現代傳媒社會的生產條件下得以復興。不過，安迪・沃荷不僅僅援引了達文西的作品（因爲該作品以印刷品的方式大量分配，所以可以視爲今日大眾文化的一部分）。[15]他也影射了一九六〇年代藝術的教父之一的杜象，一位傑出的菁英藝術家。

　　早在一九一九年，杜象拿來一幅達文西《蒙娜麗莎》的複製品，用鉛筆畫上八字髭和山羊鬚，稱之爲「現成品的組合」

（combination ready-made），[16]並寫上*L.H.O.O.Q*的題字，是法文「elle a chaud au cul」（她有一個俏屁股）的諧音，暴露出這幅作品反偶像崇拜的意圖。[17]當然，這位現成品的「創造者」的主要意圖，是喚醒並震撼在第一次世界大戰中已經淪喪的社會。八字鬍、山羊鬚，以及令人生厭的用典，這一切所嘲弄的並不是達文西的藝術成就，而是指向盧浮宮，那座資產階級藝術宗教的聖殿裡面，變成崇拜對象的《蒙娜麗莎》。一九一七年，杜象更大膽地挑戰了美、創造性、原創性、自足性的傳統概念，他把一個用來複製的物體，一個男用小便池，宣稱為藝術作品，題名為《泉》，並簽上假名。作為一件拾得物（objet trouvé），<u>這個男用小便池之所以能夠成為藝術作品，僅僅因為一位藝術家展覽了它這一事實</u>。在那個時代，觀眾意識到這一挑釁，並被震撼。達達主義攻擊資產階級藝術—宗教的所有聖徒，這一點已經人所盡知。但是達達主義的正面攻擊卻遭逢敗績，這不僅僅是因為達達運動本身在否定中耗盡了自己，而且也因為即便是在當時，資產階級文化尚且能夠同化任何一種外來的攻擊。杜象本人意識到這一困境，於是一九二三年從藝術界中急流勇退。在今天，一名勤勤懇懇的藝術愛好者在博物館裡，崇拜*L.H.O.O.Q*，視之為現代主義的傑作，只有考慮到這種場景，杜象當年的撤退行為似乎才符合邏輯。

　　一九六五年，當紐約舉辦杜象作品回顧展時，杜象本人再一次試圖以藝術形式表現這一問題。作為開幕式的邀請函，他寄出了大約一百張安迪·沃荷《蒙娜麗莎》的明信片。這些卡片上蒙娜麗莎的八字鬍和山羊鬚不見了，而遊戲卡背面題寫著《八

字髭和山羊鬍剃掉了》（*Rasé L.H.O.O.Q.*）。評論家伊姆達爾
（Max Imdahl）評論道，「在這一重新建構蒙娜麗莎的身分的過
程中，實際上，蒙娜麗莎已經完全失去了她的身分」。[18]我則問
自己，如果觀眾把對挑釁的重複這種實踐視爲藝術，[19]或者喜滋
滋地接受，在今天挑釁也變成了陳腔濫調，那麼，對於這樣的觀
眾，《蒙娜麗莎》的「某種微笑」其實並非不具有反諷意味。難
道杜象，這位從不曾掩飾他對波普藝術之否定的藝術先驅，沒有
看到他一九一九年的驚世駭俗之舉，已經蛻化成掌聲和籠絡嗎？
誠然，沃荷在此意義上更加前後一致。他甚至不再企圖挑釁什麼
了。他只是複製那些大量複製的實體，如可口可樂瓶、布里洛牌
洗衣粉盒子（Brillo boxes）、電影明星照片、以及坎貝爾湯罐頭
（Campbell soup cans）。在反駁藝術與非藝術的劃分時，達達主
義者杜象仍然站在否定性的藝術（art ex negativo）一邊（幾乎杜
象所有後達達主義的作品，都見證了這一點），而安迪‧沃荷對
這種反駁甚至不再感到任何興趣。[20]這一點在安迪‧沃荷的訪談
錄中表現得尤爲明顯，因爲他的陳述更近似於商業廣告用語，而
不是任何形式的藝術批評。下面一段話，出自一九六三年斯文森
（J. R. Swenson）對安迪‧沃荷的一次採訪，從中可見他怎樣天
眞地把現代生活的物化讚揚爲美德：「有人說布萊希特想讓每個
人都同樣思考。我也想讓每個人都同樣思考。但是某種意義上，
布萊希特想通過共產主義來做到這一點。俄國正在通過政府來做
這件事：而我們這裡，不用經過什麼鐵腕政府，這件事就可以自
動地發生；所以，如果不用嘗試就可以發生，那爲什麼不能不必
成爲共產主義者就做到這一點呢？每個人都長得差不多，做的差

不多，而且我們在那條路上越走越順。我認爲每個人都應該像一部機器。我認爲每個人都應該跟每個人相似。這不正是**波普藝術要做的一切嗎？是的。它就像用品一樣**」。[21]安迪‧沃荷似乎變成了他本人成爲藝術家之前所幫助設計的廣告口號的犧牲品。只用一種單一的想法，沃荷就使廣告人轉變成爲藝術家：不要爲產品做廣告，而是宣稱這些產品及其平面美術複製品都是藝術作品，就可以了。依照安迪‧沃荷的口號「一切都是美的」（All is pretty），波普藝術家們採用了瑣碎的、平庸的日常生活意象的表面價值，而藝術對商品生產的資本主義社會規律的臣服，似乎已功德圓滿了。

波普藝術批判

批評恰恰在此得以展開。對波普藝術家的指控是，他們的作品技巧屈從於資本主義生產模式，他們選擇的主題頌揚著商品市場。[22]這些批評觀點通常對安迪‧沃荷的湯罐頭、李奇登斯坦的連環畫、衛塞爾曼的浴室裝置持有異議。也有人指出，若干波普藝術家在成爲藝術家之前，曾經在廣告策畫與平面設計界工作，而且在他們大多數的作品中，廣告同藝術之間的差異被縮減到最低程度，我們不能把這一情況錯誤地理解爲，藝術與生活之間的二元對立已得到消除。此外，另有人認爲，其部分起源於自廣告的波普藝術反過來又影響了廣告業。例如，只有在李奇登斯坦將連環畫變成其作品的主題之後，連環畫才開始在廣告中出現。[23]衛塞爾曼的朱唇畫作，其本身就是口紅牙膏廣告傳統的一部分，

而且已經對此類廣告產生了可見的影響。如果早期的廣告表現了
這些朱唇皓齒的擁有人，那麼，後衛塞爾曼的廣告常常誇大嘴
巴部位，所表現的僅僅是嘴巴本身。[24]藝術家本人未能看出波普
與廣告業之間的負面關係，這是具有象徵意義的。例如羅森奎斯
特（James Rosenquist）也從廣告業走向藝術界，他這樣表白：
「我認爲我們有一個自由的社會，而發生在這個自由社會裡面的
行爲卻允許侵占行爲的發生，就像商業社會一樣。所以我讓自己
適應這場視覺的膨脹，就像一個廣告人或者一家大公司一樣——
在作爲我們社會的基礎之一的商品廣告領域。我就生活於其中，
而它的圖像方式具有如此的影響力和興奮感」。[25]當然，如果太
過從字面上來理解藝術家的自我詮釋，是問題重重的。在藝術史
和文學史上，作品所揭示的意圖和傾向，大大牴觸藝術家本人的
思想意識，這樣的例子屢見不鮮。但是，當對藝術的理論探討導
致對所有當代藝術（包括波普）的激進懷疑主義時，在這樣的時
代，微妙的懷疑就似乎是不合時宜的。波普藝術對這種激進的懷
疑主義有特殊的貢獻，因爲波普藝術並不是某些波普信徒所嚮往
的一種有關想像式文化革命的新藝術，而是這樣一種藝術形式，
它揭示了傳統前衛主義的菁英主義、神祕主義的特性，因爲與任
何其他先前的藝術運動相比，波普更有力地暴露出一切當代藝術
生產所具有的商品特徵。[26]

作爲商品的藝術

左派的批評集中於資本主義社會藝術的商品特性，這是不足

為奇的。左派進行討論的論壇是《教科書》雜誌（*Kursbuch*）的第十五期以及《時代週報》（*Die Zeit*），前者刊載了米歇（Karl Markus Michel）、安森柏格和伯里希（Walter Böhlich）的論文，後者則登載了德國柏林社會主義學生聯盟（SDS）團體「文化與革命」所作的分析文章，其綱領性的標題是〈藝術作為意識社會的商品〉。[27]這場理論探討（新左派的不同立場各自有別地獲得獨立言傳的機會），影響了對波普藝術的批判式評價，儘管在社會主義學生聯盟的報紙或是《教科書》雜誌上都沒有提及波普的名字。

　　德國社會主義學生聯盟團體的出發點是，任何個別生產的、自足的藝術作品都被分配體制（藝術商、畫廊、博物館）所吞噬。不但藝術家要依賴分配機器的有效組織，而且連藝術作品的接受也發生在文化工業的框架之內。通過宣傳並促銷其分配的作品，文化工業製造出某種期待。藝術作品所完成的審美的對象化並不直接傳遞給消費者，而是首先經過媒介模式的過濾。因此，文化工業（同其他工業部門類似，也被整合到資本主義社會的經濟系統中）成為藝術生產和藝術接受的樞紐。德國社會主義學生聯盟團體顯然同意阿多諾的看法，他們這樣總結道：「陷身於文化工業分配系統之中的藝術，臣服於供應和需求的意識形態。藝術成為商品。文化工業只是在藝術的交換價值中，而非其使用價值中，才看到藝術生產的合法性。換言之，在一個追求利潤最大化的系統裡面，藝術作品的客觀內容、藝術作品的啟蒙角色是無關痛癢的，對藝術的正確接受將會反叛這一系統」。[28]當低俗藝術（好萊塢電影、電視連續劇、暢銷書、流行曲目）以正面的模

式（這些模式既是抽象的，也是不現實的）席捲消費者的時候，高雅藝術的功能則是通過威脅非專業人士，即那些既定人口的大多數，來合法化資產階級在文化領域的主宰。如此來評價高雅藝術，德國社會主義學生聯盟團體的分析比阿多諾走得更遠，因爲阿多諾雖然也譴責文化工業，但他仍堅持認爲，如果高雅藝術摒棄經濟的利用，它就會爲創造性的、非異化的勞動提供唯一的避難所。在社會主義學生聯盟的分析中，文化工業的操控能力似乎是絕對的。這種分析，實際上結合了阿多諾對低俗、瑣屑藝術的攻擊，以及某種版本的馬庫塞關於高雅藝術之贊同性特徵的觀點，這種版本把馬庫塞的觀點加以簡單化，把高雅藝術僅僅視作宰制的工具，從而剝奪了高雅藝術的烏托邦的與預見性的因素。

　　有鑑於對現狀的這種悲觀的描述，社會主義學生聯盟的理論家所達成的結論似乎是自相矛盾的。他們突然間要求，資產階級美學需要被批判地對待，就好像文化工業還沒有讓資產階級美學變得不合時宜似的。他們也呼籲創造進步的藝術，儘管很明顯，這只能是對否定性現實的批判，而且是再一次對意識形態的批判（Ideologiekritik）。這些建議明顯是學生運動某一階段的產物，在這個階段，學生們相信啓蒙運動會帶來意識的變化，上層建築裡會發生革命性的轉折。而哪些物質力量可以帶來這一革命，卻是一個從來不曾回答的問題。儘管事實證明，當時的批判理論已經遭到有力的批判，社會主義學生聯盟的文獻則證明了一種對阿多諾與馬庫塞的持續依賴。它關注的不是藝術領域中的生產力和生產關係，而是操控與消費的問題，而這些問題，社會主義學生聯盟團體希望用意識形態批判來加以解決。

　　類似的困境也出現在《教科書》雜誌第十五期的那些文章當中。這些文章共有的特徵是，對意識工業的屈從，以及，關於藝術和文學已死的宣言。的確，安森柏格譴責當時風行一時的惹內（Jean Genet）的小說《死亡儀式》（*Pompes Funèbres*），後者在文化革命的旗幟下，慶賀文化的死亡。但恩氏的分析所強調的是，他一開始就想撇掉一個文學隱喻，即，文學的死亡；更準確地說，是「介入性文學」（littérature engagée）的死亡，這種「介入性文學」視社會批判爲其主要功能，在一九五〇年代和一九六〇年代初期主導了德國的文化場景。這一洞見，主要脫胎自這場學生運動。正如米歇在同一期雜誌上的文章所正確指出的，這場學生運動已經將力量瞄準了藝術家與作家的社會特權，而且注意到將藝術家與社會實踐區隔開來的那一距離。[29]安森柏格也採用了這一論點，指責「介入性文學」的弊病在於「未能將政治需要與政治實踐結合起來」。[30]也許左派對文化革命的熱情有些天眞。也許安森柏格正確地批判了左派矯揉造作的革命姿態，這種裝腔作勢「試圖通過清洗文學，來補償它本身的無能」。[31]然而恩氏本應該注意到，他要「向德國傳授政治字母表」[32]的欲望，與學生左派的意圖並無二致。安森柏格畢竟也召喚批判式的藝術，並提議紀錄片和報告文學作爲合適的文學類型。與社會主義學生聯盟的文章相類似，安森柏格的論文也迴避了下面的問題，即，在一個操縱成爲主要特徵的文化裡面，批判式藝術在何種程度上是有效的。[33]這裡，我們必須提出一個更爲基本的問題，即，這些批判文章是否冒險地將文化工業這個觀念拜物化了？如果文化工業實際上壓制了所有的啓蒙運動和對資本

主義社會的批判，那麼，人們如何能夠持續地籲求批判藝術的新形式呢？安森柏格又怎麼能夠繞開那個「主宰文學有甚於控制任何其他產品」的「市場鐵律」呢？[34]在藝術被看作商品而且僅僅是商品的地方，存在著一種經濟簡化論，這種簡化論將生產關係等同於被生產的，將分配體制等同於被分配的，將對藝術的接受等同於對所有商品的消費。這是一種誤讀。我們不能教條地把藝術簡單化爲它的交換價值，就好像藝術的使用價值是由分配模式，而不是由其內容，來決定的。[35]全面操縱的理論低估了藝術的辯證特徵。甚至在資本主義文化工業及其分配機器所設立的條件下，藝術最終還是能夠開闢出解放的途徑（即便只是因爲藝術所具有的自足性與無用性）。認爲藝術完全臣服於市場的論點，也低估了消費本身所包含的解放的可能性；總而言之，消費滿足了需求，而且盡管人類的需求可以被大加扭曲，每一種需求裡面都包含著或大或小的眞實性的核心。我們應該提出的問題是，這一核心怎樣才能被利用，並被實現。

班雅明論辯

　　資本主義文化工業不可避免地生產出最少的藝術，以及最多的垃圾和媚俗。因此，任務是要改變文化工業本身。但這一任務應該如何進行呢？批判藝術本身是不夠的，因爲從最好的方面考慮，它的成功也只限於意識的產生。早在一九三四年，班雅明就注意到，「資產階級的生產和出版機構有能力同化，也的確有能力宣傳，數量驚人的革命主題，但是卻不曾嚴肅地質疑這一

機構本身的持續存在，質疑擁有這一機構的階級本身」。[36]批判
理論並沒有從這個沒有出口的單行道裡走出來。不過，回到班
雅明和布萊希特，似乎能夠為我們提供新的視角與新的可能性。
意味深長的是，在德意志聯邦共和國，由阿多諾和提德曼（Rolf
Tiedemann）二人編輯的班雅明全集所引發對班雅明的興趣，卻
反而導致了對這兩位法蘭克福學派編輯者的攻擊。阿多諾和提德
曼被指責為有意削弱布萊希特和馬克思主義的重要性，以提高晚
期班雅明思想的地位。[37]

　　對班雅明有關唯物主義美學論述的興趣，在一九六八年後
達到了高潮。而在一九六八年，學生運動走出反獨裁主義的階
段，試圖發展出一種社會主義的視角，超越「抗議體制」和「大
拒絕」（great refusal）的時代。操縱這一觀念是阿多諾文化工
業理論，以及馬庫塞「單向度的人」的理論的基礎。該觀念受
到了合理的批判，但是這一批判卻走得太遠了，常常導致了對
阿多諾與馬庫塞的全盤拋棄。現在，阿多諾與馬庫塞的地位被
一九三〇年代中期的班雅明所取代。班雅明的兩篇文章，〈作
為生產者的作者〉（"The Author as Profucer"）以及〈機械複製
時代的藝術作品〉（"The Work of Art in the Age of Mechanical
Reproduction"），尤其影響深遠。有必要指出，阿多諾與霍克海
默在《啟蒙的辯證》中撰寫了有關文化工業的一章，用以回應班
雅明寫於一九三六年的〈機械複製時代的藝術作品〉；班雅明的
這篇論文也與馬庫塞的論文〈文化的贊同性特徵〉相關聯，馬庫
塞與班雅明的論文最初都發表於《社會研究雜誌》。這兩篇文章
都處理了資產階級文化的揚棄問題，儘管處理的方式大相徑庭。[38]

　　班雅明受到布萊希特的影響，而布萊希特的主要思想則來自威瑪共和的經驗。與布萊希特相似，班雅明試圖從資本主義的生產關係中發展出藝術的革命傾向。他的出發點是馬克思主義的信念，即，資本主義所創造的生產力，使得消滅資本主義既是可能的，也是必要的。對班雅明而言，藝術的生產力包括藝術家本人以及藝術技巧，特別是電影和攝影所使用的複製技巧。班雅明承認，在資本主義社會中，生產關係要對上層建築發生影響，比起生產關係在經濟基礎中占據優勢，要遠爲費時費力，其困難的程度，使得在一九三〇年代，只能分析分析罷了。[39]班雅明在這篇有關機械複製的文章的開頭處，就堅持在經濟基礎方面進行革命運動的重要性。但是生產條件的辯證關係，在上層建築那裡也留下了印記。認識到這一點，班雅明強調自己的論述的價值在於，它是爲社會主義而鬥爭的一件武器。馬庫塞相信的是，藝術的功能在社會革命之**後**會發生改變，而班雅明則看到了從現代的複製技術中發展出來的變化，這種技術大幅度地影響了藝術的內在結構。這就是班雅明對一部仍需書寫的唯物主義美學的重要貢獻。

　　班雅明這兩篇論文均數次援引了達達主義，並對有關波普藝術的辯論提供了新的視角。在達達主義測試藝術的眞實性的過程中，班雅明發現了「達達主義的革命力量」[40]：經由使用藝術生產的新手段，達達主義者證明了資產階級美學的標準已經陳舊過時。在〈機械複製時代的藝術作品〉一文中，班雅明寫道：「達達主義者遠爲輕視其作品的銷售價值，而更重視其作品無助於浸入沉思的無用性。他們對所選材料的故意的降級，只是他們實現這種作品的無用性的手段之一。他們的詩歌是『詞語沙拉』，包

括了淫穢褻瀆的語言，以及任何想像得到的語言垃圾。他們的繪畫作品也是類似的，裱貼著紐扣和票據。他們的意圖，以及他們獲得的效果，是對他們本人之創作的神韻的無情解構，他們恰恰用生產的方式，為自己的作品貼上了複製的標籤」。[41]班雅明認識到，達達主義在摧毀資產階級自足的、真誠的、永恆的藝術概念時，一直是工具主義式的。浸入沉思這種行為，在資產階級解放的早期階段一直是非常進步的，而在十九世紀後期以來，其結果卻只是破壞所有面向變革的社會實踐。在中產階級社會衰落的過程中，「沉思成為反社會行為的學派」。[42]達達主義者在自己的作品裡揭露了這一問題，這正是他們不可否認的價值所在。班雅明並沒有忽視達達主義反叛的最終敗北。他在一九二九年一篇論超現實主義的文章中，探討了這一失敗的原因：「如果革命知識界的雙重任務是，既要推翻資產階級的思想統治，又要接觸無產階級大眾，那麼，知識界在第二個任務上幾乎全線崩潰，因為與無產階級大眾的接觸不再能夠在沉思中進行了」。[43]無論是新藝術，還是新社會，都不能僅僅從否定中發展出來。

　　當然，也是班雅明親口稱讚道，哈特菲爾德通過將達達主義的技巧吸納到照片合成術之中，從而拯救了達達主義的革命性質。[44]哈特菲爾德，同其他左翼知識分子（格羅茨、匹斯卡特〔Erwin Piscator〕）類似，一九一八年加入了德國共產黨（KPD），在工人階級出版物《工人畫報》（AIZ，即，*Arbeiter Illustrierte Zeitung*）和《人民畫報》（*Volks-Illustrierte*）上面，發表了他的照片合成作品。[45]哈特菲爾德滿足了班雅明的兩個重要的要求，一是對現代藝術技巧的運用，二是藝術家在階級鬥爭

中的派性忠誠和積極參與。對班雅明而言，關鍵的問題並不在於
藝術作品相對於其時代的生產關係的立場，而是藝術作品在生產
關係之內的位置。[46] 班雅明也沒有提問，藝術家相對於生產過程
的立場是什麼，而是關心藝術家在生產過程之內的位置究竟怎
樣。〈作為生產者的作者〉裡面關鍵的一段話如下：「布萊希特
創造了『功能轉型』（Umfunktionierung）一詞，來描述進步的
知識界所帶來的生產方式與生產工具的轉型，這個進步的知識界
關心的是解放生產手段，因此在階級鬥爭中表現活躍。布萊希特
是第一個對知識分子發出意義重大的籲求的人，他認為，知識分
子如果不能沿著社會主義的方向來改變生產工具，他們就不應該
提供生產工具」。[47]

　　與阿多諾相反，班雅明對於應用在藝術中的現代複製技術，
持積極態度。這種差異，可以上溯到他們對資本主義各自不同的
理解，而這些理解植根於不同的體驗，形成於不同的時期。簡而
言之，阿多諾觀察的是一九四〇年代的美國，班雅明注視的則是
一九二〇年代的蘇聯。另一個重要因素是，班雅明與布萊希特相
似，在「美國主義」（一九二〇年代被介紹到德國）中見出了巨
大的潛能，而相形之下，阿多諾從來不曾克服他對任何美國事物
的深重懷疑。不過，如果要在一九七〇年代應用班雅明和阿多諾
的理論，我們就必須對二人扭曲的視角加以批判，否則就會問題
重重。我們應該質疑阿多諾對美國的論點，同樣也應當懷疑班雅
明對早期蘇聯的理想化熱情，有時候班雅明的熱情接近無產階級
文化的立場。無論是阿多諾有關文化的全盤操縱這一看法（他對
爵士樂的單向度解釋），還是班雅明對現代複製技術之革命化效

果的絕對信任，都未能經受住時代的考驗。誠然，班雅明意識到，大眾生產與大眾複製絕然不可能自動賦予藝術一種解放的功能，只要藝術受制於資本主義生產與分配機器，情況就會如此。但是，直到阿多諾，有關資本主義文化工業中被操縱之藝術的理論才得以充分發展。

這便將我們帶回到有關波普的論爭。按照班雅明的理論，藝術家如果將自己僅僅視為生產者，同新的複製技術進行合作，那麼，藝術家就會更接近無產階級。但在波普藝術家那裡，這一點並沒有發生，因為複製技術在今天的藝術中扮演的角色，與它在一九二〇年代的角色，判然有別。在二十世紀初期，複製技術質疑的是資產階級文化傳統；但在今天，複製技術卻肯定了各個方面技術進步的神話。不過，即使在今天，現代的複製技術也暗藏著進步的潛能。安迪·沃荷作品的核心技術革新，在於將攝影技術與絲網印刷技術結合起來。由於這一技巧使得藝術作品無限制的分配成為可能，所以它有潛力承擔一種政治功能。與電影和攝影類似，絲網印刷摧毀了長達一個世紀之久的藝術作品的神韻，[48]按照班雅明的說法，這一神韻是藝術作品的自足性和本真性所必備的。於是不足為奇的是，一九七〇年，一部有關安迪·沃荷的專著借用班雅明和布萊希特的範疇來宣稱，安迪·沃荷的作品正是我們時代的新批判藝術。[49]該書的作者克朗恩（Rainer Crone）根據班雅明的論點，「在更大的程度上，被複製的藝術作品成為為了複製性而設計的藝術作品」，[50]來解釋絲網印刷技術，克朗恩無疑是正確的。克朗恩認為，安迪·沃荷迫使觀畫者將繪畫的角色重新界定為媒體。我們可以反駁說，這樣一種重新

定義在達達主義那裡，已經在所難免了。不過，我們甚至還能做出更爲有力的反詰。克朗恩的解釋，僅僅專注於分析安迪・沃荷作品的藝術技巧；他完全忽視了，班雅明把藝術技巧同政治化的大眾運動聯繫在一起。班雅明在俄國革命電影中找到了自己的模式，希望資產階級對藝術的沉思式接受，被一種集體式的接受所取代。然而，當波普藝術今天在紐約的現代藝術博物館，或是在科隆的瓦拉芙理查茲博物館（Wallraf-Richartz Museum）進行展覽時，其接受過程同樣是沉思默想的，因此，波普仍舊是一種自足的資產階級藝術形式。克朗恩對安迪・沃荷的解釋，只能被看成是失敗的，因爲他將班雅明的理論剝離了其政治脈絡，而且忽視了將班雅明的理論用於當今的藝術時，可能帶來的所有問題。克朗恩的探究方式，其主要的自相矛盾之處在於，一方面，他支持安迪・沃荷對藝術自足性以及藝術家原創性的攻擊，但另一方面，他又著書立說，讚頌安迪・沃荷及其藝術的原創性。在安迪・沃荷作品中缺席的神韻，卻以某種偶像崇拜的方式，以對藝術家安迪・沃荷的「神韻化」的方式，被重新引介回來。

　　不過在另一種脈絡當中，班雅明的理論可以與波普藝術聯繫起來。班雅明相信，革命藝術有能力激發大眾的需要，而且，當這些需要只能以集體實踐的方式獲得滿足的時候，將之轉化成物質力量。如果我們堅持認爲主題藝術就等同於商品，那麼就無法理解，爲什麼在反專制的示威運動中，波普被看作一種批判式藝術。而從班雅明的視角來看，這一解釋是有效的，其前提是，對波普藝術的接受是德意志聯邦共和國政治運動的一部分。我們現在也可以理解，一旦反專制的學生運動因其內在、外在的矛盾而

失敗，那麼將波普詮釋爲一種進步的藝術，這一看法就必須相應
修改。當然，在那個時候，波普已經被博物館與收藏者們收編爲
最新的高雅藝術形式了。

走向日常生活的轉型

阿多諾與班雅明的觀點可謂截然相反，但二者都無法爲今日
的問題提供滿意的解決方案。阿多諾的全盤操縱論，以及嚴肅藝
術必須保持否定的自足性這一結論，固然需要加以反駁；而布萊
希特和班雅明的天眞信念，即，新的藝術技巧或許會消滅資產階
級文化，也需要加以辯駁。但是，如果阿多諾對資本主義文化工
業的批判能夠與布萊希特和班雅明的理論結合起來，那麼前者就
仍是有效的。只有從這樣一種綜合出發，我們才會有希望發展出
一種理論和實踐，最終能夠將藝術整合到馬庫塞曾經籲求的物質
文化進程之中。用一種立場駁斥另一種立場，是沒有多少意義
的。更重要的是要保留在今日仍有作用的部分，這裡指的不但是
理論的某些要素，還包括反專制的學生運動對波普藝術的接受中
的進步因素，甚至包括這場運動本身的任何進步因素。

對我來說，無論是藝術家，還是展出者，都從對美國波普藝
術的接受和批判中獲益匪淺。在近期的文獻展中，[51]可以見出三
種趨勢。當美國的攝影現實主義（photorealism）繼續支持被複
製的現實時（因而與早期的波普藝術同命相憐，招致了同樣的批
評），觀念藝術家們卻幾乎從圖像全面退出，轉到理智領域。從
圖像表現的現實中撤退，這一趨勢可以被解釋爲一種反抗行爲，

反抗已經過度飽和地充斥於我們意識之中的複製的圖像，或者，
這一趨勢也可以被解釋爲對如下問題的表達，即，在我們的世界
中，許多重要的體驗不再是感官的、具體的了。不過與此同時，
觀念藝術也保持了對感受力的壓制，這種壓制在當代資本主義社
會是非常典型的。它似乎重新走回了萊維屈恩曾經深陷其中的抽
象和冷酷的惡性循環。傳統美學[52]已經遭到極度的縮減，以至於
作品不再能夠同觀眾進行交流，因爲沒有剩下什麼具體作品了。
此處，現代主義已經走到了邏輯的極端。

　　波普藝術所帶來的更有意思的效果，露跡於文獻展的另一個
領域，特別是有關日常生活想像的文獻資料，後者首次受到認眞
的對待。德國《明鏡週刊》（Der Spiegel）的封面，與小徽章、
花園矮生植物、許願圖片、廣告、政治廣告畫等放在一處，進行
展覽。杜塞多夫（Düsseldorf）眾所周知的一場展覽也具有類似
的內容。那場展覽的主題是作爲符號或象徵的鷹。這次展覽與約
翰斯的旗幟作品之間的緊密聯繫，是清晰可見的。

　　一九七四年，柏林藝術學院推出了題爲《街道》（Die
Strasse）的紀實展覽，內容是，與柏林的城市重建計畫直接相關
的世界各地城市文化的攝影和地圖。這些展覽，特別是最後一
場，其目的不僅僅在於解釋日常生活，同時還關注了日常生活的
轉型。

　　如果說波普藝術將我們的注意力引向日常生活的意象，籲求
消除高雅藝術與低俗藝術的分隔，那麼在今天，藝術家的任務便
是走出藝術的象牙塔，爲日常生活的改變做出貢獻。藝術家應
該遵循列菲弗爾（Henri Lefebvre）《現代世界中的日常生活》

（*La vie quotidienne dans le monde moderne*）中的訓誡，不再接受哲學與非哲學、高雅與低俗、精神與物質、理論與實踐、教養與無教養之間的區分；不但要有計畫地改變國家、政治生活、經濟生產、司法和社會結構，而且也要改變日常生活。[53]在諸如此類改變日常生活的嘗試中，美學是不應該被遺忘的。人類的審美行為不但展現在聖像藝術當中，而且還展現在人類行為的一切領域之中。馬克思說，「動物只是按照它所屬的那個物種的尺度和需要來塑造事物，而人則懂得按照任何物種的尺度來進行生產，並且隨時隨地都能夠運用內在因有的尺度來衡量對象；所以，人也按照美的規律來塑造事物」。[54]依照馬克思的觀點，我們必須把日常生活的轉型理解為「實踐的、人的感性的活動」，[55]這種活動必須進入人類生產的所有領域——塑造自然和城市，家園和工作場所，交通系統和交通工具，衣服和器具，身體和運動。這並不意味著藝術與日常生活的所有差別都應該消泯乾淨。在獲得自由的人類社會，也會有作為藝術來看的藝術（art qua art）。馬克思主義評論家的當務之急在於，揭穿把藝術與生活本身簡單地等同起來的流行作法（後者不啻為一種神祕化的行徑），這一任務在今天要比以往任何時候都來得重要；我們需要的是批判地分析第二次世界大戰以後，發生在西方國家的前所未見的日常生活的審美化。當波普藝術揭露了藝術的商品特徵時，聯邦德國親眼目睹了商品（包括廣告業和櫥窗展覽）的審美化過程，這一過程讓美學完全服從於資本的旨趣。[56]我們還記得馬克思的提綱曾經指出，人的感性是幾千年發展的結果，於是，我們可以合理地問道，如果當前發生的對我們感官感覺的操縱還要持續很長

一段時間，那麼，人類的感受力是否還可能不發生質變？我們
必須發展一種晚期資本主義階段的有關感受力與想像的馬克思
理論，而這種理論應該能夠提供改變日常生活的動力。即便是
虛假的、跛腳的需要也是需要，而且正如布洛赫已經表明的，
這些需要也包含著人類的夢想、希望、和具體的烏托邦。在聯
邦德國學生運動的脈絡裡，波普藝術在喚起進步的需要方面，
無疑是成功的。今天的目標仍舊是對虛假的需要進行功能轉型
（Umfunktionierung），以試圖改變日常生活。馬克思在《巴黎
手稿》中預言，作爲私有財產得以廢除的結果，人類感性終將獲
得解放。我們知道，今天，廢除私有財產充其量是一個必要條
件，而不是解放人類感受力的充足理由。另一方面，德意志聯邦
共和國對波普藝術的接受已經表明，甚至在資本主義內部，也能
夠興起種種力量，堅持要去戰勝對感受力的壓制，從而挑戰資本
主義體制的總體。去理解並利用這些力量，這就是當下的任務。

尋求傳統：七〇年代的前衛派和後現代主義

　　想像一下班雅明一九七七年漫步於柏林，他童年時代的城市，穿過「一九二〇年代的潮流」（*Tendenzen Der zwanziger Jahre*）的國際前衛展；這次展覽於同年設置在德國國家畫廊，該畫廊是由包浩斯（Bauhaus）建築師密斯·凡德羅於一九六〇年代設計並建造完成的。再想像一下班雅明在一九七八年，正如他筆下不無敬意地描述過的遊手好閒者一樣，漫步於城市大道與拱廊，碰巧躞步到龐畢度中心（the Centre Georges Pompidou），看到主題為《巴黎—柏林，一九〇〇年——一九三三年》的多媒體展覽，那場在一九七八年意義重大的文化事件。或者想像一下班雅明這位大眾傳媒與圖像複製方面的理論家於一九八一年，在電視機前觀看BBC播出的休斯（Robert Hughes）有關前衛派藝術的八集系列片《新潮的震撼》（*The Shock of the New*）。[1]面對前衛派的成功（這一點，甚至連主辦這些展覽的博物館的建築本身就可以證明），班雅明，這位前衛派的重要評論家和美學家，究竟是會歡欣鼓舞呢，還是，他的眼中會飄過一絲憂鬱的陰影？他究竟是會被《新潮的震撼》所震撼呢，還是會受到感召，覺得有必要修正後神韻（post-auratic）藝術理論？或者，他會不會認為，晚期資本主義被管控的文化（administered culture）終於大功告成了，甚至在前衛派藝術頭上（曾經比任何其他藝術都更明確地挑戰資產階級文化的價值觀與傳統）都施加了商品拜物教的虛假魔咒（phony spell）？也許，當班雅明以富於穿透力的目光再一次凝視位於巴黎中心的建築紀念物以及大規模的技術進步時，他會援引自己的論述：「在每一個時代，我們必須重新努力，使傳統從即將征服它的順從主義勢力中掙脫出去。」[2]於是

班雅明會承認，不但前衛派（反傳統的體現）自身已經成為傳統，而且更進一步，它的發明與想像甚至被整合到最官方的西方文化表現之中。

　　誠然，諸如此類的觀察並無新意可言。早在一九六〇年代初期，安森柏格就已經分析了前衛派的悖論困境（aporias），[3]弗里施則將之歸因於布萊希特所言的「經典作品明顯的無效性」（the striking ineffectualness of a classic）。[4]視覺蒙太奇的使用曾經是前衛派的主要發明之一，現在卻已經成為商業廣告的標準程式；而文學現代主義的遺緒，卻從德國福斯金龜車的廣告裡突然跳出來：「跑啊跑啊跑啊」（Und läuft und läuft und läuft）。實際上在一九六〇年代，有關現代主義和前衛派的訃聞已經充斥於西歐和美國。

　　前衛派和現代主義不僅僅被接受為二十世紀主要的文化表達形式。它們還迅速成為歷史。這一現象提出的問題是，在第二次世界大戰之後，在超現實主義與抽象派衰竭之後，在穆齊爾和湯瑪斯·曼、瓦萊里和紀德（André Gide）、喬伊斯和艾略特相繼去世之後，前衛派和現代主義藝術和文學的地位究竟如何。侯爾（Irving Howe）是最早將現代主義向後現代主義的轉型加以理論化的批評家之一，他於一九五九年發表了題為《大眾社會與後現代小說》的論文。[5]僅僅一年之後，雷文（Harry Levin）同樣使用了後現代這一概念，用以指稱他所觀察到的「反智的潛流」，認為這股潛流威脅著作為現代主義文化典型特徵的人文主義和啟蒙思想。[6]安森柏格和弗里施等作家顯然延續著現代主義傳統（這在安森柏格一九六〇年代初期的詩歌，以及弗里施的戲

劇和小說中的確如此），而侯爾和雷文等批評家也與現代主義站在同一陣線，對抗著他們只能視之爲衰落癥候的更新的發展。不過後現代主義[7]在一九六〇年代初期和中期則以牙還牙，最可見的行爲有波普藝術、實驗小說以及費德勒和蘇珊‧桑塔格的批評文字。從那時起，若要捕捉當代藝術與建築、舞蹈和音樂、文學和理論的獨特性質，後現代主義觀念已經成爲此類嘗試必不可少的鑰匙。一九六〇年代後期直到一九七〇年代初期發生在美國的爭論，對現代主義以及歷史前衛派逐漸採取漠視態度。後現代主義則成爲至高無上的統治者，一種求新和文化轉型的感覺四處彌漫。

那麼，我們又該如何解釋發生在一九七〇年代後期的那場對二十世紀最初三、四十年前衛派的明顯的迷戀呢？在後現代主義時代，達達主義、建構主義、未來主義、超現實主義、以及威瑪共和期間新客觀主義的這場充滿活力的回歸又究竟意味著什麼呢？法國、德國、英國、美國舉辦的有關經典前衛派的展覽，都演變成當時重要的文化事件。美國以及西德發表的有關前衛派的引人注目的研究，也引發了熱烈的爭論。[8]形形色色的會議得以召開，並討論著現代主義和前衛派的各個方面。[9]所有這一切都發生在這樣一個時期，即，似乎很少有人懷疑經典前衛派已經耗盡了其創造性能量，前衛派的衰落則被廣泛視爲一個無可爭辯的事實（*fait accompli*）。那麼，這一現象是否又如老黑格爾所說的，米涅瓦的貓頭鷹只有在夜幕降臨之後才開始飛翔？或者我們正在處理的，是對二十世紀文化「好年景」的懷舊情緒？如果這的確是懷舊，那麼它究竟是指向我們時代文化資源

與創造力的衰竭，還是在堅守著當代文化會出現復興的承諾呢？在這一切當中，後現代主義的地位究竟如何？我們是否可以將這一現象與一九七〇年代其他令人不快的懷舊潮相提並論呢，例如，對埃及木乃伊（在美國舉辦的古埃及第十八朝國王圖坦卡蒙的陵墓展）的懷舊，對中世紀皇帝（斯圖加特舉辦的斯陶佛〔Stauffer〕展覽）的懷舊，或者近期對北歐海盜（明尼亞波利斯）的懷舊？這些例證似乎都可見出對傳統的追尋。那麼，這場對傳統的尋求是否僅僅是一九七〇年代之保守主義（在某種程度上，是政治上對六〇年代的強烈抵制或是所謂的「風氣轉變」（Tendenzwende）的文化對應物]的另一個記號呢？要不然，我們是否可以把經典前衛派的博物館展覽和電視節目的重播，解釋為一場自衛行動，即，抵抗新保守主義對現代主義與前衛主義的攻擊，而這些攻擊在七〇年代的德國、法國、美國愈演愈烈？

　　為了回答此類問題，比較一下藝術、文學、評論在一九七〇年代末期和在一九六〇年代的不同地位，是不無裨益的。悖論的是，一九六〇年代儘管對現代主義和前衛派進行了激烈的攻擊，但是，比起一九七〇年代末期非常典型的對現代性的考古學作法，一九六〇年代的批判反倒更貼近於前衛派的傳統概念。如果評論家能夠更仔細地關注前衛派與現代主義之間的差別，以及在美國或是在歐洲國家，前衛派與大眾文化、現代主義與大眾文化之間所呈現的各不相同的關係，那麼，很多混淆就可以得到避免。美國的評論家特別傾向於將前衛派與現代主義不加區分地互換使用。這裡可以舉兩個例子，一九六八年，波奇歐里（Renato Poggioli）以義大利文寫作的《前衛派理論》（*Theory*

of the Avant-Garde）被翻譯成英文出版，而美國的評論則似乎把該書看作是有關現代主義的專著，[10]維特曼（John Weightman）一九七三年出版的《前衛派概念》（*The Concept of the Avant-Garde*），其副標題卻是《探究現代主義》（*Explorations in Modernism*）。[11]無論是前衛派，還是現代主義，都可以被合理地解釋成一種藝術解放，力圖擺脫現代性的感受力（sensibility of modernity），但從歐洲視角來看，將湯瑪斯・曼與達達主義、普魯斯特與布賀東（André Breton）、（Maria Rainer Rilke）里爾克與俄國建構主義混爲一談，是不可理解的。前衛派的傳統與現代主義的傳統的確存在重疊的區域（例如，漩渦主義〔vorticism〕與龐德〔Ezra Pound〕，詞根語實驗〔radical language experimentation〕與喬伊斯，表現主義與貝恩），不過二者之間全面的美學差異和政治差異卻是普遍存在，而且不容忽視的。因此卡林內斯庫（Matei Calinescu）有如下論點：「在法國、義大利、西班牙和其他歐洲國家，前衛派儘管有各式各樣、常相牴觸的主張，卻都被視爲藝術否定主義（artistic negativism）最激進的形式——藝術本身成了最初的犧牲品。在不同的語言裡，或者對不同的作者來說，不管現代主義的特定意義如何，它從來就不曾表達出前衛派所特有的那種普遍主義的、歇斯底里的懷疑。現代主義的反傳統傾向通常是微妙地帶有傳統意味的」。[12]就政治差異而言，歷史前衛派絕大多數傾向於左派，主要的例外是義大利未來主義；而右派的支持者中，則有驚人的一大批現代主義者，包括龐德、哈姆生（Knut Hamsun）、貝恩、榮格等人。

儘管在卡林內斯庫眼中，前衛派懷疑主義的、反美學的、自我解構的層面主要被理解爲現代主義者建構式藝術的對立面，不過我們還是可以從更爲積極的層面來研究前衛派的美學與政治規畫。在現代主義當中，藝術和文學從日常生活那裡保留了它們十九世紀的傳統的自足性（autonomy），這種自足性最早是在十八世紀由康德和席勒加以闡述的；而「機構藝術」（institution art，布爾格語）[13]，即，藝術和文學得以生產、播散、接受的傳統方式，則完好無損，從不曾遭受過現代主義的挑戰。艾略特和加塞特（José Ortega y Gasset）等現代主義者強調時間，而且他們的使命在於，從城市化、一體化、技術現代化、或簡而言之，現代大眾文化的侵占當中，將高雅藝術的純粹性解放出來。但是二十世紀最初三十年的前衛派卻試圖顛覆藝術的自足性，顛覆藝術與生活之間人爲的隔離，顛覆藝術被機構化爲「高雅藝術」的行爲（這裡，「高雅藝術」被視爲符合十九世紀資產階級社會形式的合法化需要）。前衛派試圖整合藝術和生活，將其視爲自己的主要規畫，而其時代背景，正是傳統社會（特別是義大利、俄國、德國）經歷巨大的轉型，走向發生質變的現代性的新階段。一九一○年代和一九二○年代的社會騷動和政治動亂，爲前衛派激進主義在藝術和文學以及政治方面的滋生，提供了溫床。[14]數十年後，當安森柏格書寫有關前衛派的困境時，他不僅想到了前衛派被文化工業的同化（儘管有時候是猜測）；他也充分理解這一問題的政治維度，並指出歷史前衛派如何無法實現其一貫承諾的誓言：斬斷政治的、社會的、和美學的鎖鏈，炸裂文化的物化現象，拋棄傳統的宰制形式，釋放被壓抑的能量。[15]

　　如果以這樣的辨析來觀察美國一九六〇年代的文化，那麼很明顯，一九六〇年代可以看作是前衛主義傳統的最後章節。從聖西門以及其他空想社會主義者和無政府主義者開始，一直到達達主義、超現實主義、以及一九二〇年代初期蘇聯的後革命藝術，與這些前衛派一樣，一九六〇年代在政治騷亂與社會動盪中反抗著傳統。甘迺迪時代有關無限富足、政治穩定和新技術前沿的承諾被迅速擊得粉碎，而社會衝突浮現出來，主宰著民權運動、城市暴亂和反戰運動。這一時期的示威文化採用「反文化」的標籤並非空穴來風，它投射了一個前衛派的形象，引領著眾人走向另一種社會。在藝術領域，波普藝術反抗著抽象的表現主義，並引發了一系列藝術運動，從歐普（光效應）藝術（Op）到激浪派藝術（Fluxus）、觀念藝術（Concept）、極簡主義（Minimalism），這一切使得一九六〇年代的藝術景觀顯得生動活潑，而且，在商業方面也是有利可圖、符合時尚的。[16]彼得·布魯克（Peter Brook）和生活劇場（Living Theatre）衝破了荒誕主義無窮無盡的羅網，開創了一種新的戲劇表演風格。這種劇場力圖為舞台和觀眾之間的鴻溝搭設一座橋樑，並在表演中嘗試直覺性與自發性的新形式。在劇場裡，以及在各類藝術中，存在著一種參與式的精神氣質（participatory ethos），可以輕而易舉地聯繫到抗議示威運動中的宣講與靜坐行為。新的感受力的宣導者反叛現代主義的複雜性與曖昧性，轉而擁抱坎普（camp）文化和波普文化；而文學批評家則拋棄新批評僵化的經典與詮釋實踐，宣揚他們自己寫作的創造性、自足性，以及原創性的在場。

　　當費德勒一九六四年宣布「前衛派文學的死亡」之際，[17]他

真正攻擊的目標其實是現代主義，而且他本人體現出來的正是經典前衛派的精神氣質，一種美國風格的前衛派。我之所以說「美國風格」，是因為費德勒主要關注的並不是將「高雅藝術」民主化；他的目標毋寧是確認流行文化的有效性，並挑戰高雅藝術愈演愈烈的機構化過程。因此若干年後，當他希望在高雅文化與流行文化之間「跨越邊界─彌合鴻溝」（一九六八年）[18]的時候，他所重新確認的，恰恰是經典前衛派的規畫，即，重新整合這些人為分裂的文化領域。在一九六〇年代的某個瞬間，似乎前衛派的鳳凰鳥已經從灰燼中再生，幻想著飛往後現代的新疆域。或許，美國的後現代主義不過是波特萊爾的信天翁，正徒勞無功地力圖從文化工業的甲板上起飛吧？後現代主義是否從誕生伊始就染上了安森柏格早在一九六二年就曾雄辯分析過的那同一種困境的瘟疫呢？似乎即使在美國，不加批判地擁抱西部片與坎普、色情作品與搖滾、波普藝術與反文化，視之為真正的流行文化，這實際上暴露出一種記憶缺失症，這種健忘症可能是冷戰政治的結果，也可能是後現代主義無情反抗傳統的後果。在一九四〇年代後期以及一九五〇年代，美國式的大眾文化分析的確帶有批判的鋒芒，[19]但在一九六〇年代對坎普、波普藝術、以及傳媒不加批判的熱情當中，這種鋒芒卻消失殆盡了。

　　一九六〇年代美國與歐洲之間一個主要的差異在於，歐洲當時的作家、藝術家、知識分子更明顯地意識到，文化工業對所有現代主義藝術和前衛派藝術進行著越來越強的同化。畢竟，安森柏格不但論述了前衛派的困境，而且還探討了「意識工業」（consciousness industry）的無所不在性。[20]因為，出於歷史原

因，歐洲的前衛派傳統似乎沒有能夠爲歐洲提供它可能爲美國提供的貢獻，所以，一種政治上可行的回應經典前衛派以及總體上的文化傳統的方式便是，宣稱所有藝術和文學的死亡，並呼喚文化革命。這種修辭姿態最有力地表現在安森柏格一九六八年出版的《教科書》雜誌中，或是在一九六八年五月巴黎的牆壁塗鴉當中。然而，即便是這種修辭姿態，其實也不過是傳統意義上的反美學、反菁英、反資產階級的前衛派策略的一部分。而且絕非是所有的作家和藝術家都關心這一召喚。例如彼得‧漢克（Peter Handke）就貶損那些對所有高雅藝術和文學進行的攻擊，視之爲幼稚之舉，並繼續創作實驗性的戲劇、詩歌和散文作品。西德的文化左派則認爲，只要安森柏格爲藝術和文學準備的葬禮只是要埋葬「資產階級」藝術，那麼他們就同意他的作法，並從事發掘另一類文化傳統的任務，特別是威瑪共和的左翼前衛派的遺產。但是，重新挪用威瑪共和的左派傳統，並沒有恢復德國當代藝術文學的生機，這與達達主義不同，因爲達達主義的潛流的確曾賦予一九六○年代的美國藝術景觀以新的活力。有別於這一總體觀察的一些重要例外，可見於斯塔克（Klaus Staeck）、華勒夫（Günter Wallraff）、克魯格等人的作品，但他們畢竟只是個別的案例。

　　不久，情況就變得清晰了：力圖逃離藝術的「隔離區」以及打破文化工業之枷鎖的歐洲式努力，最終也以失敗與挫折告終。無論是德國的示威運動，還是一九六八年五月巴黎的動亂，認爲文化革命即將來臨這一幻覺，終於在殘酷的現況面前破滅。藝術並沒有被重新整合到日常生活中。這場想像也沒有走上檯面。龐

畢度中心反而得以修建，社會民主黨在西德執掌了政權。試圖發展和堅持最新式的群體運動的前衛勢頭，在一九六八年後似乎被擊垮了。在歐洲，一九六八年所標誌的並非彼時所希望的突破，而是重新上演了傳統前衛派的終結。一九七〇年代的象徵性人物，是漢克這樣的特立獨行者，他的作品公然藐視風格統一的觀念；偶像人物如波依斯巫師般召喚遠古的過去；或者電影導演如荷索（Werner Herzog）、溫德斯（Wim Wenders）、法斯賓達等，儘管他們批評當時的德國，但是他們的電影明顯缺少前衛派藝術的基本前提，即，一種未來感。

然而在美國，未來感在一九六〇年代如此有力地肯定了自己，它在一九八〇年代的後現代主義景觀中仍舊栩栩如生，儘管它呼吸的空間迅速縮小，這是近期經濟與政治的變化（例如，全國教育協會〔NEA〕預算的削減）造成的。早期後現代主義的興趣點是雙管齊下的，它同時關注流行文化和前衛文藝，新的興趣點似乎發生了重要的轉移，即，轉而關注文化理論；這一轉折當然折射出後現代主義的學院機構化過程，但機構化並不能完全解釋這種改變。我在後文將詳述這一點。此處我關心的是後現代主義的時間想像，即，它不可動搖地相信自己身處歷史的邊緣，這是一九六〇年代以來美國後現代主義整個軌跡的特徵，後歷史（post-histoire）觀念則是這種信念比較荒唐的宣言之一。我們應該如何解釋這種有關文化觀念轉變的執念呢（在一九七〇年代中期以來，差不多已經完全失去了對未來的信心）？一種可能的解釋恰恰在於，後現代主義與歐洲經典前衛派的運動、人物、意圖的隱匿的親緣性，而這些運動、人物、意圖在盎格魯－撒克

遜的現代主義觀念中幾乎從未得到承認。儘管在紐約，曼·雷依（Man Ray）的重要性，以及畢卡比亞（Francis Picabia）和杜象的活動都得到了認可，但是紐約的達達主義充其量只是美國文化的一種邊緣現象，無論是達達主義還是超現實主義，在美國都不曾獲得過多少公開的成功。恰恰是這一事實，使得波普藝術、偶發藝術（happenings）、觀念藝術、實驗音樂、超小說（surfiction）、以及一九六〇和一九七〇年代的表演藝術看起來要比他們的真正面目更為新潮。美國觀眾與歐洲觀眾的期待視野之間存在著根本的差別。歐洲人覺得似曾相識之處，美國人可能合理地保持一種新奇感、興奮感和突破感。

此處還有第二種主要因素在發生作用。如果我們要充分理解達達主義的潛流在一九六〇年代的美國所擁有的權力，那麼就必須要解釋，為什麼二十世紀初期，美國並沒有出現達達主義或超現實主義的運動。正如伯格所言，歐洲前衛派的主要目標，是要削弱、攻擊、和改變資產階級的「機構藝術」。對於文化機構的貶損，以及對於再現的、敘事結構的、視角的、和詩意感覺的傳統模式進行攻擊，諸如此類的反偶像崇拜行為，只有發生在某些國家中才是可以理解的，在那些國家中，「高雅藝術」在合法化資產階級的政治和社會宰制的過程中（即，在博物館與沙龍文化，在劇院，音樂廳和歌劇院，以及總體而言的社會化和教育的過程中），扮演著根本的角色。而在美國，「高雅藝術」尚且還在竭盡全力試圖獲得更為廣泛的合法性，並希望得到公眾的嚴肅對待，在這樣的情況之下，二十世紀前衛主義的文化政治在美國沒有任何意義可言，甚至還可能是倒退的。因此，

不足爲奇的是，亨利‧詹姆斯（Henry James）以降的美國作家，例如艾略特、福克納（William Faulkner）、海明威（Ernest Hemingway）、龐德、史蒂文斯（Wallace Stevens）等人，都受到現代主義建設性感受力（堅守文學的尊嚴和自足性）的吸引，而不是服膺於歐洲前衛派的反偶像崇拜和反美學的精神氣質（試圖將高雅文化與流行文化融爲一爐，並將藝術整合到生活當中，從而打破高雅藝術的政治枷鎖）。

　　我認爲，在美國本土，歐洲經典意義上的（即，一九二〇年代的）前衛派是缺席的，但四十年後，能夠幫助美國後現代主義對抗現代主義、抽象的表現主義以及新批評的壁壘森嚴的傳統，也幫助後現代主義標新立異的那個幕後推手，並不僅僅是這種歐洲式前衛派的缺席。這其中還有其他因素存在。歐洲式的前衛派對傳統的背叛在美國變得意義重大，是發生在這樣一個時代：高雅藝術已經在一九五〇年代風起雲湧的博物館、音樂會、平裝文化中得以機構化，現代主義本身借助文化工業已經進入主流，而且後來，在甘迺迪當政的年月，高雅文化開始具有政治再現的功能（佛洛斯特〔Robert Frost〕與卡薩爾斯〔Pablo Casals〕現身在白宮）。

　　這絕不是要申明，後現代主義僅僅是早些時候歐陸前衛派的一種拼湊。毋寧說，這一切都指出美國後現代主義與早些時候歐洲前衛派之間的相似性與連續性，一種在形式實驗與「機構藝術」批判層面上的類似。某些後現代主義的批評文字，如費德勒與伊哈布‧哈山（Ihab Hassan）的論述，[21]已經約略意識到這種相似性，但在近期對歐洲經典前衛派的回顧與書寫當中，這種相似

性則表現得昭然若揭了。從今日的視角來看，一九六〇年代的美國藝術（恰恰因其成功地打擊了抽象的表現主義），就好像經典前衛派的彩色死亡面具一般閃閃發亮，而這一經典前衛派在歐洲已經在文化上和政治上，被史達林與希特勒清洗一空。後現代主義在藝術實踐和理論層面是一九六〇年代的產物，它儘管激進、合理地批判現代主義的福音，但它必須被理解為前衛派的結束階段，而並非象它自己時常宣稱的那樣，是一種完全的突破。22

　　與此同時，毋庸置疑的，在美國，後現代主義在反叛機構藝術時所面臨的困難，要甚於此前的未來主義、達達主義、或者超現實主義在當時所遭遇的困難。早些時候的前衛派所面對的，是萌芽時期的文化工業；而後現代主義所必須面對的，卻是一個在技術與經濟方面已經充分發展了的媒體文化，這種大眾傳媒掌控了高雅藝術的整合、播散、市場化，甚至控制了最嚴肅的挑戰。這一因素，以及觀眾構成的改變，解釋了如下一個事實，即，與二十世紀初期相比，因新奇事物而感受震驚，並維持這種震驚，變得越來越難了。此外，當達達主義於一九一六年，在主導著資產階級蘇黎世的十九世紀的平靜文化中爆發的時候，那時還沒有任何先驅者可以與之進行比較。甚至在形式上遠不夠激進的十九世紀的前衛派，也尚未對瑞士的整體文化發生可見的影響。在伏爾泰卡巴萊酒館所發生的一切，公眾覺得不過是一場醜聞罷了。而當羅森伯格、約翰斯以及麥迪森大道上的波普藝術家們開始攻擊抽象的表現主義，並從美國消費主義的日常生活中汲取靈感的時候，他們很快需要面對的是一種真正的嚴峻的挑戰：達達主義教父式人物杜象的作品，正在美國帕薩迪那城（一九六三年）和

紐約（一九六五年）主要的博物館和畫廊進行巡迴展覽。父輩的幽靈不但走出了藝術史的壁櫥，而且杜象本人已經有血有肉地站在那裡，就好像豪豬對野兔說：「我已經到了」（Ich bin schon da）。

所有這一切都表明，一九七〇年代後期重大的前衛派奇觀，可以被解釋爲後現代主義的另一面，這一面在七〇年代後期要顯得比一九六〇年代的時候傳統得多。一九七〇年代後期在巴黎，以及柏林、倫敦、紐約、芝加哥舉辦的前衛派展覽，有助於我們探討二十世紀初期的傳統，而且後現代主義自身現在也可以被描述爲一場追尋，尋找著切實可行的現代傳統，可以脫離普魯斯特—喬伊斯—曼的三人組合，也可以外在於經典的現代主義。追尋傳統，伴隨著恢復元氣的努力，對後現代主義來說，要比創新和突破更爲基本。一九七〇年代的文化弔詭，既不是後現代主義（嚮往未來）與前衛派博物館（回顧過去）這二者肩並肩的共同存在，也不是後現代主義前衛派自身的內在矛盾，即，想成爲藝術以及反藝術的藝術弔詭，以及自稱是批評也是反批評的批評弔詭。毋寧說，一九七〇年代的弔詭在於，後現代主義對文化傳統與連續性的尋求（這種追尋成爲斷裂、斷續性、認識論破裂等所有激進修辭的基礎），是在求助於這樣一個傳統，該傳統從根本上和原則上鄙視並否定一切傳統。

從後現代主義的角度觀察一九七〇年代的前衛派展覽，也有助於我們將注意力集中到美國後現代主義與歷史前衛派之間的一些重要差異。二十世紀初期，技術、社會、政治層面的巨大變化曾經賦予前衛主義以及有關革新的神話以力量、說服力、和烏

托邦動力，然而，第二次世界大戰後的美國，這一歷史現實已經永遠逝去了。一九四○年代和一九五○年代，美國的藝術與精神生活經歷了一個「去政治化」（depoliticization）的時期，在此過程中，前衛主義與現代主義實際上已經與當時的保守自由主義重新結成聯盟。[23]當後現代主義反叛一九五○年代的文化和政治的時候，它仍舊缺少一種社會政治轉型的激進圖像，而這種圖像對歷史前衛派來說是必不可少的。一次又一次的，未來不過是一種修辭，無人知曉後現代主義會怎樣，並以何種形式，實現未來的另類文化。儘管後現代主義表面上指向未來，它也許更是當代文化危機的一種表達，而不是它所許諾的通往文化更新的超越之舉。如果說歷史前衛派同十九、二十世紀西方文明中占主流的現代化與反傳統主義潮流暗通曲款，那麼後現代主義之所作所爲則遠不止於此，它甚至從一開始就有成爲贊同性文化（affirmative culture）之虞。曾經維繫著歷史前衛派的「震驚式價值」（shock value）的種種姿態，大多數已經不再也不能發揮效用了。歷史前衛派把技術（例如，電影，攝影，蒙太奇原則）挪用到高雅藝術之上，確能產生震驚效果，因爲它從「現實」生活中，打破了曾經主宰著十九世紀末期的唯美主義與藝術自足性原則。然而在麥克魯漢（Marshall McLuhan）之後，後現代主義對太空時代技術以及電子媒介的支持，幾乎對閱聽大眾沒有什麼震驚作用了，因爲恰恰經由這同一類媒介，這些閱聽大眾早已習慣於現代主義了。費德勒潛心研究流行文化的姿態，也不會在美國引起什麼憤怒，因爲在這個國家，流行文化的快感總是得到人們（也許學術界除外）的首肯，這比在歐洲更容易、也更少遮

掩。而在視覺角度、敘事結構、時間邏輯方面的大多數後現代主義實驗（攻訐模仿式參照性的教條），在現代主義的傳統中已經廣為人知了。下面這個事實使問題變得複雜了，即，實驗策略與流行文化不再是一種批判式的美學與政治規畫的一部分，如先前在歷史前衛派處所表現的那樣。流行文化被不加批判地接受（費德勒），後現代主義實驗也已經失去了前衛主義意識，而在那種意識裡，社會變革與日常生活的轉型在每一次藝術實驗中都是至關重要的。後現代主義實驗並不志在調和藝術與生活，而是因其典型的現代主義特徵，例如自我指涉性（self-reflexivity）、內在性（immanence）與不確定性（indeterminacy）等（哈山），迅即受到重視。因此，美國的後現代主義前衛派不僅僅是前衛主義的最後階段，它也代表了作為真正批判式的、反抗式文化之前衛派的瓦解與衰落。

　　我的假設是，自詡為求新求變的後現代主義其實一直在尋求傳統，我得出這一看法，是因為後現代主義近期向文化理論的轉向，這一轉向使一九七○年代的後現代主義明顯有別於一九六○年代的後現代主義。當然，一方面，美國對法國結構主義理論（特別是後結構主義理論）的挪用，反映出後現代主義在贏得對現代主義與新批評派的勝利以來，其本身已經走向學院化。[24] 另一方面，我們也不難推測，朝向理論的轉變，實際上指出了一九七○年代藝術與文學創造力衰微的程度，這一論點有助於解釋博物館中歷史回顧展的復興。簡言之，如果當代的藝術景觀無法促生足夠的運動、人物、潮流以維繫前衛主義的精神氣質，那麼，博物館的負責人就不得不求助於過去，以滿足文化事件的需

求。不過與一九七〇年代相比，一九六〇年代藝術與文學所占據
的更爲優越的地位，這不應該被視爲理所當然的事實，而且，數
量無論如何也不是一個合適的標準。大概一九七〇年代的文化僅
僅是更加無形且散漫，在差異性與多變性方面比一九六〇年代更
爲豐富罷了，而一九六〇年代的潮流和運動多多少少是在「有序
的」系列裡展開的。在持續變動的潮流表面之下，的確有一股統
一的動力存在於一九六〇年代的文化之後，這股動力恰恰來自前
衛主義的傳統。有鑑於一九七〇年代的文化多樣性無法維繫這種
統一感——即便是實驗、破碎、陌生化（Verfremdung）、不確
定性的統一——後現代主義撤退到某種理論之中，這種理論以去
中心與解構爲其核心觀念，似乎保障了前衛主義所失去的中心。
我們有理由懷疑，後現代主義批評家朝歐陸理論的轉向，是後現
代主義前衛派絕望的最後嘗試，以求保住一種前衛主義的觀念，
而這種觀念在一九七〇年代的某些文化實踐中已經遭到反駁。此
處的反諷在於，在這種奇特的美國式的對近期法國理論的挪用當
中，後現代主義對傳統的追尋兜了個圈子仍回到了原處；因爲法
國後結構主義的幾位元主要宣導者，如傅柯、德勒茲（Gilles
Deleuze）、瓜達里（Félix Guattari）、德希達，關注現代性的考古
學更甚於突破與創新，關心歷史與過去更甚於未來的二〇〇一年。

此處，我們可以提出兩個總結性的問題。爲什麼一九七〇
年代存在這種對切實可行之傳統的熱烈尋求，這場尋求的歷史
特殊性又是什麼呢？第二，認同經典前衛派對於理解我們的文
化身分有何貢獻，在何種意義上這種認同是令人嚮往的呢？西
方工業化國家目前正經歷著一種根本的文化與政治層面的身分危

機。一九七〇年代對根源、歷史和傳統的尋求，是這場危機無可
避免的、而且以多種方式派生出來的產物；除了對木乃伊與皇帝
的懷舊，我們還面對著多層面的、多樣化的對過去的尋求（常常
是尋找另類過去），這種尋求在其為數眾多的更加激進的宣言
中，質疑著西方社會走向未來的發展、走向無止境的進步這一基
本定位。這種對歷史與傳統的質疑，可見於女性主義對女性歷
史的興趣，也可見於生態學對人與自然之另類關係的尋找。但
這種質疑不應該與那些保衛傳統規範和價值觀的頭腦簡單的主
張混為一談，儘管二者同樣樂於關注傳統和歷史，但它們的政
治意圖卻截然相反。後現代主義的問題是，它將歷史貶謫到一
個過時知識的垃圾桶裡，並歡快地辯白道，歷史並不存在，它
只是文本，即，歷史編撰學。[25]當然，如果歷史編撰學的「指涉
物」（referent），即歷史學家寫到的內容，被掃除了，那麼歷
史的確待價而沽，或者以更時髦的詞彙描述，可供「誤讀」。當
一九六六年懷特（Hayden White）悲嘆「歷史的重負」，並提議
（與後現代主義早期階段的言辭簡直不謀而合）我們接受斷續
性、裂解、和混沌的時候，[26]他重新上演了尼采式的經典前衛派
的推動力，只不過懷特的見解在應對一九七〇年代新的文化群體
時，並無多大助益。一九七〇年代的文化實踐（儘管有後現代主
義理論）實際上指向的是一個意義重大的需要，即，不要把歷史
和過去丟給那些販賣傳統的新保守主義者，後者一心一意要重新
確立早期工業資本主義的規範：規訓、權威、工作倫理和傳統家
庭。今日確實存在著對傳統和歷史的另一種追尋，它關注尚未被
邏各斯中心主義與技術官僚思想所宰制的種種文化構成，它對傳

統的身分觀念進行去中心化，它尋找女性的歷史，它拋棄中央集權主義、主流論述、化解一切的大熔爐思想，它賦予差異性和他者性以重要的價值，藉此，這種追尋言傳著自己。如今，對歷史的追尋當然也是對文化身分的追尋，就其本身而言，它顯然指向了前衛派傳統（也包括後現代主義）的枯竭。誠然，對傳統的尋求，並不是一九七〇年代所特有的。自從西方文明進入現代化的動盪時期，對已失去的傳統之懷舊式悲嘆就如影隨形般，一直陪伴著現代化對美好未來的許諾。但是十七和十八世紀以來發生在古人和現代人之間的爭鬥，從赫德（Johann Gottfried Herder）和施勒格爾（Friedrich Schlegel）到班雅明和美國後現代主義者，現代人傾向於擁抱現代性，並且堅信，必須要首先經歷現代性，生活和藝術之間業已喪失的統一體才能在更高的層次上得以重建。這一信念是前衛主義的根基。今日，當現代主義看起來越來越像一個死胡同的時候，遭受了挑戰的正是這一根基本身。現代性傳統內在的普遍化動力不再像以前那樣，信守著對幸福的承諾（*promesse de bonheur*）。

我們要思考的第二個問題是，對歷史前衛派以及後來的後現代主義的認同，是否有助於一九八〇年代的文化認同。雖然我不想給出一個明確的答案，但我認為，一種懷疑主義的態度是可取的。在傳統的資產階級文化裡，前衛派在維繫差異性方面是成功的。在現代性的規畫之內，前衛派對十九世紀的審美主義發動了一場有效的進攻，而那種審美主義堅持藝術的絕對自足性，前衛派也成功地反叛了傳統的現實主義，這種現實主義仍舊作繭自縛於模仿式再現和指涉性之中。後現代主義已經沒有能力

再從差異性當中獲得震驚價值（不過，在後現代主義與非常傳統的審美保守主義形式之間的差異關係裡，也許還有例外）。歷史前衛派所宣導的對策，以往曾打破資產階級機構化文化的束縛，但是現在已成爲昨日黃花。前衛主義在今日不再切實可行，其原因不僅在於文化工業進行同化、複製、和商業化的能力，而且，更有意思的是，其原因同樣在於前衛派自己。儘管前衛派在攻擊傳統資產階級文化與資本主義的貧乏時，有其力量和正義性，但在歷史前衛派的某些瞬間，我們可以看到，前衛派自身同樣深深地陷於西方發展與進步的傳統之內。未來主義和建構主義便對技術與現代化保持信念；一面是對過去與傳統的無情鞭撻，一面是站在未來的邊緣以某種僞形而上的方式讚頌現在，這兩者齊頭並進；前衛派概念本身所內在的普遍化、整體化、中央集權化的動力（更不用說它隱喻式的軍國主義色彩了）；對傳統藝術形式（植根於模仿與再現當中）最初的合理批判終於轉變成教條；一九六○年代對傳媒與電腦的不加保留的熱情──這種種現象都揭示出，在前衛派與發達工業社會的官方文化之間，存在著祕密紐帶。當然，前衛派藝術家對技術的使用，大多數是陌生化的（verfremdend）、批判式的，而不是贊同式的。不過今日看來，經典前衛派相信技術可以成爲文化的解決方案，這與其說是一種對於病症的診療，不如說是一種病症的表現。類似的，我們可以質疑，大部分的歷史前衛派毫不妥協地攻擊傳統、敘述、記憶，這是否僅僅是亨利・福特惡名昭彰的陳述「歷史是廢話」的另一面罷了。也許二者都表達了資本主義的文化現代性的同一種精神，對故事與視角的拆解，這的確並行於（即便是暗中進行

的）對歷史的解構。

　　與此同時，前衛主義的傳統如果祛除其普遍化的、規範化的主張，那麼，它在文藝素材、實踐和策略方面，仍留給我們一份寶貴的遺產，而且對當今一些最有意思的作家和藝術家大有助益。保留前衛主義傳統的要素，與一九七○年代我們親眼目睹的歷史與故事的復興與重建，這二者絕非水火不容。這兩種貌似對立的文學策略可以共存的出色例證，包括實驗性的小說作品，或者，與之不同的女作家克莉絲塔・沃爾夫的作品。漢克的作品從《罰球時守門員的恐懼》（*The Goalie's Anxiety at the Penalty Kick*）開始，經由《短信長別離》（*Short Letter, Long Farewell*）和《無以復加的不幸》（*A Sorrow Beyond Dreams*），一直到《左撇子女人》（*The Left-Handed Woman*）；而克莉絲塔・沃爾夫的作品則包括《追憶克莉絲塔・T》，《自我實驗》（*Self-Experiment*），以及《虛無飄渺》（*No Place on Earth*）。一九七○年代歷史的回歸與故事的重現，並非如某些後現代主義者所言，是一種返回前現代的、前前衛派的過去的跳躍。更恰當的描述是，這些現象不啻爲一種倒車的努力，把前衛主義和後現代主義開入死胡同並因而停滯不動的汽車倒出來。同時，當代對歷史的關注，也會阻止我們退回到前衛主義全盤拋棄過去的姿態（這一次前衛派本身成爲過去）。特別是當面對近期新保守主義對現代主義、消費主義、後現代主義的全面攻擊時，保衛這一傳統在政治上具有重要的意義，以用來批判新保守主義含沙射影的指責（說什麼現代主義與後現代主義文化應該對當前資本主義的危機負責）。強調前衛主義與二十世紀資本主義的發展二者之間

暗通款曲的關聯，可以有效地反對丹尼爾・貝爾（Daniel Bell）的主張，貝爾將「反抗式文化」從社會規範中分離出來，試圖把社會規範的分崩離析歸咎到「反抗式文化」的身上。

　　不過在我看來，當代文化的問題，並非像哈伯瑪斯在他獲得阿多諾獎的致辭中所指出的，是現代性與後現代性、前衛主義與保守主義的爭鬥。[27]當然，老保守主義拒斥現代主義與前衛派的文化，新保守主義則主張藝術的內在性，以及藝術與生活世界（*Lebenswelt*）的分離，對此二者，都應該進行對抗與反駁。特別是在那場爭論中，前衛主義的文化實踐還未喪失元氣。但是這場爭鬥有可能變成一場無望取勝的遊擊戰，發生在兩種過時的思想模式之間，以及兩種文化性格之間，二者相互關聯，一如硬幣的兩面：傳統的普遍主義者與現代主義啓蒙運動的普遍主義者相互鬥法。我同意哈伯瑪斯對舊保守主義與新保守主義的批判，但我認爲，哈伯瑪斯呼籲現代性規畫的完成（是他論點的政治核心），是相當成問題的。正如我希望在討論前衛派與後現代主義時已經闡明的，在今天，現代性的軌跡有太多的層面已經變得令人懷疑，也不再切實可行了。即便是現代性在美學和政治上最爲迷人的組成部分，即，歷史前衛派，也不再能爲當代文化的主要問題提供解決方案了，而當代文化也會拒絕前衛派普遍化和整體化的姿態，及其對技術與現代化的曖昧擁護。作爲理論家的哈伯瑪斯與前衛主義的美學傳統所共用的，恰恰是這種普遍化的姿態，這種姿態植根於資產階級的啓蒙運動，彌漫在馬克思主義的思想中，其終極目標則是現代性的整體觀念。意味深長的是，哈伯瑪斯一九八○年發表在德國《時代週報》（*Die Zeit*）上的文

章之原題是〈現代性：一個未完成的方案〉。這一標題指出了問題的所在，即，以目的論的方式展開現代性的歷史，而且，該標題也提出了一個問題：在何種意義上，有關歷史終極目標的假設可以同「多種歷史」（histories）相互相容。這一問題是合理的。因爲正如培德‧布爾格尖銳地指出的，哈伯瑪斯不但有意調和現代性軌跡本身的衝突與斷裂，[28]而且哈氏也忽略了這樣一個事實：在一九七〇年代，整體性的現代性概念以及歷史的整體化觀點本身已經成了受譴責的對象，而且，這樣的觀點恰恰不處在保守主義右派的立場。文化理論家對啓蒙理性主義與邏各斯中心主義的批判式解構，對傳統的身分認同觀念的去中心化，女性和同性戀在男性觀和異性觀之外尋找合法的社會性別身分的鬥爭，尋求人與自然（包括我們身體的自然）之間另一類關係的努力——所有此類現象，作爲一九七〇年代文化的關鍵，使得哈伯瑪斯完成現代性方案的主張變得不受歡迎，至少也是值得質疑的。

哈伯瑪斯的思想受惠於批判的啓蒙運動的傳統，在德國的政治歷史上（這一點在哈伯瑪斯的辯詞中應該提到），批判的啓蒙運動一直不是主流，而是敵對式的、處於劣勢的潮流。有鑑於此，就不難理解爲什麼巴塔耶（Georges Bataille）、傅柯、德希達等人會被放在後現代性陣營的保守主義者一堆人中。我毫不懷疑，美國後現代主義者對傅柯、特別是對德希達的挪用，在政治上的確是保守的，但這畢竟只是接受與反應的一條思路而已。哈伯瑪斯在其文章中，將反現代的保守主義黑暗勢力與現代性的開明的和啓蒙的力量置於互鬥的位置，由此，人們也可以指責哈伯瑪斯此處建構的二元論思想。哈伯瑪斯試圖將現代性方案簡化爲

理性啓蒙的部分，而把現代性同樣重要的其他部分視爲現代性的錯誤所在，這再一次呈現出這種二元論的觀點。正如巴塔耶、傅柯、德希達通過把想像、情感性（emotionality）、自我體驗移置到古代的領域（這一主張本身也是值得辯駁的），從而走出現代世界之外，與此相類似，超現實主義則被哈伯瑪斯描述成走進歧途的現代性。借助阿多諾對超現實主義的批判，哈伯瑪斯指責超現實主義前衛派是在宣導藝術／生活二分法中一種虛假的揚棄。我同意哈伯瑪斯此處所論，藝術的全面揚棄確實是一個充斥著矛盾的虛假方案，但我也會在下列三個方面捍衛超現實主義。與其他前衛派運動相比，超現實主義去除了身分認同與藝術創造力的虛假觀念；它也試圖打破資本主義文化中的理性的物化現象，而且通過關注心理過程，它揭露了工具理性以及所有理性的脆弱性；最後，在它的藝術實踐中，也在它的特定觀念（對藝術的接受應該是系統地干擾感受與感覺）中，超現實主義容納了具體的人的主體以及他／她的欲望。[29]

　　在題爲〈另類選擇〉（"Alternative"）的章節中，哈伯瑪斯思考重新連接文學藝術與日常生活的可能性的時候，似乎保持了超現實主義的姿態，但是日常生活本身卻完全是在理性、認知、規範的層面加以界定的，這一點與超現實主義實踐完全相反。有意思的是，關於如何以另一種方式接受藝術（即，從生活世界的立場，對專家文化進行重新挪用），哈伯瑪斯提供了一個例證，這個例子與一些「有政治動機」和「渴求知識」的年青男性工人有關；時間是一九三七年，地點是柏林；而被這些工人重新挪用的藝術作品，則是派嘉蒙神殿，那座象徵了古典主義、權

力、理性的神殿；而這一重新挪用採用的形式則是小說，是魏斯小說《抵抗的美學》裡面的一個段落。哈伯瑪斯給出的這個具體的實例，遠遠地離開了一九七〇年代的「生活世界」及其文化實踐。而包括婦女運動、同性戀運動、生態運動等重要運動在內的一九七〇年代的文化實踐所指向的，則超越了現代性文化，超越了前衛派與後現代主義，也更明顯地超越了新保守主義。

哈伯瑪斯如下的論點是正確的，他認為，將現代文化與日常實踐重新聯繫起來的嘗試要獲得成功，其條件是，「生活世界」有能力「從自身裡面發展出機構設置，用來限制內在動力系統，限制一種幾乎是自足的經濟體制及其管控部門」。作為保守主義逆流的結果，哈氏所言的機會在當前實在是比較渺茫。然而像哈伯瑪斯所暗示的那樣，認為目前為止還沒有沿著不同的、另類的方向引航現代性的嘗試，這樣一種論點其實來自於歐洲啟蒙運動的盲點，傾向於將異質性、他者性與差異性進行同化。

附記：早些時候，前衛派／後現代主義藝術家克里斯托（Javacheff Christo）計畫要把柏林國會大廈（Berlin Reichstag）包裹起來。按照柏林市長斯寶伯（Dietrich Stobbe）的說法，這一事件有可能會引發一場激動人心的政治討論。然而時任聯邦議院院長（Bundestagspräsident）的卡斯騰斯（Karl Carstens），作為一名保守分子，竟害怕奇觀與醜聞，於是斯寶伯轉而組織一場有關普魯士的重要歷史展覽。當偉大的普魯士展覽（Preußen-Ausstellung）在一九八一年八月於柏林開幕之際，前衛派就真的死了。演出穆勒的《德意志死於柏林》（Germania Death in Berlin）的時間到了。

第十章

測繪後現代

一個故事

　　一九八二年夏天，我參觀了在德國卡塞爾（Kassel）舉辦的第七屆文獻展（Documenta），這個展覽每隔四到五年舉辦一次，以紀錄當代藝術最新的發展。那時候，我兒子丹尼爾五歲，而與他的同遊使我在無意間眞正懂得了最新的後現代主義。走近展覽的所在地弗里德里希阿魯門（Fridericianum）博物館，我們看見一堵由巨大的岩石砌成的牆，顫顫巍巍地斜倚著博物館。這是件波依斯的作品，至少十年以來後現代最重要的作品之一。當我們走近時，才清楚地看到，這堵牆是由上千塊巨大的玄武石組成的，砌成一個大的三角形，其中最小的一個角指向一棵新栽的樹，用傳統的術語來說，這應被定義爲應用美術，而波依斯則把它稱作社會雕塑。經過二戰毀滅性的炮火轟炸後，卡塞爾成了以水泥重建起來的陰鬱的小城。波依斯在此前呼籲卡塞爾的市民，呼應這七千塊他「手植的石頭」，種七千棵樹。至少在最開始，這項呼籲得到了一些民眾的熱情回應，而這些人通常是對藝術領域的最新動向不感興趣的。而我的兒子丹尼爾則非常喜歡這些石頭。我看著他在石頭堆裡爬上爬下的。「這就是藝術嗎？」他問得很實在。我和他講波依斯的生態政治，講德國的森林如何在酸雨的破壞下逐漸死亡。他在石頭堆裡鑽來鑽去的，漫不經心地聽著。我又告訴他一些簡單的有關藝術的道理，這件作品是如何創作的，雕塑是紀念物，也是反紀念物，可供人攀爬的藝術作品，還有，旨在消失的作品：當人們開始植樹時，這些石頭最終會從博物館前消失。

　　可是，當我們進到博物館之後，情形卻變得大爲不同了。在最開始的展廳裡，我們看到了一個金色的柱子，其實是一個被金色葉片覆蓋得嚴嚴實實的金屬圓筒，這是拜阿斯（James Lee Byars）的作品。然後就是庫內利斯（Kounellis）所作的一面金色的牆，前面立著一個衣帽架，掛著一頂帽子和一件外套。這位藝術家難道就像吳道子一樣鑽入他的作品，鑽入這面牆中消失不見了，只留下他的帽子和大衣？不論我們認爲平平無奇的衣帽架和考究閃亮的無門的牆這一組合如何意味深長，有一點是很清楚的：「後現代追求金錢，後現代依賴金錢」（Am Golde hängt, zum Golde drängt die Postmoderne）。

　　穿過幾間展廳，我們看到了梅爾茲（Mario Merz）的螺旋形桌子，用玻璃、鋼材、木頭和一片片的沙石製成，在整個螺旋形體的週邊，伸出一些灌木式的枝椏。這明顯又是一次藝術嘗試，以沙石和木頭等更爲柔軟和「自然的」材料去覆蓋現代時期典型的硬質材料如鋼和玻璃。當然了，作品還暗指巨石陣（Stonehenge）和儀式，只是將其家居化到客廳的尺寸。我試著把梅爾茲所用材料的調和主義，後現代建築的懷舊式的調和主義，以及在這次展覽的另一座大樓中展出的《新荒原》（neuen Wilden）這幅畫作對表現主義的模仿，放在一個脈絡中來思考。換句話說，我企圖找到一條走出這個後現代迷宮的紅線。而接下來發生的事猛地一下子使圖像在我腦海裡變得清晰起來了。當丹尼爾觸摸著梅爾茲作品的表面和裂縫時，當他的手指劃過沙石片和玻璃表面時，一個管理人員衝過來喊道：「不許碰！這是藝術！」過了一會兒，厭倦了這許多的藝術，丹尼爾在卡爾·安

德列（Carl André）結實的香柏木墩上坐了下來，馬上被喝罵開了：「藝術不是給人坐的！」

這裡就像傳統藝術一樣，不許觸摸，不許踐踏。博物館就有如神廟，藝術家有如先知，作品有如廢墟和神物，藝術的光環又被重新恢復了。突然，我明白了為什麼這個展覽偏愛金色。這些管理人員所執行的，正是這次展覽的組織者魯迪・福克斯（Rudi Fuchs）所一直思考的宗旨：「將藝術從其不得不忍受的重重壓力和社會濫用中解脫出來。」¹過去十五到二十年以來，關於如何觀看和體驗當代藝術，關於如何想像和創作圖像，以及關於前衛藝術、媒體圖像製作和廣告之間的種種瓜葛的討論，似乎都已被擦拭一空，石板上乾乾淨淨的，為一種新的浪漫主義的出現做好了準備。而且，這與漢克近來寫作中所歡呼的預言文字，與紐約藝術領域中「後現代」的光暈，與《夢的負擔》（*Burden of Dreams*）這部有關赫爾佐格如何拍攝《陸地行舟》（*Fitzcarraldo*，或譯，費茲卡拉多）的紀錄片將電影製作者自我演繹成作者， 都有著異曲同工之處。只要想一想《陸地行舟》結尾的一幕，亞馬遜河上的一艘船上上演的歌劇。這次展覽的組織者們以醉舟（Bateau ivre）為題。但是，如果說赫爾佐格破舊的蒸汽船真的可謂是醉舟——叢林中的歌劇，船在山中穿行，那麼，卡塞爾的醉舟只是在他的自命不凡中假裝清醒而已。再看看魯迪・福克斯郵購手冊的開場白：「畢竟，這位藝術家是傑出個性的最後實踐者之一。」或者如魯迪・福克斯在採訪中所言：「我們的展覽從這裡開始。這裡是荷德林（Friedich Hölderlin）的安樂，艾略特靜謐的邏輯，柯立芝（Samuel Taylor

Coleridge）未完成的夢。當那位發現了尼亞加拉大瀑布的法國旅行者回到紐約，他那群世故的朋友沒有一個人相信他奇妙的故事。你的證據是什麼呢，他們問道。我的證據，他回答說，在於我曾經看到了。」[2]

尼亞加拉瀑布和第七屆展覽，的確，我們都曾經看到過。藝術作為自然，自然作為藝術。波特萊爾曾經在擁擠的巴黎大街上失落的光環重新又回來了，當光暈被重新確立的時候，波特萊爾，馬克思和班雅明就被遺忘了。這其中的姿態顯然是反現代和反前衛的。當然，我們可以說，在重返荷德林、柯立芝和艾略特時，魯迪·福克斯所試圖復興的是現代主義本身。但這其實是另一種後現代的懷舊，另一種對逝去年代的多愁善感的回歸，那時，藝術依然是藝術。但是，這種懷舊情緒與「原物」並不相同，因而也是反現代的，因為它喪失了諷刺，思索和自我懷疑的能力，它興高采烈地放棄了批判意識，洋洋自得地盲目自信，就連它的信念也是布景化的（甚至在弗里德里希阿魯門博物館的空間布置中就能看得出來），以為藝術的純粹空間必然存在，超脫於藝術不得不忍受的那些不幸的「重重壓力和社會濫用」。[3]

對我來說，第七屆文獻展代表了後現代主義發展的最新趨向，它的基礎建立在一種符碼的完全混亂之上：它是反現代的，折衷的，卻裝扮成對現代主義傳統的回歸；它丟棄了前衛派對另一種社會的新藝術的重要關懷，因而，它是反前衛派的，但在對當下潮流的表現中，它卻假裝是前衛的；而從某種意義上來說，它甚至是反後現代的，因為它沒有對盛期現代主義的枯竭所產生的問題作出思考，而這些問題原本是後現代藝術試圖從美學上，

有時甚至從政治層面做出回應的。第七屆文獻展可以說是絕妙的美學擬像：輕鬆的折衷主義與美學失憶症和有關偉大的幻覺結合在一起。它所代表的是回復到已被馴化的現代主義這樣一種後現代復辟，在柯爾—柴契爾—雷根時代站穩腳跟，且與近年來愈演愈烈的保守政治對六〇年代文化的攻擊同步進行。

問題

如果這就代表了後現代主義的全部，那麼，我們就不值得花費如許心血來研究這個問題了。我也可以就此打住，加入六〇年代以來那場哀嘆品質缺失和藝術衰敗的雄壯的合唱了。然而，我的想法絕非如此。近年來，建築和美術中的後現代主義現象得到媒體的聚焦，而其悠長並複雜的歷史卻也在其中隱而不見了。我以下論證的主要前提在於，這看似時尚的新潮，廣告的看點和空洞的奇觀，其實是西方社會一種緩慢崛起的文化轉變的一部分，一種感覺能力的轉變，而至少在眼下，以「後現代主義」名之，是十分合適的。就這種轉變的性質和深度，我們大可進行討論，但是，可以肯定的是，這的確是一種轉變。我並非是說，這裡所發生的是文化、社會和經濟秩序模式的全盤變化。[4]任何此類的觀點都不免誇大其詞。但是，我們文化的某個重要部分在發生感覺力、實踐和論述構成的重大轉變，與前一時期相比，後現代假設、經驗和觀念大有不同。我們需要深入研究的是，在各個藝術領域中，這一轉變是否產生了真正的新的美學形式，抑或是，它主要在重複現代主義的技術和策略，將其銘刻入新的文化脈絡之

中。

　　當然，任何嚴肅討論後現代的嘗試，都難免會遭遇對抗，這自有其原因。的確，我們可以輕輕鬆鬆地把問題擱在一邊，無關痛癢地說上一句，當今這些後現代現象不過是紐約藝術市場上騙騙輕信的公眾的玩意兒，在這個市場上，聲譽是製造出來的，消費之快超過了畫家作畫的速度：運作得比新表現主義藝術家瘋狂的畫筆還要迅速。我們也可以草率地說，當代的跨類藝術（inter-arts）、綜合媒體（mixed-media）和行爲文化（performance culture）曾經顯得活力無限，現如今不也只是老調重彈，滿嘴神祕莫測的術語，沉迷於似曾相識（déja vu）這種永遠的重複。華格納的整體藝術（Gesamtkunstwerk）在西貝爾貝格或者威爾森（Robert Wilson）身上借屍還魂爲後現代奇觀，對此，我們當然有理由持懷疑的態度。眼下對華格納的崇拜的確可以看作是一種徵候，在此背後，後現代的狂妄與前現代的狂妄在現代主義前緣發生了皆大歡喜的碰撞。看來，尋找聖杯的旅途已經開始了。

　　但是，如此把今天紐約藝術界或者第七屆文獻展中出現的後現代主義嘲弄一番，未免太過草率。這樣的全盤否定只能讓我們對後現代主義的批判潛能視而不見，而我堅信，後現代主義中絕對存在著這樣的潛能，只是辨識起來必得頗費心力而已。[5]一些對後現代主義的更爲深致的批評倒是秉著藝術作品作爲批評這一原則，而這些批評卻受到指責，認爲是喪失了現代主義的批評立場。然而，近數十年來，傳統的諸種批評藝術的觀念，如傾向性、前衛主義、具有政治傾向性的藝術、批判的現實主義，或者

否定的美學、拒絕再現、抽象主義和指涉性，等等，大都已失去
了解釋和規範的能力。而這正是後現代時期藝術的困境所在。雖
然如此，我並不覺得我們應該拋棄批評的藝術這一觀念。這一情
況並非近來才有，自從浪漫主義以降，資產階級文化中一直存
在很強的對批判藝術的批判。如果在後現代境遇中，要堅守作爲
批評的藝術難之又難，那麼，我們的任務是用後現代的術語重新
定義批評的可能性，而非僅僅棄之如敝屣。如果我們視後現代爲
一種歷史境況，而非僅僅一時之時尚，那麼，我們就有可能，而
且，必須尋求且加強後現代主義自身的批判因素，即便這種批判
的力量乍看上去十分微弱。無論過分美化還是貶斥作爲整體的後
現代主義，都將於事無補。後現代必須從其吹捧者和打殺者手中
拯救出來。這篇文章正是爲此目的而作。

　　大多數有關後現代主義的論爭表現出一種傳統的思維模式。
或者說後現代主義是現代主義的延續，如此，把二者對立起來的
整個論爭就似是而非了。又或者說，二者之間是一種全然的斷
裂，然後對這種斷裂作出或是或非的評判。然而，在這種是非對
立的二元論中，有關歷史延續或者斷裂的問題得不到充分的討
論。當然，對此二元論思維模式的質疑是德希達解構主義的主要
貢獻之一。但是，解構主義無窮的文本性觀念最終阻礙了對任
何短時間有意義的歷史思考，這樣的時間長度自然不會超過從柏
拉圖（Plato）到海德格（Martin Heidegger）的形而上學的長波
段，或者，從十九世紀中葉一直延續到當代的現代性的軌跡。在
有關後現代主義的思考中，諸如解構主義這種歷史宏觀考量的弊
病在於阻礙了現象進入思考的焦點之內。

因此，我選擇了另一種途徑。我並不試圖定義何爲後現代主義。「後現代主義」這個術語本身正應督導我們遠離這種企圖，因爲這一術語恰恰告訴我們後現代現象是相對其他現象而存在的。作爲後現代主義出發點的現代主義其實仍銘寫於描繪與現代主義之距離的所有語彙當中。因而，我論述的前提是，後現代主義的本質是相對的，而我論述的出發點則是後現代的自明性（Selbstverständnis），因爲它形塑了一九六〇年代以來的各種論述。在這篇文章中，我希望能爲後現代提供一種大比例尺的地圖，不僅可用以審視多個領域，而且，在這張地圖上，後現代的種種藝術和批評實踐可以找到相應的美學和政治位置。我將把美國的後現代發展過程分成幾個階段和方向。我的首要目的是強調一些歷史偶然性和壓力，這些偶然性和壓力形塑了近來的美學和文化討論，卻遭到忽視，或者，被系統性地排除在美國式批判理論之外。在描述建築、文學和視覺藝術的發展時，我的聚焦點將落在有關後現代的批判論述上：亦即，相對於現代主義、前衛派、新保守主義和後結構主義的後現代主義。這每一種相互關聯的情境都代表了後現代的某一個層面，也將以此加以呈現。最後，有關後現代這一術語的概念史的中心因素的討論，將在其與一系列問題的關係中加以展開，這些問題在近年來有關現代主義、現代性和歷史前衛派的討論中浮現出來。[6]我所關注的一個關鍵問題是，在觀念和實踐層面上，作爲敵對文化的現代主義和前衛派與資本主義現代化及其孿生兄弟，共產主義前衛主義，究竟在何種程度上是不可分割的。後現代主義徹底質疑著那些把現代主義及前衛派與現代化的觀念聯繫起來的預想，我希望本文能

夠揭示，後現代主義的批判維度恰恰存在於此。

現代主義運動的衰竭

　　那麼，就讓我開始談談「後現代主義」這個術語的產生和發展變化吧。在文學批評領域，它可追溯到一九五○年代後期，侯爾和雷文使用這個詞來哀悼現代主義運動的落潮。侯爾和雷文充滿鄉愁地回顧一種已經顯得十分豐富的過去。「後現代主義」這個詞是在一九六○年代第一次被眞正單獨地作爲術語而使用。諸如費德勒和哈山等文學批評者們開始使用這一術語，儘管他們各自訂的後現代文學彼此大相徑庭。直至一九七○年代早中期，這一術語才在大範圍流通開來，首先用於建築，然後是舞蹈、戲劇、繪畫、電影和音樂。在建築和視覺藝術中，後現代與古典現代主義的斷裂十分明顯，而在文學領域則曖昧許多。在一九七○年代後期的某一時刻，「後現代主義」從美國經由巴黎和法蘭克福移植入歐洲，這一經過不無美國的積極促動。在法國，克莉斯蒂娃和李歐塔成爲接掌後現代的旗手，在德國，則由哈伯瑪斯爲之。而與此同時，在美國，批評者們則開始討論後現代主義和美國化的法國後結構主義的共通面，其前提往往是一種簡單的假設，認爲理論的前鋒必然與文學和藝術的前鋒是同質的。一九七○年代，對於藝術的前衛是否可能的懷疑已經出現，但理論的活力則無可質疑，即便其眾多批評者也承認這一點。的確，在一些人看來，到了一九七○年代，那些在前一個十年推動藝術運動的文化能量都轉向彙聚到理論領域當中，而藝術實踐則擱淺在一

旁。這種觀察僅僅是一種印象觀感，對藝術領域的描述也不夠準確，然而，隨著後現代主義不可抵禦的強勁的擴張邏輯，要說後現代的迷霧變得更加不可參透，倒也是不錯的。到一九八○年代早期，藝術領域中現代主義和後現代主義的組合，以及社會理論中現代性和後現代性的組合，成為西方社會知識分子爭論最多的問題之一。而之所以備受爭議，正因為問題遠比新藝術風格是否存在，或是「正確」的理論路線，要複雜得多。

　　與現代主義之斷裂表現得最為明顯的莫過於近年來的美國建築。比之密斯‧凡德羅的功能主義玻璃帷幕，後現代建築立面上所常見的隨意的歷史徵引無疑相去萬里。譬如說，強生（Philip Johnson）的美國電報電話公司（AT&T）的紐約總部大廈，其建築立面即可大致分為新古典主義的中段，基座部分入口處的古羅馬柱廊和頂部的戚本代爾式三角牆（Chippendale pendiment）。的確，一種對過去種種生活形式的漸次轉濃的懷舊情緒似乎是滲透於一九七○、一九八○年代文化中的潛流。近年來，這種歷史折衷主義不僅出現在建築領域，也出現在藝術、電影、文學和大眾文化等領域之中，我們自然可以不假思索地以為，這不過是新保守主義的懷舊情緒在文化中的表現而已，是晚期資本主義創造力衰退的徵兆。然而，事情絕不僅僅如此。在這一波面向過去的鄉愁中，盈溢著對可用之傳統的狂熱和開發性的探求，以及對前現代和原始文化的日漸執著，這一切難道僅僅根源於文化機構對奇觀和虛飾的永久渴望嗎？或者，這也許同時表現了某種對現代性的真實的與合理的不滿，以及尚未受到質疑的對藝術之永恆現代化的信仰？如果後者是真的，至少我以為如此，那麼對其他傳

統的追尋——不論是權宜還是殘存之傳統，如何能夠有利於文化
的創造，同時又不屈於自詡捍衛傳統的保守主義的重壓和鉗制
呢？後現代對過去的重新使用在某種程度上來說是與時代精神相
符的，但這並不是說，所有的後現代現象就因此該得到支持和鼓
勵。我也並不認爲，後現代主義對盛期現代主義美學的符合潮流
的棄絕，以及它對馬克思和佛洛依德、畢卡索和布萊希特、卡夫
卡和喬伊斯、勳伯格和史特拉汶斯基的觀念的厭倦，就標誌著文
化的一大前進。在後現代主義拋棄現代主義之時，它只是順應了
文化機器的要求，亦即，它的合法性在於它必須是激進的和全新
的，而且，它復興了現代主義在其盛時所面對的庸見。

　　但是，即便後現代主義自身的觀念——譬如，這些觀念體
現在強生和格雷夫斯（Michael Graves）等人的建築之中——看
上去不足以令人信服，這並不意味著，如若繼續堅持現代主義
的舊主張，即能保證更具說服力的建築或者藝術作品的出現。
近來新保守主義試圖重新確立一種馴順版的現代主義，以之作爲
二十世紀文化的唯一眞理。這些努力可見於一九八四年柏林舉辦
的貝克曼展覽（Beckmann Exhibit）和許多刊於克雷默（Hilton
Kramer）的《新標準》（New Criterion）上的文章。這是一種謀
略，旨在埋葬一九六○年代後樹立起來的某些現代主義形式的政
治和美學批判。然而，關於現代主義的問題不僅在於現代主義能
夠被整合到保守主義的藝術意識形態之中。畢竟，在一九五○年
代，這已經在大範圍內發生了。[7]在我看來，今天更重要的問題
在於，當年現代主義的諸多形式與現代化觀念十分相近，不論
是資本主義或是共產主義的現代化觀念。當然，現代主義從來

都不是單一的現象。它包括了未來主義、建構主義和新客觀主
義（Neue Sachlichkeit）對現代化的禮讚，同時也包括了「反資
本主義的浪漫派」各種現代形式對現代化的尖銳批判。[8]在本文
中，我想要解決的問題並非究竟什麼是現代主義，而是回溯現代
主義是如何被接受的，它具有何種主要價值觀念和知識，在二次
大戰之後，現代主義如何在意識形態和文化層面上發揮作用。後
現代主義者爭論的主題是現代主義的某種具體的形象，如果我們
想要理解後現代主義與現代主義傳統之間複雜的關係，以及前者
自詡的不同，那麼，現代主義這一具體的形象就必須重新構築出
來。

　　這裡，建築領域最能提供清晰可感的例子。第一次世界大戰
和俄國革命之後，在飽經戰火肆虐的歐洲大地上重建一個嶄新的
歐洲形象，使建築成為社會復興的有生命力的組成部分，現代主
義烏托邦正是這些英雄行為的一部分。包浩斯、密斯·凡德羅、
葛羅培（Walter Gropius）和柯比意的建築規畫正是現代主義烏
托邦的最佳體現。新的啟蒙運動要求為理性的社會提供理性的規
畫，然而，這新的理性卻覆蓋了一層烏托邦狂熱，從而最終使這
一理性退而成為神話，即，現代化的神話。這一現代運動的基本
組成既包括了對過去毫不留情的否定，同時也包括了對標準化和
理性化的現代化運動的呼喚。現代主義烏托邦是如何因其自身的
內部矛盾，更重要的是，因為政治和歷史之故，而觸礁沉沒，
這已是人所共知的事實，此處我無需贅言。[9]葛羅培、密斯·凡
德羅等人被迫流亡，施佩爾（Albert Speer）則代替了他們在德
國的位置。一九四五年之後，現代主義建築被剝奪了它的社會視

野，逐漸成爲權力和再現的建築。現代主義建築設計不再是新生活的象徵和保證，而成爲異化和非人化的體現，與生產流水線淪入相同的命運，在一九二○年代，流水線也曾經是新生活的代表，受到列寧主義者和福特主義者的熾熱的擁護。

詹克斯（Charles Jencks），這位將現代運動的痛苦磨難昭告天下的最著名的編年史家和後現代建築的代言人，把一九七二年七月十五日下午三點卅二分定喻爲現代主義建築設計的死亡時刻。在那一刻，美國聖路易市炸毀了由著名的日本現代主義建築設計師山崎實（Minoru Yamasaki）於一九五○年代設計的典型的現代主義住宅區布魯特—伊果（Pruitt-Igoe），炸毀的過程在當天晚間新聞節目中被戲劇性地播出。柯比意帶著一九二○年代典型的技術禮讚稱家居爲現代機器，現如今，現代家居機器已變得不可居住了，現代主義實驗也變得過時了。詹克斯努力區分現代運動的原初圖像和其後打著現代旗號犯下的罪狀。但總的來說，他與那些一九六○年代以來的評論家一樣，反對現代主義隱匿的對機器比喻和生產範疇的依賴，以及現代主義將工廠作爲所有建築物的原初模式。把多元的象徵維度重新引入建築領域，混合符碼，使用地方語彙和地域傳統，這在後現代主義圈中已成爲一種共識了。[10]因此，詹克斯主張，建築師們應該同時關注兩個方面，「一是傳統的變化緩慢的符碼以及社區獨特的族群的意義，一是建築時尚和建築類型的變化迅速的符碼。」[11]詹克斯認爲，這種精神分裂正是建築領域中後現代表徵的體現。我們同樣可思索，這是否也正是整個當代文化的特點。當代文化似乎正逐漸走向布洛赫所謂的非同時性（Ungleichzeitigkeiten），[12]而非

現代主義頭號理論家阿多諾所言的藝術材料的最先進狀態（der fortgeschrittenste Materialstand der Kunst）。後現代精神分裂在何處是導致野心勃勃的和成功的建築物的創造性的張力，何處又倒退成爲前後不一和任意無序的風格雜合，這依然是一個值得爭論的問題。我們也不應該忘記，國際風格的建築師們也並非完全不知符碼混合，使用地域傳統，以及運用機器以外的象徵維度。反諷的是，爲了達致他的後現代主義，詹克斯不得不加重他所堅持抨擊的現代主義建築的困境。

有關後現代主義和現代主義教條的決裂，最卓有成效的文字是范裘利（Robert Venturi），史考特—布朗（Denise Scott-Brown）和伊澤納爾（Steven Izenour）所合寫的《向拉斯維加斯學習》（*Learning from Las Vegas*）。今天，重新閱讀這本書和范裘利一九六〇年代的早期著作，[13]我們不禁詫異於范裘利的策略與解決方式和當時波普的感受力的接近。這些作者不時地援引波普藝術與盛期現代主義繪畫之嚴苛標準的決裂，以及波普對消費文化的商業語彙不加批判的支持，來作爲其著作的靈感來源。拉斯維加斯的圖像對范裘利和他的小組而言，就如同麥迪森大道對安迪‧沃荷，漫畫和西部片對費德勒的意義一樣重要。《向拉斯維加斯學習》的修辭在對看板和卡西諾（Casino）文化的讚美中即可見一斑。用富蘭普頓（Kenneth Frampton）的反諷語言來說，這部書把拉斯維加斯閱讀爲「大眾幻想的眞正爆發」。[14]我想，今天，我們沒有理由來詬病此類文化平民主義的奇怪觀念。雖然此類觀念中明顯存在某種荒誕處，我們也不得不承認它們所召集起來的力量，藉以突破現代主義業已僵化的教條，並開啓對

一九四○和一九五○年代被現代主義所遮蔽的一系列問題的思考。這些問題包括了建築領域中的裝飾和比喻，繪畫中的飾喻和現實主義，文學中的故事和再現，以及音樂和戲劇中的身體問題，等等。最廣泛意義上的波普爲後現代觀念的初次成形提供了脈絡，而且，從一開始到今天，後現代主義中最重要的潮流都質疑了現代主義對大眾文化的無可消解的敵意。

一九六○年代的後現代主義：一種美國前衛派？

這裡，我想在一九六○、一九七○和一九八○年代早期的後現代主義之間作出歷史甄別。我的論點大致可歸納爲：一九六○和一九七○年代的後現代主義均棄絕或者批判某種形式的現代主義。一九六○年代的後現代主義反對之前數十年越來越經典化的盛期現代主義，試圖振興歐洲前衛派的遺產，並沿著杜象—凱奇—沃荷的軸線賦予其美國形式。到一九七○年代，儘管一九六○年代的前衛後現代主義的一些表徵尚在延續，它的潛力卻已經消耗殆盡。一九七○年代的新現象一方面是折衷主義文化的湧現，這是一種持贊同態度的後現代主義，放棄了其先前批判、僭越或者否定的主張。在另一方面，一種另類的後現代主義用非現代主義和非前衛派的術語重新定義了對現狀的對抗、批判和否定，比諸先前的現代主義理論，這些新的術語與當代政治發展的狀況更爲貼近。請容我詳述之。

後現代主義這個術語在一九六○年代究竟有何種含義呢？約略始於一九五○年代的中期，文學和各類美術目睹了新一代藝

術家對主導的抽象表現主義、序列音樂和經典文學現代主義的反叛。這些藝術家包括有羅森伯格、約翰斯、傑克・凱魯亞克（Jack Kerouac）、金斯伯格（Allen Ginsberg）和垮掉的一代、巴羅斯（William S. Burroughs）和巴撒美（Donald Barthelme）。[15]不久，諸如桑塔格、費德勒和哈山等評論家也加入了藝術家的陣營。這些批評家均熱烈地為後現代發言，儘管個人的方式和程度有所區別。桑塔格宣導坎普和新的感受力，費德勒則贊同大眾文學和生殖器啟蒙，哈山則比其他人與現代主義更為接近，他提倡沉默的文學，試圖調節「新的傳統」和戰後文學的發展。在那個時候，現代主義當然已經安全地成為學院、博物館和畫廊的標準。依據這個標準，紐約學派的抽象表現主義代表了現代發展軌跡的縮影，從一八五〇和一八六〇年代的巴黎開始，最終堅定不移地導向紐約——美國在獲得二戰戰場的勝利後，旋即在文化領域取得的勝利。到一九六〇年代，藝術家和批評家們均身處一種全新的情境。所謂的後現代與過去的斷裂被視為一種失落：藝術和文學對真理和人類價值的所有權似乎已消耗殆盡，對現代想像之建構力量的信仰也成為另一種虛幻。或者，這個斷裂被視為一種朝向本能和意識的終極解放的跨越，朝向麥克魯漢的全球村，複式荒謬的新伊甸園，或如生活劇場（the Living Theater）所聲稱的當下樂園（Paradise Now）。因而，後現代主義批評家如格拉夫（Gerald Graff）正確地區分出一九六〇年代後現代文化的兩種潮流：天啟式的絕望潮流和空幻的凱旋式潮流。格拉夫認為，這兩種潮流其實在現代主義中均已存在。[16]這當然是對的，但也錯失了另外一個要點。後現代主義的

怒火並非指向現代主義本身，而是盛期現代主義的某種嚴苛形
象，這種形象爲新批評和其他現代主義文化的衛道士所提倡。這
種觀點避免了在延續抑或斷裂的虛假的二元對立間做出選擇，
爲約翰・巴斯（John Barth）在一篇回顧性的文章中所支持。在
一九八○年發表於《大西洋》（*The Atlantic*）月刊的題爲《填
補的文學》（*The Literature of Replenishment*）一文中，巴斯批
判了自己寫於一九六八年的文章《枯竭的文學》（*The Literature
of Exhaustion*），後者爲當時的天啓式潮流提供了準確的總結。
在一九八○年的文章中，巴斯則認爲，早年文章之眞正主旨其
實在於，「有效的『枯竭』豈難道不是語言的枯竭，或者，文
學的枯竭，而是盛期現代主義美學的枯竭？」[17]他接著把貝克特
的《徒勞的故事和文本》（*Stories and Texts for Nothing*）和納博
科夫（Vladimir Nabokov）的《幽冥的火》（*Pale Fire*，或譯，
《火蝶》）描述爲現代主義後期的奇蹟，將他們與後現代主義
作家如卡爾維諾（Italo Calvino）和加布里爾・賈西亞・馬奎斯
（Gabriel Garcia Márquez）區分開來。另一方面，諸如貝爾等
文化批評家則把一九六○年代的後現代主義簡單地稱爲「現代
主義原旨的邏輯發展頂峰」，[18]這一觀點其實是對屈林（Lionel
Trilling）的悲觀論述的再敘述，屈林言道，一九六○年代的遊
行示威者是在大街上實踐現代主義。但此處我以爲，盛期現代
主義首先永遠都不會走到街頭，到了一九六○年代，盛期現代主義
早期不可否認的敵對作用被另一種完全不同的文化所接替，這種
文化同時在街頭和藝術作品中進行抗爭，並且改變了有關風格、
形式和創造性的意識形態觀念，藝術自足性和現代主義迄今爲止

所屈從的想像。在貝爾和格拉夫等批評家眼中，一九五〇年代末期和一九六〇年代的反叛是現代主義早期虛無主義和無政府主義思潮的延續。他們並不認爲這是後現代主義對經典現代主義的反叛，而認爲，這是現代主義衝動融入了日常生活。在某種程度上，他們絕對是正確的，只是，現代主義的這次「勝利」從根本上改變了現代主義文化應當如何接受的問題。我想再一次強調，一九六〇年代的反叛從來不是對現代主義本身的拒絕，而是對一九五〇年代馴服的現代主義形象的反叛，馴服後的現代主義成爲當時自由派—保守主義政壇的一部分，成爲反共產主義的冷戰文化政治彈藥庫的宣傳武器。藝術家所反叛的現代主義不再是一種敵對文化。它不再反抗主導的階級及其世界觀，也不再保有與文化工業涇渭分明的純粹性。換言之，這次反叛恰恰起源於現代主義的成功，起源於一個事實，即，在美國和西德以及法國，現代主義已被顚倒成爲一種贊同性文化。

　　接下去，我將說明，如果把一九六〇代視爲始自馬內和波特萊爾（如果不是說始自浪漫派的話）的現代運動的一部分，那麼，我們就不能解釋後現代主義獨特的美國特徵。畢竟，這個術語是在美國，而不是歐洲獲得其自身內涵的。我甚至認爲，這個術語是不可能誕生於當時的歐洲的。因爲種種緣由，後現代在當時的歐洲沒有任何意義。那時候，聯邦德國還在忙著重新發現它自己的曾在第三帝國被焚毀和禁止的現代主義。如果眞要說有什麼變化，那麼，一九六〇年代的西德在評判和鑑賞現代主義方面產生了一個重要的轉移：從貝恩、卡夫卡和湯瑪斯·曼轉移到布萊希特、左派表現主義者和一九二〇年代的政治作家，從

海德格和雅斯培（Karl Jaspers）轉移到阿多諾和班雅明，從勳伯格和魏本（Atonuon Webern）轉移到愛斯勒，從克爾赫納（Ernst Ludwig Kirchner）和貝克曼轉移到格羅茨和哈特菲爾德。這是在現代性內部尋找另類的文化傳統，正因如此，這是對去政治化版本的現代主義的反抗，後者爲阿登納時期的復原政治提供了其迫切需要的文化合法性。在一九五○年代，「金色的二○年代」、「保守革命」和普遍的存在主義焦慮等神話，在在遮蔽和壓抑了法西斯歷史的種種現實。從野蠻主義和城市廢墟的深處，西德試圖重新樹立一種文明的現代性，試圖找到一種與國際現代主義接軌的文化身分，這樣，其他國家就可能忘記德國作爲侵略者和現代世界的無賴的過去。因而，在此情境中，無論是一九五○年代現代主義的變奏，還是一九六○年代尋求另類民主和社會主義文化傳統的抗爭，都不可能構成**後現代**。直到一九七○年代後期，後現代主義這個觀念才在德國出現，而且，也不是作爲一九六○年代文化的延續和結果，而是與近來建築領域的發展分不開的，或許更重要的是，在德國，後現代是在新的社會運動及其對現代性的激進批判的脈絡中出現的。[19]

　　在法國也出現了與德國類似的情況，亦即，一九六○年代目睹了對現代主義的回歸，而非跨越，雖然箇中原因與德國大不相同。其中一些原因，我將在稍後有關後結構主義的章節中進行討論。在法國知識分子生活脈絡中，「後現代主義」這個術語在一九六○年代根本沒有存在過，甚至到了今天，這個詞也不像在美國那樣，意指與現代主義的重大斷裂。

　　我將簡要地概述一下後現代主義早期的四大特徵，這四個特

徵在在透露出後現代主義與國際現代傳統之間的延續性，但同時，我認為，也正是這些特徵凸顯出美國後現代主義運動的別具一格。[20]

　　首先，一九六〇年代的後現代主義的特徵表現在其對時間觀的想像之上，即，對未來和新邊陲、斷裂和中斷、危機和代際之間的衝突具有強有力的意識，這些有關時間的想像無不指向早年歐洲大陸的前衛派運動，如達達和超現實主義，而非盛期現代主義。由此觀之，一九六〇年代杜象被譽為後現代主義的教父，絕非歷史偶然而已。從豬玀灣入侵（the Bay of Pigs）、民權運動、校園抗議、反戰運動到敵對文化，一九六〇年代的後現代主義是在獨特的歷史情境中展開的，這也因此使得後現代主義這次前衛運動帶有深刻的美國特色，即便在其並未使用激進的新的美學形式和技術詞彙之處也是如此。

　　其二，早期後現代主義包括了對布爾格所謂的「機構藝術」的偶像破壞般的攻擊。根據布爾格的理論，「機構藝術」這一術語首先指的是藝術的社會作用是如何被接受和定義的，然後便是藝術是如何被創造、在市場運作、分配和消費的。在其《前衛藝術理論》一書中，布爾格指出，歐洲歷史前衛派（達達、早期超現實主義和十月革命後的俄國前衛派[21]）的主要目標在於削弱、攻擊和改變資產階級機構藝術及其自足性意識形態，而非僅僅改變藝術和文學再現的模式。經過有關資產階級社會中作為機構之藝術的問題的討論，布爾格主張在現代主義和前衛派之間作出意義深長的甄別，而這些甄別對於我們理解一九六〇年代的美國前衛派大有裨益。對於布爾格而言，歐洲前衛派總的來說是

對高雅藝術之高雅，以及藝術與日常生活之隔絕的攻擊，藝術的
這些特徵是在十九世紀唯美主義及其對現實主義的棄絕中逐漸形
成的。布爾格認為，前衛派旨在重新融合藝術和生活，或者，用
他秉承的黑格爾—馬克思的語彙來說，將藝術昇華後融入生活，
並且，他把這個再熔接的企圖視為前衛派與十九世紀末期美學傳
統的重要決裂，我以為他的看法是正確的。布爾格的論點對當代
美國論爭的貢獻在於，他使我們能夠在現代發展內部的不同階段
和不同規畫之間辨識出差異。通常將現代主義和前衛派等同起來
的作法的確是行不通了。前衛派的宗旨在於融合藝術和生活，相
反的，現代主義卻始終拘囿於自足性藝術作品這個更為傳統的觀
念之中，拘囿於形式和意義的建構（無論建構起來的可能是陌生
化或者曖昧不清、錯置或者模糊難決的意義），以及美學的獨特
狀態。[22]對於我本人有關一九六〇年代的討論，布爾格理論的政
治重要性在於：歷史前衛派對文化機構和傳統再現模式作出偶
像破壞式的攻訐，其前提假設是，高雅藝術在社會的霸權合法化
過程中發揮了關鍵作用，或者，用更中性的話來說，在支持文化
建構及其對美學知識的所有權過程中具有決定性作用。歷史前衛
派的成就恰恰在於其除魅和削弱了歐洲社會中高雅藝術的合法化
論述。從另一方面來說，二十世紀的各種現代主義維持或者復活
了高雅文化的各種版本，這一任務的完成自然與歷史前衛派最終
的失敗是分不開的，後者以重新融合藝術和生活為使命，其失敗
也許是不可避免的。儘管如此，我仍舊認為，前衛派反對高雅藝
術的機構化，視之為霸權論述和機構化的意義，正是這一獨特的
激進主義使前衛派為一九六〇年代的美國後現代主義提供了力量

和靈感的淵藪。在美國文化史上，前衛派對高雅藝術傳統及其代表的霸權角色的反叛，確實產生出政治意義，這也許是第一次。在一九五〇年代逐步萌發的博物館、畫廊、音樂會、唱片和平裝本文化中，高雅藝術的確被機構化了。經由大眾複製生產和文化工業，現代主義竟也躋身於主流。在甘迺迪時代，高雅文化甚至開始擔當政治代表的角色，諸如出現於白宮的佛洛斯特和卡薩爾斯，馬爾羅（André Malraux）和史特拉汶斯基。這其間的反諷在於，當美國第一次擁有一種與歐洲本土的「機構藝術」相似之物時，這竟然是現代主義本身，一種原初宗旨在於抵抗機構化的藝術。一九六〇年代的後現代主義以諸多形式出現，如波普詞彙、迷幻藝術（Psychedelic Art）、迷幻搖滾（acid rock）以及另類和街頭戲劇，它摸索著試圖重新攫取敵對精神，這種精神曾經滋養過早期的現代藝術，如今卻已為現代藝術所失落。當然，波普前衛派的「勝利」首先來自廣告宣傳，這種勝利馬上使前衛派變得有利可圖，從而被引入高度發展的文化工業之中，其發展程度之高，絕非先前歐洲前衛派遭遇的文化工業所能匹敵。但儘管有此商品化的共謀，波普前衛派仍因其與一九六〇年代對抗文化的接近而具有某種前衛性。[23]無論其潛在效用有多大，對機構藝術的批判同時也是對霸權性社會機構的批判，一九六〇年代有關波普是否合理藝術的抗爭恰恰證明了這一點。

　　第三，與一九二〇年代的前衛派一樣，後現代主義的許多早期擁護者也對技術抱有樂觀主義態度。當年攝影和電影對維爾托夫、特列季亞科夫、布萊希特、哈特菲爾德和班雅明的意義，就相當於電視、錄影和電腦對一九六〇年代技術美學先覺

者的意義一樣重大。麥克魯漢熱衷於模控和技術統治的媒體末世學（cybernetic and technocratic media eschatology），哈山讚美「技術爆炸」，「媒體產生的無盡的騙散」，「電腦作為意識的代替品」，這些看法均與樂觀的後工業社會觀相得益彰。即便於一九二〇年代同樣熱烈的技術樂觀論相比，我們仍然會驚訝於一九六〇年代的保守主義者、自由派和左翼人士都不約而同地對媒體技術和模控模式表示出毫無異議的支持。[24]

　　思考這種對新媒體表現出來的熱情，我得出了早期後現代主義的第四個特徵。在這個階段，出現了一種同樣不加批判、卻極具活力的努力，試圖以大眾文化作為對高雅藝術標準的挑戰，不論是現代或是傳統高雅藝術。一九六〇年代的這種「平民主義」譽贊搖滾樂和民謠、對日常生活的想像以及各式各樣的大眾文學，此傾向放棄了批判現代大眾文化的早期美國傳統，在反文化的脈絡中汲取力量。費德勒在其《新的突變體》（The New Mutants）中大量使用了「後」這個字首，此舉當時起了振奮人心的絕妙效用。[25]後現代憧憬著一個「後白人」、「後男性」、「後人道主義」和「後清教主義」的世界。很明顯的，費德勒這些形容詞指向的是現代主義教條，以及西方文明最根本的文化觀念。桑塔格宣導坎普美學，其意旨也與之大同小異。坎普美學的平民傾向有限，卻絕對是以盛期現代主義的敵對面而自立的。這其中，卻存在一種頗值得玩味的矛盾。費德勒的平民主義恰恰道出了高雅藝術和大眾文化之間的敵對關係，在葛林伯格和阿多諾眼中，這一敵對關係卻正是費德勒所要攻訐的現代主義的理論基石之一。費德勒所採取的立場正是葛林伯格和阿多諾的對立面，

爲遠離「菁英主義」的大眾趨向辯護。費德勒呼籲僭越高雅藝術和大眾文化之間的疆界，填補其間的鴻溝，並且從政治上含蓄地批判了後來所謂的「歐洲中心主義」（Eurocentrism）和「邏各斯中心主義」（Logocentrism），費德勒的這些觀點同時標誌了後現代主義在下一階段的發展。我認爲，高雅藝術和大眾文化的某些形式之間新的創造性關係的確構成了盛期現代主義和一九七〇、一九八〇年代歐美文學和藝術之間的重要區別。近年來弱勢文化的崛起以及在公共意識中的湧現，更是削弱了現代主義強行分隔高雅和通俗文化的信念。弱勢文化本來就已經在主導的高雅文化的陰影之中求生存，由是，現代主義這種嚴格的區分對弱勢文化來說，並沒有多大意義。

總而言之，我認爲，從美國視角出發，一九六〇年代的後現代主義具有眞正的前衛派運動的某些特徵，即便一九六〇年代美國的政治情況與一九二〇年代早期柏林或莫斯科的情況截然不同，一九二〇年代正是前衛派和前衛政治之間微弱而短壽的聯盟形成的歷史時刻。藝術前衛派具有顛覆偶像崇拜的精神，思索著藝術在現代社會中的本體論狀態，試圖重鑄另一種生活，由於一系列的歷史原因，這些精神在一九六〇年代的歐洲早已消耗殆盡，但在同時代的美國文化中，卻仍然一息尚存。因此，從歐洲角度出發，這一切就如同歷史前衛派的最後一戰，而非所謂全新的前衛運動。此處，我想說明的是，一九六〇年代的美國後現代主義兩者兼具：既是美國的前衛派，又是國際前衛運動的最後一戰。而且，我認爲，這種現代性內部的非同時性（Ungleichzeitigkeiten），確實是文化史家應該加以研究的重要

問題，並把問題放在民族和地域文化和歷史的特殊脈絡中來加以考察。有一種觀點認爲，現代性文化的尖端在不同時空遊走，從十九世紀末二十世紀初的巴黎，經由一九二〇年代的莫斯科和柏林，直至一九四〇年代的紐約，總言之，現代性在根本上是國際性的。這種觀點是與現代藝術的目的論分不開的，其弦外之音是現代化意識形態。在我們後現代時代，正是這種目的論和現代化意識形態變得越來越問題重重，其問題之癥結也許不在於對過去事件缺乏描述力，而是在於其自詡的規範能力。

一九七〇和一九八〇年代的後現代主義

在某種程度上而言，以上我所測繪的其實是後現代的史前史。畢竟，一九六〇年代用以描繪藝術、建築和文學的語言仍大多來自前衛派和我所謂的現代化意識形態的修辭，而後現代主義這個術語直到一九七〇年代方才取得廣泛的流行性。但是，一九七〇年代的文化發展的確與先前迥然有別，值得分開討論。的確，主要的差別之一在於，前衛派修辭在一九七〇年代迅速消退，以至於唯自此刻始，我們方可以談論眞正的後現代和後前衛文化。甚至，如果說歷史學家有後見之明，選擇了後現代這一術語，我仍舊以爲，只有把一九五〇年代後期作爲測繪後現代的起點，方能眞正把握後現代主義觀念中的敵對和批判因素。如果我們僅關注一九七〇年代，那麼，我們很難理解後現代中的敵對特徵，因爲，後現代主義的發展軌跡恰恰在「一九六〇年代」和「一九七〇年代」的交界處形成一道關鍵的分水嶺。

　　到一九七〇年代中葉，前一個十年的某些基本假設或是消失不見了，或是發生了變化。所謂的「未來主義反叛」（費德勒語）已成昨日黃花。自從波普、搖滾和性前衛的前衛狀態逐漸被商業迴圈所消解，它們曾經所有的偶像破壞姿態似乎已精疲力竭。早期對技術、媒體和大眾文化所抱有的樂觀主義，越來越讓位給清醒而具批判力的審視：電視不再是萬靈藥，而成了污染。在一九七〇年代，水門事件的陰影和越戰所延長的怒火，燃油引起的恐慌和「羅馬俱樂部」（The Club of Rome）消極的預言，若想維持一九六〇年代的自信和熱情，的確艱難無比。反文化（counter-culture）、新左派和反戰運動越來越被貶斥為美國歷史幼稚的失常的發展。很明顯的，一九六〇年代已經成為過去。然而，試圖描繪正在湧現的文化場景，卻要困難得多。而且，與一九六〇年代的文化現象相比，後者顯然更加散亂無緒。我們也許可以這樣開始，首先得承認，一九六〇年代對盛期現代主義的規範化壓力的反抗是成功的。有人也許會說，太成功了。我們可以從風格的邏輯順序（波普、歐普、動力藝術〔Kinetic〕、極簡主義、觀念藝術）來討論一九六〇年代，或者沿用諸如藝術相較反藝術和非藝術的現代主義的術語，然而，在一九七〇年代，這些論述逐漸失去了成立的基礎。

　　一九七〇年代似乎目睹了更為廣泛的藝術實踐，這些藝術活動寄生在現代主義大廈的廢墟之上，蠶食其觀念，劫掠其詞彙，再充填一些從「前現代」和「非現代」文化以及當代大眾文化中隨手摘取的意象和主題。其實，現代主義風格並沒有遭以廢棄，但是，誠如最近一位藝術評論家所指出的，它繼續「在大眾文化

中享受著一種似死猶生的生命」，[26]例如在廣告領域、唱片封面
設計、傢俱和家居物品、科幻插圖、櫥窗設計，等等。若換一個
角度來看，那麼，我們也可以說，如今，現代主義和前衛派的所
有技術、形式和意象均被儲存在文化的記憶庫之中，以備隨時待
命而發。然而與此同時，這個文化的記憶庫也儲存了一切前現代
藝術，以及流行文化和現代大眾文化的種種類型、符碼和意象世
界。這些不斷擴大的用於資訊儲藏、加工和備用的儲存空間如何
影響了藝術家及其作品，仍有待於進一步的研究。但有一點是確
切無疑的：對於後現代藝術家或評論準則來說，曾經顯現於現代
主義經典論述之中的、將盛期現代主義與大眾文化分隔開來的大
分裂，已沒有什麼重要性可言了。

　　既然那些把高雅和低俗嚴格區分開的範疇規定已不再具有說
服力了，我們可以更好地理解導致這一分裂存在的政治壓力和歷
史偶然性。我以爲，大分裂的主要時期在於史達林和希特勒時
代，那時，極權主義控制威脅著所有的文化，從而導致出一系列
防範策略的產生，旨在保護整體意義上的高雅文化，並非僅僅是
現代主義。所以，如加塞特等保守派文化評論家認爲，高雅文化
需要得到保護，免受「大眾的反叛」。而左派批評家諸如阿多諾
則堅持，真正的藝術自身能夠抵禦資本主義文化工業的整合，他
把後者定義爲自上而下的文化整體管理（the total administration
of culture from above）。甚至現代主義的左派評論家代表盧卡
奇，他的盛期資本主義現實主義的理論，與日丹諾夫的社會主義
現實主義教條及其禁錮的檢查制度，是相悖的，而非同一的。

　　在西方各國，現代主義被奉爲二十世紀的典範，恰恰發生在

一九四〇和一九五〇年代的冷戰時期，這自然不是巧合。此處，我不想對現代主義偉大作品的功用作簡單的意識形態批判，從而將之簡化為冷戰文化策略的一種手腕。我想說明的是，希特勒、史達林和冷戰時期各自生產出特殊的現代主義論述，例如葛林伯格和阿多諾的論述，[27]其美學範疇就不能完全擺脫當時的時代壓力。這些評論家所宣導的現代主義邏輯被嚴格奉為此後藝術生產和批評的圭臬，正是在這個意義上，我認為，它們已經成為一種美學僵局。作為對此類教條的反抗，後現代的確開啓了新的方向和視野。在冷戰漸趨緩和的時代（the age of détent），「拙劣的」社會主義現實主義和自由世界的「高品質的」藝術之間的對抗開始喪失意識形態的動力，現代主義和大眾文化的關係，以及現實主義的問題，都可以等到重新審視，且無需限於僵化的評論術語。這個問題其實在一九六〇年代就已經得到提出，比如有關波普藝術和紀實文學的各種形式，但是，直到一九七〇年代，藝術家們方才大幅度地倚重流行或大眾文化的形式和類型，將它們與現代主義和／或前衛派的策略並置。表現此一趨勢的一個重要領域可見於德國新電影（New German Cinema），其中，尤其是法斯賓達的影片，其在美國的成功正可以在這個意義上加以理解。同樣絕非偶然的是，大眾文化的豐富性正是在此時得到了評論家的承認和闡釋，這些評論家正逐步走出現代主義的教條，後者把一切大眾文化斥為媚俗（Kitsch），心理退化和智力低下。把大眾文化和現代主義進行混合的實驗大有前景，而且生產出一九七〇年代一些最為成功和最具野心的藝術和文學作品。無須贅言，這些實驗同時也產生出美學失敗甚至慘敗，然而，現代主

義所生產的也不全是傑作。

　　尤其是藝術、寫作、電影和女性以及少數族裔藝術家的批
判——後者正逐步喚醒曾被埋葬和斫傷的傳統，這些實踐強調在
美學生產和體驗中開發性別和種族主體的各種形式，拒絕標準規
範的拘囿，從而爲盛期現代主義批判以及另類文化形式的出現增
添了一個全新的維度。於是，我們開始意識到，現代主義與非洲
和東方藝術之間的想像關係事實上問題重重，我們開始能夠重新
認識當代拉丁美洲作家，而不是簡單地把他們譽爲在巴黎學藝的
出色的現代主義者。女性批判從一系列不同的女性立場，爲現代
主義規範提供了一些新的視角。如果不爲某種女性主義本質主義
所累，後者是女性主義運動中頗成問題的一面，那麼，很明顯的
是，如果沒有女性主義批判的評論凝視，我們也許至今還意識不
到義大利未來主義、漩渦主義（Vorticism）、俄國建構主義、新
客觀主義或者超現實主義的男性中心主義及其執念；而弗萊塞爾
和巴赫曼的作品，芙烈達·卡蘿（Frida Kahlo）的繪畫大概仍舊
只有少部分專家才會知道。當然，這類新觀念可以從許多不同
途徑加以解釋，有關文學和藝術領域性別和性，男、女作家以及
男、女讀者和觀眾的討論，正方興未艾，它對一種現代主義的新
形象的暗示還未得到充分的展開。

　　從這些發展來看，頗讓人疑惑不解的是，女性主義批判迄今
遠離後現代主義論爭，而且，人們並不認爲後現代主義與女性所
關注的問題相關。但是，儘管只有男性評論家探究現代性和後現
代性的問題，這並不意味著此問題與女性無關。我以爲——此
處，我完全贊同歐文斯（Craig Owens）的觀點，[28]女性藝術、文

學和批判構成了一九七〇和一九八〇年代的後現代文化的重要組成部分，而且，提供了測量後現代文化活力和能量的尺規。文化領域湧現出的各種形式的「他者」具有社會重要性，事實上，上文提到的困惑正說明了，過去這些年出現的保守主義轉變確實與這些新事物的出現相關，後者被視爲對穩定和神聖的規範和傳統的威脅。當下可見的將一九五〇年代盛期現代主義搬演到一九八〇年代舞台上的努力，恰恰是這種保守主義轉變的一種表現。據此，在有關後現代的論證中，新保守主義的問題具有關鍵的政治意義。

哈伯瑪斯和新保守主義的問題

在歐洲和美國，新保守主義的上升伴隨著一九六〇年代的式微，不久，一種以後現代主義和新保守主義爲特徵的新的組合形式出現了。儘管左派批評家從沒有詳細探究過兩者之間的關係，卻認定兩者是相容的，甚至是同一的。他們認爲，後現代主義是一種贊同性藝術，可以與政治和文化新保守主義愉快地並存。左派直至現在也沒有把後現代問題當眞，[29]更別提那些學院或者博物館內部的傳統主義者了，對他們而言，自從現代主義的降臨，陽光底下就沒再出現過值得注意的新事物。左派對後現代主義的嘲弄，與對一九六〇年代的對抗文化衝動的傲慢的、教條式的批判，其實是一回事兒。畢竟，在一九七〇年代，對一九六〇年代的鞭笞正是左派的一種消遣活動，正如同對貝爾而言，這種鞭笞不啻爲一種福音。

　　毋庸置疑，一九七○年代歸屬於後現代主義旗幟之下的大都是贊同性的，而非批判性的，尤其是文學領域，其趨勢與其所大力撻伐的現代主義非常相近。然而，也並非所有的後現代都是贊同性的，把後現代主義概言爲資本主義文化式微的徵候，是一種簡單化的、非歷史的作法，與盧卡奇在一九三○年代對現代主義的批判相去不遠。難道我們眞的可能做出涇渭分明的判斷，把現代主義奉爲二十世紀「現實主義」[30]唯一有效的形式嗎？將現代主義奉爲適合於現代狀況的藝術，而同時把一切舊有的形容詞匯——低下、頹廢、病態——都留諸於後現代主義嗎？反諷的是，恰恰是那些堅持這種判斷的評論家頭一個站出來聲稱，現代主義早已具備這所有的一切特徵，所以，後現代主義實在沒有什麼新鮮玩意兒。

　　我卻認爲，如果我們不想用「好的」現代主義來對抗「壞的」後現代主義，以避免成爲後現代的盧卡奇，那麼，我們必須盡可能地把後現代從其所謂的與新保守主義的共謀中拯救出來。而且，我們應當考察，後現代主義是否蘊藏了生產矛盾，甚至批判和反抗的潛能。如果後現代的確是一種歷史和文化境況（不論是暫時的還是初期的），那麼，後現代主義內部必然存在著反抗性的文化實踐和策略。誠然，這種反抗性並非必然存在於後現代閃亮的表面，但是，也不必非得存在於某個眞正「進步」或正確「審美」之藝術的外部特區當中。正如馬克思對現代性文化所進行的分析是辯證的，即，它既帶來了進步，同時也造成了破壞，[31]我們對後現代性文化的審視也應該同時關注其所得與所失，希望與頹廢。而且，文化形式的進步與破壞、傳統與現代性之間的

關係，不再似馬克思當年初生的現代主義文化那般清晰可見，這也許正是後現代的特徵之一。

毋庸置疑，正是哈伯瑪斯的介入，才把後現代主義與新保守主義之間的關係問題提升至複雜的理論和歷史的層面。然而，反諷的是，哈伯瑪斯把後現代與種種形式的保守主義等同起來，此一論爭非但沒有對左派文化偏見形成挑戰，反而造成了強化的結果。哈伯瑪斯在一九八○年接受阿多諾獎時所發表的演講成為這次論爭的焦點。[32]其中，他同時批判了保守主義（無論是舊、新和年輕的保守主義）和後現代主義，指責兩者均未能解決後期資本主義的文化需求，或者現代主義的成功和失敗處。意味深長的是，在哈伯瑪斯的現代性觀念中——一種他希望加以繼續和完成的現代性——現代主義的虛無主義和無政府主義污點已然滌除乾淨，正如他的論敵李歐塔所為，[33]在李歐塔的美學（後）現代主義觀念中，任何承繼了十八世紀啟蒙運動的現代性特徵都被清洗一空，而後者恰恰為哈伯瑪斯的現代文化觀念奠定了基礎。此處，我不想再次重複哈伯瑪斯和李歐塔之間的理論分歧——馬丁・傑（Martin Jay）在其論文〈哈伯瑪斯和現代主義〉[34]中已有精采論述，我想論述的是哈伯瑪斯理論的德國脈絡，哈伯瑪斯本人對此僅稍作提及而已，因而，在美國論爭中更容易遭到遺忘。

哈伯瑪斯對後現代保守主義的攻訐正發生在一九七○年代中期政治秩序轉變（Tendenzwende）之後，其時，保守主義捲土重來，影響了西方數國。哈伯瑪斯可以援引美國新保守主義的論述，而無需說明，美國新保守主義的策略，如，重建文化霸權，清除一九六○年代對政治和文化生活的影響等等，與德意志聯邦

共和國的情形極其相似。但是，哈伯瑪斯論證的民族背景至少
具有同等重要性。一九七〇年代，哈伯瑪斯寫作的時候，德國
文化和政治生活的現代化進程似乎正走向了岔路，一九六八、
一九六九年所提供的烏托邦希望和實際承諾正遭受高度的幻滅。
面對逐日增長的犬儒主義，斯勞特戴克（Peter Sloterdijk）在其
書《犬儒理性批判》（*Kritik der zynishcen Vernunft*）中，把這種
犬儒主義精采地診斷與批判爲「錯誤的啓蒙意識」的形式[35]），
哈伯瑪斯試圖拯救啓蒙理性的解放潛能，對他而言，啓蒙理性
是政治民主的必要條件（sine qua non）。哈伯瑪斯爲交往理性
（communicative rationality）這一獨立觀念辯護，尤其以之對抗
那些用統治來消解理性的人，這些人堅信，放棄理性即能從統治
中解放出來。當然，哈伯瑪斯的批判社會理論的整體計畫所思考
的中心在於對啓蒙現代性的辯護，啓蒙現代性與文學評論家和藝
術史家所謂的美學現代主義是不同的。啓蒙現代性所反對的是政
治保守主義（新抑或舊），同時也反對後尼采唯美主義的文化非
理性，與阿多諾不同，哈伯瑪斯以爲，這種文化非理性體現在超
現實主義和其後出現的當代法國理論當中。對德國啓蒙運動的辯
護是一種對抗右翼反動的嘗試。

　　在一九七〇年代，哈伯瑪斯自然能夠注意到，德國的藝術和
文學已放棄了一九六〇年代旗幟鮮明的政治承諾，而在德國，
一九六〇年代常被描述爲「第二次啓蒙運動」；在文學和戲劇領
域，自傳和經驗寫作代替了前一個十年的記錄體實驗；政治詩歌
和藝術讓位於一種新的主體性，新的浪漫主義和新的神祕主義；
新一代的學生和年輕知識分子逐日厭倦於理論、左派政治和社會

科學，寧願對人種學和神化的啟示趨之若鶩。儘管哈伯瑪斯沒有直接討論一九七○年代的藝術和文學——唯一的例外是對魏斯晚期作品的探討，當然，魏斯晚期的作品本身即構成了例外——但如果我們假設說，他從政治轉向的角度解釋了這一文化轉變，倒也並不為過。哈伯瑪斯將傅柯和德希達分門別類為年輕保守主義者，也許，此舉不單單是對法國理論家，同時也是對德國文化發展的一種回應。以下的事實更為此假設增添了可信性，亦即，自一九七○年代末以來，在那些轉身脫離德國製造的批判理論的年輕一代中間，某些形式的法國理論之影響力頗大，其對柏林和法蘭克福的次文化的影響尤其不容小覷。

那麼，哈伯瑪斯只需邁出一小步，即可得出結論說，後現代、後前衛派藝術與保守主義的種種形式之間的確是太相宜了，而且，前者勢必會放棄現代性的解放計畫。然而對我而言，問題在於，一九七○年代的這些現象特徵——儘管它們有時顯得高度自我陶醉、自戀以及錯誤的即時性——是否也表現了一種對一九六○年代解放力量的深化和建設性的錯置。但是，我們即便並不贊同哈伯瑪斯有關現代性和現代主義的觀點，也能認識到，他的確提出了至關重要的問題，且同時避免了為現代性或後現代性做辯護或是一觸即發的論爭。

他提出的問題包括：後現代主義與現代主義之間的關係是什麼？在當代西方文化中，政治保守主義、文化折衷主義或者多元主義，傳統、現代性和反現代性之間究竟是何種關係？在何種程度上，一九七○年代的文化和社會構成了能被視為後現代的特徵？在何種程度上，後現代主義是對理性和啟蒙的反叛，這種反

叛在何時成爲反動——這一問題承載了近代德國歷史的沉重負荷？相比之下，美國學界對後現代主義的論述往往只著眼於美學風格或策略的問題；即便偶爾提及後工業社會的理論，也不過是爲了強調，任何形式的馬克思主義或新馬克思主義理論都早已過時了。在美國論爭中，我們大致可以分辨出三種立場。後現代主義被棄置爲贗品，現代主義方是普遍眞理，此爲一九五○年代的思想。或者，現代主義被斥爲菁英主義的，後現代主義則被譽爲平民主義的，此爲一九六○年代的觀點。再或者，「怎樣都行」（anything goes），這正是「怎樣都不行」在消費資本主義社會的犬儒版本，此爲貨眞價實的一九七○年代立場。但至少，這種觀念承認，舊時的二元論法已無甚意義了。無須贅言，以上三種觀點均未達到哈伯瑪斯探討的高度。

　　然而，儘管哈伯瑪斯提出的問題十分有意義，他所建議的一些答案卻存在可以質疑之處。他視傅柯和德希達爲年輕保守主義者，此舉馬上在後結構主義陣營招來戰火，後者以其人之道還制其人之身，痛斥哈氏爲保守主義者。這裡，論爭很快簡化爲一個愚蠢的問題：「鏡子，鏡子，我們中間誰最不是保守主義者？」雖然如此，奈格勒（Rainer Nägele）如是言道，「法蘭克福人和薯條」（Frankfurters and French fries）之間的戰爭頗有啓發性，因爲它強調了兩種基本不同的現代性。法國的現代性想像始自尼采和馬拉美，因而與文學批評所謂的現代主義十分接近。對法國人而言，現代性主要是——但絕非僅僅是——一個美學問題，其相關處在於，當語言和其他形式的再現遭受故意破壞時，所釋放出的種種能量。另一方面，對哈伯瑪斯來說，現代性可追溯至啓

蒙運動的最佳傳統，他試圖拯救之，並將其以新的形式重新銘寫入當下的哲學論述之中。在這一點上，哈伯瑪斯與上一代的法蘭克福學派批評人迥然不同，在《啓蒙的辯證》中，阿多諾和霍克海默所出的現代性，比諸哈伯瑪斯，似乎更靠近當代法國理論的敏感性。然而，儘管就對啓蒙的評價而言，阿多諾和霍克海默要比哈伯瑪斯消極得多[36]，他們仍然堅持理性和主體性的基本觀念，而這正是大多數法國理論所放棄的。在法國論述脈絡中，啓蒙似乎簡單地等同於恐怖和監禁的歷史，這一歷史從雅各賓黨人，經由黑格爾和馬克思的大敘述（métarécits），一直延續到蘇聯的古拉格（Gulag）。哈伯瑪斯拒絕這一觀點，認爲太過狹隘，而且具有政治危險性，我想他是對的。畢竟，奧斯威辛並非啓蒙理性過剩的結果——儘管其完美組織有如理性化的死亡工廠——而是暴力的反啓蒙和反現代性的產物，爲了其自身的目的，對現代性進行了毫無吝嗇的剝削。同時，哈伯瑪斯把法國後尼采現代性想像貶斥爲反現代，或者，後現代，這本身也暴露了一種狹隘的現代性想像，起碼就美學現代性而言是如此。

　　在哈伯瑪斯對法國後結構主義者的攻擊所造成的喧囂中，美國和歐洲的新保守主義者幾乎完全被遺忘了，但我想，我們至少應該了解一下新文化保守主義者到底是如何看待後現代主義的。答案其實很簡單，很直接：他們排斥後現代主義，認爲是危險的。聊舉二例：後現代主義的支持者常常引用丹尼爾‧貝爾有關後工業社會的書，視其爲社會學領域贊同後現代的明證，其實，這本書拒絕後現代主義，視其爲危險的通俗化的現代主義美學。貝爾的現代主義，其意旨僅僅在於美學愉悅、即時滿足和

體驗的強度，對他來說，這一切所宣導的是享樂主義和無政府狀態。我們很容易看出，這樣一種有關現代主義的偏見，在很大程度上是出於那些「可怕的」一九六〇年代的符咒，根本無法與卡夫卡、勳伯格或是艾略特的嚴苛的盛期現代主義加以調和。無論如何，在貝爾眼中，現代主義如同早期社會餘留下的化學殘質，與拉夫運河（Love Canal）不無相似之處，在一九六〇年代滲入到主流文化當中，其污染直抵其核心。最後，在《資本主義的文化矛盾》（*The Cultural Contradictions of Capitalism*）一書中，貝爾論述到，現代主義和後現代主義要一起為當代資本主義的危機負責。[37]貝爾——一個後現代主義者？在美學意義上，他絕對不是，因為他其實和哈伯瑪斯一樣，拒絕現代主義和後現代主義文化內部的虛無主義和唯美主義傾向。但是，在更廣泛的政治意義上，哈伯瑪斯也許是對的。因為貝爾對當代資本主義文化的批判，其動力來自對某種社會圖像的憧憬，在這種社會中，日常生活的價值和規範不再受美學現代主義的污染，在貝爾的理論框架中，這個社會也許可被稱為後現代社會。但是，任何把新保守主義視為反自由、反進步的後現代性的思考在此處都未免不切實際。只要想一想後現代主義這一術語的美學力場，那麼，任何新保守主義者都不會夢想把新保守主義計畫等同為後現代的。

相反，文化新保守主義者通常絕不會自詡為現代主義的保護人和支持者。由是，在《新標準》雜誌第一期的編輯手記以及其後一篇題為〈後現代：一九八〇年代的藝術和文化〉（"Postmodern: Art and Culture in the 1980s"）的文章中，[38]克雷默拒斥後現代，並懷舊地呼喚現代主義的品質標準，以之與後現

代相抗衡。雖說貝爾和克雷默有關現代主義的論述不盡相同,他二人對後現代主義的評價卻是一致的。在一九七〇年代的文化中,他們所看到的僅僅是品質的失落,想像的破滅,標準和價值的衰退,和虛無主義的勝利。但他們的思考議程並非藝術史,而是政治的。貝爾認為,後現代主義「通過打擊支撐此社會的動力和心理報償系統,削弱了社會結構本身。」[39]而克雷默則攻訐了文化的政治化,認為是一九七〇年代從一九六〇年代繼承下來的,是「對思想的潛藏的攻擊。」與魯迪·福克斯以及一九八二年的文獻展一樣,克雷默接著把藝術推回自主性和嚴肅性的壁櫃中,在那裡,藝術應支撐著真理的新標準。克雷默——一個後現代主義者?不是,哈伯瑪斯把後現代和新保守主義聯結起來,這看來是錯了。然而,情況還是比看上去要複雜得多。對哈伯瑪斯而言,現代性意味著批判、啓蒙和人類解放,他不願拋棄這一政治原動力,否則,左派政治就會永遠結束。與哈伯瑪斯相反,新保守主義撤退到有關標準和價值的既定傳統之中,而後者是不受批評和變化的影響的。對哈伯瑪斯而言,即便是克雷默對現代主義——一種剝落了反抗鋒芒的現代主義——的新保守主義辯護,也不得不顯得後現代,一種反現代意義上的後現代。這裡的問題並不在於現代主義的經典作品是不是偉大的藝術作品。只有傻瓜才會加以否認。但是,當這些作品的偉大之處被加以利用,被炮製為無可逾越的模範,用以窒息當代藝術的創造時,問題就真正浮現了。在這種情況之下,現代主義被壓榨為反現代的怨恨的工具,一種論述修辭,在古代與現代爭鋒的多次戰爭中,這已經具有很長的歷史了。

　　哈伯瑪斯唯一能夠得到新保守主義的讚譽之處，是他對傅柯和德希達的攻訐。然而，任何此類稱讚不免攜帶一個附加條款，即，傅柯或是德希達均與保守主義無關。但哈伯瑪斯把後現代主義問題與後結構主義聯繫起來，卻也有幾分道理。大致從一九七〇年代後期以來，有關美學後現代主義和後結構主義批評的論爭在美國相遇。新保守主義者對後結構主義和後現代主義毫不容情的敵意也許不能證明，但無疑說明了這一事實。於是，一九八四年二月號的《新標準》收錄了克雷默有關現代語言協會是年在紐約舉辦的百年紀念會的報告，報告的題目頗具爭議性，〈現代語言協會之百年愚昧〉（"The MLA Centennial Follies"）。論爭的主要目標正是法國後結構主義及其在美國的應用。但問題的關鍵並不在於會議某些論文品質的好壞。真正的問題仍是政治問題。解構、女性批評、馬克思主義批評，這些均被視為不受歡迎的異物，認為它們經由學院顛覆了美國的知識世界。閱讀克雷默，他的文化預言似乎近在眼前，而且，如果《新標準》不久即呼籲有關外國理論的輸入限額，也是無足為奇的。

　　那麼，對於一九七〇、一九八〇年代的後現代主義測繪，我們能夠從這些意識形態論戰中得出何種結論呢？首先，哈伯瑪斯有關保守主義和後現代主義合謀的觀點是既錯且對的，關鍵要看問題的重點是落在新保守主義有關後現代社會的政治想像——一個不受美學侵害，即，享樂主義、現代主義和後現代主義侵害的社會，還是落在美學後現代主義。再者，哈伯瑪斯和新保守主義者都認為，後現代主義與其說是風格問題，不如說是政治和文化的問題，這一觀點是正確的。第三，新保守主義者認為，一九六

〇年代和一九七〇年代的反抗式文化之間具有延續性，這也是對的。但是，他們執著地想要將一九六〇年代文化從史冊中清除出去，這一執念使他們無法看到一九七〇年代文化發展中新的和不同之處。第四，哈伯瑪斯和美國新保守主義者對後結構主義的攻訐提出了這樣一個問題，即，如何處理後結構主義和後現代主義之間意義深長的相互關聯，這一現象在美國要比在法國重要得多。為了解決這個問題，我接下來將討論一九七〇、一九八〇年代美國後現代主義的批判論述。

後結構主義：現代還是後現代？

新保守主義對後結構主義和後現代主義的敵意還不足以建立起兩者之間的重要聯繫；其實，在兩者之間建立起關聯，要比看上去難得多。當然，從一九七〇年代末期以來，我們看到在美國出現了一種共識，即，如果後現代主義代表藝術領域的當代「前衛」，那麼，後結構主義必然是「批判理論」領域中的前衛。[40]這種對比受到文本性和互文性理論和實踐的支持，這些理論和實踐模糊了文學和批評文本之間的疆界，因此，當代法國大思想家（maitres penseurs）的名諱經常出現在有關後現代的論述當中，也就不足為奇了。[41]從表面看起來，這一對比的確十分明顯。正如後現代藝術和文學替代了以往的現代主義而成為我們時代的主要潮流，後結構主義批評顯著地超越了其前輩新批評的信條。而且，正如新批評支持現代主義，後結構主義——作為一九七〇年代知識界最具活力的力量之一——也與自己時代的文學藝術，

即，後現代主義，結成聯盟。[42]其實，這種頗爲盛行的想法首先提醒我們，美國後現代主義依然生存在現代的陰影之下。因爲，把新批評和盛期現代主義奉爲規範或是教條，並沒有理論或歷史依據。批判和藝術論述同時形成，這同時性本身並不意味著兩者必定相互重疊，當然除非兩者之間的界線被故意抹去了，這正是現代主義和後現代主義文學以及後結構主義論述中的問題。

　　然而，不論後現代主義和後結構主義在美國存在著多少重合以及契合之處，它們仍絕非彼此等同，甚至不是同源的。一九七〇年代的理論論述已經對歐洲和美國許多藝術家的作品形成了深致的影響，對於這一點，我無可置疑。但我要質疑的是，這種影響在美國是如何被想當然地視作後現代，從而陷入了強調決裂和非延續性的批評論述的軌道。其實，無論在法國還是美國，後結構主義都十分接近於現代主義，其相近程度比後現代主義宣導者所預想的要大得多。新批評和後結構主義的批評論述之間（這一組關係僅在美國具有重要性，在法國並非如此）的確存在著區分，但這並不等於現代主義和後現代主義之間的差異。我將要論證，後結構主義主要是一種現代主義的以及關於現代主義的論述，[43]而且，如果我們想要在後結構主義中發現後現代主義，那麼，我們必須關注後結構主義的多種形式是如何開啓有關現代主義的新問題，並將現代主義重新寫入我們這個時代的論述形成當中。

　　那麼，讓我來仔細地闡述一下，後結構主義何以在相當的程度上能夠被理解爲一種現代主義的理論。這裡，我將集中討論與我此前有關一九六〇和一九七〇年代現代主義／後現代主義的論

述相關的一些問題，亦即，唯美主義和大眾文化，主體性和性別的問題。

如果我們承認，後現代是一種獨特的、與現代性迥然不同的歷史狀況，那麼，我們將驚奇地看到，後結構主義批評論述——它癡迷於書寫（écriture）與寫作（writing）以及寓言與修辭，並將革命與政治移植於美學領域——深深地植根於現代主義傳統之中，而這一傳統，至少在美國人眼中，正是後結構主義者所意圖超越的。我們會常常發現，美國的後結構主義作家和批評家極力推崇美學創新和實驗；誠然，他們籲求自我反思，然而，這種自我反思所針對的是文本，而非作者／主體；他們把生活、現實、歷史和社會從藝術作品及其接受當中清除出去，在文本性的原始觀念基礎上建構了一種新的自足性，一種新的爲藝術而藝術，他們堅信，這是一切政治承諾失敗後唯一的一種可能性。主體是由語言建構的，文本之外別無所有，這些觀點導致了對美學和語言的偏好，而唯美主義也一貫以此來爲其帝國主義的主張辯護。後現代主義所羅列的「不再可能」的名單（現實主義、表現、主體性、歷史，等等，都已不再可能），在現代主義中已屢見不鮮，兩者的確非常相似。

近來許多文章都對法國後結構主義的美國本土化提出了挑戰。[44]在移植美國的過程中，法國理論喪失了在法國本土的政治前衛性，但僅僅指出這一點是不夠的。事實上，甚至在法國本土，後結構主義的某些形式所具有的政治隱含仍在經受激烈的爭論和質疑。[45]從政治層面上對法國理論的消解，並非僅僅肇始於美國文學批評的機構壓力；後結構主義本身的唯美傾向促成了

其在美國的獨特的接受方式。因而，美國的文學系首選德希達和
後期巴特等政治性薄弱的法國理論，而非傅柯和布希亞，克莉斯
蒂娃和李歐塔等政治意味強烈的論述，這絕非偶然。然而，即便
在法國的政治意味和政治自覺性更為明晰的理論文字中，現代主
義唯美主義的傳統──經由對尼采高度選擇性的閱讀──仍強有
力地存在著，想要證明現代和後現代之間發生了極度的斷裂，幾
乎是不可能的。更為意味深長的是，儘管後結構主義的種種論述
彼此迥然不同，它們很少受過後現代藝術作品的影響。而且，它
們也幾乎從未論及後現代作品。這並未損及後結構理論的力量。
但如果打個同步口譯的比方，那麼，後結構主義的語言與後現代
的嘴唇和動作並未同步。毋庸置疑，批判理論的中心舞台為經典
現代主義者所占據：巴特文中的福樓拜、普魯斯特和巴塔耶；德
希達文中的尼采和海德格，馬拉美和亞陶；傅柯文中的尼采、瑪
格利特和巴塔耶；克莉斯蒂娃文中的馬拉美和洛特曼（Comte de
Lautréamont），喬伊斯和亞陶；拉岡（Jacques Lacan）文中的佛
洛依德；阿圖塞（Louis Althusser）和馬歇萊（Pierre Machery）
文中的布萊希特等等。敵人仍舊是現實主義和再現，大眾文化和
標準化，語法，交流，以及現代國家所謂全能的同化壓力。

　　我想我們不妨認為，與其說法國理論推衍了一種後現代理
論和當代文化理解，不如說它為我們提供了一種現代性考古
學，一種現代主義衰竭時期的現代主義理論。現代主義的創造
力似乎轉而流入了理論領域，並在後結構主義文本中達至充
分的自我意識──米涅瓦的貓頭鷹總是在黃昏起飛。無論在
心理分析還是歷史意義上，後結構主義都創造了一種以後延性

（nachträglichkeit）爲特徵的現代主義理論。雖說它與現代主義唯美主義傳統之間關係緊密，但針對現代主義，後結構主義做出了與新批評、阿多諾或者葛林伯格截然不同的解讀。這不再是「焦慮時期」的現代主義，不再是卡夫卡苦修式的、備受磨難的現代主義，一種否定性和異化的、曖昧和抽象的現代主義，一種完結的藝術作品的現代主義。後結構主義的現代主義充滿了輕佻的僭越，無限制地編織文本性，而且，無比自信地拒絕再現和現實，否定主體、歷史以及歷史的主體。這種現代主義武斷地棄絕在場（presence），不絕地讚美缺憾（lacks）和缺席（absences）、延置（deferrals）和痕跡（traces），後者生產出巴特所謂的「極樂」（jouissance），而非焦慮。[46]

　　但如果後結構主義可以被視爲披著理論外衣的現代主義幽靈（revenant），那麼，這正是其後現代之處。這種後現代主義並非在拒絕現代主義的過程中孕育而生，而是誕生於對現代主義的溫故而知新，而且，在許多時候，對現代主義的局限和流產的政治野心完全一目了然。現代主義的困境在於無法有效地批評資本主義現代性和現代化，於此，它有心無力。歷史前衛派的命運尤其證明了，現代藝術最終不得不退回到美學領域，即便在其超越了爲藝術而藝術的局限之處也是如此。後結構主義並不自詡爲超越語言遊戲、認識論和美學的批判，因此，至少它的姿態看上去是可信的和邏輯的。毫無疑問，後結構主義把藝術和文學從重重責任的壓力下——改變生活，改變社會，改變世界——解放出來，當年，歷史前衛派正是在這些責任積壓下覆舟的，在一九五〇和一九六〇年代的法國，這些責任依然存活在諸如沙特等人的

身上。如此看來，後結構主義似乎封緘了現代主義規畫的命運，現代主義一直心懷經由文化拯救現代生活的理想，即便當它僅限於美學領域時亦是如此。這樣的理想不再可能維繫，這或許就是後現代情境的核心，而且，這最終會促使後結構主義者爲二十世紀晚期挽救美學現代主義。當後結構主義在批判領域以最新的「前衛」面目出場時，一切就都不對勁兒了，在美國著作中常有這樣的情況發生。因爲後結構主義如此的自我理解，使它表現出一種目的論的色彩，而這正是它苦心加以批判的。

　　但即便後結構主義沒有儼然自詡爲學院前衛主義，我們仍然可以質疑，語言和文本性在理論層面的自我局限，是否正是後結構主義不得不付出的過高的代價；是否正是這一自我局限（及其一切後果）使得這一後結構主義式的現代主義顯得更像是以往唯美主義的萎縮，而非其創造性的轉型。我之所以用萎縮這個詞，是因爲十九世紀末二十世紀初歐洲唯美主義仍懷有希望，試圖建造一個美的領域，以抵禦資產階級日常生活的寡淡庸俗，這是一種人造天堂，對官方政治和其時德國所謂的好戰愛國主義（Hurrapatriotismus）持完全敵對的態度。然而，當資本本身通過設計、廣告和包裝把審美直接納入商品範疇時，在這樣的時代，唯美主義曾有的敵對作用就幾乎不再可能維繫了。在商品美學的時代，唯美主義不論是作爲反抗或是潛藏的策略，其自身也已變得可疑了。當每一條廣告都充斥著馴化後的前衛派和現代主義謀略，還堅持以爲，書寫（écriture）以及打破語言符號具有反抗作用，我認爲，這恰恰陷入了高估藝術對於社會的改變作用的泥淖，而這曾經是現代主義時期的特徵。當然了，除非書寫僅

僅被當作一種玻璃珠遊戲，處於快樂的、避世的，或者犬儒的與世隔絕當中，脫離那些新手所堅稱的現實。

讓我們看看晚期的羅蘭‧巴特。[47]對許多美國文學評論者來說，他的《文本的愉悅》（*The Pleasure of the Text*）已經成為後現代主要的，幾乎是經典的表述。這些評論者也許不願記得，二十年前，蘇珊‧桑塔格曾呼籲藝術的性感（an erotics of art），以代替學院闡釋呆板的、窒息的規程。無論巴特的「極樂」（jouissance）和桑塔格的性感（二者各自的敵人是新批評和結構主義的清規戒律）之間有何區別，桑塔格的姿態在當時是相對激進的，因為它堅持在場，堅持文化對象的感官體驗；也因為它反對而非合法化當時社會所採納的標準，這種標準的核心觀念是客觀性和距離，冷靜和諷刺；最後是因為，對於從高雅文化高高在上的天際線通往低俗和坎普文化的低地的飛行，它頒發了通行證。

而巴特則把自己安全地定位在高雅文化和現代主義標準之內，與反動的右派和枯燥的左派之間均保持距離，前者支持著反知（anti-intellectual）愉悅和反知主義（anti-intellectualism）愉悅，而後者則支持著知識、承諾和抗爭，蔑視享樂主義。正如巴特所言，左派似乎確實遺忘了馬克思和布萊希特的雪茄。[48]但不論雪茄是否是享樂主義可信的指稱物，巴特自己肯定是忘了布萊希特是如何經常和有意地深入大眾文化之中。巴特在「快樂」（plaisir）和「極樂」（jouissance）之間所做的非布萊希特式的區分——他同時甄別又拆解了這一甄別[49]——重申了現代主義美學和資本主義文化最古老的一個主題：低等的愉悅存在於

群氓之中，即，大眾文化；然後才有文本的愉悅的「新廚藝」（nouvelle cuisine），即「極樂」的「新廚藝」。巴特自己把「極樂」描述爲一種「精煉實踐」（a mandarin praxis），[50]一種有意識的退避，他用最簡化的方式把現代大眾文化描述爲小資產階級情調。因而，巴特對「極樂」的贊同依賴於他對有關大眾文化的傳統看法的接受，而這種看法是他所堅決反對的左派和右派幾十年以來共同擁有的。

　　這在《文本的愉悅》一書中變得更爲明顯，我們讀到：「大眾文化的雜種形勢是可恥的重複：內容、意識形態體系、矛盾的模糊──這些都在重複著，但表面形式卻繁複多樣：總是新書、新項目、新電影、新事物，卻總是相同的意義。」[51] 一九四〇年代的阿多諾完全可能逐字逐句地寫出同樣的文章。但是，我們都知道阿多諾經營的是現代主義而非後現代主義理論。或者，果眞如此嗎？基於後現代主義貪婪的折衷主義，把阿多諾和班雅明歸入後現代主義這一詞語產生之前的後現代主義者的範疇之中，這在近來頗爲流行──這眞可說是一種不帶任何歷史意識的批評文本書寫。然而，如果想一想巴特的一些基本觀點與現代主義美學是如此相近，那麼，上述假設卻也有幾分可信度。但如果這樣，我們要談的也許不再是後現代主義，而應該單獨考慮巴特的著述：這是一種點石成金的現代主義理論，成功地將一九六八年之後的政治幻滅轉變爲美學「極樂」。批判理論的憂鬱科學從而奇蹟般地變形爲新的「快樂的科學」，本質上卻依然是現代主義文學的理論。

　　巴特和他的美國追隨者們表面上拒絕否定性這一現代主義

概念,並替之以玩樂、狂喜和「極樂」,亦即一種批判形式的肯定。但是,他在現代主義的,「作者式」(writerly)文本所提供的「極樂」和「滿足、填充和提供安樂的文本」[52]所帶來的「快樂」(plaisir)之間做出區別,這種區別所重申的正是高雅/低俗文化的分隔,以及古典現代主義的同一套基本價值觀。阿多諾美學的否定性前提在於,它意識到現代大眾文化在精神和感官上的墮落,並對通過這種墮落來實現自我再生產的社會持有無情的敵意。巴特的「極樂」在美國合適地應用的前提則在於忽視這些問題,享受書寫者鑑賞和文本翻新的快感,這與一九八四年的雅痞不無相同。這也許正是巴特打動了雷根時代美國學院的一個原因,他最終放棄了以往的激進主義,轉向生活、赦免和文本的精緻快感,[53]從而成為美國學院的寵兒。然而,從焦慮和異化一個筋斗翻向「極樂」的狂喜,這並沒有解決否定性現代主義理論的問題。這樣的飛躍銳減了表達在現代主義藝術和文學之中的現代性的痛苦經驗;它依然滯留在現代主義典範之內,只不過將其反轉過來而已;而對於後現代的問題,它幾乎沒有做出任何說明。

正如巴特在「快樂」和「極樂」,以及讀者式(readerly)文本和作者式文本之間作出的理論區分依然停留在現代主義美學的軌道之內,後結構主義有關作者和主體性的看法同樣重申了現代主義相同的觀念。在這裡,我只需簡短地做些說明。

在討論福樓拜和作者式文本,亦即,現代主義文本時,巴特寫道,「他(福樓拜)從未停止遊戲符號(或哪怕停止一部分),所以(無可置疑的,這正是寫作的證明),我們永遠不知

道他是否能爲他所寫的負責（在他的語言背後，是否存在一個主
體）；因爲寫作本身（這一勞動的意義）正是爲了阻止回答這樣
一個問題『誰在說話？』」[54]一種相似的對作者主體的否定支撐
著傅柯的論述分析。於是，傅柯如此結束他著名的文章〈作者是
什麼？〉（"What Is an Author?"），他反問道，「誰在說話，這
重要嗎？」傅柯的「無異的抱怨」[55]（murmur of indifference）同
時涉及到寫作和說話的兩個主體，而這一論述更強有力地推出
其從結構主義繼承而來的反人文主義的假設，即，「主體的死
亡」。然而，這一切僅僅不過是進一步發展了現代主義對傳統唯
心主義和浪漫主義有關作者和本眞性、原創性和目的性、自我主
體性和個人認同的概念的批判。更爲重要的是，我以爲，經歷了
現代主義煉獄的後現代應該提出新的問題。「主體／作者的死
亡」難道不是僅僅反轉了藝術家天才論的觀點嗎（不管此種觀點
是爲了市場利益，還是眞心信奉，或僅僅出於習慣）？資本主義
現代化本身難道不已將資產階級主體性和作者擊爲碎片？因而，
在這個時代還在攻訐這些概念豈難道不是一種唐吉訶德式的行
爲？而且，當後結構主義簡單地一概否定主體時，它難道不是失
去了發展另類的、不同的主體性概念的機會，從而與挑戰「主體
意識形態」（男性的、白人的、中產階級的主體）失之交臂？

　　到了一九八四年，拒絕「誰在書寫？」或，「誰在說話？」
這類問題的合理性不再是激進的了。這只不過是在美學和理論的
層面上複製作爲交換關係體系的資本主義在日常生活中的有意作
爲罷了，即，在建構主體的過程中否定主體。於是，後結構主義
批判了資本主義文化的表象——大寫的個人主義，卻忽略了它的

本質。與現代主義一樣，後結構主義總是與現代化的實際過程同步，而非相反的。

後現代主義者們意識到這一僵局。對於現代主義有關主體死亡的祈禱，他們發展新的理論和新的論述、書寫和實踐主體的方式，以之與其相抗衡。[56]符號、文本、意象以及其他文化物事如何建構主體性，這越來越被作爲歷史問題加以提出。提出主體性的問題不再帶有污點，唯恐落入資產階級或小資產階級意識形態的陷阱；主體性論述得以從資本主義個人主義中釋放出來。主體性和作者權威的問題在後現代文本中捲土重來，這自然不是偶然的。誰在說話或書寫，這畢竟是重要的。

概言之，我們面臨著一個悖論，即，一套一九六〇年代在法國發展起來的有關現代主義和現代性的理論在美國被視爲後現代理論的代表。在某種程度上而言，這種發展是完全符合邏輯的。後結構主義對現代主義進行的閱讀之新以及啓發意義，使得這些閱讀本身在一定程度上可被視爲超越了以往人們所理解的現代主義；由是，美國的後結構主義批評屈從於後現代的實實在在的壓力。但我們必須堅持後結構主義和後現代的基本不同，反對把兩者簡單地混爲一談。在美國，同樣的，後結構主義提供的是現代主義理論，而非後現代理論。

至於那些法國理論家們，他們極少談後現代。我們必須記住，李歐塔的《後現代境況》是一個特例，而非普遍情況。[57]法國知識分子所分析和思考的是現代主義文本和現代性。如果說他們也談到後現代，諸如李歐塔和克莉斯蒂娃，[58]那麼，話題是被他們的美國朋友們促發的，而且，討論總是立即回轉到現代主

義美學的問題。對於克莉斯蒂娃來說，後現代的問題意味著，在二十世紀，書寫如何成爲可能，我們又如何談論這種書寫。她接著談到，後現代主義指的是「這樣一種文學，這種文學的書寫或多或少有意識地去擴展可指物（the signifiable），從而擴展人類領域。」[59]基於巴塔耶的「作爲極限經驗的書寫」（writing-as-experience of limits）的觀念，她把自馬拉美和喬伊斯、亞陶和巴羅斯以來的主要寫作視爲「對一種典型的想像關係，即，與母親的關係的探索，而探索採取的途徑則是這種關係最極端和最具問題的角度，即，語言。」[60]克莉斯蒂娃對現代主義文學的思考所採用的方法極富啓發性，充滿新的創意，而且，這種方法自詡爲一種政治介入。但就有關思考現代性和後現代性的差別而言，它並未帶來多少成果。因而，毫不奇怪的，克莉斯蒂娃與巴特以及經典現代主義理論家一樣，對媒體充滿嫌惡，她認爲，媒體的作用在於將所有符號系統集體化，從而促成當代社會的一體化趨勢。

　　李歐塔是個政治思想者，這一點他與克莉斯蒂娃一樣，而與結構主義者不同。在〈回答這個問題：什麼是後現代主義？〉（"Answering the Question: What is Postmodernism?"）一文中，他把後現代定義爲現代內部重現的一個階段。借助於康德關於崇高（sublime）的概念，他發展了有關不可再現（nonrepresentable）的理論，這正是現代藝術和文學的主要特徵。他最大的興趣在於拒絕再現，後者與恐怖和集權主義聯繫在一起；而他最高的要求在於藝術的極端實驗主義。乍看上去，對康德的回歸似乎是令人信服的，因爲康德的自足美學和「公正的愉悅」的觀念是現代

主義美學的源泉，並構成了社會領域劃分的關鍵，在從韋伯到
哈伯瑪斯的社會理論中，這一劃分至關重要。然而，對康德關
於崇高概念的回歸卻遺忘了一個事實，即，十八世紀對世界和
宇宙的癡迷恰恰表現了對整體性（totality）和再現的欲望，而這
正是李歐塔所厭惡的，也是他在哈伯瑪斯的著作中不斷加以批判
的。[61]也許李歐塔的文章所透露的比他想要表達的還要豐富。如
果說，從歷史角度來看，崇高這個概念潛藏著對整體性的祕密欲
望，那麼，也許李歐塔的崇高可以被解讀為一種嘗試，目的在於
通過融和美學領域和其他一切的生活領域，達到美學領域的整體
化，從而消解美學領域和生活世界之間的差別，而康德畢竟是
堅持這些差別的。德國的現代先驅，耶拿浪漫派，正是在拒絕崇
高的基礎上建構出他們斷簡殘篇的美學策略，無論如何，這絕非
湊巧。對他們而言，崇高僅僅象徵著資產階級對貴族集權文化的
虛偽屈從。即便在今天，崇高這個概念仍未失去與恐怖的聯繫，
在李歐塔的閱讀中，崇高是反對恐怖的。試想，還能有什麼比核
屠浩劫（nuclear holocaust）更崇高，更無法再現的？核彈正是
絕對崇高的象徵。但是，姑且不論崇高是否是理論化當代藝術和
文學的恰當的美學範疇，有一點是毋庸置疑的，即，在李歐塔的
文章中，後現代並沒有被當作與現代主義不同的一種美學現象。
李歐塔在《後現代境況》中所提出的歷史區隔存在於解放大敘事
（métarécits）（法國啟蒙現代性傳統）及整體性（德國黑格爾
／馬克思傳統）與現代主義語言遊戲的實驗論述之間。啟蒙現代
性及其設想的後果被作為審美現代主義的反面。這其中的反諷卻
在於，如詹明信所指出的，[62]李歐塔對激進實驗主義的承諾在政

治上「與盛期現代主義的革命本質這一觀念十分相近，而這個觀念正是哈伯瑪斯忠誠地從法蘭克福學派繼承下來的。」

　　法國人拒絕承認後現代問題是二十世紀晚期獨特的歷史問題，這無疑有其歷史和知識傳統的原因。同時，法國人對現代主義的重新解讀受到一九六○、一九七○年代的壓力的影響，這也就發生了許多對我們自己時代的文化至關重要的問題。但是，法國理論所做的還遠不夠理解今日湧現的後現代文化，而且，面對當今許多有意義的藝術實踐，它卻閉口不談，或者漠不關心。一九六○、一九七○年代的法國理論向我們提供了絢爛的焰火，照亮了現代主義的一個重要部分，然而，這光亮卻僅僅發生在塵埃落定之後。這一點，傅柯也意識到了。在一九七○年代末，他批判了自己早期對語言和認識論的癡迷，視之爲前一個十年的有局限的工作：「我們在一九六○年代苦心經營的書寫理論無疑只是譜寫了一支天鵝之歌。」[63]的確，這是現代主義的天鵝之歌；但即便如此，這本身即已構成了後現代的一個瞬間。傅柯把一九六○年代的知識運動視爲一曲輓歌，而一九七○年代的美國卻將這次知識運動作爲最新的前衛派重新加以書寫，我以爲，傅柯的見解要比美國同仁們更近於事實。

後現代主義，你往何處去？

　　一九七○年代的文化歷史尚待書寫，藝術、文學、舞蹈、戲劇、建築、電影、影像和音樂等領域出現的後現代主義必須各自得到深入的討論。如何將近來的一些文化和政治變化與後現代主

義聯繫起來，我將試圖爲此提供一個理論框架。我以爲，這些變化已經超出了「現代主義／前衛派」的理論場域，迄今爲止，卻幾乎從未成爲後現代爭論的話題。[64]

　　我認爲，我們不能把當代藝術——我指的是最廣泛意義上的當代藝術，不論他們自稱爲後現代，或是拒斥這一稱呼——視爲現代主義和前衛派運動的又一波餘緒，後者起始於一八五〇、一八六〇年代的巴黎，直至一九六〇年代，一直堅持著文化進步和前衛的精神。在這個層面上，後現代主義不能僅僅被視作現代主義的續曲，視作現代主義永無休止的自我反叛的最新一幕。我們時代的後現代感受力與現代主義和前衛派都不同，這恰恰因爲後現代把文化傳統作爲根本的美學和政治問題提了出來。這種提問並不總是成功的，而且時常帶有自利的私心。但我想強調的則是，當代後現代主義在一個充滿張力的場域中運作，這些張力存在於傳統和創新、保存和更新、大眾文化和高雅藝術之間，而且，創新、更新和高雅藝術相比於傳統、保存和大眾文化，不再自動占有優勢。我們不再能夠用諸如進步／反動、左／右、現代／過去、現代主義／現實主義、抽象／再現或前衛／媚俗這些範疇來理解這個張力的場域。類似這些二元對立的範疇曾經是經典現代主義敘述中的重要組成部分，而今卻已分崩離析了，這正是我試圖描述的變化之一。我也可以用以下術語來描述這個變化：現代主義和前衛派總是與社會和工業現代化緊密地聯繫在一起。前者被視爲後者的反抗文化，然而，前者卻從後者引發的危機中汲取自己的能量，這一點與愛倫坡的「人群中的人」不無相似之處。現代化——這是放諸四海皆準的信念，哪怕現代化這個詞

並沒有被掛在嘴邊——必須被經歷。在另一方面，現代是一場波及世界的戲劇，它在歐美的舞台上演，神祕的現代人是劇中的英雄，現代藝術則是驅動力，一切正如聖西門在一八二五年所預見到的。現代性及藝術作爲社會變化動力（或者說，對意想不到的變化的抵抗）的這種英雄景象已成昨日黃花，雖然值得尊重，卻跟不上當下的時代觸覺，也許，與日俱現的末日感可被當作現代主義英雄主義的反面。

　　從這個角度來看，在其最深層，後現代主義並不代表現代主義文化永久的潮起潮落和衰竭更新的迴圈中的又一次危機，而是代表了現代主義文化本身的一種新型的危機。當然了，這種觀點在過去也曾出現過，法西斯主義的確是現代主義文化的一場災難深重的危機。但法西斯主義從來不是他自詡的現代性的另類，而我們今天的狀況也與劫難重重的威瑪共和時期截然不同。到了一九七〇年代，現代主義、現代性和現代化的歷史局限性才進入人們關注的焦點。我們並非注定得完成現代性的規畫（哈伯瑪斯的術語），或陷入非理性或末日的瘋狂，藝術並非注定得追求某種抽象的、非再現的和崇高的目的——這一切新的認識爲今天的創造力開啓了許多新的可能性。而且在某種程度上，也改變了我們有關現代主義的看法。我們不再把現代主義當作歷史的單行道，通往某個想像的目標，其基礎是排斥許多其他的可能。我們開始探索現代主義的矛盾與歷史偶然性（contingencies），它的張力與發生在其內部的對其「向前」運動的抗爭。後現代主義絕非旨在消滅現代主義。相反，它爲理解現代主義提供了新的途徑，並使用和接納了許多現代主義的美學策略和技巧，使它們在

新的情境中發揮功用。但眞正過時的是一些現代主義的解讀方式，不論這些方式如何崇高，其基礎是有關進步和現代化的目的論觀念。反諷的是，恰恰是這些簡化式的觀念爲現代主義的棄絕奠定了基石，這次棄絕的名字正是後現代。有些評論者以爲，這部或那部小說跟不上最新的敘述技巧，是落後的，過時的，因而是沒有意義的。面對這樣的評論者，後現代主義者拒絕了現代主義，這麼做是正確的。但是，這種拒絕所針對的僅僅是現代主義內部一種狹隘的教條趨勢，而非現代主義本身。在某種程度上，現代主義和後現代主義的故事就象刺蝟和兔子的故事：兔子贏不了，因爲刺蝟總是不只一個。但兔子仍然跑得比刺蝟快⋯⋯

　　現代主義的危機絕非僅僅是其內部將其禁錮在現代化意識形態上的一些趨勢的危機。在晚期資本主義時代，藝術與社會之間的關係出現了新的危機。現代主義和前衛派爲藝術提供了社會變化過程中一個優越的地位。甚至唯美主義對社會變化的退避三舍依然滯留著，只不過以否認現狀和建構唯美的人造天堂的方式出現。當社會變化顯得無可理解，或者，變得不如人願，藝術仍舊被首選爲唯一眞實的批判和反抗的聲音，即便在藝術自我鎖閉的時候。盛期現代主義的經典論述證明了這一點。承認這些都只是英雄式的幻想——也許，這些幻想是必要的，使藝術得以在其抗爭資本主義社會的過程中維繫尊嚴——並不等於否定藝術在社會生活中的重要性。

　　然而，現代主義對大眾社會和大眾文化的摒棄，以及前衛派對高雅藝術的攻訐，視其爲文化霸權的支撐體系，總是在高雅藝術自身的基座上進行的。當然，一九二〇年代，當前衛派無法爲

藝術在社會生活中創造一個更爲廣泛的空間，這也成了前衛派失敗後的安身立命之處。如果我們今天繼續要求高雅藝術離開這個基座，到別處（無論在何處）安身，那我們所做的，只是在以過去的術語提問。高雅藝術和高雅文化的基座不再占有從前那般優越的空間了，正如以往在此基座上樹立紀念碑的階級內聚力已不過是過往雲煙。近來在西方一些國家中，保守派試圖重新恢復從柏拉圖經由亞當·斯密（Adam Smith）直至盛期現代主義的西方文明經典的尊嚴，把學生們送回根本之地，這些努力恰恰證明了以上論點。我的意思並不在於，高雅藝術的基座已經消失了。它當然依舊存在，但已與昔日不同了。自從一九六〇年代以來，藝術活動變得越來越分散，難以納入安全的範疇，或者安居諸如學院、博物館甚至著名畫廊網路等穩定的機構當中。對某些人而言，文化藝術實踐活動的這種分散性會引起一種失落和迷亂感；另一些人則以爲這是一種新的自由，一種文化解放。兩者均有其正確之處，但我們應該承認，有關現代主義同一的、專屬的和整體化的敘述喪失了霸權地位，這並非近來的理論或者批判論述所造成的。我們之所以能夠超越一種狹隘的現代主義圖像，獲得新的觀看現代主義的方式，是那些藝術家、作家、電影製作者、建築家和表演者的活動所促成的。

在政治意義上，現代主義／現代性／前衛派的三重教條的消失可以與「他者性」（otherness）問題的出現聯繫起來，這個問題已經在社會政治以及文化領域儼然登場了。他者性具有多種不同的表現形式，主體性、性別和性取向、種族和階級、時間的非同步性和空間地理定位和錯位，等等等等，不一而足，恕我在此

無法細述箇中變幻。但我要至少談談近來的四種現象，我認爲，這四種現象是後現代文化的重要組成部分，在今後仍將如此。

無論啓蒙現代性文化具有何等高貴的希望，取得了何等成就，我們逐漸認識到，這種文化一直是帝國主義內部和外部的文化，阿多諾和霍克海默在一九四〇年代就已經達成了這個看法，而且，我們反抗現代化蔓延的祖先們對此見解也並不陌生。這種帝國主義在內部和外部，宏觀和微觀層面上進行著，如今，在政治、經濟和文化領域，開始遭到挑戰。這些挑戰是否能夠把我們帶入一個更適合居住、更少暴力和更爲民主的世界，結果尚未可知，我們也大可對此保持懷疑。但是，無論是啓蒙犬儒主義，還是對和平和自然的狂熱，均不足以提供合適的答案。

女性運動爲社會結構和文化態度帶來了一些重要的變化，這一運動必須得到支持，即便面臨美國近年來男子氣慨（machismo）奇怪的復活高潮。直接的和間接的，女性運動使婦女在藝術、文學、電影和評論界以自信和創造性的力量湧現出來。我們現今就性別和性取向、閱讀和書寫、主體性和表述、聲音和表演所提出的問題，在在現出女性主義的影響，即便許多活動發生在女性運動的邊緣，甚至發生在其外。女性評論者們爲現代主義歷史的改寫做出了重要的貢獻，不僅僅是因爲她們發現了被遺忘的藝術家，更在於她們用新的方式探討男性現代主義者。我們也可以把「新法國女性主義者」，以及她們對現代主義寫作中的女性問題所進行的理論化，視爲這次女性運動的一部分，儘管她們時常堅持與美國式的女性主義保持論戰的距離。[65]

在一九七〇年代，生態和環境問題從政治政策深化到對現代

性和現代化的廣泛批判，在政治和文化層面上，這個趨勢在西德
要比在美國強勁得多。一種新的生態意識不僅出現在歐洲政治和
地區亞文化、另類生活方式和新的社會運動之中，而且，它以多
種方式影響著藝術和文學：波依斯的作品，一些地景藝術規畫，
克里斯托（Christo）在加州創造的奔跑的柵欄，新的自然詩，對
地域傳統和方言的回歸等等。正是由於不斷增強的生態敏感性，
現代主義的某些形式和技術現代化之間的聯繫才得到批判的審
視。

　　人們越來越強烈地意識到，必須以其他的方式來遭遇那些非
歐洲、非西方的他者文化，不再是征服或統治，這一點，呂格爾
（Paul Ricoeur）在二十多年前就已經提出來了。對於「東方」
和「原始」的色慾的、審美的迷戀──這是包括現代主義在內的
西方文化重要的組成部分──是應該加以質疑的。這種強烈的意
識應該被轉譯爲與現代主義不同的知識著作，後者總是自信滿懷
地以爲站在時代前端，能夠爲他人代言。我們限於自身的文化和
傳統之中，雖意識到其局限卻無以自拔，傅柯把地方的和專門的
知識分子放在現代性「普遍的」知識分子的對立面，此一觀點也
許可爲我們在困境中指明一條出路。

　　概言之，十分明顯的，從這些政治、社會和文化情境中湧現
出的後現代主義文化必定是抵抗性的後現代主義，包括對那種
「怎樣都行」的輕率的後現代主義的抵抗。抵抗必須是具體的，
視它所進行的文化場域的具體情境而定。它既不能簡單地被定
義爲阿多諾式的否定性或非認同性，也無法納入一種整合性的
規畫。同時，抵抗（resistance）這個概念本身也有問題，因爲它

是贊同（affirmation）的直接對立面。畢竟，我們可以看到贊同形式的抵抗和抵抗形式的贊同。然而這也許更是語義的問題，而非實踐的問題。我們不應就此停止作判斷。這種抵抗如何表述在藝術作品當中，方能既滿足政治需要又滿足美學需要，既滿足製作者的需要又滿足接受者的需要，沒有人能為此開列處方。它必將經歷種種嘗試、錯誤和爭論。但是，這是我們放棄政治和美學徒勞的二分法的時候了，這種二分法統治現代主義論述太久太久了，就連後結構主義內部的美學趨勢也不能例外。問題並不在於消滅政治和美學、歷史和文本以及介入和藝術使命之間的有意義的張力。問題在於加強這一張力，重新發現它，把它帶回藝術和批判的焦點。不論後現代主義有多少麻煩，後現代的圖像包圍著我們。它同時框限了、也打開了我們的視野。它是我們的問題和我們的希望。

現代主義地理學與全球化世界[1]

——紀念艾德華‧薩依德

一、歐洲現代主義

　　古典現代主義地理學的決定因素是大都會及其所生成的文化實驗與文化反叛：波特萊爾的巴黎，杜思妥耶夫斯基或者曼傑利斯塔姆（Mandelstam）的聖彼得堡，勳伯格、佛洛依德和維根斯坦的維也納，卡夫卡的布拉格，喬伊斯的都柏林，未來主義派的羅馬，伍爾芙的倫敦，蘇黎世與達達主義，慕尼克與藍騎士社（*der blaue Reiter*），布萊希特的柏林，德布林（Alfred Döblin）與包浩斯，特雷季亞科夫（Sergey Tretyakov）的莫斯科，立體主義與超現實主義的巴黎，多斯‧帕索斯的曼哈頓。這份清單當然是標準的歐洲大陸版及若干盎格魯支脈，但它遺忘了二十世紀二〇年代發生在上海或聖保羅的現代主義，遺忘了波赫士（Jorge Luis Borges）的布宜諾賽利斯，賽薩爾（Aimé Césaire）的加勒比海，芙烈達‧卡蘿、利維拉（Diego Rivera）與希克羅斯（Alfaro Siqueiros）的墨西哥城。它忽視了亞洲、非洲、拉丁美洲的殖民與後殖民國家裡面，大都會／宗主國文化被

翻譯、挪用以及創造性類比的諸種方式。現代主義以最饒富趣味的方式，穿越了帝國與後帝國文化，殖民與去殖民文化。殖民地藝術家與知識分子往往在遭遇了宗主國現代主義文化之後，激發了自身尋求獨立和解放的欲望。而歐洲藝術家對殖民地世界回訪式的但不對稱的遭遇，也滋養了他們對循規蹈矩的資產階級文化傳統的對抗與反叛。因而，在殖民地，歐洲現代主義的反叛精神顯現出迥然不同的政治意義，同時也促成了與殖民經驗與主體相應和的文學與再現策略。在殖民與後殖民現代性中，作爲歐洲現代主義核心的主體與再現危機以極其不同的方式表現出來。隨著後殖民研究的興起，以及對文化全球化（cultural globalization）譜系的重新關注，上述種種的另類現代主義地理學已然強有力地浮出了歷史地表。

此類地理學也受到其時間維度的影響。雖然在藝術領域，人們一般認爲國際現代主義始自十九世紀中葉而止於二十世紀中期，但是，在這一時間框架當中，存在著重要的時間與空間變體。在歐洲大陸，不同民族的文化並非同步發展（法國現代主義早於德國現代主義），而且，不同的藝術種類以不同的順序轉入現代主義（現代主義繪畫和小說發軔於法國，在德國首當其衝的是現代主義音樂和哲學，而現代主義建築在任何地域都姍姍來遲）。這種不平等發展（借用馬克思的術語），取決於各民族傳統的性質，同時也反映了城市化與工業化的不同階段。此外，歐洲現代主義各派之間在政治上也存在極大的分野：第二次世界大戰之前存在著法西斯現代主義，在義大利尤爲如此，在蘇聯官方文化的邊緣存在著共產主義現代主義，一九三〇年代中期納

入共產國際（the Comintern）人民戰線的自由現代主義。不過，與二戰之後的時期相比，十九世紀後期到二十世紀一九三〇年代之間的現代主義的確有其共同特徵。詹明信與佩里‧安德森（Perry Anderson）等評論家指出，現代主義在俄國、德國、法國和義大利的興起，取決於以下因素：這些國家曾經同時存在舊制度（ancien régime）及貴族菁英；這些國家藝術領域中都存在著高度組織化的學院體制，正渴求分裂重組；攝影、電影、無線電等新技術的興起；最後一個因素是美學革命與政治革命之間千絲萬縷的瓜葛，十月革命之後尤其如此。在這幾十年間，大都會還只是一方現代化孤島，孤零零地屹立在被傳統鄉村與小鎮生活所主導的民族文化中間。換言之，歐洲氣勢磅礴的現代主義必須被置回到一個尚未充分現代化的世界的門檻上，在那個世界裡，新與舊的猛烈衝撞激發出沛然的創造力，直到很晚之後，這種創造力才被視爲「現代主義」。如果轉型是促使歐洲現代主義興起的能動條件，那麼下面兩點也十分重要：（一）向現代世界的轉型，這也正是殖民地生活的特徵，不管這些轉型有多麼的不同；（二）轉型成爲一個核心修辭（trope），促進並組織了二戰後的後殖民化（postcoloniality）進程。但在北大西洋冷戰文化當中，一九四五年之後的現代主義卻發生在全面現代化的消費社會中，從而大量失去了早期的創造力。的確，現代主義作爲一種對抗文化（屈林語）必須放在「另類現代性」的脈絡中來討論，其中，多元現代主義及其不同軌跡錯綜複雜地相互糾結。

二、另類現代性

　　二十世紀八十年代中期，北美後現代主義欣快症曾一度達到高潮。但在隨後數十年中，我們目睹了人文與社會科學領域有關現代性的令人意外的又一次爭論熱潮。曾一度被打入學術檔案冷宮的現代性，此番捲土重來。詹明信將這種回潮斥爲一場倒退，我卻不這麼認爲。相反，我視之爲一股吹拂人文社科領域的清新空氣，驅散了後現代的迷霧。[2] 太長時間以來，一種單向度的後現代觀念將啓蒙現代性理解爲西方世界揮之不去的原罪。要超越這種簡單化的觀點，並不意味著我們要重返某種現代化必勝信念。把「現代性」看作是一種「北大西洋的普遍性」（特魯洛〔Michel-Rolph Trouillot〕語）是有問題的，我們必須意識到這一點。而與此同時，我們也必須認識到現代性論述的回歸捕捉到了全球化辯證法的某些東西。與帝國古典時代的現代性相仿，全球化辯證法也混合了破壞與創造，而且近年來，此辯證法的雙重邏輯變得更加顯著。[3]

　　無論過去還是現在，現代性從來不是單一的。後殖民研究與人類學的討論強調各種另類現代性。這一新敘事促使我們反觀現代主義的多種形式，而歐美經典規範向來排斥這些變體，視其爲衍生的，模仿的，因此不是眞正的現代主義。當我們認識到，殖民主義與征服（conquest）是現代性與美學現代主義得以發生的可能性條件，對另類現代性的關注就更爲恰當了。切中肯綮的例子包括視覺藝術對原始主義的迷戀，現代主義作家，如貝恩、容格爾、艾略特、龐德、巴塔耶等，對前現代的與野蠻的，神祕的

與遠古的事物的鍾愛。恰恰是在古典現代主義那裡，現代與非現代的有機聯繫得以清晰地表達，而且從未缺少對資產階級文明及其有關發展的意識形態的深刻批判。北大西洋以外的對二十世紀現代性空間的新興趣顯然是有關全球化論爭的一部分，尤其當我們意識到全球化自有其發展的譜系，絕非從後冷戰資本主義中憑空誕生。

關於現代性的新一輪論爭，其中心議題不再是現代性與後現代性的對立，儘管這一簡單化的二元對立觀念實為今日依舊流行的反現代性思維的基礎。這一反現代性思維產生於後結構主義，以及一種狹隘的後殖民研究。[4]新論證的中心問題毋寧是阿帕杜萊（Arjun Appadurai）所指出的「廣義現代性」（modernity at large），以及其他學者所描述的「另類現代性」。[5]誠如高恩卡爾（Dilip Gaonkar）所言：「它（現代性）不是猝然降臨，而是在長時段（longue durée）緩慢、一點一點地到來——因接觸而驚醒；通過商業來傳遞；經由帝國來管理，承載著殖民地的印記；為民族主義所驅動；當前則越來越被全球媒介、移民與資本所宰制」。[6]批判地關注另類現代性，關注其深刻的歷史和地方偶然性，這的確提供了一種更好的研究方式，勝於那些生搬硬套的觀念（如後現代主義在亞洲或拉丁美洲之類）。通過此研究視角，我們得以批判當前社會科學領域的全球化理論，這種簡單化、模式化的全球化理論缺少歷史深度，往往僅是重複早先冷戰時期由美國所炮製的現代化理論。正如高恩卡爾所言，即使西方仍舊是世界各類現代性的主要權力掮客和結算中心，它也並沒有提供文化發展的唯一模式，而網路烏托邦信奉

者（cyber-utopians）與反烏托邦的麥當勞化理論家（dystopian McDonaliztion theoriests）則以為如此。尤其是好現代性與壞現代性的說法，現在看來只是特定時間與空間的產物。因為歐洲現代主義的標準論述並不能輕易用來衡量歐洲之外的例子，根據此標準論述，美學現代主義是一種進步式的文化，而前衛派則是一種對抗式的文化，兩者均直接挑戰資本主義的社會與經濟現代性。試想一下一九三○年代曾經作為中國共產主義誕生地的摩登上海，[7]或者是一九二○、一九三○年代巴西現代主義的爆發，及其淪為國家原初法西斯主義的工具，這些例子足以表明，強調社會經濟現代性與美學現代主義之間強烈對抗的歐洲模式絕不可能天衣無縫地翻譯到其他脈絡當中。

三、廣義現代主義

　　只有在社會主義解體、去殖民化失敗之後，人們才開始關注範圍更廣的現代主義地理學。對這種考察而言，後殖民研究與文化史研究提出的問題顯然至關重要。有關全球化的論爭則提供了一方多稜鏡，藉此，我們可以審視另類現代主義，審視它是如何深深地植根於文化和社會現代化的殖民與後殖民形態之中。不過，全球化對現代主義研究提出的理論與實踐意義上的挑戰，還未引起足夠重視。更重要的是，全球化也對形形色色的傳統和當前的文化觀念提出了有力的挑戰。

　　與國際化、帝國建設、或殖民化等早先的歷史發展相比，全球化進程有其獨特性。迄今為止，人們對它的研究主要集中於經

濟層面（金融市場、貿易、跨國合作），資訊技術層面（電視、電腦、網際網路），和政治層面（民族國家和市民社會的衰落、非政府組織的興起）。全球化的文化維度及其與現代性歷史的關聯，仍未受到足夠的注意，箇中原因往往包括：「眞正的」或「本眞的」文化（尤其指人類學或者後赫德意義上的文化）指的是由特定的共同體主觀上所享有的文化，因此文化是地方性的，而經濟發展與技術變化才是普遍的、全球化的。在這種論述中，地方性作爲一種本眞的文化傳統來對抗全球性，而全球性則是某種「發展過程」，也就是說，是某種異化、宰制和消解的力量。然而，這種全球／地方的二元對立，其同質化特徵，與它反對的所謂文化同質主義，並無二致。這種觀念甚至比當年現代主義的一些流派還要落伍許多，後者已經闡發了對現代文化實踐的跨民族理解。這種全球／地方的二元對立並未對當代文化提供新的觀察視角，而僅僅重複了一種老派社會學模式對現代性的分析（傳統或地方文化與現代性的對立，有機社會與社會的對立，等等），而未能考慮到，過去一個世紀的現代化與全球化進程已經使十九世紀的思考模式變得不合時宜。

　　我認爲，西方學院和博物館的現代主義研究在很大程度上依然受制於地方性思維。儘管現代主義的國際主義傾向昭然若揭，然而，學院的學科結構，大學的國別文學系科的分野，以及它們之間內在的不平等的權力關係，因此種種，我們仍舊無法承認廣義現代主義的存在。廣義現代主義指的是那些跨民族的文化形式，產生於「非西方」世界裡現代與本土、殖民與後殖民之間的協商與交會。[8]當然，經典規範近年來有所擴展，涵蓋了諸如巴

西的食人族前衛派（anthropophagy avant-garde）和加勒比現代主義等文化現象。但是，翻譯與跨民族移民的過程及其影響，卻仍未得到充分的理論研究，而且絕大多數只是在地方性的專門研究中有所觸及。

　　對我來說，我們還缺乏一種行之有效的比較研究的模式，以超越傳統的研究方法，即，仍舊把民族文化視爲比較的基本單位，而極少關注翻譯、傳遞（transmission）與挪用過程中的不平衡運動。特魯洛指出，現代性在結構上是多元的：「它需要一種另類體，一個自身之外的參照物——一種前現代或者非現代，與這一另類體相互參照，現代性的意義才眞正得以顯現」。[9]特魯洛進而設想了兩種相互糾結卻又彼此獨立的地理學：想像的地理學（geography of imagination）與管理的地理學（geography of management），二者均創造了他所謂的「另一種現代」（the otherwise modern）。蜜雪兒（Tim Mitchell）相應指出，西方現代性總是把自己看作是一個歷史的，或者歷史編撰學的平台，與時間和地理意義上的非現代相對應。[10]特魯洛的結構觀點與蜜雪兒的歷史觀點均可以用來考察美學現代主義。長久以來，人們忽視了與地理學意義上的「非現代」相應的現代主義，當然，唯一的例外是，人們簡單地挪用了傳統的或「原始的」非洲雕塑這一「非現代」，用以證明現代形式的普遍性。巴黎的特羅卡岱羅宮（Trocadéro）和紐約的現代藝術博物館就是這種挪用的廣受非議的典型例證。[11]對於非西方世界的想像地理學及其對宗主國現代性的轉化式協商，我們還所知甚微。

有全球化的特點，卻並沒有在全球範圍內流通？羅伯森（Ronald Robertson）的「全球—本土化」（glocal）觀念指出了全球化與本土化之間的相互糾結，這是否不僅僅是一個有用的陳腔濫調？[16]我注意到，當前的論爭極大地忽視了跨民族文化交流中的諸多層面與等級關係。難道「全球化」不正是一個過於全球化的術語，以至於無法捕捉到文化之間的混合、挪用、相互模仿和援引的種種過程？尤其當我們考慮到全球化文學總是被視為英語書寫的、面向「世界市場」的文學。正因如此，對另類現代主義的關注可以為當前的討論添加歷史深度與理論準確度。

五、重訪高雅與低俗

顯然，全球化為當今重新研究比較現代主義提供了視野，但它也提出了嚴峻的方法論與實際操作的問題。通常對全球化觀念的理解把全球化視為危險的幽靈，或是有益的看不見的手。我們的任務是要改變這種蒼白無力的觀念，轉而面對語言、媒介、圖像經歷跨民族進程與交換時發生的轉型，並研究這些語言、媒介、圖像的文化譜系。因而，現代主義地理學所揭示的全球化觀念，絕非第一種從字面涵義來解釋的全球化觀念，而是另一種更抽象的空間組織形象，與我探討的現代主義與文化全球化之間的微妙關係直接相關。

現代主義所占據的文化空間，曾被劃分為高雅與低俗、菁英文化與日漸興起的商業化大眾文化。總的來說，現代主義的宗旨在於用歐洲傳統的高雅文化來反對傳統本身，以開創一種全新的

高雅文化，爲社會變遷與政治轉型開闢烏托邦視野。一九八○年代以來，不少學者研究討論，現代主義與前衛派的藝術家們如何挪用了大眾文化的形式和內容，爲「我」所用。到一九二○年代，在前衛派擁抱新媒體與新科技之時，甚至出現了有關另類大眾文化的烏托邦，它能夠避開資本主義商業化的威脅（布萊希特、班雅明、特雷季亞科夫），宣告新世界的來臨。考慮到在第一次世界大戰前後多變的政治局勢和有關未來的豐富想像，現代主義烏托邦可以在右派、左派，以及中間的自由派出現。不過總體而言，高雅與低俗之間的等級劃分卻是抹不去的事實，正如社會各階級之間的分野一樣。

　　因爲美國後現代主義和文化研究領域某些偏狹的地方主義，這種高雅與低俗對立的模式被過早地掃入歷史的灰燼。但在我看來，該模式仍可作爲一種典範來分析另類現代主義與全球化文化。高雅低俗之分在此可作爲一種簡寫形式，用來指陳層層疊疊的時間與空間當中錯綜複雜、絕非二元的關係。我認爲，這種模式一旦擺脫其早期的偏狹主義，從其美國／歐洲的時空設置中釋放出去，它便可以作爲一塊範本，透過它來比較式地觀察文化全球化的現象，包括亞洲、拉丁美洲、或者非洲等非歐洲的早期現代主義階段。長久以來，這些非西方的現代主義要麼在西方被忽略爲不可認知的對象（只有西方本身才被視爲足夠先進，可以生成眞正的現代主義），要麼被大都會及其邊緣地區雙重拋棄，被唾斥爲拙劣的模仿，並玷污了更爲本眞的地方文化。我們無法再接受這種史碧華克（Gayatri Spivak）所謂的「被准許的無知」。

　　高雅與低俗之分不僅與一九四五年之後對現代主義的經典

化過程相關，而且也可追溯到傳統以及傳統在當前的傳播。這裡我冒險僭越自己的知識疆界聊舉數例。例如，印度古典梵文史詩《摩訶婆羅多》（*Mahabharatha*）或《羅摩衍那》（*Ramayana*）在當代印度的政治意義，這兩大古詩雖以梵文書寫，但不斷被搬上螢幕，並在南亞當代口頭文化的多種語言中流傳；儒學在毛澤東時代曾被視為封建遺毒而置於邊緣，但在近期則有多種復興的努力；中國當代以傳統的大眾文化來抵抗西方的大眾文化的浪潮，並極富政治色彩地爭辯真實的本土與強加的外國影響之間的關係；再譬如，在若干拉丁美洲國家，西班牙語和葡萄牙語的巴洛克文化與本土印第安、非洲、還有其他歐洲移民傳統之間的複雜融合。此類例子不勝枚舉。很明顯，高雅與低俗的關係在不同的歷史時期具有不同的表現，並且受到不同政治現實的修正。

　　在西方盛期現代主義之後，高雅和低俗之間的疆界已經在很大程度上開始消融了（以至於某些批評家將拉丁美洲小說熱誤讀為萌芽式的後現代主義）。[17]但問題的關鍵不在於此。關鍵在於，即便在法國、英國、德國等歐洲民族國家，所謂的強盛的、穩定的高雅文學也從來沒有存在過。誠然，印度、日本或者中國的確擁有過本土的高雅文化，但是，不論在前殖民還是殖民時代，這種高雅文化與權力、與國家之間必定有著截然不同的關係。十九世紀以降，當媒體、傳播技術和消費主義在全球播散之際，這種不同的歷史深刻地影響了特定文化與現代化之間的遭遇和協商。尤其在加勒比和拉丁美洲，外來的與本土的現代主義遺產（也就是我所命名的「廣義現代主義」）很大程度上就是此類協商的結果。即使當媒體與消費主義在全世界範圍傳播之時（當

然，各地的強度和程度差異很大），它們所激發的想像也絕非是同質化的，如新的全球化文化批判（Kulturkritik）所一昧悲嘆的。

　　不過比較研究者的確面臨著問題。當現代主義研究被要求在地理學與歷史研究的意義上去覆蓋越來越廣的疆域，因而超出了任何批評家個體的能力範圍的時候，其中的危險在於，比較文學學科將喪失作為獨立研究領域的內在統一性，它會分崩離析為越來越狹小的地方化的個案研究，或者有膚淺之虞，而忽視了保持方法論和理論規畫的必要性。美國模式的文化研究尤其面臨這樣的危險，它把研究的重點簡單化為主題研究和文化人種學，對消費的關注遠甚於對生產的關注，缺乏歷史深度和多種語言知識，摒棄了美學與形式的問題，不加置疑地偏愛大眾文化，這種研究模式不足以面對當前的新的挑戰。[18]

　　所以，我們的主要任務在於，為此類比較研究創造新的思考論述，從而克服該領域過於散漫或狹隘的危險，並賦予它一定的完整性。我的設想是引入一個關鍵的文化空間，該空間由地方的、民族的、和全球化的層面共同組成，並將這三個層面融合在一起，作為現代性及其想像地理學的空間。

六、跨民族脈絡中的高雅與低俗

　　高雅與低俗的模式主要脫胎於現代主義論爭。我們確實可以有效地重新思考這一模式，並把它與「邊緣的」、後殖民的或後共產主義社會的文化發展聯繫起來。這種模式可用以考察多種方面的問題，例如，文化等級制度和社會階級，種族和宗教，性別

關係與性規範，殖民文化的傳遞，文化傳統與現代性之間的關係，記憶的功能以及過去在當代世界的角色，印刷媒介與視覺大眾傳媒之間的關係等等。有鑑於此，我們可以有效地使用高雅與低俗模式，來進行文化全球化的比較分析，並重新理解現代性發展的早期道路和其他途徑。換言之，有關印度或拉丁美洲另類現代性的論述，可以不無助益地得以擴展，用以評估本土的大眾文化、弱勢文化、高雅文化（包括傳統和現代）、以及大眾傳媒文化之間在相互關聯和衝撞之際的另類發展。另類現代性在歷史中始終存在，它們發展的軌跡一直延續到全球化的時代。[19]

　　不過會有論者發問，為什麼一定要關注這個問題？原因之一在於，重新書寫高雅低俗問題的複雜、多元的維度，將該問題引入跨民族和跨邊界脈絡的文化現代性的討論當中，可以對抗如下一種流傳甚廣的觀念，即，東方或西方、伊斯蘭或基督教、美國或拉丁美洲的文化是單一整體，這正是布魯姆、巴伯（Benjamin Barber）和杭亭頓（Samuel Huntington）等人的論點。換言之，它可以對抗文化人類學中一種不良的遺產，以及一種斯賓格勒式的美國模式的文化批判（Kulturkritik）。它可以使我們質疑那種急於創造內／外之別的神話的需求，此類需求的目的不外乎保留一種敵人形象（Feindbild），一個絕對的他者，這恰恰是當前文明衝突論裡殘留的冷戰遺產。原因之二，當前不少學者以為，只有地方文化或者作為地方的文化才是好的、本真的、抵抗式的，而全球化的文化形式則必定是文化帝國主義（也就是美國化）的表現。這一論述同樣有其局限性。重新思考高雅低俗模式，我們能夠對抗這種論述，並看到其中的複雜層面。

布赫迪厄（Pierre Bourdieu）的著作告訴我們，每一種文化都有其等級制度與社會分層，而這些差異會因具體地方環境和地方歷史的不同而不同。深入探究這些時間與空間的差異，也許有助於達成新的比較模式，超越殖民／後殖民、現代／後現代、西方／東方、中心／邊緣、全球化／地方化、西方／其他世界等陳腔濫調。爲了解構現代性和現代主義等觀念中的西方化傾向，我們需要大量的帶有理論支撐的描述式著作，以探究廣義現代主義，這些現代主義與西方現代主義之間的互動或者互不干涉，它們與不同形式的殖民主義之間的關係（拉丁美洲、南亞、非洲各個不同），以及它們如何在與國家和民族性的關係中界定藝術與文化的角色。原因之三，儘管出發點是良好的，這種解構現代主義／現代性觀念中的西化傾向的努力終究會暴露自身的局限性，畢竟這些概念無法撇棄自身的西方譜系。[20]這種張力將無可迴避，直到有一天這一規畫不再具有當前的緊迫性爲止。

不過對我而言，重新思考高雅與低俗的關係還有其他兩個理由。第一，它將我們帶回一九三〇年代左派現代主義的論爭（涉及布萊希特、盧卡奇、布洛赫、班雅明、阿多諾等人），以及他們對美學價值和美學感受與政治、歷史、經驗之間的關係等問題的鍥而不捨的關注。[21]在跨民族脈絡裡重訪高雅與低俗的問題，有助於我們將美學價值與形式的論題重新銘寫到當代論爭之中。只有這樣，我們才能重新思考我們這一時代美學與政治之間隨歷史而改變的關係，而我們思考的方式不僅要超越一九三〇年代論爭，同時也要超越一九八〇、一九九〇年代的後現代主義和後殖民主義討論。第二，一九三〇年代的現代主義論爭主要是在

德語流亡刊物《詞語》（*Das Wort*）上進行的，並在莫斯科付梓於史達林主義倒退最爲嚴重的時期。這場複雜的論爭也涉及到現實主義，這裡指的不是與現代主義對立的現實主義，而是現代主義內部的現實主義。現在回憶那場論爭是頗有裨益的，因爲在今天，「現實」要麼軟化爲拉杜爾（Bruno Latour）所言的「虛構位置」（〔fairy position〕，指任何事物都是投射和建構，即旋轉運動），要麼硬化爲實證主義的事實，沒有爲事實與想像之間的結構張力留下任何空間。[22]此外還有兩個簡短要點：首先，美學價值不僅僅決定了高雅藝術，它同樣在設計、廣告宣傳、情感和欲望的調動方面影響了商業文化的產品。有鑑於此，以左派民眾主義的立場來宣稱，任何對審美形式的關注都必定是菁英主義的，這其實是一種倒退。其次，如果那些先前的論爭主要圍繞著線性時間來組織（現代主義相對現實主義，晚期後現代主義相對現代主義），並著眼於文學和繪畫等高雅文化的媒體，那麼，全球化情境則要求更強烈地關注地理學和空間的維度，關注時間與空間之間各種盤根錯節的關係及其美學效果。我們應當進一步探討阿帕杜萊建設性描述的作爲「廣義現代性」之關鍵要素的「地方性生產」（production of locality）和「作爲生產的地方性」（locality as producing）。此處，對城市文化的分析以及對於空間的美學感受和社會使用，爲新的研究開闢了令人振奮的領域。在其空間隱喻的意義上，高雅與低俗的劃分本身可以非常實用地與文化生產與消費的不同的城市空間聯繫起來，例如街道、居民區、博物館、音樂廳、歌劇院、旅遊場所和購物商城。

　　然而我的主要論點是，重新思考高雅與低俗關係的有益之處

在於，它無可規避地帶回了美學和形式的問題，而美國的文化研究（相對於巴西或阿根廷的文化研究）在反對所謂的美學菁英主義時，已經徹底摒棄了這一問題。[23]對美學的攻擊與對現代主義的攻擊自然是同步進行的，但是，這兩種攻訐對重新評估現代主義不再有任何裨益了。誠然，批判那種以美學鑑賞家爲代表的早期社會文化菁英主義是有其政治合理性，但我以爲，這種批判忽略了這樣一個事實，即，在今天，堅持美學價值以及文化生產過程中再現的複雜性，可以在布赫迪厄「區隔」（distinction，亦譯，秀異）的意義上，輕而易舉地與那種社會菁英主義區隔開來。[24]爲了更好地理解在全球化狀況中不斷擴張的文化市場是如何運作的，批判地理解圖像、音樂、語言生產的美學維度依然十分重要。認爲美學是歐洲現代主義和菁英主義的代名詞，並因此加以批判，這顯然已經不合時宜了。

七、跨民族思考

那麼，我們怎樣能夠擺脫這種「全球化文學」和自我束縛的文化研究的雙重困境呢？以下是我的初步思考：

（一）我們應揚棄傳統式的高雅與低俗的對立，這種極端分野將嚴肅文學藝術與大眾傳媒及文化一分爲二，強調一種生硬的等級式或縱向式的價值關係。我們應以更適合當代文化現實的平面的或者橫向的關係取而代之。這樣能夠淡化高雅這一觀念，並且承認，高雅與低俗同樣受到市場壓力的宰制。即便在歐洲現代主義之中，高雅低俗之間的界線向來是變換不定的，並不像現代

主義經過二戰後的典範化所顯現的那樣僵化。誠然，我們今日所面對的不是極權主義文化工業和與之對立的自足的高雅文化，這種對立曾是阿多諾或葛林伯格在國家社會主義和史達林主義時期討論的焦點。我們所面對的現實是，所有的文化消費都在不同程度上經歷了大眾市場化和菁英市場化，儘管各自的需求度、期待點和複雜性各個不同。

（二）然而，我們不能避而不談等級的問題。價值的等級關係依然銘寫在一切文化實踐之上，只是銘寫的方式隨著生產和接受、文類以及媒介的不同而有所不同。對另類現代主義而言，文化等級是一個關鍵的因素，因為另類現代主義不可避免地受到大都會與邊緣之間權力關係的影響。在殖民世界裡，面對本土的經典傳統，西方現代主義並不可能自然而然地獲得高雅文化的地位（後解放時代的印度提供了相關的例證）。人們抵制西方的大眾文化，通常並非因為它是「低俗的」，而是因為它是「西方的」（如當代中國的例子）。於是，本土的價值等級對西方的等級制度進行了多重的修正與改變。此類修正如何影響了各種另類現代主義，尚有待我們去考察。另類現代主義在拉丁美洲找到了肥沃的土壤，在蘇聯卻遭遇了本土主義或者官方文化政策的抵制。

（三）我們應當從歷史、技術以及理論的層面詳細考察媒介自身（口述／聽覺、書寫，以及視覺）的特殊性，而不能隨聲附和於通常的觀點，認為媒介文化本身就是低俗的。難道作為現代文學性文化之根本的印刷文化本身不也是一種媒介嗎？誠然，世界各地區都有印刷術的存在，但識字比率卻不相同，不同地區對印刷文化的重視程度也不相同。例如在巴西，文化的主要組成部

分是大眾領域的音樂和視覺傳統，而非拉瑪（Angel Rama）所謂的以文字砌成的城市。巴西文化對媒介不同特性的強調也許比歐洲對高雅低俗的執著更加意義深遠。[25]媒介這一觀念對另類現代主義的討論尤爲重要，因爲它使我們能夠走出語言和圖像的藩籬，納入建築和城市空間等諸多非文字媒介。畢竟，建築和城市規畫是現代主義在非西方世界的主要傳播載體。

（四）我們應當重提美學品質的問題，將它融入所有關於文化實踐和文化產品的討論當中。何爲標準是此處的關鍵問題：與其遵循西方前衛派的傳統去崇尙新事物，不如重視錯綜複雜的重複與重寫、拼湊與翻譯等實踐，從而擴大我們對創新行爲的理解。這樣，我們關注的重點便轉移到互文性（intertextuality），創造性的模仿，對媒介使用方式的轉化，文本經由視覺或敘述策略去質疑根深蒂固的習性的能力，等等。通過這些建議，我所主張的是一種布萊希特式的藝術實踐，一種另類的現代主義：與歷史前衛派的烏托邦修辭相比，它在政治上更加溫和，在美學層面上，對過去的實踐更加包容。我們可以在這個意義上來理解那些被人們視爲當代全球性文學代表的作家。

（五）我們應該揚棄下面這個觀點，即，在政治和社會轉型過程中，對菁英文化的成功批判具有重要的作用。這曾是歐洲前衛派在其英雄時代的標誌性宣言，餘音裊裊，依然迴盪於今日美國學院民眾主義的某些據點。我們所應該關注的是，在本土和民族的具體脈絡裡，文化實踐和文化產品在跨民族交換過程中以何種方式與政治和社會論述相聯繫。另類現代主義的政治深深植根於殖民與後殖民脈絡之中。菁英、傳統以及大眾性等觀念所負有

的內涵在殖民和後殖民脈絡裡與在北大西洋脈絡裡大為不同。

不論我們討論的是何種現代主義地理學，我們都必須仔細考察，在何種程度上，一種既定文化是依據布爾迪厄所謂的習性（habitus)和社會區隔（distinction）來組織的。且不論其無可否認的優勢，各種現代消費社會都趨於阻撓另類未來的想像。當消費者有能力選擇任何事物時（儘管他不一定有能力購買），想要找到有效的政治批判場所，變得越來越不容易。對消費本身的質疑並不能代替政治批判。所以，我們需要討論，曾經有效的文化與政治的等同關係如今是否導致了一種喪失了政治批判力的文化主義。

（六）為了克服美國文化研究日盛的地方狹隘主義和美國模式的全球化的普遍主義姿態，我們必須深入探討不同語言和不同地區的跨民族文化實踐。跨民族現象極少是全球性的。文化產品的旅行和傳播總是具體的，絕非是全球範圍中的同質現象。此類跨民族交換的研究要求世界各地學者之間進行新形式的合作。只有這樣，翻譯的潛能和多樣性方能真正實現。我所謂的翻譯不只是語言翻譯，也包括不同習性之間、非文字的表達形式之間、思維模式之間、由歷史所決定的學科之間的翻譯。的確，若要重新評估任何全球性的現代主義地理學，廣義的語言和歷史意義上的翻譯行為對此提出了重大挑戰。

（七）在方法論層面上，比較研究者可以試著把非簡單化的文化研究、文化和政治史（包括社會學和經濟學維度的）研究、新文化人類學、以及文學史藝術史批評的細讀傳統結合起來。我們應該勾勒出具體文化現象（一部小說、一個電影、一

場展覽、流行音樂、或者廣告策略）在跨民族旅行過程中的具體表現。此外，我們必須重視公共文化的運作和功能，以及文化批判在其中扮演的不同角色。這種關注必將激發出種種政治問題，涉及人權和公民社會、想像的共同體和宗教的作用、性別和庶民（subalternity）、經濟的不均衡發展、以及作為全球化世界中自我理解之場所的跨民族都市想像。

以上七條建議的前提是，目前的全球化狀態既延續了產生現代主義文化的早期現代性，同時也與之不同。只有意識到此間微妙的差異，我們才能以新的方式解讀現代主義，才能認識到現代主義不僅是國際的的現象，更是跨民族的、全球化萌芽的實踐。「國際」（inter-national）一詞（除了馬克思賦予它的意義）指的是作為固定實體的國家或文化之間的關係，而「跨民族」（trans-national）則指向不同文化之間相互混合與遷移的生機勃勃的過程。於是，全球化即由越來越頻繁的此類跨民族過程所組成，卻永遠不會融匯成某種同質的整體。

八、現代主義遺產

今天重新思考高雅低俗的對立問題，我們可以看到，自從後現代主義達到鼎盛和文化研究的新形式出現以來，我們又已走了多遠。正如我上文提到的，高雅低俗對立的背後潛藏著引發後現代主義狂熱的美國狹隘的地方主義。後現代主義自視為全球化的，或許，這只不過是某種遲到的努力，目的是確立美國式的國際模式，用以取代兩次世界大戰之間的盛期現代主義所表現的歐

洲式的國際模式。[26]然而，美國一九六〇至一九八〇年代期間的後現代主義的確生成了高雅文化和大眾文化之間一種新的關係，這種關係在世界其他文化中引起了不同方式的迴響。

如此看來，在全球脈絡中，高雅文化、本土和民族大眾文化、弱勢或庶民文化之間的關係問題，仍舊可以爲新的比較研究提供動力。通過這種新類型的比較研究，我們能夠發現，這種關係在不同的脈絡中（印度或者中國與拉美或者東歐相比）以迥然不同的方式表現出來。這裡，一系列有趣的理論問題出現了。例如，我們可以思考，後殖民理論能否不加質疑使用於拉丁美洲國家，如何使用，畢竟殖民和後殖民歷史在拉丁美洲與在印度或是非洲國家的情形完全不同；[27]庶民這一術語能否不加質疑地、不加修正地從一個地理脈絡移用到另一個地理脈絡中；混雜性和漂泊離散等近些年來出現的萬有能指是否足夠準確，以描述當今世界不同地區錯綜複雜的種族、族裔以及語言情況。當然，文學藝術領域的後現代研究向來拒絕高雅低俗之間的一分爲二，從而創造了高雅低俗之間精采多樣的組合方式，爲美學實踐開闢了新天地。但是，過分強調後現代的高低混雜性卻可能失去其本身的批評力。當今的文化創造不僅能夠輕而易舉地突破高雅低俗之間想像的界線，而且自身就帶有新的跨民族的特徵。在音樂工業領域尤其如此，[28]在電影和電視的一些領域（如，非洲的印度電影，巴西電視小說的出口）也能看到類似的情形。

如今，在市場的招牌下，各種類型的混雜性發生得越來越頻繁。但是，正如拉丁美洲文化研究家坎克利尼（Néstor Canclini）在最近的著作《想像的全球性》（*La globalización*

imaginada）中所指出的，市場，哪怕是狹小的菁英市場，都不免會馴化文化生產的創造力，抹平它的稜角。[29]市場總會尋求成功的配方，而不會鼓勵美學實踐鮮為人知的或是實驗性的努力。絕大多數高雅文化同樣受制於市場力量，與任何大眾傳媒所主導的產品一般無異。在出版工業的大牌公司的彈壓之下，野心勃勃的寫作實踐不斷失去喘息的空間。宣導英語全球化並非出路，反而剝奪了文化遺產語言的豐富性。曾幾何時，我們從前擁有的文學變成了今日不合時宜的事物。但也許這正是文學的機會。因為我們需要一種複雜多樣的和富有想像力的文學，來重新引導我們認識這個世界。我們需要質疑，市場是否能夠確保新的傳統和新的方式，用來促進跨民族的交流和接觸。但作為批判型知識分子，我們也不能輕率地忽略美學價值和政治影響之間的複雜關係，現代主義傳統已經嚴肅思考了這一問題，我們不能聽任其淹沒於當今全球化的魔咒之中，以全球化來解釋一切文化研究現象。今天，當我們試圖理解文化全球化的挑戰時，廣義現代主義的遺產依然有許多值得我們借鑑的地方。卡夫卡曾經說，書籍是劈開我們內心冰海的斧頭。[30]卡夫卡斧頭的功能與穆齊爾定義的「可能性意義」相類似，後者描述了一種面對未來的可能性。[31]當我們思考全球化的潛力時，我們可以積極運用廣義現代主義及其隱含的世界主義的遺產，用來質疑目前吞噬整個世界的經濟本位主義和宗教原教旨主義。即便我們承認，現代主義發軔於現代性早期的北大西洋階段，當時世界文化、經濟和政治的不對稱發展並沒有阻礙世界兩端彼此之間創造性的交換和相互的尊重。現代主義地理學的廣義概念有助於理解我們時代的文化全球化。

譯者後記

　　本書的翻譯，是我們海外求學、教書生活中持續甚久、別有意味的一節。一九九八年秋天，王曉珏從北京大學德語系碩士畢業之後，即入哈佛大學日爾曼語言文學系，師從裘蒂絲・瑞恩（Judith Ryan）教授攻讀博士學位。宋偉傑則在一九九八年冬天離開中國社會科學院外文所，赴哈佛大學旁聽遊學。一九九九年春季學期，李歐梵教授的《現代文學專題》研討班使我們受益匪淺。一九九九年秋，我們從麻省劍橋市搬至紐約哥倫比亞大學，共同師從王德威教授攻讀中國現代文學與文化，王曉珏同時在哥大比較文學與社會中心師從安德里亞斯・胡伊森（Andreas Huyssen）教授，研讀德國文學與思想。在課堂內外廣泛涉獵的過程中，我們仔細拜讀了《大分裂之後：現代主義、大眾文化與後現代主義》一書，折服於胡伊森教授的淵博學養與洞見卓識，故萌生了翻譯這部名著的念頭。王德威教授則全力支持，提議由「麥田人文」系列出版該書的中文譯本。

　　我們從二〇〇〇年開始著手本書的翻譯，斷斷續續直到二〇〇七年夏天才終於完成全部譯稿，並加譯了胡伊森教授特意撰寫的長篇論文〈現代主義地理學與全球化世界——紀念艾德華・薩依德〉。這篇悼念之作既是對薩依德教授在哥大執教四十年精

神遺產的梳理與接受，也是胡伊森教授本人二十年來學術思路的反思與發展，於是我們將此文作爲附錄，納入《大分裂之後》的整部譯稿。胡伊森教授並撥冗專門爲中文譯稿撰寫了序言〈後現代性之後的現代主義〉。我們的導師王德威教授自始至終一直關心、支持這項極富挑戰的翻譯工作，麥田出版的好友胡金倫先生也此部譯著付出了大量的心血，而在金倫轉赴新職之後，官子程先生成爲《大分裂之後》譯稿的責任編輯，對這些師友的支持我們深致謝意。

〈現代主義地理學與全球化世界——紀念艾德華‧薩依德〉一文的繁體字版曾刊載於台灣《當代》雜誌（二〇〇七年第十一期），其簡體字版則收錄於《現代性的多元反思》（《知識分子論叢》第七輯，二〇〇八年，江蘇人民出版社），我們向台灣《當代》雜誌、江蘇人民出版社、王德威、廖炳惠、許紀霖、羅崗教授表示謝意。如果這部譯稿有值得商榷之處，我們以誠意就教方家，同時希望中文版的付梓，能爲學界貢獻棉薄之力。

註 釋

第一章

1. 培德‧布爾格（Peter Bürger）在其著作*Theory of the Avant-Garde*, trans. Michael Shaw (Minneapolis: University Minnesota Press, 1984)（中譯：《前衛藝術理論》，時報出版）中引進了「歷史前衛派」這一術語，主要用以指陳達達、超現實主義和革命後的俄國前衛派。

2. 參見Theodor W. Adorno, "Culture and Administration," *Telos*, 37 (Fall 1978), 93-111.

3. 見Donald Drew Egbert, *Social Radicalism and the Arts, Western Europe* (New York: Alfred A. Knopf, 1970).

4. 有關*Opinions*一書中重要部分的作者，見Matei Calinescu, 前衛*Faces of Modernity: Avantgarde, Decadence, Kitsch* (Bloomington: Indiana University Press, 1977), p.101f.

5. 見 Egbert, *Social Radicalism and the Arts*; 有關波希米亞式的次文化，參見 Helmut Kreuzer, *Die Boheme* (Stuttgart: Metzler, 1971).

6. 見 David Bathrick and Paul Breines, "Marx und/oder Nietzsche: Anmerkungen zur Krise des Marxismus"，in *Karl Marx und Friedrich Nietzsche*, ed. R. Grimm and J. Hermand（Königstein/Ts.: Athenäum-Verlag, 1978）.

7. 見Andreas Huyssen, "Nochmals zu Naturalismus-Debatte und Linksopposition," in *Naturalismus, Ästhetizismus*, ed. Christa Bürger, Peter Bürger, and Jochen Schulte-Sasse (Frankfurt am Main: Suhrkamp, 1979).

8. V. I. Lenin, '*The Re-Organization of the Party' and 'Party Organization and Party Literature*' (London: IMG Publications, 1972), p.17.

9. 見Hans-Jürgen Schmidt and Godehard Schramm, eds., *Sozialistische Realismuskonzeptionen: Dokumente zum 1. Allunionskongress der Sowjetschriftsteller* (Frankfurt am Main: Suhrkamp, 1974).

10. Jurgen Habermas, *Legitimation Crisis*, trans. Thomas McCarthy (Boston: Beacon Press, 1975)，中譯本《合法性危機》，時報出版；Oskar Negt and Alexander Kluge, *Öffentlichkeit und Erfahrung* (Frankfurt am Main: Suhrkamp, 1972).

11. 見 Bürger, *Theory of the Avant-Garde*, esp.chapter 1.

12. 見 Raner Stollmann, "Fascist Politics as a Total Work of Art: Tendencies of the Aesthetization of Political Life in National Socialism,"*New German Critique*, 14(Spring 1978), 41-60.

13. 見Walter Benjamin, "The Author as Producer," in *Understanding Brecht*, trans. Anna Bostock (London: New Left Books, 1973), p.94.

14. 見Burkhardt Lindner and Hans Burkhard Schlichting, "Die Dekonstruktion der Bilder: Differenzierungen im Montagebegriff,"*Alternative*, 122/123 (Oct/ Dec. 1978): 218-21.

15. George Grosz and Wieland Herzfelde, "Die Kunst ist in Gefahr. Ein Orientierungsversuch,"(1925), cited in Diether Schmidt, ed., *Manifeste- Manifeste. Schriften deutscher Künstler des 20. Jahrhunderts* (Dresden, n.d.), pp.345-46.

16. 見 Karla Hielscher, "Futurismus und Kulturmontage,"*Alternative*, 122/123 (Oct/Dec. 1978), 226-35。

17. Sergej Tretjakov, *Die Arbeit des Schriftstellers: Aufsätze, Reportage, Porträts* (Reinbek: Rowohlt, 1972), p.87.

18. Ibid, p.88。

19. Max Horkheimer and Theodor W. Adorno, *Dialectic of Enlightenment* (New York: Herder & Herder, 1972). （中譯為《啓蒙的辯證》，商周出版）

20. 見Walter Benjamin, "These on the Philosophy of History," in *Illuminations*, ed. Hannah Arendt(New York: Schocken Books, 1969).

第二章

1. Jurgen Habermas, *Strukturwandel der Öffentlichkeit* (Neuwied/Berlin: H. Luchterhand, 1962). （中譯為《公共領域的結構轉型》，聯經出版）亦 見於Habermas, "The Public Sphere,"*New German Critique*, 3 (Fall 1974), 49-55.

2. John Brenkman, "Mass Media: From Collective Experience to the Culture of Privatization,"*Social Text*, 1 (Winter 1979), 101.

3. Ibid.

4. 近期有關德國現代主義和大眾文化之間的相交層面之討論，參見 Peter Jelavich, "Popular Dimensions of Modernist Elite Culture: The Case of Theatre in Fin-de-Siècle Munich," in Dominick LaCapra, Steven L. Kaplan eds., *Modern European Intellectual History: Reappraisals and New*

Perspectives (Ithaca and London: Cornell University Press, 1982), pp.220-50.

5.　Anthony Giddens, "Modernism and Postmodernism,"*New German Critique*, 22 (Winter 1981), 15. 關於十九世紀感受方式的變化的不同處理方式，參見Anson G. Rabinbach, "The Body without Fatigue: A 19th-Century Utopia," in Seymour Drescher, David Sabean, and Allan Sharlin eds., *Political Symbolism in Modern Europe: Essays in Honor of George L. Mosse* (〔New Brunswick, N. J.: Transaction Books, 1982), pp.42-62.

6.　Wolfgang Schivelbusch, *Geschichte der Eisenbahnreise. Zur Industrialisierung von Raum und Zeit im 19. Jahrhundert* (Munich and Vienna: Hanser, 1977). 此書的英文譯本爲*The Railway Journey: The Industrialization of Time and Space in the 19th Century* (New York: Urizen Books, 1979).

7.　同時，我們也應該注意，有關文學和藝術領域的現代主義的論述，極少討論現代主義藝術作品和現代化過程中社會文化實踐之間的關係。

8.　就我所知，目前尚沒有研究追蹤文化工業理論在德國大眾文化研究中的廣泛影響。有關阿多諾和霍克海默在美國的影響，參見Douglas Kellner, "Kulturindustrie und Massenkommunikation. Die kritische Theorie und ihre Folgen," in Wolfgang Bonss and Axel Honneth eds., *Sozialforschung als Kritik: Zum sozialwissenschaftlichen Potential der Kritischen Theorie* (Frankfurt am Main: Suhrkamp, 1982), pp.482-515.

9.　有關現代主義和大眾文化之間關係的理論和歷史研究問題，Thomas Crow做了精彩的論述，參見其文 "Modernism and Mass Culture in the Visual Arts," in Benjamin H. D. Buchloh, Serge Guilbaut, and David Solkin eds., *Modernism and Modernity: The Vancouver Conference Papers* (Halifax, Nova Scotia: The Press of the Nova Scoti a College of Art and Design, 1983).

10.　Horkheimer/Adorno, *Dialetic of Enlightenment*, trans. John Cumming(New York: Herder & Herder, 1972), p.121.

11.　關於「贊同性文化」（affirmative culture）這一概念，參見Herbert Marcuse, "The Affirmative Character of Culture," in *Negations* (Boston: Beacon Press, 1968).

12.　Adorno, "Culture Industry Reconsidered," *New German Critique*, 6 (Fall 1975), 13.

13.　Adorno, *Dissonanzen*, in *Gesammelte Schriften*, vol. 14 (Frankfurt am Main: Suhrkamp, 1973), p.20.

14. 有關百貨公司歷史上對輪船和海洋比喻的使用，參見Klaus Strohmeyer, *Warenhäuser: Geschichte, Blüte und Untergang im Warenmeer* (Berlin: Wagenbach, 1980). 有關十九世紀末期法國商品文化的研究，參見 Rosalind H. Williams, *Dream Worlds: Mass Consumption in Late nineteenth-century France* (Berkeley: University of California Press, 1982).

15. Adorno, *Minima Moralia: Reflections from Damaged Life*, trans. E. F. N. Jephcott (London: New Left Books, 1974), p.229.

16. Ibid, p.230.

17. Jessica Benjamin, "Authority and the Family Revisited: Or, World Without Fathers?" *New German Critique*, 13 (Winter 1978), 35-58.

18. Printed in Walter Benjamin, *Gesammelte Schriften*, I:3 (Frankfurt am Main: Suhrkamp, 1974), p.1003.

19. Fred Jameson, "Reification and Utopia in Mass Culture,"*Social Text*, 1 (Winter 1979), 135.

20. Ibid.

21. Miriam Hansen, "Introduction to Adorno's 'Transparencies on Film,"*New German Critique*, 24-25 (Fall/Winter 1981-1982), 186-98.

22. Horkheimer/Adorno, "Das Schema der Massenkultur," in Adorno, *Gesammelte Schriften*, 3 (Frankfurt am Main: Suhrkamp, 1981), p.331

23. Ibid.

24. Jochen Schulte-Sasse, "Gebrauchswerte der Literatur," in Christa Bürger, Peter Bürger and Jochen Schulte-Sasse eds., *Zur Dichotomisierung von hoher und niederer Literatur* (Frankfurt am Main: Suhrkamp, 1982), pp.62-107.

25. Adorno, "Zu Subjekt und Objekt," *Stichworte: Kritische Modelle 2* (Frankfurt am Main: Suhrkamp, 1969), p.165.

26. Ibid. 有關阿多諾與德國早期浪漫派的關係，參見Jochen Horisch, "Herrscherwort, Geld und geltende Sätze: Adornos Aktualisierung der Frühromantik und ihre Affinität zur poststrukturalistischen Kritik des Subjekts,"in W. M. Lüdke, *Materialien zur ästhetischen Theorie Theodor W. Adornos Konstruktion der Moderne* (Frankfurt am Main: Suhrkamp, 1980), pp.397-414.

27. Adorno, "Sexualtabus und Rechte heute," in *Eingriffe* (Frankfurt am Main: Suhrkamp, 1963), p.104f.

28. Adorno, *Negative Dialectics*, trans. E. B. Ashton (New York: Seabury Press,

1973), p.221f. （我對相關翻譯做了修改）。

29. 見 for instance Berthold Hinz, *Die Malerei im deutschen Faschismus: Kunst u. Konterrevolution* (Munich: Hanser, 1974).

30. Peter Bürger, *Theory of the Avent-Garde* (Minneapolis: University of Minnesota Press, 1974).

31. Adorno, *Philosopy of Modern Music* (New York: Seabury Press, 1973), p.30.

32. Peter Bürger, *Vermittlung, Rezeption, Funktion: Ästhetische Theorie u. Methodologie d. Literaturwissenschaft* (Frankfurt am Main: Suhrkamp, 1979), p.130f. Eugene Lunn在他的重要研究著作《馬克思主義與現代主義》（*Marxism and Modernism: An Historical Study of Lukács, Brecht, Benjamin, and Adorno* (Berkeley, Los Angeles and London: University of California Press, 1982)中，強調指出阿多諾與Trakl、Heym、Barlach、卡夫卡和勳伯格等人的作品中「客觀化表達的美學」（aesthetic of objectified expression）的承繼性。

33. Adorno, *Ästhetische Theorie*（Frankfurt am Main: Suhrkamp, 1970），p.16.

34. Ibid, p.38.

35. Ibid. 此處的問題是歷史問題，即，不同國家和不同藝術形式之間的非同步發展。處理這種非同步性絕非易事，這需要我們發展出一種現代主義理論，能夠把藝術發展與社會、政治、及經濟脈絡有效地聯繫起來，阿多諾理論的「聯繫恐懼」使他沒有能夠做到這一點。但這並不意味著，阿多諾未能認識到波特萊爾或者馬內的眞正的現代性。恰恰相反，正是在阿多諾區分華格納和早期法國現代主義者的方式中，我們看到了阿多諾對這種非同步性的認識。在之後的章節中，我將會更詳細地論證這一點。

36. Adorno, *Noten zur Literatur*, I (Berlin: Suhrkamp, 1958), p.72

37. Horkheimer/Adorno, *Dialectic of Enlightenment*, p.163.

38. Adorno, *Ästhetische Theorie*, p352.

39. Ibid.

40. Ibid, p.355.

41. Adorno, *Gesammelte Schriften*, 13 (Frankfurt am Main: Suhrkamp, 1971), p.504. 關於阿多諾對勳伯格闡釋的討論，參見Eugene Lunn, *Marxism and Modernism*, pp.256-66. 從音樂學的角度來看，阿多諾對華格納的論述是否正確，這個問題不是此處能夠展開討論的。有關從音樂學角度對阿多諾的華格納論述之批判，參見Carl Dahlhaus, "Soziologische

Dechiffrierung von Musik: Zu Theodor W. Adornos Wagner Kritik," *International Review of the Aesthetics and Sociology of Music*, 1.2 (1970), 137-46.

42. Adorno, *Gesammelte Schriften*, 16 (Frankfurt am Main: Suhrkamp, 1978), p.562.

43. Adorno, *In Search of Wagner*, trans. Rodney Livingstone (London: New Left Books, 1981), p.31.（我在此處對相關翻譯做了修改）。

44. Ibid. 亦請參考Michael Hays, "Theater and Mass Culture: The Case of the Director,"*New German Critique* 29 (Spring/Summer 1983), 133-46。

45. Ibid, p.32.

46. Ibid, p.46.

47. Ibid, p.33.

48. Adorno, *Gesammelte Schriften*, 13, p.499.

49. Adorno, *In search of Wagner*, p.49.

50. Ibid, p.50.

51. Ibid, p.101.

52. Adorno, "Wagners Aktualität," in *Gesammelte Schriften*, 16, p.555.

53. Adorno, *In search of Wagner*, p.50.

54. Ibid, p.90.

55. Ibid.

56. Ibid, p.95.

57. Ibid, p.119.

58. Ibid, p.123.

59. Ibid, p.101.

60. Ibid, p.107.

61. Ibid, p.106.

62. Adorno, *Philosophy of Modern Music*, p.5.（我就相關的翻譯做了修改）。

第三章

1. Gustave Flaubert, *Madame Bovary*, trans. Merloyd Lawrence (Boston: Houghton Mifflin, 1969), p.29.

2. Flaubert, p.30

3. 參見Gertrud Koch, "Zwitter-Schwestern: Weiblichkeitswahn und Frauenhass—Jean-Paul Sartres Thesen von der androgynen Kunst,"in *Sartres*

Flaubert lesen: Essays zu Der Idiot der Familie, ed. Traugott König (Rowohlt: Reinbek, 1980), pp.44-59

4. Christa Wolf, Cassandra: *A Novel and Four Essays* (New York: Farrar, Straus, Giroux, 1984), p.300f.

5. Wolf, *Cassandra*, p.301

6. Wolf, *Cassandra*, p.300.

7. 參見霍爾於1984年春，二十世紀研究中心舉辦的有關大眾文化的會議上所發表的論文。

8. Theodor W. Adorno, "Culture Industry Reconsidered," *New German Critique*, 6 (Fall 1975), 12.

9. Max Horkheimer and Theodor W. Adorno, *Dialectic of Enlightenment* (New York: Continuum,1982),p.141.

10. Max Horkheimer and Theodor W. Adorno, "Das Schema der Massenkultur,"in Adorno, *Gesammelte Schriften*, 3 (Frankfurt am Main Suhrkamp, 1981),p.305.

11. Siegfried Kracauer, "The Mass Ornament,"*New German Critique*, 5(Spring1975), pp.67-76.

12. Sandra M. Gilbert and Susan Gubar, "Sexual Linguistics: Gender, Language, Sexuality," *New Literary History*, 16, no.3(Spring 1985), 516.

13. 有關十八世紀以來男性對女性的想像，博文遜做了精采的研究，參看Silvia Bovenschen, *Die imaginierte Weiblichkeit* (Frankfurt am Main: Suhrkamp, 1979).

14. Teresa de Lauretis, "The Violence of Rheoric: Considerations on Representation and Gender," *Semiotica* (Spring 1985), 關於暴力修辭的專號。

15. Edomond and Jules de Goncourt, *Germinie Lacerteux,* trans. Leonard Tancock (Harmondsworth : Penguin,1984),p.15

16. *Die Gesellschaft*, 1, no.1 (January 1885).

17. Cf. Cäcillia Rentmeister, "Berufsverbot für Musen," *Ästhetik und Kommunikation*, 25(September 1976), 92-113.

18. Cf., for instance, the essays by Carol Duncan and Norma Broude in *Feminism and Art History*, ed. Norma Broude and Mary D. Garrard(New York: Harper&Row, 1982) or the documentation of relevant quotes by Valerie Jaudon and and Joyce Kozloff,"'Art Hysterical Notions' of Progress and Culture," *Heresies*,1,no.4(Winter 1987),38-42.

19. Friedrich Nietzsche, *The Case of Wagner, in The Birth of Tragedy and the Case of Wagner*, trans. Walter Kaufmann (New York: Random House, 1967), p. 161.

20. Nietzsche, *The Case of Wagner*, p.179.

21. Friedrich Nietzsche, *Nietzsche Contra Wagner*, in The Portable Nietzsche, ed. Walter Kaufmann (Harmondsworth and New York: Penguin, 1976), p.665f.

22. Nietzsche, p.183.

23. Nietzsche, *Nietzsche Contra Wagner*, p.666.

24. 從十九世紀末起到法西斯主義，大眾、菁英和領袖等術語在政治學和社會學脈絡中發生了詞義的轉變，相關討論參見Helmuth Berking, "Mythos und Politik: Zur historischen Semantik des Massenbegriffs,"*Ästhetik und Kommunikation*, 56 (November 1984), 35-42.

25. 這一部兩卷本著作的英文翻譯將由美國明尼蘇達大學出版社（University of Minnesota Press）出版。

26. Gustave Le Bon, *The Crowd* (Harmondsworth and New York: Penguin, 1981), p.39.

27. Ibid, p.50.

28. Ibid, p.102.

29. 總的來說，現代主義的歷史往往並不包括自然主義，因為自然主義與現實主義的描寫特徵過於接近，但是，自然主義仍然屬於現代主義脈絡，盧卡奇就一直這樣強調。

30. 有關生產／消費典範和大眾文化論爭之間的關係，參見Tania Modleski, "Femininity as Mas（s）querade: A Feminist Approach to Mass Culture," in Colin MacCabe ed., *High Theory, Low Culture* (University of Manchester Press, 1986).

31. Clement Greenberg, "Avant-Garde and Kitsch," in *Art and Culture: Critical Essays* (Boston: Beacon Press, 1961), p.5f.

32. 1936年3月18日的書信，收入Walter Benjamin, *Gesammelte Schriften* (Frankfurt am Main: Suhrkamp, 1974), p.1003.

33. T.S. Eliot, *Notes towards the Definition of Culture*, published with *The Idea of a Christian Society* as *Christianity and Culture* (New York: Harcourt, Brace, 1968), p.142.

34. 關於新保守主義對後現代主義所持的敵意討論，參見我在本書中的末章〈測繪後現代〉。

35. 儘管批評者們在理論上對此持贊同觀點，他們對於具體文本或藝術作品的閱讀卻非常不同。為了理解這一大眾文化和高雅藝術之間的新關係所導致的結果，我們還需要更多的分析實踐。我毫不懷疑，藝術家們的諸多嘗試有成功的，也有失敗的，有的時候，在同一位藝術家的同一件作品中，成功和失敗的方面會同時存在。

36. 有關十九世紀後期的現代主義和歷史前衛派之間的區別，參見布爾格的《前衛藝術理論》。

37. 參見Gislind Nabakowski, Helke Sander and Peter Gorsen, *Frauen in der Kunst*, 2 volumes (Frankfurt am Main: Suhrkamp, 1980). 尤其請見Valie Export 和 Gislind Nabakowski在卷1中的文章。

38. 此處有關布希亞的引文，我受益於Tania Modleski的文章：“Femininity as Mas(s)querade”。

第四章

1. 參見Paul M. Jensen, “Metropolis: The Film and The Book,” in Frutz Lang, *Metropolis* (New York:Simon&Schuster,1973), p.13; Lotte Eisner, *The haunted Screen* (Berkeley and Los Angeles: University of California Press,1969), pp.223ff.

2. Randolph Bartlett, “German Film Revision Upheld as Needed Here,” *The New York Time* (March 13,1927).

3. 一九二三年後，史特拉斯曼是威瑪共和穩定時期最為重要的「改革」政治家之一。參見Axel Eggebrecht, “Metropolis,” *Die Welt am Abend* (January 12, 1927)

4. 一九三四年，戈培爾在紐倫堡的法西斯黨會上。

5. Siegfried Kracauer, *From Caligari to Hitler* (Princeton, New Jersey: Princeton University Press,1947), p.165.

6. Ibid, p.164.

7. 有關新客觀主義，參見John Willett, *Art and Politics in the Weimar Period: The New Sobriety*,1917-1933 (New York: Pantjeon Books, 1978)。有關一九二〇年代的機器崇拜，參見Helmut Lethen, *Neue Sachlichkeit 1924-1932* (Stuttgart: Metzler,1970)，以及Teresa de Laurevis et al.(eds), *The Technological Imagination* (Madison, Wisconsin: Coda Press, 1980)，尤其是 “Machines, Myths and Marxism.”

8. Stephen Jenkins, “Lang: Fear and desire,” in S.J. (ed.), *Fritiz Lang: The*

Image and the Look (London: British Film Institute, 1981), pp.38-124, esp. pp.82-87.

9. 我此處的觀點得益於Peter Gendolla, *Die lebendenMaschinen Zur Geschichte der Maschinenmenschen beu Jean Paul,E.T.A. Hoffmann und Villiers de l'Isle Adam* (Marburg: Guttandin und Hoppe, 1980).

10. 相關的例子請見Jean Paul在一七八九年出版的*Ehefrau als bloßem Holze*，德國浪漫派作家Achim von Arnim於一八〇〇年出版的 *Isabella von Agypten*中的貝拉（Bella），E. T. A. Hoffmann一八一五年的作品*Der Sandmann*中的Olympia，以及*Villiers de l'Isle Adam*，一八八六年L'Eve future中的Hadaly。*Villiers de l'Isle Adam*的這部小說深受哈堡所寫的《大都會》（*Metropolis*）的影響。近些年的例子包括Stanislav Lem一九七四年的《面具》（*The Mask*）、費里尼（Fellini）的《卡薩諾瓦》（*Casanova*, 1976/1977）中的木偶情婦，以及一九七五年法德藝術展「單身機器」（*Les machines célibataires*）中的一些作品。

11. 希維爾布希在其著作《鐵路旅行的歷史》（*Geschichte der Eisenbahnreise: Zur Industrialisierung von Raum und Zeit*）中精采地分析了早期鐵路侵擾人類的時間和空間的感受。也可以參考Leo Marx, *The Machine in the Garden: Technology and the Pastoral Ideal in America* (New York: Oxford University Press, 1964).

12. Thea von Harbou, *Metropolis* (New York: Ace Books, 1963), p.54.

13. Silvia Bovenschen, *Die imaginierte Weiblichkeit: Exemplarische Untersuchungen zu kullurgeschichtlichen und literarischen Präsentationsformen des Weib- lichen* (Frankfurt am Main: Suhrkamp, 1979).

14. Norbert Elias, *The Civilizing Process: The Development of Manners* (New York: Urizen Books, 1978).

15. Ibid, p.203.

16. 參見Max Horkheimer, *Eclipse of reason* (New York: Oxford University Press, 1947) and Theodor W. Adrno/Max Horkheimer, *Dialectic of Enlightenment*, trans. John Cumming (New York: Herder& Herder. 1972).

17. 斯威力特（Klaus Theweleit）詳細分析早期威瑪共和的自由軍文學，指出在對無產階級婦女的刻畫中，革命和具有威脅性的性主題常常相互交織。朗描寫工人階級婦女的手法與斯威力特的發現十分接近。參看 Klaus Theweleit, *Männerphantasien: Frauen, Fluten, Körper, Geschichte*, vol.1 (Frankfurt am Main: Verlag Roter Stern, 1977), esp. pp.217 ff. English

translation forthcoming from University of Minnesota Press.

18. 參見Cäcilia Rentmeister, "Berufsverbot für Musen," *Ästhetik und Kommunikation*, 25 (September 1976), 92-112.

19. 有關韋貝爾畫作的討論，參見Cacilia Rentmeister的文章（同前註，內文註18），其中他把這幅畫與舒爾茲於1923年的畫《肉與鐵》（*Fleisch und Eisen*）並置討論。舒爾茲的畫可被歸類於新客觀主義的範疇，斯威力特一書中（頁454）也談到了這幅畫。

20. Eduard Fuchs, *Die Frau in der Karikatur* (Munich, 1906), p.262.

21. 有關朗在《大都會》中的裝飾風格所隱含的文化和政治意義，參見 Siegfried Kracauer, "The Mass Ornament," *New German Critique*, 5 (Spring 1975), 67-76.

22. Robert A. Armour, *Fritz Lang* (Boston: Twayne Publishers, 1977), p.29.

23. 這是詹京斯解讀這一場戲的方式，參見"Lang: Fear and desire," p.86.

第五章

1. 關於《措施》作爲教育劇的更爲詳盡討論，參見Reiner Steinweg, *Das Lehrstück: Brechts Theorie einer politisch-ästhetischen Erziehung*(Stuttgart: Metzler, 1972)，以及Reiner Steinweg發表於*Alternative*, (June-August 1971)的文章，頁78-79。

2. *Alternative*, 78-79 (June-August 1971), 132.

3. *Sozialistisches Drama nach Brecht* (Neuwied: Luchterhand, 1974), p.212 f. See also Schivelbusch's essay, "Optimistic Tragedies: The Plays of Heiner Müller," *New German Critique*, 2 (Spring, 1974), 104-113.

4. V.I. Lenin, "One step Forward, Two Steps Back" in *Collected Works*, Vol. 7 (Moscow, 1965), p.391.

5. See François George, "Forgetting Lenin," *Telos*, 18(Winter, 1973-74), 53-88.

6. 有關行爲主義，布萊希特曾說：「行爲主義是一種心理學，起始於商品生產的需要，目的是要發展影響買家的方法，亦即，這是一種積極的心理學，進步的和革命的方法。爲了滿足其資本主義功能，行爲主義有著局限性（反應系統是生理的，只有在幾部卓別林的電影中，才是社會的）。這裡，只有跨過資本主義的屍體才能找到前進的路徑，但這畢竟是一條有效的路徑。」參見"Der dreigroschenprozess," in *Schriften zur Literatur und Kunst, Vol.1* (Frankfurt am Main: Suhrkamp, 1967), pp.184-5

第六章

1. F. J. Raddatz, "Rampe als Shiloh-Ranch," *Die Zeit*, American Edition, 11 (March 16, 1979), 7.

2. Alexander and Margarete Mitscherlich, *Die Unfähigkeit zu trauern: Grundlagen kollektiven Verhaltens*(Munich: Piper, 1967), esp. pp.13-85.

3. Theodor W. Adorno, "Was bedeutet: Aufarbeitung der Vergangenheit?"(1959), in T.W. A., *Erziehung zur Mündigkei* (Frankfurt am Main: Suhrkamp, 1972), pp.10-28; Wolfgang Fritz Haug, *Der hilflose Antifaschismus* (Frankfurt am Main: Suhrkamp, 1970); Reinhard Kühnl, "Die Auseinan- dersetzung mit dem Faschismus in BRD und DDR," in: *BRD—DDR. Vergleich der Gesellschaftssysteme* (Cologne: Pahl-Rugenstein, 1971), pp.248-278.

4. 雅斯培在一九四六年出版的《罪惡感問題》（*Die Schuldfrage*）一書中，最早提出了有關罪惡感問題的嚴肅討論。意味深長的是，在一九七九年德國播完《大屠殺》後，這部書又再版了（Piper Verlag, Munich）。

5. *Im Kreuzfeuer: Der Fernsehfilm "Holocaust": Eine Nation ist betroffen*, ed. by Peter Märthesheimer and Ivo Frenzel (Frankfurt am Main: Fischer, 1979), p.12f.

6. Ibid, p.15f.

7. Ibid, p.17.

8. 此類的例子包括Carl Zuckmayer一九四六年的*Des Teufels General*，Walter Erich Schafer一九四九年的*Die Verschwörung*，Peter Lotar一九五二年的*Das Bild des Menschen*。有關一九四〇和五〇年代的德國戲劇詳細討論，參見Andreas Huyssen, "Unbewältigte Vergangenheit-Unbewältigte Gegenwart," in *Geschichte im Gegenwartsdrama*, ed. by Reinhold Grimm and Jost Hermand (Stuttgart: Kohlhammer, 1976), pp.39-53.

9. Anne Frank, *The Diary of a Young Girl* (New York: Doubleday, 1967), p.306.

10. Bertolt Brecht, *Der Dreigroschenprozess, Gesammelte Werke*, 18 (Frankfurt am Main: Suhrkamp,1967), p.161.

11. 相關例子包括Hermann Moers的*Koll*（1962），Gert Hoffmann的*Der Bürgermeister*（1963）。

12. 其中最具影響力的是Carl J. Friedrich的*Totalitäre Diktatur*（Stuttgart, 1957），以及Hannah Arendt的*Elemente und Ursprünge totaler Herrschaft*（Frankfurt am Main: Ullstein, 1958）。

13. 參見Hans Otto Ball in *Theater heute*, 3 (1961), 42, and Albert Schulze-Vellinghausen, *theaterkritik* 1952-1960 (Hannover: Velber, 1961), p.226.

14. Heinz Beckmann, *Nach dem spiel: Theaterkritiken 1950-1962* (Munich/ Vienna: A. Langen/ G. Müller, 1963), p.313.

15. See Max Frisch, *Öffentlichkeit als Partner* (Frankfurt am Main: Suhrkamp, 1967), p.68f.

16. See Hans Mayer, *Zur deutschen literature der Zeit* (Reinbek: Rowohlt, 1967), pp.300-319.

17. *Die Alternative order brauchen wir eine neue Regierung?* , ed. Martin Walser (Reinbek: Rowohlt, 1961).

18. Ulrich Sonnemann, " Der verwirkte Protest," *Merkur*, 178 (December 1962), 1147.

19. Martin Walser, "Vom erwarteten Theater," in *Erfarungen und Leseerfahrungen* (Frankfurt am Main: Suhrkamp,1974),p.64.

20. See especially *Summa iniuria oder Durfte der Papst schweigen?*, ed. Fritz J.Raddatz (Rein: Rowohlt, 1963).

21. Thedor W. Adorno, "Offener Brief an Rolf Hochhuth,"*Noten zur Liertatur, IV* (frankfurt am Main: Suhrkamp,1974), pp.137-146.

22. Rolf Hochhuth, "Die Rettung des Menschen," in *Festschrift zum achtzigten Geburtstag Von Georg Lukás,* ed. Frank Benseler (Neuwied:Luchterhand,1965), pp.484-490.

23. Adorno, "Offerener Brief ," p.143.

24. See Ernst Bloch, "Non-synchronism and the obligation to Its Dialetics," *New German Critique*, 11 (spring 1977), 22-38..

25. 饒富深意的是，《大屠殺》系列劇有關魏斯一家在包括毒氣室等地的集中營描寫，可以說是此片最薄弱的環節。

26. Peter Weiss, *Rapporte* (Frankfurt am Main: Suhrkamp, 1968), p.114.

27. 後來成書出版，*Bernd Naurnann, Awchwitz: A Report on the Proceedings Against R. K. L. Mulka and Others Before the Court at Frankfurt* (New York: Praeger, 1966).

28. Peter Weiss, *The Investigation*, tr. Jon Swan and Ulu Grosbard (New York, 1977), p.108f.

29. 參見Moishe Postone有關西德左派及其與納粹和反猶主義的關係的討論，*New German Critique*, 19 (Winter 1980), 97-116.

30. 當然了，觀眾也必定會產生與多爾夫一家的認同。但是，如果是這一認同，而非與魏斯一家的認同，貫穿全劇，那麼，這只能說明壓抑機制的強大。這種態度本身當然是反猶的，不是本章的主題。

第七章

1. 參見目錄，*Der Maler Peter Weiss: Bilder, Zeichnungen, Collagen, Filme* (Berlin: Frölich und Kaufmann, n.d.)..

2. Klaus R. Scherpe, "Reading *The Aesthetics of Resistance: Ten Working Theses*," *New German Critique*, 30 (Fall 1983), 97.

3. 有關德國接受反應的更多的資訊，參見Klaus Scherpe在*New German Critique*, 30 (Fall 1983)上面的文章，以及同一期Burkhardt Lindner對魏斯的訪談錄。

4. 為了探討這一問題（我在本章無法進行），我們可以用《抵抗的美學》以及隨即出版的《箚記手冊》（*Notizbücher*, 2 vols, Frankfurt am Main: Suhrkamp, 1981)二者之間的關係，來對比卡夫卡、穆齊爾的小說分別與他們的日記二者之間的關係，或是來對比湯瑪斯‧曼的《浮士德博士》與他的《一部小說的故事》二者之間的關係。

5. Peter Weiss, *Notizbücher 1971-1980*, I (Frankfurt am Main: Suhrkamp, 1981), p.172f.

6. 魏斯與林特納的訪談錄，收錄在 *Die Ästhetik des Widerstands lesen*, ed. by Karl-Heinz Götze and Klaus R. Scherpe (Berlin: Argument Verlag, 1981), p.155 f. 這次訪談的英文翻譯，刊於 *New German Critique*, 30 (Fall 1983), 107-126.

7. Peter Weiss, *Notizbücher 1971-1980*, II, p.634. 有關魏斯小說中的布萊希特形象，參見Jost Hermand, "The Super-Father: Brecht in *Die Ästhetik des Widerstands*,"*Communications from the International Brecht Society*, XIII: 2 (April 1984), 3-12; Herbert Claas, "Ein Freund nicht, doch ein Lehrer. Brecht in der 'Ästhetik des Widerstands', " in *Die 'Ästhetik des Widerstands' lesen*, 146-149.

8. 對布萊希特的不敢恭維的觀察，有一部分沒有放入《抵抗的美學》，而是收在*Notizbücher*之中，特別是第一卷，第98頁以下。

9. Jost Hermand, "The Super-Father: Brecht in *Die Ästhetik des Widerstands*," 4.

10. Weiss, *Notizbücher*, II，頁543.

11. 魏斯小說裡的超現實主義與法國超現實主義的「自由行為」（actes

gratuits）或者「自動寫作」（écriture automatique）之間明顯的差異，值得進一步詳述。有關這一問題的探討，參見Karl Heinz Bohrer, "Katastrophenphantasie oder Aufklärung? Zu Peter Weiss' 'Die Ästhetik des Widerstands'", *Merkur*, 332 (1976), 85-90；Bohrer也研究過魏斯早期的作品，參見其*Die gefährdete Phantasie, oder Surrealismus und Terror* (Munich: Hanser, 1970). Bohrer試圖說明魏斯有一種尼采式的「恐怖美學」，這一論點遭到Klaus Scherpe令人信服的批判，在Scherpe看來，Bohrer對魏斯的研究是不恰當的，而且是簡單化的，參見Scherpe, "Kampf gegen die Selbstaufgabe: Ästhetischer Widerstand und künstlerische Authentizität in Peter Weiss's Roman, " in: *Die "Ästhetik des Widerstands" lesen*，頁67 ff.

第八章

1. 參見Jost Hermand, *Pop International* (Frankfurt am Main: Athenäum, 1971), pp.47-51.

2. 一九六〇年代初期，德意志聯邦共和國只有不到一千家畫廊；但在一九七〇年代，畫廊的數目已經超出兩倍。參見Gottfried Sello, "Blick zurück im Luxus", *Die Zeit*, 44 (November 1, 1974), 9.

3. See Hermand, *Pop International*, p.14; Jürgen Wissmann, "Pop Art oder die Realität als Kunstwerk,"*Die nicht mehr schönen Künste*, ed. H. R. Jauss (Munich: Wilhelm Fink, 1968), pp.507-530.

4. Alan R. Solomon, "The New Art," *Art International*, 7: 1 (1963), 37.

5. Thomas Mann, *Doctor Faustus*, trans. H. T. Lowe-Porter (New York: Alfred A. Knopf, 1948), p.238f.

6. Ibid, p.240.

7. Theodor W. Adorno and Max Horkheimer, *Dialectic of Enlightenment*, trans. John Cumming (New York: Herder & Herder, 1972).

8. Theodor W. Adorno, "Résumé über die Kulturindustrie,," *Ohne Leitbild* (Frankfurt am Main: Suhrkamp, 1967), p.60. 在美國則譯為 "Culture Industry Reconsidered," *New German Critique*, 6 (Fall 1975), 12-19.

9. Herbert Marcuse, "The Affirmative Character of Culture," *Negations: Essays in Critical Theory* (Boston: Beacon Press, 1968), p.114..

10. Ibid, p.131.

11. Jürgen Habermas, "Bewu β tmachende oder rettende Kritik-die Aktualität Walter Benjamins," *Zur Aktualität Walter Benjamins* (Frankfurt am Main:

Suhrkamp, 1972), p.178f. 美國的翻譯是 "Consciousness-Raising or Redemptive Criticism: The Contemporaneity of Walter Benjamin," *New German Critique*, 17 (Spring 1979), 30-59.

12. 參見Herbert Marcuse, *An Essay on Liberation* (Boston: Beacon Press, 1969); 當然，馬庫塞後來有鑑於學生動亂、地下文化與反文化的新發展，區分並修改了自己的看法；參見Herbert Marcuse, *Counterrevolution and Revolt* (Boston: Beacon Press, 1972)，此書中譯爲《反革命與反叛》（立緒）。

13. 情形的確如此，儘管有批評家一再否定安迪・沃荷身在波普藝術家之列，而是將他視爲獨特的天才（a genius sui generis）。

14. 對安迪・沃荷絲網印刷技術的討論，參見Rainer Crone, *Andy Warhol* (New York: Praeger, 1970), p.11.

15. 一九七四年四月，眞正的《蒙娜麗莎》畫作從羅浮宮運往日本並展出，這與其說是將傑作帶給大眾的眞正嘗試，不如說是顯示法國文化的自豪與日本商業成功的興奮劑（參見 *Newsweek*, May 6, 1974, 44）。

16. 參考近期杜象展覽的目錄，編者是Anne d'Harnoncourt和Kynaston McShine (New York, 1973)。

17. 對此作品更詳盡的詮釋，參見Max Imdahl, "Vier Aspekte zum Problem der ästhetischen Grenzüberschreitung in der bildenden Kunst," *Die nicht mehr schönen Künste*, ed. H. R. Jauss (Munich: Wilhelm Fink, 1968), p.494..

18. Ibid, p.494.

19. 有關蒙娜麗莎的遊戲卡片，在紐約（一九七三年）和芝加哥（一九七四年），又被收入更近期的杜象展而得以展覽。

20. 參見Hartmut Scheible, "Wow, das Yoghurt ist gut," *Frankfurter Hefte*, 27:11 (1972), 817-824.

21. 重刊於John Russel and Suzi Gablik, *Pop Art Redefined* (New York: Praeger, 1969), p.116.

22. 參見Hermann K. Ehmer選編的論文集裡面的文章，*Visuelle Kommunikation: Beiträge zur Kritik der Bewußtseinsindustrie* (Cologne: Dumont, 1971)，以及Hermand, *Pop International*.

23. 理論化的描述是，連環畫作爲一種流行文化形式，對它的批判興趣，與李奇登斯坦將連環畫引入高雅藝術領域，是不無關係的。

24. 對波普與廣告業之間關係的進一步討論，參見Heino R. Möller、Hans Roosen與Herman K. Ehmer的論文，收錄於*Visuelle Kommunikation*。

25. G. R. Swenson進行的訪談，重刊於Russel和Gablik, *Pop Art Redefined*,

p.111.

26. Cf. Hermand, *Pop International*, p.50f.

27. *Kursbuch*, 15 (November, 1968); *Die Zeit* 48 (November 29, 1968), 22.

28. Ibid.

29. Karl Markus Michel, "Ein Kranz für die Literatur,"*Kursbuch*, 15 (November, 1968), 177

30. Hans Magnus Enzensberger, "Gemeinplätze, die Neueste Literatur betreffend,"*Kursbuch*, 15 (November, 1968), 190.

31. Ibid, 195.

32. Ibid, 197.

33. 安森柏格這一特定的立場只限於一九六八年發表在*Kursbuch*上的文章。它既沒有回應恩氏早期的思想,也沒有處理他回來思想的發展(超出了本章討論的問題範圍)。

34. Ibid, 188.

35. 這並不是要否定,分配機器常常對藝術生產本身發生直接的影響。

36. Walter Benjamin, "The Author as Producer," *Understanding Brecht*, trans. Anna Bostock (London: New Left Books, 1973), p.94.

37. 這場論爭發生在Das Argument, 46 (March, 1968), *Alternative*, 56/57 (October/December, 1967)和59/60 (April/June, 1968), *Merkur*, 3 (1967)和1-2 (1968), 以及*Frankfurter Rundschau*. 詳盡的目錄,參見*Alternative*, 59/60 (April/June, 1968), 93.

38. 有關班雅明與馬庫塞之間的差異,參見Habermas, "Bewu β tmachende oder rettende Kritik," p.177-185.

39. Walter Benjamin, "The Work of Art in the Age of Mechanical Reproduction," in *Illuminations*, ed. by Hannah Arendt, trans. Harry Zohn (New York: Schocken Books, 1969), p.217f,漢娜‧鄂蘭所編的這本班雅明選集,中譯爲《啓迪》,由香港牛津大學出版社出版。

40. Benjamin, "Author as Producer," p.94.

41. Ibid, p.296.

42. Ibid.

43. Walter Benjamin, "Surrealism," in *Reflections*, ed. by Peter Demetz, trans. Edmond Jephcott (New York & London: Harcourt Brace Jovanovich, 1978), p.191.

44. Benjamin, "Author as Producer," p.94.

45. 參見哈特菲爾德發表在德意志聯邦共和國的第一部作品，John Heartfield, *Krieg im Frieden* (Munich: Hanser, 1972).

46. Ibid, p.87.

47. Ibid, p.93.

48. 對班雅明「神韻」觀念的解釋，參見Habermas, "Bewu β tmachende oder rettende Kritik," Michael Scharang, *Zur Emanzipation der Kunst* (Neuwied: Luchterhand, 1971), p.7-25, Lienhard Wawrzyn, *Walter Benjamins Kunsttheorie. Kritik einer Rezeption* (Neuwied: Luchterhand, 1973), 特別是頁25-39。

49. Crone, *Warhol*.

50. Benjamin, "Mechanical Reproduction," p.224.

51. *Documents* V, Kassel 1972.

52. Hans Dieter Junker, "Die Reduktion der ästhetischen Struktur-Ein Aspekt der Kunst der Gegenwart," *Visuelle Kommunikation*, pp.9-58.

53. 參見Henri Lefebvre, *Das Alltagsleben in der modernen Welt* (Frankfurt am Main: Suhrkamp, 1972), p.26.

54. Karl Marx, *Economic and Philosophic Manuscript of 1844*. 轉引自Marx and Engels, *On Literature and Art*, ed. Lee Baxandall and Stefan Morawski (St. Louis and Milwaukee, 1973), p.51.〔中文譯文，引自《1844年經濟學─哲學手稿》，人民出版社1979年版，第50-51頁。〕.

55. Karl Marx, *Theses on Feuerbach* (thesis 5).

56. 對商品美學的討論，參見Wolfgang Fritz Haug, *Kritik der Warenästhetik* (Frankfurt am Main: Suhrkamp, 1971), 以及Lutz Holzinger, *Der produzierte Mangel* (Starnberg: Raith Verlag, 1973).

第九章

1. 目錄：*Tendenzen der Zwanziger Jahre: 15. Europäische Kunstausstellung* (Berlin, 1977); *Wem gehört die Welt: Kunst und Gesellschaft in der Weimarer Republik*, Neue Gesellschaft für bildende Kunst (Berlin, 1977); *Paris-Berlin 1900-1933*, Centre Georges Pompidou (Paris, 1978）。休斯的電視系列片也以書籍的形式出版，題為 *The Shock of the New* (New York: Alfred A. Knopf, 1981）。亦參見*Paris-Moscow 1900-1930*, Centre Georges Pompidou (Paris, 1979).

2. Walter Benjamin, "Theses on the Philosophy of History," in *Illuminations*, ed.

Hannah Arendt (New York: Schocken Books, 1969).

3. Hans Magnus Enzensberger, "Die Aporien der Avantgarde," in *Einzelheiten: Poesie und Politik* (Frankfurt am Main: Suhrkamp, 1962). 在這篇論文中，安森柏格分析了前衛主義時間感受力方面的矛盾，藝術前衛派與政治前衛派的關係，以及一九四五年後若干前衛派現象，如無形式藝術（*art informel*）、行動繪畫（action painting）、以及「垮掉的一代」文學作品。安森柏格的主要論點是，歷史前衛派已死，一九四五年後前衛派的復甦是虛假的，倒退的。

4. Max Frisch, "Der Autor und das Theater" (1964), in *Gesammelte Werke in zeitlicher Folge*, vol. 5:2 (Frankfurt am Main: Suhrkamp, 1976), p.342.

5. *Partisan Review*, 26 (1959), 420-436. 再版於Irving Howe, *The Decline of the New* (New York: Harcourt, Brace and World, 1970), p.190-207.

6. Harry Levin, "What Was Modernism?" (1960), in *Refractions* (New York: Oxford University Press, 1966), p.271.

7. 本章的目的不是要去從概念上定義或者限定「後現代主義」。一九六〇年代以來，這一術語已經積聚了幾層涵義，而不應該強行塞入系統界定這一緊身衣。在這一章節，「後現代主義」一詞可以相應不同地指稱美國從波普到表演的藝術運動，近期在舞蹈、戲劇、小說反面的實驗主義，一九六〇年代費德勒和桑塔格等文學批評著述中的某些前衛主義傾向，以及更晚近的自稱或者否認自己是後現代主義者的美國批評家對法國文化理論的挪用。對後現代主義的有益討論，參見Matei Calinescu, *Faces of Modernity: Avant-Garde, Decadence, Kitsch* (Bloomington and London: Indiana University Press, 1977), 特別是pp.132-143; 以及後現代主義專號*Amerikastudien*, 2:1 (1977); 該期專號也包括有關後現代主義的一個基本書目, Ibid, pp.40-46.

8. Calinescu (參見 note 7); Peter Bürger, *Theorie der Avantgarde* (Frankfurt am Main: Suhrkamp, 1974), 英文譯本：*Theory of the Avant-Garde* (Minneapolis: University of Minnesota Press, 1984); '*Theorie der Avantgarde*': *Antworten auf Peter Bürgers Bestimmung von Kunst und bürgerlicher Gesellschaft*, ed. W. Martin Lüdke (Frankfurt am Main: Suhrkamp, 1976); 布爾格對這些批評者的回應，收錄在他為*Vermittlung-Rezeption-Funktion* (Frankfurt am Main: Suhrkamp, 1979)撰寫的導言；柏林的期刊*Alternative*, 122-123 (1978)有關蒙太奇／前衛派的專號。亦見哈伯瑪斯，Hans Platscheck與Karl Heinz Bohrer在*Stichworte zur 'Geistigen*

Situation der Zeit,'上面的論文，2 vols., ed. Jürgen Habermas (Frankfurt am Main: Suhrkamp, 1979)

9. 例如，一九七九年威斯康辛州麥迪森召開的有關法西斯主義與前衛派的會議，*Faschismus und Avantgarde*, ed. by Reinhold Grimm and Jost Hermand (Königstein/Ts.: Athenäum, 1980).

10. 參見Calinescu, *Faces of Modernity*, p.140 and p.287, fn.40.

11. John Weightman, *The Concept of the Avantgarde* (La Salle, Ill.: Library Press, 1973).

12. Calinescu, *Faces of Modernity*, p.140.

13. Peter Bürger, *Theory of the Avant-Garde* (Minneapolis: University of Minnesota Press, 1984).

14. 有關左翼前衛派的政治層面，參見David Bathrick, "Affirmative and Negative Culture: Technology and the Left Avant-Garde," in *The Technological Imagination*, eds. Teresa de Lauretis, Andreas Huyssen, and Kathleen Woodward (Madison, Wis.: Coda Press, 1980), pp.107-122.

15. 參見Enzensberger, "Aporien," p.66f.

16. 有關波普藝術，參見本書〈波普的文化政治〉一章。

17. Leslie Fiedler, *The Collected Essays of Leslie Fiedler*, vol. I1 (New York: Stein and Day, 1971), pp.454-461.

18. 再版於Leslie Fiedler, *A Fiedler Reader* (New York: Stein and Day, 1977), pp.270-294.

19. 論文集*Mass Culture: The Popular Arts in America*中的多篇論文，eds. Bernard Rosenberg and David Manning White (New York: The Free Press, 1957).

20. Hans Magnus Enzensberger, *Einzelheiten I: Bewußtseinsindustrie* (Frankfurt am Main: Suhrkamp, 1962).

21. Ihab Hassan, *Paracriticism: Seven Speculations of the Times* (Urbana, Chicago, London: University of Illinois Press, 1975). 亦見 Ihab Hassan, *The Right Promethean Fire: Imagination, Science and Cultural Change* (Urbana, Ill.: University of Illinois Press, 1980).

22. 從美學的而不是從保守派的立場對後現代主義的尖銳批判，參見Gerald Graff, "The Myth of the Postmodernist Breakthrough," TriQuarterly, 26 (1973), 383-417. 該論文也收錄於Graff, *Literature Against Itself: Literary Ideas on Modern Society* (Chicago: University of Chicago Press, 1979),

pp.31-62.

23. 參見Serge Guilbaut, "The New Adventures of the Avant-Garde in America," *October*, 15 (Winter, 1980), 61-78. 亦見Eva Cockroft, "Abstract Expressionism: Weapon of the Cold War," *Artforum*, XII (June 1974).

24. 儘管在李歐塔的著作裡面，後現代主義的概念近期已經被納入到法國後結構主義的寫作當中，但是我不是要將後結構主義等同於後現代主義。我的論點是，後現代主義的精神氣質，與美國對後結構主義挪用（視之為理論方面最新的前衛派），這二者之間有明確的關聯。對後現代主義－後結構主義之組合的更多的討論，參見本書〈測繪後現代〉一章。

25. 持續批判美國當代文學批評中否定歷史的作法，參見Fredric Jameson, *The Political Unconscious: Narrative as a Socially Symbolic Act* (Ithaca, N.Y.: Cornell University Press, 1981), 特別是chapter 1.

26. Hayden White, "The Burden of History," 重印於*Tropics of Discourse: Essays in Cultural Criticism* (Baltimore, London: Johns Hopkins University Press, 1978), pp.27-50.

27. Jürgen Habermas, "Modernity vs. Postmodernity," *New German Critique*, 22 (Winter 1981), 3-14.

28. Peter Bürger, "Avantgarde and Contemporary Aesthetics: A Reply to Jürgen Habermas," *New German Critique*, 22 (Winter 1981), 19-22.

29. 參見 Peter Bürger, *Der französische Surrealismus* (Frankfurt am Main: Athenäum, 1971).

第十章

1. 目錄，Documenta 7 (Kassel: Paul Dierichs, n. d. [1982]), p. XV.

2. Ibid.

3. 當然，這並不是對這次展覽或其中展出的所有作品的「公正的」評價。我想說明的是，我此處所關心的是展覽的藝術指導，即，展覽是如何敘述並展現到公眾之中。有關第七屆文獻展的詳細討論，參見Benjamin H. D. Buchloh, "Documenta 7: A Dictionary of Received Ideas," *October*, 22 (Fall 1982), 105-126.

4. 有關這個問題，參見Fredric Jameson, "Postmodernism or the Cultural Logic of Capitalism," *New Left Review*, 146 (July-August 1984), 53-92. 在這篇文章裡，他試圖把後現代主義視為資本發展邏輯中的一個新的階段，我以為，這個觀點過度闡釋了當下的問題。

5. 有關批判性和肯定性的後現代主義之間的差別,參見Hal Foster's introduction to *The Anti-Aesthetic* (Port Townsend, Washington: Bay Press, 1984). 但是,Foster在之後為*New German Critique*, 33 (Fall 1984)寫的文章中,卻改變了有關後現代主義之批判潛力的看法。

6. 有關早期為文學後現代主義譜寫概念史的嘗試,參見*Amerikastudien*, 22:1 (1977), 9-46的幾篇文章,其中包括一篇重要的書目。亦可參見 Ihab Hassan, *The Dismemberment of Orpheus*, second edition (Madison: University of Wisconsin Press, 1982), 尤其是新的 "Postface 1982: Toward a Concept of Postmodernism," 259-271. 歷史和社會科學領域有關現代性和現代化的討論甚為廣泛,此處無法一一記錄。有關其中重要著作的概述,參見,Hans-Ulrich Wehler, *Modernisierungstheorie und Geschichte* (Göttingen: Vandenhoeck & Ruprecht, 1975). 有關現代性和藝術的問題,參見Matei Calinescu, *Faces of Modernity* (Bloomington: Indiana University Press, 1977); Marshall Berman, *All That Is Solid Melts Into Air: The Experience of Modernity* (New York: Simon & Schuster, 1982); Eugene Lunn, *Marxism and Modernism* (Berkeley and Los Angeles: University of California Press, 1982); Peter Bürger, *Theory of the Avantgarde* (Minneapolis: University of Minnesota Press, 1984). 有關這次論爭的其他重要作品,參見近年來一些文化史家有關一些城市及其文化的書,如,Carl Schorske, Robert Waissenberger有關世紀末維也納的著作,Peter Gay, John Willett有關威瑪共和的著作,關於世紀轉折時期美國反現代主義的討論,參見T. J. Jackson Lears, *No Place of Grace* (New York: Pantheon, 1981).

7. 有關一九五〇年代現代主義的意識形態和政治功能,參見Jost Hermand, "Modernism Restored: West German Painting in the 1950s," *New German Critique*, 32 (Spring/Summer 1984), 23-41; Serge Guilbaut, *How New York Stole the Idea of Modern Art*(Chicago: Chicago University Press, 1983).

8. 有關這個概念的詳細討論,參見Robert Sayre and Michel Löwy, "Figures of Romantic Anti-Capitalism," *New German Critique*, 32 (Spring/Summer 1984), 42-92.

9. 有關威瑪共和建築之政治的精采討論,參見展覽目錄*Wem gehört die Welt: Kunst und Gesellschaft in der Weimarer Republik* (Berlin: Neue Gesellschaft für die bildende Kunst, 1977), 38-157. 亦可參見Robert Hughes, "Trouble in Utopia," in *The Shock of the New* (New York: Alfred A. Knopf, 1981), 164-211.

10. 此類策略能夠達成不同的政治途徑，這一點在富蘭普頓的文章中得到證實，"Towards a Critical Regionalism," in *The Anti-Aesthetic*, 23-38.

11. Charles A. Jencks, *The Language of Postmodern Architecture* (New York: Rizzoli, 1977), 97.

12. 有關布洛赫的非同時性（Ungleichzeitigkeit）概念，參見Ernst Bloch, "Non-Synchronism and the Obligation to its Dialectics," 及Anson Rabinbach "Ernst Bloch's Heritage of our Times and Fascism," in *New German Critique*, 11 (Spring 1977), 5-38.

13. Robert Venturi, Denise Scott Brown, Steven Izenour, *Learning from Las Vegas* (Cambridge: MIT Press, 1972）。 亦參見范裘利的早期著作 *Complexity and Contradiction in Architecture* (New York: Museum of Modern Art, 1966）。

14. Kenneth Frampton, *Modern Architecture: A Critical History* (New York and Toronto: Oxford University Press, 1980), 290.

15. 我在這裡主要關注的是藝術家的自我意識，而不是他們的作品是否真的超越了現代主義，或者是否具有政治進步性。有關垮掉的一代反叛的政治，參見Barbara Ehrenreich, *The Hearts of Men* (New York: Doubleday, 1984), 52-67.

16. Gerald Graff, "The Myth of the Postmodern Breakthrough," in *Literature Against Itself* (Chicago: University of Chicago Press, 1979), 31-62.

17. John Barth, "The Literature of Replenishment: Postmodernist Fiction," *Atlantic Monthly*, 245:1 (January 1980), 65-71.

18. Daniel Bell, *The Cultural Contradictions of Capitalism* (New York: Basic Books, 1976), 51.

19. 這裡，有關後現代性這個觀念在德國和平和反核運動以及綠黨中獲得的特殊含義，將不作討論，因為本章主要關注美國有關後現代的論爭。在德國知識界，斯勞特戴克的著作至關重要，儘管他不用後現代這個詞，參見Peter Sloterdijk, *Kritik der zynischen Vernunft*, 2 vols. (Frankfurt am Main: Suhrkamp, 1983)，美國譯本將在University of Minnesota Press 出版。德國對法國理論，尤其是傅柯、布希亞和李歐塔理論的接受，也值得相當的注意，有關文章見於*Der Tod der Moderne. Eine Diskussion* (Tübingen: Konkursbuchverlag, 1983). 有關後現代在德國的啓示性影響，參見Ulrich Horstmann, *Das Untier. Konturen einer Philosophie der Menschenflucht* (Wien-Berlin: Medusa, 1983).

20. 以下部分是依據本書〈尋求傳統：一九七○年代的前衛派和後現代主義〉一章發展出的論點。

21. Peter Bürger, *Theory of the Avant-Garde* (Minneapolis: University of Minnesota Press, 1984). 布爾格主要將前衛這個詞指稱這三次運動，美國讀者也許會覺得很怪或太有局限性。如果要理解這一點，我們必須考慮到布爾格的論點在二十世紀從布萊希特和班雅明到阿多諾的德國美學思想傳統中的位置。

22. 現代主義和前衛派之間的這點區別，正是一九三○年代末期班雅明和阿多諾之間的重要分歧之一。布爾格的論點在很大程度上發展自這次重要的論爭。面對納粹德國美學、政治和日常生活的成功融合，阿多諾詛咒前衛派將藝術和生活融為一體的企圖，他以最理想的現代主義方式堅持藝術的自足性；班雅明在審視一九二○年代巴黎、莫斯科和柏林的激進實驗時，在前衛派身上看到了一種救世的希望，尤其在超現實主義處，這也許可以解釋為什麼班雅明在美國會被奇怪地當作（我以為，被誤認為）後現代的超前批評家。

23. 參見本書〈波普的文化政治〉一章。Dick Hebdige去年在University of Wisconsin-Milwaukee的二十世紀研究中心的演講中，從一個不同的角度得出有關英國波普文化的相似的論點。

24. 左派對媒體的迷戀，這在德國也許比在美國更為明顯。在那些年代中，布萊希特的廣播理論和班雅明的〈機械複製時代的藝術品〉幾乎變成了神聖文本。有關於此，參見，Hans Magnus Enzensberger, "Baukasten zu einer Theorie der Medien," *Kursbuch*, 20 (March 1970), 159-186. Reprinted in H. M. E., *Palaver* (Frankfurt am Main: Suhrkamp, 1974). 對媒體的民主化潛能的堅信，在李歐塔的《後現代境況》的最後幾頁中也可以看出來，只是李歐塔所談的不是廣播、電影或電視，而是電腦。

25. Leslie Fiedler, "The New Mutants" (1965), *A Fiedler Reader* (New York: Stein and Day, 1977), 189-210.

26. Edward Lucie-Smith, *Art in the Seventies* (Ithaca: Cornell University Press, 1980), 11.

27. 有關葛林伯格的現代藝術理論在其歷史脈絡中的透徹的討論，見於T. J. Clark, "Clement Greenberg's Theory of Art," *Critical Inquiry*, 9:1 (September 1982), 139-156. 有關對於葛林伯格的不同見解，參見Ingeborg Hoesterey, "Die Moderne am Ende? Zu den ästhetischen Positionen von Jürgen Habermas und Clement Greenberg," *Zeitschrift für Ästhetik und allgemeine*

Kunstwissenschaft, 29:2 (1984). 有關阿多諾的現代主義理論，參見Eugene Lunn, *Marxism and Modernism* (Berkeley and Los Angeles: University of California Press, 1982); Peter Bürger, *Vermittlung-Rezeption-Funktion* (Frankfurt am Main: Suhrkamp, 1979), 其中尤其是79-92; W. Martin Lüdke, eds., *Materialienzur ästhetischen Theorie: Th. W. Adornos Konstruktion der Moderne* (Frankfurt am Main: Suhrkamp, 1980).

28. 參見Craig Owens, "The Discussion of Others," in Hal Foster, ed., *The Anti-Aesthetic*, 65-90.

29. 由於Fred Jameson近來的著述和Hal Foster的 *The Anti-Aesthetic*，事情方才開始發生了變化。

30. 當然，那些持這種觀點的人不會言稱「現代主義」這個詞，現代主義已經因其傳統上意指「表現」、「代表」以及一種透明的現實而失去了魅力。然而，現代主義教條之所以具有令人信服的力量，很大的原因在於它所支撐的基本觀念，即，只有現代主義藝術和文學才適合我們的時代。

31. Marshall Berman的著作*All That is Solid Melts Into Air: The Experience of Modernity* (New York: Simon and Schuster, 1982）基本上承繼了馬克思有關現代性的概念，而且與美國一九六〇年代的政治和文化脈搏緊密相連。有關對Berman的批評，見於David Bathrick, "Marxism and Modernism," *New German Critique*, 33 (Fall 1984), 207-218.

32. Jürgen Habermas, "Modernity versus Postmodernity," *New German Critique*, 22 (Winter 1981), 3-14. （同文重印於Foster, ed., *The Anti-Aesthetic*.）

33. Jean-Francois Lyotard, "Answering the Question: What is Postmodernism?," in *The Postmodern Condition* (Minneapolis: University of Minnesota Press, 1984), 71-82.

34. Martin Jay, "Habermas and Modernism," *Praxis International*, 4:1 (April 1984), 1-14. 亦參見同期雜誌中Richard Rorty, "Habermas and Lyotard on Postmodernity," 32-44.

35. Peter Sloterdijk, *Kritik der zynischen Vernunft*. Sloterdijk文章的前兩章的英譯見於*New German Critique*, 33 (Fall 1984), 190-206. 斯勞特戴克試圖以完全不同於哈伯瑪斯的方式來拯救理性的解放潛能，他的方式也許的確可稱作後現代。有關以英文書寫的對斯勞特戴克著作的簡要但深刻的討論，參見Leslie A. Adelson, "Against the Enlightenment: A Theory with Teeth for the 1980s," *German Quarterly*, 57:4 (Fall 1984), 625-631.

36. 參見Jürgen Habermas, "The Entwinement of Myth and Enlightenment: Re-reading *Dialectic of Enlightenment*," *New German Critique*, 26 (Spring-Summer 1982), 13-30.

37. 當然了，書中還另外論述了資本主義文化危機和經濟發展之間的聯繫，但我以為，作為對貝爾論證姿態的表述，我的描寫是成立的。

38. 參見 "A Note on *The New Criterion*," *The New Criterion*, 1:1 (September 1982), 1-5. Hilton Kramer, "Postmodern: Art and Culture in the 1980s," ibid., 36-42.

39. Bell, *The Cultural Contradictions of Capitalism*, 54.

40. 我所沿用的是「批判理論」（critical theory）這個術語在當下的用法，意指近來人文領域中理論和跨系科的多種嘗試。批判理論原指法蘭克福學派自一九三〇年代以來所發展的理論。但今天，法蘭克福學派批判理論只是擴展後的批判理論領域中的一部分，這或許對法蘭克福學派理論重新進入當代批判論述不無裨益。

41. 但如果反過來看，事情往往並非如此了。因此，美國解構主義者對談論後現代問題很少表現出熱情。事實上，美國解構主義根本不願區分現代和後現代，譬如後期的德曼（Paul de Man）。德曼在收入其《盲目與洞見》（*Blindness and Insight*）一書的〈文學歷史和文學現代性〉的文章中，面對現代性問題的時候，他把現代主義的特徵和觀點投射到過去，以至於所有的文學最終都變成了現代主義文學。

42. 在此作點小小的注釋，也許是有必要的。迄今為止，後結構主義這個術語和「後現代主義」一樣，沒有確定的定義，包容了各種各樣不同的理論實踐。但為了討論的便利，我把這些不同之處暫且圈置起來，以在不同的後結構主義論述中找到某些相似點。

43. 這部分討論主要受益於John Rajchman有關傅柯的著作，"Foucault, or the Ends of Modernism," *October*, 24 (Spring 1983), 37-62. 有關作為現代主義理論家的德希達的討論，參見Jochen Schulte-Sasse寫的序言, in Peter Bürger, *Theory of the Avantgarde*, vii-xlvii.

44. Jonathan Arac, Wlad Godzich, Wallace Martin, eds., *The Yale Critics: Deconstruction in America* (Minneapolis: University of Minnesota Press, 1983）。

45. 參見Nancy Fraser, "The French Derrideans: Politicizing Deconstruction or Deconstructing Politics," *New German Critique*, 33 (Fall 1984), 127-154.

46. 英文將jouissance譯為bliss，這不是很確切，bliss這個詞缺失了法文原詞

帶有身體和享樂主義的重要涵義。

47. 我並不想把巴特的思考簡化成他晚期作品表達的觀念。然而，這部著作在美國的成功使得我們可以把它看作是一種象徵，或者，一個「神話」。

48. Roland Barthes, *The Pleasure of the Text* (New York: Hill and Wang, 1975), 22.

49. 參見Tania Modleski, "The Terror of Pleasure: The Contemporary Horror Film and Postmodern Theory," paper given at a conference on mass culture, Center for Twentieth Century Studies, University of Wisconsin-Milwaukee, April 1984.

50. Barthes, *The Pleasure of the Text*, 38.

51. Ibid, p.41.

52. Ibid, p.41.

53. 因此，在一九八三年全美現代語言學會（MLA）的年度例會上，巴特所謂的愉悅的命運在其中一場小組會中得到充分的討論，同時，在另一場有關文學批評的未來的小組討論中，許多發言人則紛紛歡呼一種新歷史批評的出現。在我看來，這恰恰標誌了美國當前文學批評界的種種衝突和張力。

54. Roland Barthes, *S/Z* (New York: Hill and Wang, 1974), 140.

55. Michel Foucault, "What Is an Author?" in *language, counter-memory, practice* (Ithaca: Cornell University Press, 1977), 138.

56. 對主體性問題的興趣的回歸也可見於後結構主義一些後期的著作，例如，克莉斯蒂娃有關象徵和符號學的著作，以及傅柯關於性學的著作。有關傅柯，參見Biddy Martin, "Feminism, Criticism, and Foucault," *New German Critique*, 27 (Fall 1982), 3-30.有關克莉斯蒂娃的著作對美國學院的重要性，參見Alice Jardine, "Theories of the Feminine," *Enclitic*, 4:2 (Fall 1980), 5-15; "Pre-Texts for the Transatlantic Feminist," *Yale French Studies*, 62 (1981), 220-236. 亦可見Teresa de Lauretis, *Alice Doesn't: Feminism, Semiotics, Cinema* (Bloomington: Indiana University Press, 1984), 尤其參見 ch. 6 "Semiotics and Experience."

57. Jean Francois Lyotard, *La Condition Postmoderne* (Paris: Minuit, 1979。英譯本見*The Postmodern Condition* (Minneapolis: University of Minnesota Press, 1984）。

58. 《後現代境況》一書的英譯本收入了〈回答這個問題：什麼是後現代主

義？〉，這篇文章在這場美學論爭中非常重要。有關克莉斯蒂娃就後現代的論述，參見 "Postmodernism?" *Bucknell Review*, 25:11 (1980), 136-141.

59. Kristeva, "Postmodernism?"p. 137.

60. Ibid, p.139.

61. 事實上，《後現代境況》全書都在批判啓蒙運動的知識和政治傳統，對李歐塔而言，哈伯瑪斯的著作正是這種傳統的代表。

62. Fredric Jameson, "Foreword" to Lyotard, *ThePostmodern Condition*, XVI.

63. Michel Foucault, "Truth and Power," in *Power/Knowledge* (New York: Pantheon, 1980), 127.

64. 主要的例外見於Craig Owens, "The Discourse of Others," in Hal Foster, ed., *The Anti-Aesthetic*, 65-98.

65. 參見Elaine Marks, Isabelle de Courtivron, eds., *New French Feminisms* (Amherst: University of Massachusetts Press, 1980. 有關對法國女性理論的批判，參見註56中引用的Alice Jardine的著作，以及她的文章 "Gynesis," *diacritics*, 12:2 (Summer 1982), 54-65.

附錄

1. 本文原題名爲 "Geographies of Modernism in a Globalizing World"，二〇〇七年發表於*New German Critique*，一個較短的版本收錄於彼得·布魯克與 Andrew Thacker 合編的*Geographies of Modernism*, London and New York: Routledge, 2005, pp.6-18. （譯註：文章中，metropolis一詞有兩種含義，即「大都會」以及「宗主國」，作者在文章中對該詞的使用兼涉兩種含義，譯者則根據上下文取不同譯法。）

2. Fredric Jameson, *A Singular Modernity* (London: Verso, 2002).

3. Michel-Rolph Trouillot, "The Otherwise Modern: Caribbean Lessons from the Savage Slot," 收錄於 B.M. Knauft, ed., *Critically Modern* (Bloomington: Indiana University Press, 2002), 220.

4. 有關現代性問題更複雜的歷史研究和理論著述，參見Timothy Mitchell (ed.), *Questions of Modernity* (Minneapolis: University of Minnesota Press, 2000). 對後殖民主義簡單化傾向的批判，參見Gayatri Spivak, *A Critique of Postcolonial Reason: Toward a History of the Vanishing Present* (Cambridge, Mass.: Harvard University Press, 1999). 此書中譯爲《後殖民理性批判：邁向消失當下的歷史》（群學），譯者爲張君玫。

5. Arjun Appadurai, *Modernity at Large: Cultural Dimensions of Globalization* (Minneapolis: University of Minnesota Press, 1996).

6. Dilip Gaonkar, "Alternative Modernities," *Public Culture* 11:1 (1999): 1.

7. 例如李歐梵, *Shanghai Modern: The Flowering of a New Urban Culture in China 1930-1945* (Cambridge, MA: Harvard University Press, 1999). 此書由毛尖中譯爲《上海摩登》（香港牛津大學出版社）。

8. 「廣義現代主義」（modernism at large）一詞脫胎於阿帕杜萊的說法（參見本文註四）。描述這一現象的其他現成術語包括「另類現代主義」（alternative modernisms），或者「多元現代主義」（multiple modernisms）。「另類現代主義」仍然暗示了眞正的或原初的現代主義及其另類這樣一種等級關係；「多元現代主義」在我看來太過多元論了，它也缺少現代主義地理學的擴展涵義，而「廣義現代主義」則包含了這一涵義。有關「混雜性」的問題，我在此處用它來討論「非西方的」現代主義，參見Néstor García Canclini, *Culturas híbridas: Estrategias para entrar y salir de la modernidad*, (Mexico: D.F.: Grijalbo, 1989).

9. Trouillot, "The Otherwise Modern," 222.

10. Mitchell, *Questions of Modernity*, 1-34.

11. 一九八四年紐約現代藝術博物館題爲《二十世紀藝術中的「原始主義」》（*'Primitivism' in 20th-Century Art*）的展覽，引發了有關這一問題的重要論爭，而該爭論在一九八九年龐畢度中心題爲《大地的魔術師》（*Les Magiciens de la Terre*）的展覽中得到進一步的研討。例如參見發表於《第三文本》（*Third Text*）上的討論，特別是Rasheed Araeen的突出貢獻，"Our Bauhaus, Others' Mudhouse," *Third Text* 6 (1989): 3-14.

12. 例如參見近期*PMLA*上有關「全球化文學研究」和「廣義文學」的討論，"Globalizing Literary Studies," *PMLA* 116:1 (January 2001), 以及"Literature at Large," *PMLA* 119:1 (January 2004)。亦見Franco Moretti, "Conjectures on World Literature," *New Left Review*, n.s., 1 (Jan.-Feb. 2000), 以及Richard Maxwell, Joshua Scodel, 和 Katie Trumpener的編者前言, *Modern Philology* (May, 2003)的世界文學專號; Christopher Prendergast, ed., *Debating World Literature* (London: Verso, 2004).

13. 見Andreas Huyssen, *Die frühromantische Konzeption von Übersetzung und Aneignung: Studien zur frühromantischen Utopie einer deutschen Weltliteratur* (Zurich: Atlantis Verlag, 1969).

14. 見Theodor W. Adorno, "Kunst und die Künste," in *Ohne Leitbild: Parva*

Aesthetica (Frankfurt am Main: Suhrkamp Verlag, 1967), 159.

15. 見Erich Auerbach, "Philologie und Weltliteratur," in Walter Muschg and Emil Staiger, eds., *Weltliteratur: Festgabe für Fritz Strich zum 70. Geburtstag* (Bern: Franke Verlag, 1952); trans. Edward Said and Maire Janus, "Philology and Weltliteratur," *Centennial Review* 13 (Winter 1969): 1-17.

16. Ronald Robertson, "Globalization or Glocalization?," *Journal of International Communication* 1:1 (1994): 33-52.

17. Idelber Avelar, (Durham, NC, and London: Duke University Press, 1999）。 Jean Franco, *The Decline and Fall of the Lettered City: Latin America in the Cold War* (Cambridge, MA and London: Harvard University Press, 2002).

18. 對美國文化研究的言簡意賅的批判，參見Thomas Frank and M. Weiland, eds., *Commodify your Dissent: The Business of Culture in the New Gilded Age* (New York: Norton, 1997).

19. 迄今為止，我們可以找到有關「另類現代性」的大量論述。阿帕杜萊的著作依舊具有啓發性，此外，還可參見有關多種現代性的專號，*Daedalus* 129: 1 (Winter 2000)，尤其是Stanley J. Tambiah 和 S. N. Eisenstadt 的文章。另一部重要著作參見Knauft，*Critically Modern*.

20. 近年來，現代性再一次成爲社會和文化理論的中心範疇，有關其中潛在的危險和誤區的重要討論，參見Bruce M. Knauft, Donald L. Donham, John D. Kelly, 以及 Jonathan Friedman等人的文章，收錄於Knauft (ed.), *Critically Modern.* 對現代性持一定蔑視態度的研究，參見Jameson，*A Singular Modernity*。對Jameson進一步的討論，參見Andreas Huyssen, "Memories of Modernism—Archeology of the Future," *Harvard Design Magazine* (Spring 2004): 90-95.

21. 有關其中的重要文章，參見：Ernst Bloch et al., *Aesthetics and Politics* (London: Verso, 1977), 有關更加詳盡的編選，參見 Hans-Jürgen Schmitt, ed., *Die Expressionismusdebatte:Materialien zu einer marxistischen Realismuskonzeption* (Frankfurt am Main: Suhrkamp, 1973).

22. Bruno Latour, "Why Has Critique Run out of Steam?" *Critical Inquiry* 30:2 (2004): 227.

23. 這裡必須注意，美國模式的文化研究中反美學的習性與Hal Foster所指出的早期反美學傾向十分不同，儘管二者的目標均爲盛期現代主義典範。見Foster (ed.), *The Anti-Aesthetic: Essays on Postmodern Culture* (Port Townsend, Washington: Bay Press, 1983).

24. Pierre Bourdieu, *Distinction: A Social Critique of the Judgment of Taste* (Cambridge, MA: Harvard University Press, 1984).

25. Angel Rama, *The Lettered City* (Durham, NC: Duke University Press, 1996).

26. 參見 Andreas Huyssen, *After the Great Divide: Modernism, Mass Culture, Postmodernism* (Bloomington: Indiana University Press, 1986). 即本書《大分裂之後：現代主義、大眾文化與後現代主義》。

27. 這裡，我們應該在歷史和理論層面區分兩種非常不同的「混雜」（hybrid）概念，即，Homi Bhabha的 *The Location of Culture* (London and New York: Routledge, 1994) 與 Néstor García Canclini的早期著作 *Culturas híbridas* (Mexico, D.F.: Grijalbo 1989)（英譯為*Hybrid Cultures*），這兩部著作中對「混雜」的不同描述。

28. 例如，V. Erlman, *Music, Modernity, and the Global Imagination* (Oxford: Oxford University Press, 1999).

29. Néstor García Canclini, *La globalización imaginada* (Buenos Aires: Editorial Paidos, 1999).

30. Franz Kafka, *Letters to Friends, Family, and Editors* (New York: Schocken Books, 1977), 14.

31. Robert Musil, *The Man Without Qualities* (New York: Vintage, 1995), 10.

人名索引

國家圖書館出版品預行編目資料

大分裂之後：現代主義、大眾文化與後現代主義 / 安德里亞斯‧胡伊
森(Andreas Huyssen)著. 王曉珏, 宋偉杰譯. -- 初版 .-- 臺北市：麥田
出版：家庭傳媒城邦分公司發行, 2010.04
　　面；　　公分. --（麥田人文；130）
　　　譯自：After the great divide : modernism, mass culture,
　　　　　　postmodernism

ISBN 978-986-173-630-3（平裝）

1. 現代主義　2. 後現代主義　3. 藝術評論　4. 流行文化　5. 二十世紀

901.1　　　　　　　　　　　　　　　　　　　　　　　　99004651

麥田人文 130

大分裂之後：現代主義、大眾文化與後現代主義
After the Great Divide: Modernism, Mass Culture, Postmodernism

作　　　者　安德里亞斯‧胡伊森（Andreas Huyssen）
譯　　　者　王曉珏、宋偉杰
主　　　編　王德威
企 劃 選 書　陳蕙慧
特 約 編 輯　楊士奇
責 任 編 輯　官子程
編 輯 總 監　劉麗真

總 經 理　陳逸瑛
發 行 人　涂玉雲
出　　版　麥田出版
　　　　　城邦文化事業股份有限公司
　　　　　台北市民生東路二段141號5樓
　　　　　電話：02-2500-7696　傳真：02-2500-1966
發　　行　英屬蓋曼群島商家庭傳媒股份有限公司城邦分公司
　　　　　台北市民生東路二段141號2樓
　　　　　客服服務專線：02-2500-7718　02-2500-7719
　　　　　服務時間：週一至週五9：30　12：00　13：30　17：00
　　　　　24小時傳真服務：02-2500-1990　02-2500-1991
　　　　　讀者服務信箱：service@readingclub.com.tw
郵 撥 帳 號　19863813　戶名：書虫股份有限公司
麥田部落格　http://blog.pixnet.net/ryefield

香港發行所　城邦（香港）出版集團有限公司
　　　　　　地址：香港灣仔駱克道193號東超商業中心1樓
　　　　　　電話：（852）25086231　傳真：（852）25789337
　　　　　　電郵：hkcite@biznetvigator.com
馬新發行所　城邦（馬新）出版集團Cité（M）Sdn. Bhd.（458372U）
　　　　　　11, Jalan 30D/146, Desa Tasik, Sungai Besi,
　　　　　　57000 Kuala Lumpur, Malaysia
　　　　　　電話：（603）90563833　傳真：（603）90562833
印　　刷　前進彩藝股份有限公司
初 版 一 刷　2010年4月
定　　價　480元

ISBN：978-986-173-630-3

讀者回函卡

謝謝您購買我們出版的書。請將讀者回函卡填好寄回，我們將不定期寄上城邦集團最新的出版資訊。

姓名：_____ 電子信箱：_____

聯絡地址：□□□ _____

電話：(公) _____ 分機 _____ (宅) _____

身分證字號：_____ (此即您的讀者編號)

生日：_____ 年 _____ 月 _____ 日 性別：□男 □女

職業：□軍警 □公教 □學生 □傳播業 □製造業 □金融業 □資訊業 □銷售業
　　　□其他 _____

教育程度：□碩士及以上 □大學 □專科 □高中 □國中及以下

購買方式：□書店 □郵購 □其他 _____

喜歡閱讀的種類：(可複選)

□文學 □商業 □軍事 □歷史 □旅遊 □藝術 □科學 □推理 □傳記

□生活、勵志 □教育、心理 □其他 _____

您從何處得知本書的消息？(可複選)

□書店 □報章雜誌 □廣播 □電視 □書訊 □親友 □其他 _____

本書優點：(可複選)

□內容符合期待 □文筆流暢 □具實用性 □版面、圖片、字體安排適當

□其他 _____

本書缺點：(可複選)

□內容不符合期待 □文筆欠佳 □內容保守 □版面、圖片、字體安排不易閱讀

□價格偏高 □其他 _____

您對我們的建議：_____
